第2版

中外美术史
简明教程

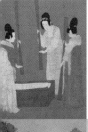
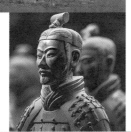

王洪义　编著

Concise Course of Chinese and Foreign Art History

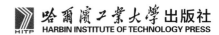

目 录

中国部分

第一章　原始美术　3
第一节　石器造型和彩陶艺术　3
第二节　雕塑和绘画　7

第二章　先秦美术　12
第一节　青铜器艺术　12
第二节　雕塑和绘画　18

第三章　秦汉美术　22
第一节　秦汉雕塑　22
第二节　汉代壁画和帛画　26
第三节　画像石和画像砖　30

第四章　魏晋南北朝美术　34
第一节　墓室壁画和石窟壁画　34
第二节　画家和画论　40
第三节　石窟造像和陵墓雕刻　46

第五章　隋唐五代美术　49
第一节　隋唐人物画和山水画　49
第二节　其他绘画和史论著作　58
第三节　壁画和雕塑　62
第四节　五代绘画　68

第六章　宋元美术　77
第一节　宋代山水画　77
第二节　宋代人物画和花鸟画　86
第三节　元代文人画和其他绘画　96

第七章　明清美术　106
第一节　明代宫廷绘画和文人画　106
第二节　明代末期和清初山水画　117
第三节　四僧和清代文人画派　122
第四节　其他绘画和工艺美术　129

第八章　近代美术　134
第一节　晚清画派　134
第二节　20世纪初的美术变革　138

部分基础练习参考答案　142

外国部分

第一章　古典前时期美术　147
第一节　原始美术　147
第二节　古代埃及美术　149
第三节　古代两河流域美术　155

第二章　古典时期美术　162
第一节　古代希腊美术　162
第二节　古代罗马美术　171

第三章　中世纪美术　177
第一节　早期基督教美术　177
第二节　拜占庭美术　178
第三节　罗马式美术　180

第四节　哥特式美术　182

第四章　欧洲文艺复兴美术　185

第一节　意大利文艺复兴美术　185
第二节　尼德兰文艺复兴美术　199
第三节　德国文艺复兴美术　206
第四节　西班牙文艺复兴美术　209

第五章　巴洛克和罗可可美术　211

第一节　17世纪意大利美术　211
第二节　17世纪佛兰德斯美术　214
第三节　17世纪荷兰美术　217
第四节　17、18世纪法国美术　223
第五节　17、18世纪西班牙美术　230
第六节　18世纪英国美术　234

第六章　19世纪西方美术　237

第一节　19世纪法国美术　237
第二节　19世纪英国、德国、瑞典
　　　　和比利时美术　258
第三节　19世纪美国美术　265
第四节　19世纪俄国和东欧美术　267

第七章　西方现代主义美术　272

第一节　欧洲现代主义绘画　272
第二节　欧洲现代主义雕塑　285
第三节　美国现代及"后现代"美术　288

部分基础练习参考答案　294

参考文献　297

后记　299

中国部分

第一章 原始美术

第一节 石器造型和彩陶艺术

我国美术究竟起于何时已很难确切查考了。考古学上发现的旧石器时代打制石器，被认为是造型艺术的起源之一。

原始石器

中国旧石器时代是中国历史的最早阶段，时间范围大致是从二三百万年前开始至一万年前为止。这一时期的人类，以打制石器为主要生产工具，过着采集和狩猎的原始生活。我国旧石器时代文化遗址很多，至今发现早、中、晚各时期遗址共200多处，其中有代表性的是山西芮城西候度遗址、山西襄汾丁村遗址和北京周口店山顶洞遗址。

西候度遗址代表旧石器时代早期文化，距今约180万年，是中国已知最早的旧石器时代遗存。共出土石制品32件，有刮削器、砍斫（zhuó）器、三棱大尖状器等。

丁村是华北地区旧石器时代中期的遗址，距今约26万年，出土石制品2 000多件，三棱大尖状器是其中最有特色的器物，又被称为"丁村尖状器"。

北京周口店山顶洞是旧石器时代晚期的文化遗址，距今约18 000年。该遗址出土石器不多，但由于山顶洞人已掌握了磨制和钻孔技术，所以产生了许多石制和骨制装饰品，有穿孔的兽牙、海蚶（hān）壳、石珠、石坠、骨针等，这可能是中国最早的工艺美术品。

山顶洞人的骨器和装饰品制作精美，还使用赤铁矿粉末染色，这使得装饰品更加鲜艳美观，为以前的原始石器文化所未有。这些都标志着原始人在制作实用工具的同时，有了初步的审美追求。

制陶

陶器的出现，是中国新石器时代的基本特征之一。

根据考古学上的发现，最早的彩陶残片距今已有7 000多年。那时，在中国各地，有一些以农耕为主要生产方式的村落。村里的人掘穴而居，捕鱼（兽）而食，已形成了较发达的粟作农业文化，这在客观上提供了原始陶器产生的条件。

我国各地都可以制陶，新石器时代的彩陶遗址遍布全国。

最初的陶器完全由手工制成。方法是先将坯土拍成泥饼，泥饼下垫上树叶、木板或石块，然后在泥饼上用泥条盘围，至需要的高度为止。这叫"圈泥法"，又叫"泥条盘筑法"，是最古老的制陶技术。另一种制陶方法是"轮制"，陶轮的使用意味着陶艺专家的出现。用陶轮制陶速度快、质量好，标志着制陶技艺的提高，虽然出现的时间较晚，却沿用至今。

陶坯经火焙（bèi）烧后，比石头还硬，不怕火，不易裂。这是人类通过火的使用，首次将自然原料改变为人工合成材料的创造

性活动,是人类由蒙昧走向文明和智慧的第一步。可能谁都不曾小看这个进步,古代传说中有"神农作瓦器陶""舜陶于水滨"等记载,将制陶发明权归于上古帝王,这当然不足信。事实上,最早的陶器一定是长年与泥土打交道的人研制出来的。

彩陶

陶器是为人们提供炊煮和饮食的容器,是当时最高档、最现代的家用器具,自然也成了人们最心爱之物,怎么能不将这大有用处的宝贝装饰打扮一番呢?于是,原始先民们用类似毛笔的工具和矿物质颜料,在陶器上画画。这种绘画,是以陶器本身的橙红胎色为底色,由红、黑、白三色在陶器表面绘制装饰纹样,这称为彩陶。在中国新石器时代的各种彩陶文化中,最有代表性的是仰韶文化彩陶。

仰韶文化是距今 7 000 年至 5 000 年之间黄河中上游地区文化遗存的总称,因最早发现于河南渑(miǎn)池仰韶村而得名。它包括许多种类彩陶,其中影响较大的是半坡、庙底沟和马家窑类型彩陶。

半坡

半坡位于西安城郊浐(chǎn)河边上。

以这里出土的陶器为代表的半坡类型彩陶,红地黑彩,纹样朴素,多是抽象几何纹样和较复杂的动物图形,尤以鱼纹著称。

船形壶(图 1)是半坡彩陶中最有趣味的作品。壶的造型像船,壶壁上的图案像张开的网,可能是象征人们乘船打鱼或祈盼渔业生产丰收。

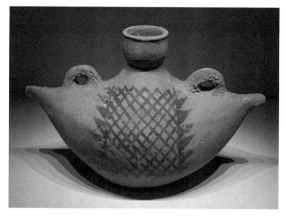

图 1　船形壶,前 50—前 40 世纪

庙底沟

庙底沟类型彩陶主要分布在河南陕州庙底沟村和陕西华山附近,距今约 6 000 年。

与半坡彩陶相比,庙底沟彩陶在造型和纹饰上明显增加了曲线形式。多曲腹碗和曲腹盆,多弧线组成的花瓣式连续图案(图 2),标志着中国彩陶纹样在完成了动物形式(半坡类型)后,又创造出植物形式的抽象图案。这些多姿多态的彩陶纹,对生命激情和运动感有很好的体现。

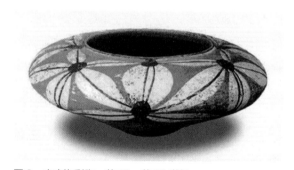

图 2　庙底沟彩陶,前 28—前 23 世纪

马家窑

马家窑彩陶是仰韶文化在黄河上游甘肃、青海的一个地区性分支,也被称为"甘肃仰韶文化"。它以甘肃临洮(táo)县马家窑村出土的陶器为代表,距今约 5 500 年至 4 500 年。

马家窑彩陶经历了 1 000 多年的发展，风格样式有一些变化。因此被划分为马家窑、半山、马厂三种类型，分别代表三个不同的发展时期。

马家窑类型彩陶花纹繁密，以黑彩绘于橙黄器表之上，纹饰常覆盖整个陶器，艺术效果热烈、活泼（图3）。多旋涡纹图案，以同等粗细的曲线反复盘绕，均匀对称，有千回百折无穷无尽之感，很像黄河中往来激荡的浪涛和水纹。

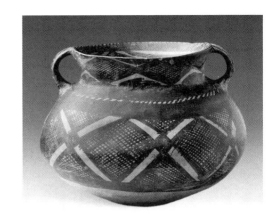

图4　彩陶双耳罐，前20—前18世纪

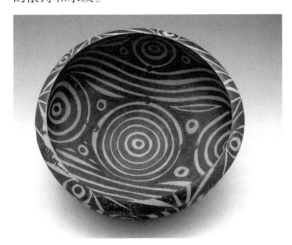

图3　马家窑彩陶，前33—前20世纪

半山类型彩陶以出土于甘肃省和政县的陶器为代表，特征是红黑两色相间的锯齿纹和旋涡纹（图4）。

马厂类型彩陶以出土于青海省民和县马厂塬（yuán）的陶器为代表，流行四大圆圈式构图，极少锯齿纹，单色条纹多。

从上述彩陶纹饰的发展看，原始先民在渔猎和农耕生活中，长期与动物、植物和自然环境相处，获得了艺术灵感，形成了创作能力。他们不但熟知自然现象，而且能轻松地把握自然形态（如曲线）。这样一种与大自然息息相通的灵气，这样一种提炼、取舍、概括、抽象的功夫，即便对今天的艺术家而言，也不是能轻易达到的境界。

马家窑彩陶代表了仰韶文化的最高成就。

黑陶

在陶器烧制的最后阶段，如果从窑顶向下徐徐加水，使木炭熄灭并产生浓烟，就可以得到被烟熏得漆黑的黑陶。

黑陶在新石器时代晚期出现，主要出现在黄河下游地区，最重要的遗存在山东章丘龙山城子崖，被称为山东龙山文化黑陶。

黑陶以轮制为主，壁薄，造型规整，因黑色器表不易彩绘，所以黑陶是素面磨光，器形复杂，典型器物有高柄杯（图5）和高颈陶鬶(guī)。黑陶器壁最薄处不到0.1厘米，所以，被人们称为"蛋壳陶"，其制作工艺达到了中国新石器时代制陶工艺的高峰。

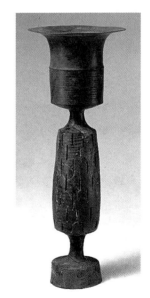

图5　黑陶杯，前25—前20世纪

第一章　原始美术

名词和概念

1. 新石器时代　考古学上划分年代的一个名词。其文化标志是出现农业和畜牧业，发明陶器，以及改善住宅和村庄的形成。中国新石器时代约起源于7 000年前的黄河流域和长江流域。

2. 原始艺术　指人类早期的艺术。特别指经考古发掘或其他方式发现、目前存于博物馆中的早期艺术品；另一方面则指现在仍然存在、散布于世界各地、保留原始风貌的少数民族艺术品。

3. 彩陶　陶器的一种，通常指古代有彩绘花纹的陶器。制作上是在陶坯表面用黑、红色颜料画上图形，烧成后花纹附着器表，不易脱落。

4. 仰韶文化　中国新石器时代黄河中游的一种文化，以最早发现遗址的村庄而命名，其年代约公元前5000—前3000年。以彩陶为基本标志，西安附近的半坡村是最著名的遗址之一。

5. 半坡类型　中国新石器时代仰韶文化早期类型，以出土地半坡遗址命名，其年代约公元前5000—前4000年。其彩陶形式为红底黑彩，多对称构图，流行直线几何形和鱼纹图案。

6. 庙底沟类型　由仰韶文化半坡类型发展而来的一种彩陶类型，以最早发现遗址的村庄而命名，其年代约公元前4000—前2300年。器物多使用红陶土制成，较多几何图形式的花瓣纹。

7. 马家窑类型　约公元前3300—前2500年存在于甘肃西部和青海东部的彩陶文化，属于仰韶文化晚期彩陶类型。无论数量还是精致程度都代表新石器文化最高成就，其图案特色是中心有圆点的旋涡纹线条。

8. 黑陶　新石器时代晚期在山东地区出现的一种陶器，其年代约公元前2500—前2000年，是彩陶之后中国新石器时代制陶技艺的高峰，因胎壁极薄、质地坚硬而著称，标志性器物是蛋壳高柄杯。

基础练习

一、填空

1. 中国新石器时代美术以（　　）为代表。
2. 仰韶文化有三种主要的彩陶类型，分别是（　　）、（　　）和（　　）。
3. 连续花瓣纹图案在（　　）类型彩陶中最多见。
4. 旋涡纹图案在（　　）类型彩陶中最多见。
5. 仰韶文化的最高成就以（　　）类型彩陶为代表。

二、选择

1. 中国原始彩陶出现于（　　）。
 A. 新石器时代　　B. 旧石器时代
 C. 铁器时代　　　D. 青铜时代
2. 中国新石器时代的仰韶文化遗存出现在（　　）。
 A. 黄河下游地区　B. 长江流域
 C. 黄河中上游地区　D. 全国各地
3. 流行四大圆圈式构图的彩陶是（　　）。
 A. 马厂类型　　　B. 庙底沟类型
 C. 半山类型　　　D. 马家窑类型
4. 半坡彩陶《船形壶》上的图案是（　　）。
 A. 鱼　B. 渔网　C. 旋涡纹　D. 水纹
5. 半山类型和马厂类型彩陶都属于（　　）。

A. 庙底沟彩陶　　B. 半坡彩陶
C. 龙山黑陶　　　D. 马家窑彩陶

6. 黑陶的黑色来自（　　）。
A. 器表涂色　　B. 被烟熏黑
C. 黑色陶土　　D. 偶然效果

三、思考题

1. 人类的原始艺术为什么多采用抽象形式？
2. 中国新石器时代彩陶艺术与地理环境有什么关联？

第二节　雕塑和绘画

我国原始时代雕塑大致分两类：一类是单独的圆雕制品，另一类是器物的附饰，都以表现动物和人物为主，以随意捏塑的作品居多，手法粗简，造型稚拙。

1983年，辽宁喀左县东山嘴遗址出土了两件泥质红陶小型裸体妇女像，头缺，凸腹丰臀如孕妇体态，腹下有明显表现性器官的符号（图6）。有人认为她们是生育女神，是当时希求繁衍后代的生殖崇拜观念的表现；还有人认为她们是丰收女神，是为祈求农作物丰产而设。

辽宁建平县牛河梁红山文化遗址中，出土了一件基本完好的泥塑女性头像（图7），与真人头部大小相似，宽额尖颏，颧骨高，体现蒙古人种妇女面部特征；特别是塑像眼窝内嵌入圆形青色玉石片，形成了目光闪烁的真实效果。这件作品被认为是造型写实的史前泥塑作品，是原始意义上的女神像。

鸮（xiāo）形陶鼎也称"陶鹰鼎"（图8），出土于陕西华县。鼎，是古代煮东西的容器。这只陶鼎的造型是一只敛翼伫立的苍鹰，姿态威猛，鹰尾下垂及地，与两只粗壮的鹰足

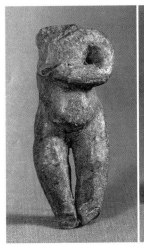
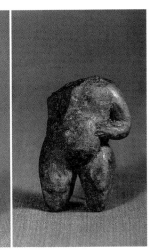

图6　小型裸女像，约前30世纪

图7　泥塑女性头像，约前30世纪

共成三个支点，整体造型稳定厚重。因为这件作品出土于一座生前在原始氏族部落中有权势的妇人墓中，所以，学者们认为这个鹰鼎是母系氏族社会中权威的象征。

山东出土的狗形陶鬶也是炊具，更是一件生动活泼的陶塑工艺品（图9）。陶狗昂首翘尾，张口为流，翘尾是鋬（pàn），动物的瞬间形态和器物的实用功能结合巧妙。

第一章　原始美术　　7

图8 陶鹰鼎，约前30世纪

图9 狗形陶鬶，约前30世纪

玉雕

史前玉器雕刻产生于石器制作中。

人们在打制石器时，发现一些与普通石料不同的石料，质地细腻温润，色泽柔和华美，这就是玉石。

玉石来源有限，采集和加工不易，所以，人们对玉石十分珍爱，很少用它制作生产工具和一般实用器物。这样，玉石从它诞生的那一天起，就具备了超日用的审美价值。

中国玉雕中，时代最早、最有工艺特色的是20世纪70年代末80年代初发现于东北和内蒙古地区的红山文化玉器，有上百件，距今约5 000年。其中最引人注目的是十多件与龙有关的系列玉器。有一件碧玉龙（图10），造型浑圆细长，呈C字形，弯曲成一道彩虹的样子。

浙江余杭良渚（zhǔ）玉器制作精湛，是新石器时代晚期遗物，距今约5 300年至4 300年。此时中国已进入贫富严重不均的等级社会，少数统治者希望借助神灵和巫术的威力来维护权力。良渚玉器的主要器种玉琮（cóng）（图11）便是与原始巫术和神祇（qí）崇拜有关的礼器。

玉琮的造型都是稳定的几何形，外方内圆，中有柱形孔，器身表面有神人兽面纹图案。这种图案繁缛（rù）复杂，以细密的阴刻线

图10 碧玉龙，前35—前30世纪

纹制出，艺术风格狞厉神秘。学者们认为，这是当时良渚人尊崇的神圣徽帜。

彩陶纹饰

中国原始绘画以彩陶纹饰和岩画为代表。

一些彩陶纹饰与原始巫术有关。如半坡彩陶中的人面鱼纹盆（图12），盆中画两条鱼和耳边嘴边有双鱼的人像。人们认为这种图形与半坡人某种原始信仰和崇拜有关。在仰韶彩陶中，类似图案的陶盆发现十几个，成为这一时期彩陶文化的典型标志。

一些纹饰描绘了天象，画太阳和月亮，或用鸟和蛙的形象去代表日月。

还有一些纹饰表现氏族图腾崇拜。原始社会的人往往以为自身来源于某种动物，这种动物就成了本氏族的图腾标志，氏族不同，图腾标志也不同。氏族之间的争斗和结盟表现在艺术中，就出现了象征性的图腾符号。

一件精彩的作品是《鹳（guàn）鱼石斧图》（图13），绘在陶缸上，是目前已知中国原始陶绘图案中最大的作品，画面上有衔鱼鹳鸟突兀而立，旁边放着一把石斧。

鱼、鸟和石斧之间并无什么必然的联系，为什么将它们摆在一起呢？画中的鸟趾高气扬，目光如炬，它嘴里衔的大鱼却僵直呆板，状如死物，斧柄上的华丽图案和交叉纹样又是什么意思？经过研究，大多数专家认为，鱼、鸟和石斧的奇特组合，记录了氏族部落之间的战争，有装饰图案的石斧代表权力，意为鹳氏族战胜了鱼氏族。

马家窑彩陶中的舞蹈纹彩陶盆（图14），描绘三组重复排列的舞蹈人物，有强烈的节奏感和欢乐气氛，这是目前在彩陶中唯一见到的直接描写史前人类生活的作品。但这些

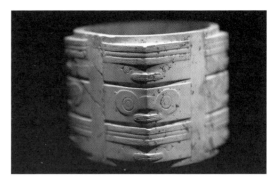

图11　玉琮，前35—前22世纪

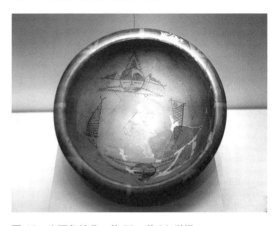

图12　人面鱼纹盆，前50—前30世纪

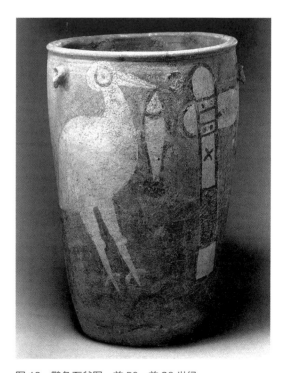

图13　鹳鱼石斧图，前50—前30世纪

人跳什么舞呢？为什么将他们画在盆上？仍然是没有解开的历史之谜。

岩画

近数十年考古发现的岩画很多。岩画遍布中国各地，制作年代不一。比较一致的看法是，中国早期岩画属于新石器时代，又可依地域划分为南北两部分。

北方岩画分布在内蒙古、宁夏、青海、甘肃和新疆等地。较重要者有内蒙古中南部的阴山岩画，以表现动物和狩猎场景为主，大部分用刀斧刻在石崖上（图15）。

南方岩画中有云南沧源和广西左江两地的岩画。这两处岩画的共同特点是以表现人的活动为主，能反映部族生活习俗，制作上多用赭红或黑色涂绘。

江苏连云港锦屏山南麓的将军崖岩画，被确认为是新石器时代岩画的一处重要遗址。主要描绘人物、农作物、兽面及各种符号，其中一组将人面、太阳与植物茎叶等组织在一起，反映出古代东南地区先民的宗教观念，被称为"稷神崇拜图"。

名词和概念

1. 史前艺术 文字发明之前人类所创造的艺术。通常指石器时代（约前60万年到前3000年之间）中的艺术，目前发现人类最早的艺术约在2万年前，属旧石器时代晚期。

2. 红山文化 中国北方地区一种以农业为主的新石器文化，因发现于内蒙古红山而得名，时间是公元前5000—前3000年。因遗址中发现有孕妇雕像及女性头像泥塑，显示当时可能是母系社会。

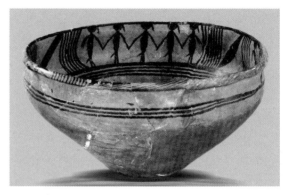

图14 舞蹈纹彩陶盆，约前30世纪

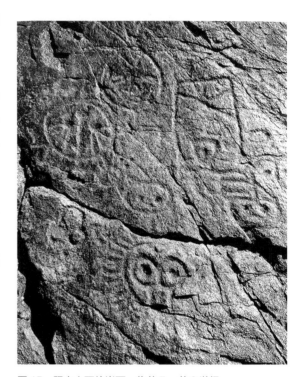

图15 阴山人面纹岩画，约前7—前2世纪

3. 母系氏族社会（Matrilineal Society） 是以母系亲属为世系继承的亲属制度。即原生家庭的子女被严格归类为母系亲属成员，继承母系的姓氏、财产，并共同祭祀母系的祖先。

4. 原始信仰 也称原始宗教（Prehistoric Religion），是史前人类宗教信仰和习俗的总称。多表现为对大自然的崇拜，如动物崇拜

和女神崇拜。

5. 图腾崇拜（Totem） 视某种特定物体为本氏族亲属或有其他特殊关系，并因此产生的崇拜行为。原始时代的人会把某种动物、植物或非生物当作自己的祖先或保护神，相信他们有超自然力。因此会将自己制作的图腾标志作为崇拜对象。人类制作的最典型图腾标志是图腾柱。

6. 巫术（Witchcraft） 一种企图以超自然的神秘方式影响世界的方法，在人类对于自然界认知能力不足的原始时代较为流行，往往包含各种各样的理论说辞与操作程序，以许诺实现某些人类基本愿望为理论出发点。

7. 岩画 画在洞穴或岩石上的绘画，一般多为史前所作。使用的颜料多为红色和黄色赭石、赤铁矿、氧化锰和木炭。人类最早的岩画可以上溯到4万年前。

基础练习

一、填空

1. 中国原始时代雕塑表现内容是动物和（　　）。
2. 牛河梁红山文化遗址中的泥塑女性头像被认为是原始意义上的（　　）。
3. 史前以鹰形陶塑制作的炊具是（　　）。
4. 史前以犬形陶塑制作的炊具是（　　）。
5. 良渚玉器中最主要的器种是（　　）。
6. 半坡彩陶《人面鱼纹盆》中至少画了（　　）条鱼。
7. 《鹳鱼石斧图》中的三个形象是鱼、石斧和（　　）。
8. 舞蹈彩陶盆描绘（　　）组重复排列的人物。
9. 将军崖岩画位于江苏省（　　）市。

二、选择

1. 我国原始雕塑作品的制作手法是（　　）。
 A. 精雕细刻　　B. 描摹写生
 C. 随意捏塑　　D. 以线为主
2. 辽宁红山文化的原始雕塑作品有（　　）。
 A.《小型裸女像》　B.《鹰形陶鼎》
 C.《狗形陶鬶》　　D.《捕鱼捕鸟像》
3. 陶鹰鼎的造型是（　　）。
 A. 展翅欲飞　　B. 引吭鸣叫
 C. 敛翼伫立　　D. 人面鸟身
4. 狗形陶鬶的艺术成就在于（　　）。
 A. 手法写实　　B. 使用方便
 C. 形态生动　　D. 脱离实用
5. 最早的龙形玉雕出现在（　　）中。
 A. 仰韶文化　　B. 红山文化
 C. 马家窑文化　D. 大汶口文化
6. 良渚玉琮的造型是（　　）。
 A. 圆柱体　　　B. 立方体
 C. 外方内圆　　D. 外圆内方
7. 鹳鱼石斧图被认为是表现了（　　）。
 A. 渔猎场景　　B. 食品制作
 C. 氏族战争　　D. 宗教信仰
8. 中国南方岩画的制作手法主要是（　　）。
 A. 赭红色涂绘　B. 用刀斧雕刻
 C. 制作岩石浮雕　D. 砌筑石墙
9. 江苏连云港将军崖岩画的植物与人形图案，被学者们称为（　　）图。
 A. 植物生长　　B. 自然形态
 C. 稷神崇拜　　D. 春种秋收

三、思考题

1. 史前艺术品的实用性体现在哪些方面？
2. 史前艺术品的主要思想内涵是什么？

第二章　先秦美术

第一节　青铜器艺术

先秦美术指夏、商、周三代美术，时间大约是公元前2000年至前221年。这一时期的艺术以青铜艺术成就最突出，所以又被称为青铜时代。

公元前2000年左右，聚居在黄河中下游两岸的夏部族，首先建立了中国历史上第一个奴隶制王朝，史称夏。

夏王朝实行父子世袭制，引起氏族内部争夺王位的斗争，在征服反对者和集中一切财富之后，统治者也要求一切文化艺术为统治者所用。这样，先前从属于日用装饰的艺术转化为政治教化的辅助，适用于民间生活的彩陶逐渐衰落，体现王室权威和贵族统治的青铜器发展起来。

礼器

青铜是铜与锡或铅的合金。在远古科学条件不足的情况下，自有其艰辛的冶铸过程。这种得来不易的贵重金属被统治者铸成各式各样的容器，但主要不是用来盛放或烹饪食物，而是用作礼器，这是中国青铜时代的重要特点，也是与古代世界其他民族青铜文化不同的地方。

什么是礼器呢？礼器就是宗庙的祭器，也在当时贵族社会婚丧宴客等重要场合使用。它是统治者名分的标志，代表着社会地位的合法性。在当时，权势地位主要通过世袭获得，拥有祭祀祖先的礼器，就是拥有祖先法定地位的继承权。宗法的权力可以通过青铜器而传之久远，所以许多青铜器上刻有"子子孙孙永宝用"的字样，又有"唯名与器不可假人"的说法，都说明青铜礼器有非同一般、至高无上的作用。后来，还发展到以占有青铜器数量多寡代表地位的高低，甚至以一鼎代表一国权力。所以，人们称青铜礼器是"家国重器"。

由于性质特殊，青铜器造型在整体上有庄严肃穆的纪念碑风格。比如最重要的青铜器——鼎，无论三足四足，圆腹方腹，总能给人以立地不移的厚重感和崇高感；再如爵，不过是酒杯，但圆腹侧鋬三长足的样式，也能使人联想到宽袍大袖的饮者高举把盏的豪迈与激昂姿态。

二里头铜爵

已知最早铸造技艺成熟的青铜器，出现在公元前17世纪。

在河南偃师二里头夏文化遗址中，发现10余件饮酒用的青铜爵（图16）。造型纤细单薄，上宽下窄，三足尖细，流与尾都很长，这是中国青铜爵尚未定型时的样子。所以造型各有不同，表面上也无花纹，显示出早期青铜工艺的拙朴。

商代青铜器

商代（前16—前11世纪）是夏之后存在

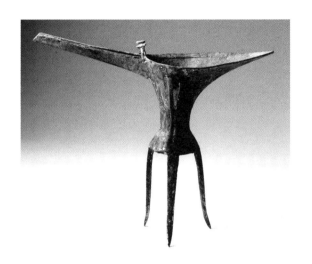

图 16　二里头铜爵，前 17—前 15 世纪

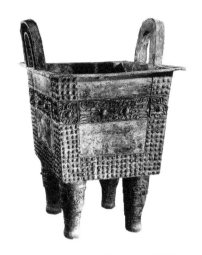

图 17　杜岭方鼎，前 16—前 15 世纪

时间较长的王朝，是中国青铜艺术由成熟到鼎盛的时期。它主要包括前期的二里冈和后期的殷墟两大阶段。

二里冈位于郑州市郊外，又称郑州商代遗址。这里出土的青铜器直接继承二里头文化的一些特点，薄胎，少纹饰，但器物种类明显增多了。

1974 年在郑州杜岭发现一个铜器窖藏，出土两件商代前期的兽面乳钉纹青铜方鼎（图17），这是新中国成立以来发现的最大青铜器。薄胎，深腹，空足，上粗下细，腹上有条状兽面纹及乳钉纹方框，体现了这一时期青铜器的典型特征。

中国青铜器在商代晚期达到其工艺发展中的第一个高峰。不只是数量大增，种类复杂，而且单类器型也变得丰富多姿，造型凝重结实，纹饰繁缛，流行兽面纹，又叫饕餮（tāo tiè）纹，其形象是一个凶恶的正面兽头，样式恐怖，给人以威压感。

殷墟是商代后期王都所在地，位于现在河南省安阳市西北郊洹（huán）河两岸。这里出土的青铜器以"妇好墓"和司母戊方鼎为代表，体现出大型化、厚重化倾向。

妇好墓

妇好是商代第二十三个国王武丁的妃子，妇好墓是目前能唯一与甲骨文相印证，可确定其年代与墓主身份的商王室墓葬，也是唯一没有被盗扰过的商王室墓葬。这里出土青铜器 460 多件，形制厚重，器表布满花纹，代表作是两件超过 100 千克的方鼎，一套三联甗（yǎn）和重 71 千克的偶方彝（图 18）。

甗是一种炊煮器，中间有箅（bì）子，

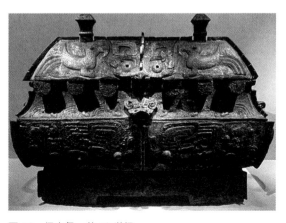

图 18　偶方彝，前 13 世纪

下部置水，等于现在的蒸锅；彝（yí）是盛酒的器具，方形有盖。商代青铜礼器中包括食器、酒器和水器，以酒器样式最多，有觚（gū）、爵、觯（zhì）、斝（jiǎ）、尊、卣（yǒu）、觥（gōng）、罍（léi）、盉（hé）、瓿（bù）等类型。由此可知，商人对饮酒有浓厚的兴趣。

司母戊方鼎

司母戊（wù）方鼎（也称"后母戊鼎"）是迄今发现的最大青铜器（图19）。它出土于河南安阳武官村北，全高133厘米，重875千克。鼎呈方形，有两个直立的巨耳和四个粗壮的圆腿，鼎体边饰兽面纹和夔（kuí）纹，中间表面光洁。鼎腹壁内有铭文"司（后）母戊"三字，据考证，这是商王为祭祀他的母亲而铸造的，"母戊"是他母亲的庙号。

在当时铸造司母戊这样的大鼎很不容易，需要二三百人的合作，可惜这种高水平铸造技术和大量人力物力并没有用于社会生产和进步，而只是用于巩固统治者威权，这不能不说是中国青铜文明的一个悲剧。

西周青铜器

商朝后期，统治者腐化日甚，国力日损，到了公元前1027年，被兴起于渭水流域的周部落所灭。

西周（前11—前8世纪）青铜器直接沿袭晚商传统，但在发展过程中，酒器减少，宗教性的神秘气息渐弱，纹饰与造型也渐趋粗率简朴。但青铜器上的铭文却越来越长了，如出土于陕西扶风的毛公鼎（图20），有铭文497字，铸刻32行。

在西周后期的青铜器中，商代青铜器上原有以兽面为主的纹饰，被抽象分解为几何式花纹、带状纹和鸟纹，成为装饰主体。有人认为，西周人偏爱的有美丽卷曲长尾的鸟纹，是凤鸟的形象，这种纹样的流行，与西周王朝兴起时的凤鸟传说有关。

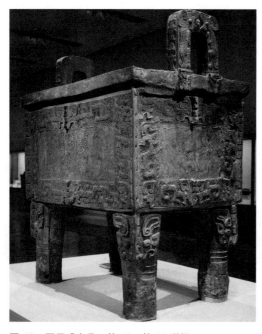

图19 司母戊方鼎，前13—前11世纪

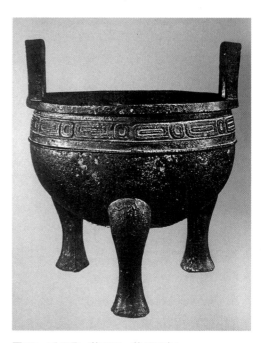

图20 毛公鼎，前828—前782年

在平静地生活了 200 多年后，西方的犬戎入侵袭了西周，周王室被迫东迁至洛阳，春秋战国时代开始了。

青铜艺术的再生

春秋战国（前 770—前 221）是中国历史上思想最活跃的时代。

此时社会剧烈动荡，王室衰败，诸侯雄起，各自图谋霸业，不再听从周天子的指挥，中国分裂成许多小国家，国与国之间争斗起来。虽然是兵祸之灾，但也因为相互竞争而间接促进了中国各地区的发展。思想文化方面也产生许多光照千古的伟大人物和学术流派，他们的思想成为后来中国各种学说的渊源。美术受时代风潮影响，也发生了很大的变化。

一方面，青铜器不再由王室独家制造，各地诸侯开始自行制造和使用青铜器，这使青铜器性质发生了变化——由区分尊卑等级的法定标准变成炫耀富厚、竞尚奢侈的享乐用品，客观上促成许多新型器物出现。另一方面，各地区发展不平衡，历史文化背景不同，又使这一时期青铜器有明显地域特征。

春秋时期（前 770—前 476 年）青铜器虽然仍用于祭祀、宴享和婚丧礼仪，但种类形制已有变化，出现了清新流畅、纤巧华丽的新风格，铸造上向玲珑剔透发展，出现了失蜡法和模印法等新工艺。代表作是出自河南新郑的立鹤方壶。

立鹤方壶（图 21）可代表春秋中期以来青铜艺术的风格转变。

它的主体呈方形，有盖，双耳，圈足。壶盖上有双重花瓣造型，花中心有一只展翅欲飞的仙鹤形象。全器造型生动活泼又富丽堂皇，使用新工艺（模印和分铸法）铸成。

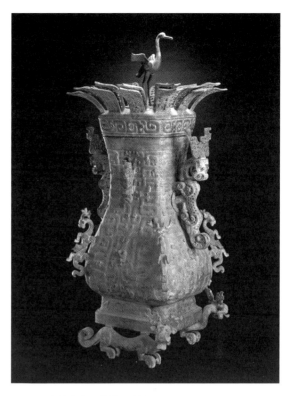

图 21　立鹤方壶，约前 5 世纪

有学者对此评价说："此乃时代之一象征也。此鹤初突破上古时代之鸿蒙，正踌躇满志，睥睨（pì nì）一切，践踏传统于其脚下，而欲作更高更远之飞翔。"摆脱旧的君权、神权思想的束缚，摆脱旧形式的束缚，人的思想解放了，造型艺术才出现新的样式。

走向人间的青铜器

战国（前 475—前 221）青铜器代表中国青铜艺术的第二个高峰。

这时的青铜器以制造精致灵巧的日用品为主，能使用错金银、镂刻和鎏（liú）金等装饰技术，其造型因无成规可循，便出现多种前所未有的形式。纹饰上不再以狰狞神秘为基调，不再以动物为主，大量描绘人物活动的作品出现，图案装饰内容变成对现实生

活场景的描绘，使用功能也日渐世俗化了。

北京故宫博物院收藏的采桑宴乐攻战纹铜壶，器体为战国早期流行的圆壶形，斜肩，鼓腹，有盖。器身上布满镶嵌图像，有四层纹饰，分别表现习射、采桑、宴乐、水陆战争、狩猎等现实生活内容（图22）。这是新兴统治者奖励耕战政策在艺术上的反映，有鲜明的时代气息和重要的资料价值。类似造型、纹饰的青铜器还有两件，分别出土于四川成都百花潭和陕西凤翔高王寺。

另一件重要作品是传出洛阳金村，现藏日本的错金银骑士刺虎纹铜镜（图23）。这个铜镜上的图案是一骑马武士，手持短刀，正要刺杀面前的猛虎。

铜镜上的人兽纹饰用黄金和白银镶嵌而成，这就是"错金银"法。镜中，骑马持剑武士正向野兽逼近，那只猛虎外表上虽张狂，实际上却有些畏缩了。通常认为，这件作品代表战国时期铸镜工艺的最高水平。

名词和概念

1. 先秦　广义指秦始皇焚书之前的历史阶段，如三代（即夏商周），狭义指春秋战国时期。

2. 奴隶制　指奴隶主拥有奴隶的制度。在这种制度中，奴隶是被当成财产受奴隶主支配的人，没有任何自由，可以被买卖，奴隶主可强迫奴隶工作而不支付薪酬。

3. 世袭　指通过家族传承，使某种权力可以长期保持在某个血缘家庭中的一种社会制度。传承顺序以父死子继和兄终弟及最为常见。古代中国在国君制度上曾长期实行世袭制。

4. 礼器　中国古代在祭祀、宴飨、丧葬以及征伐等礼仪活动中使用的器具，在使用上有严格的等级限制，用以表明使用者的地位、身份和权力。中国的礼器以商代晚期的青铜器最有代表性。

5. 殷墟　中国商朝后期王都遗址，位于河南安阳市西北，由殷墟王陵遗址与殷墟宫殿宗庙遗址、洹北商城遗址等共同组成。此地古称"殷"，是商朝后期的统治中心，公元前11世纪初周武王灭殷后，商都沦为废墟，故名殷墟。

6. 妇好　中国商朝第23位国君武丁的

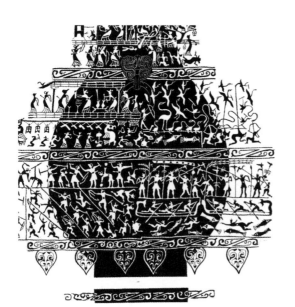

图22　采桑宴乐攻战纹铜壶，前5—前3世纪

图23　错金银骑士刺虎纹铜镜（局部），前5—前3世纪

64位妻子之一，活动于公元前13世纪。"好"是她的名或姓，"妇"是一种对亲属的称谓。她是中国有文字记载的最早的女政治家、军事家。

7. 饕餮纹 饕餮是古代中国神话传说中的一种神秘怪物，性贪吃。饕餮纹是青铜器上常见的饕餮兽面花纹，其典型特征是：有一个正面的兽头，有对称的双角、双眉、双耳，以及鼻、口、颔等，有的在两侧有长条状的躯干、肢、爪和尾等。

8. 司母戊鼎轶事 司母戊鼎也称"后母戊鼎"，1939年3月19日在河南省安阳县（今安阳市）武官村农田中出土。有古董商欲以重金买下，因不便搬运而作罢。日本人闻讯前来索要大鼎，当地村民为防止大鼎遭劫，将其重新掩埋起来。抗日战争胜利后大鼎被挖出。1948年5月，大鼎在南京首次展出，引起轰动。1949年国民政府离开大陆时无法带走，只得将大鼎留下。解放后该鼎一直存放于南京博物院，1959年转交中国历史博物馆（今中国国家博物馆）至今。

9. 春秋时期 公元前770—前476年或前403年，简称春秋，是东周的前半段时期。这个阶段周天子的势力减弱，群雄纷争，出现春秋五霸，是齐桓公、宋襄公、晋文公、秦穆公、楚庄王。

10. 战国时期 公元前475—前221年的中国，因各诸侯国混战不休被后世称为"战国"。此时代各诸侯国相继图强而举行变法，连续展开兼并战争，涌现大量名将和名士，对后世有深远影响。出现战国七雄，是秦、楚、韩、赵、魏、齐、燕。

11. 失蜡法 又称脱蜡法，是一种铸造方法，现代的精密铸造中称为熔模精密铸造。一般用于铸造立体结构非常复杂的、用常见的模具组合法所不能胜任的产品。

12. 错金银 错金是一种青铜器装饰工艺，以在器物表面上镶嵌金丝。如果同时镶嵌银丝，称之为错金银。

基础练习

一、填空

1. 先秦美术指（　　）、（　　）、（　　）三代美术。
2. 中国青铜艺术的成熟和鼎盛时期是（　　）。
3. 商代后期青铜器的主要出土地点是（　　）。
4. 已发现的最大青铜器是（　　）方鼎。
5. 殷墟出土的青铜器以（　　）墓为代表。
6.《立鹤方壶》是（　　）时期的青铜器。

二、选择

1. 青铜器有两大类别，一类是兵器，另一类是（　　）。
 A. 乐器　　　B. 坐具
 C. 礼器　　　D. 车马具
2. 青铜礼器的主要作用是（　　）。
 A. 盛煮食物　B. 宫廷饰品
 C. 等级象征　D. 礼仪用品
3. 商代后期青铜器流行（　　）。
 A. 兽面纹　　B. 鱼纹
 C. 花瓣纹　　D. 带状纹
4. 已知铭文最长的青铜器是西周时期的（　　）。
 A.《偶方彝》　　B.《毛公鼎》
 C.《杜岭方鼎》　D.《司母戊方鼎》
5. 春秋时代青铜器的特点是（　　）。

A. 纤巧华丽　　B. 形制厚重
C. 出现新工艺　D. 走向衰败

6. 大量描绘现实生活场景的青铜器纹饰出现于（　）。

A. 西周　　B. 春秋
C. 战国　　D. 秦代

三、思考题

1. 先秦时期青铜器的主要功能是什么？
2. 青铜器与彩陶各代表了一个怎样的时代？

第二节　雕塑和绘画

青铜器中有许多动物和人的立体造型，这是继陶塑后中国雕塑艺术的新进展。

三星堆人像

目前所知最早的青铜人像雕塑，是四川广汉三星堆祭祀遗址中出土的一批商代晚期大型青铜人像。它包括多件与真人等大的青铜头像和面具，其中最重要的是一尊高达262厘米的人物立像（图24）。

此像身着云雷纹长袍，头戴高冠，赤足立于高座之上，举起的双手被奇怪地夸大了许多倍，看他那严肃认真的样子，大概在主持一次庄严的祭礼仪式吧？学者们认为他可能是巫师或国王。

这批青铜人像明显的特征是面容极其夸张，都是瘦脸，巨耳，大嘴，双目大而突出，有的双目以圆柱体形式向前凸起许多（图25），大概是为了表示目光如炬吧？手法极为新颖，这样浪漫神奇的雕刻风格只出现在古代巴蜀地区，不知是不是对当地原始居民体貌特征的夸张？或者是某种地域性的文化现象？总之是没有在更大范围内产生影响。

图24　三星堆青铜立人像，前12—前10世纪

图25　三星堆人头像，前12—前10世纪

青铜浮雕和动物雕刻

青铜雕刻多以容器方式出现,可分为两类,一类是保留容器形式,在器表以浮雕方式塑造人或动物形象;另一类是将容器直接制成动物形式。

浮雕类青铜动物雕刻的代表作是湖南宁乡出土的商代四羊方尊(图26)。青铜尊体四角各铸有一只站立的羊,羊头伸出尊体,羊角卷曲前翘,羊的身躯与器型合为一体。青铜器中类似这种布局的作品很多,但艺术效果都不及此尊浑厚雄劲。

商代晚期青铜器中还有一件大盂人面纹方鼎,鼎壁四面以浮雕各饰一个巨大的男性正面像,造型写实,神态威严。关于它的含义尚无定论,但似乎可以表明人们已从神鬼统治的观念下解放出来,开始关注自身的形象及意义了。

湖南湘潭出土的猪尊,是将容器直接制成猪形,顶部尊盖上塑一小鸟,当盖钮用,功能性与审美结合得很好(图27)。另一件

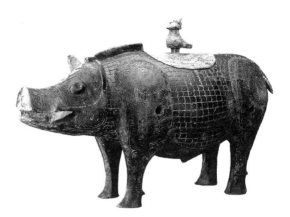

图27 猪尊,前13—前10世纪

虎食人卣,则是将卣体制成一只蹲坐的虎,张着大嘴,用前爪抱着一个人,正往嘴里送。有意思的是研究者们多认为,作品主题不是猛虎食人,而是人虎合作,因为伸入虎嘴中的人并无恐怖之态。还有人认为表现的是巫师作法,这件青铜器是巫师通天的法器。

近年来,在河北平山县战国中山王墓中,出土一些用错金银法制成的青铜器。其中有一件猛虎噬鹿铜器座,表现动物间的弱肉强食,艺术手法写实,场面逼真而惨烈,金银镶嵌的技术,正好为凶悍的猛虎增添了斑斓的毛纹。

最早的帛画

春秋战国活跃的思想局面,给美术发展带来生机。美术,不仅是手头功夫,还要有思考的能力,要有文化方面的基础,作品表达的不仅是目之所见,还要表达心之所念,这是我国美术最重要的传统。这种传统,在战国时期便形成了。

帛画,就是画在帛上的画。中国目前已知最早的两幅帛画作品,出土于长沙战国楚墓中。

一幅是《御龙人物图》(图28)。画一

图26 四羊方尊,前13—10世纪

第二章 先秦美术

戴高冠的蓄须男子,头顶伞盖,佩剑站在巨龙背上,龙呈舟形,舟尾有一只鹤,水中有一条鲤鱼。

另一幅是《龙凤人物图》(图29)。画一细腰长裙的女子,合掌祝祷,裙摆宽大拖地,女子的前方有一只凤鸟和一条龙在天空飞舞。这两幅画表达的是"引魂升天",这是当时人们对身后世界的一种认识。这些帛画上方原系有丝绳,用来做葬仪中的旌幡(jīng fān),画中人像大约就是坟墓中的死者,所以,这两幅画也可看作是肖像画了。

战国时期绘画已形成中国传统艺术的一些特点,如写实手法、线描方式和平涂色彩,人物都是侧面像,通过衣冠服饰表现人物身份,风格庄重典雅等。当然,在描写现实人物的同时,仍表现出古人特有的关于死亡与灵魂问题的丰富想象力。

名词和概念

1. **三星堆遗址**　位于中国四川省广汉市城西7千米,因三个起伏相连的黄土堆而得名;年代为公元前2800年至公元前1100年,约相当于中原的夏商周时期。

2. **帛画**　绘制于丝织物上面的画。色彩多用朱砂、石青、石绿等矿物颜料,如马王堆一号汉墓帛画;也有用墨和白粉绘制的,如长沙楚墓人物龙凤帛画。

3. **龙**　作为中国神话与传说中的一种动物,见于汉文化圈各地区。作为一类巨大的、拥有蛇、蜥类等动物特征的神话生物,见于全世界范围内的神话传说中。所不同者,西方的Dragon(常翻译为"龙")是邪恶的象征,而东亚的龙是神圣祥瑞的象征,如中国古老

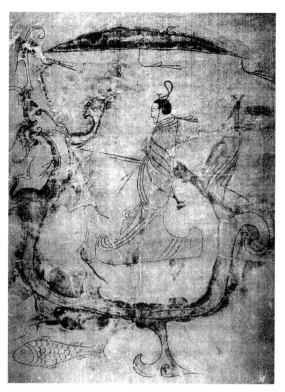

图28　御龙人物图,约前3世纪

图29　龙凤人物图,约前3世纪

的龙图腾中，很多都是腾云驾雾、翱翔九天的形象。

4. 凤 即凤凰，是中国古代传说中的百鸟之王，在中国文化中的地位与龙相同，也见于汉文化圈各地区。"凤"为雄性，"凰"为雌性，有多种象征意义，其羽毛一般被描述为五彩，其图徽常用来象征祥瑞。

基础练习

一、填空

1. 目前所知最早的青铜人像雕刻，出土于四川广汉（　　）祭祀遗址。

2. 目前已知最早的帛画作品出土于长沙战国（　　）中。

3. 四壁饰有男性正面像浮雕的青铜器是（　　）人面纹方鼎。

4. 先秦绘画以长沙出土的（　　）人物图和（　　）人物图为代表。

二、选择

1. 三星堆青铜立人像的造型特征是（　　）。
 A. 双手夸大　　B. 体态肥胖
 C. 上身赤裸　　D. 双臂下垂

2. 中国古代雕刻中，将人的双眼做成圆柱体向前凸起的作品是（　　）。
 A.《兵马俑》　　B.《三星堆青铜人像》
 C.《长信宫灯》　　D.《镇墓俑》

3. 羊头伸出尊体、羊角向前翘出的青铜容器出自（　　）。
 A. 战国　　B. 西周
 C. 春秋　　D. 商代

4. 商代晚期大盉人面纹方鼎的主要特征是鼎壁四面有（　　）。

A. 男性正面浮雕　B. 线刻人面纹饰
C. 女性正面浮雕　D. 人兽结合纹饰

5. 商代虎食人卣青铜器的表现内容是（　　）。
 A. 猛虎扑人　　B. 人虎搏斗
 C. 人在虎口中　　D. 虎在寻找人

6. 商代青铜器猪尊的造型特征是（　　）。
 A. 躺下的猪　　B. 行走的猪
 C. 站着的猪　　D. 奔跑的猪

7. 战国的猛虎噬鹿铜器座使用了（　　）。
 A. 整体铸造技术　B. 模印组合技术
 C. 合范浇铸技术　D. 错金银技术

8. 中国最早的帛画出自（　　）。
 A. 秦代　　B. 汉代
 C. 战国　　D. 春秋

三、思考题

1. 四川广汉三星堆人像有哪些基本特征？
2. 长沙战国楚墓帛画有哪些基本特征？

第三章　秦汉美术

第一节　秦汉雕塑

秦、西汉、东汉三个朝代（前221—公元220）历时400年，是我国民族艺术风格确立与发展时期。

秦汉时期雕塑艺术最发达，是我国雕塑发展的第一个高峰期。秦代陶塑兵马俑首先将这一时代的蓬勃气势表现出来。

秦朝历史很短（前221—前206），但因为一统天下，财力魄力都很惊人。据记载，秦始皇曾铸"金人十二"，可惜未能保留下来。1974年3月29日，陕西临潼晏寨乡西杨村农民在村南打机井时，偶然触及埋没两千多年的秦始皇陵东侧的陶俑坑，从而引起了对秦代陶俑的清理发掘，这才将古代世界的这个奇迹展现在今日世界面前。

秦俑

在陕西临潼骊山脚下秦皇陵东侧1千米处，有3座陶俑坑，估计有武士俑、战马俑7 300多件。

这些陶俑群是秦代军队的真实写照，全用泥土塑成，加上底托板，平均身高1.8米（图30）。他们因军种和级别不同，有不同的服装和发式，但都有北方人身材粗壮、性格纯朴的特点。有的牵马，有的驾车，有的整顿弓箭，排列井然有序，军阵场面威武雄壮；再现了千军万马、勇于攻战的巨大场面，也体现了秦帝国武士的凛凛雄风。

这些陶俑本来是有色彩的，但年代久远，

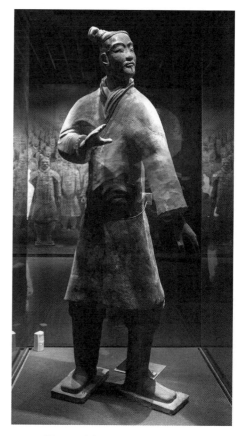

图30　秦俑，前247—前208年

又埋在地下，色彩已脱落了。所以我们现在看到的是陶体本色，这显然与作品完成时鲜亮火爆的场面有视觉观感上的差异。

秦俑在艺术上以写实为特色，造型严谨，形象特征鲜明，其规模之宏大，设计之完整，令人目眩（图31）。无数重复排列的人像造成排山倒海的气势，给人以冲击力和震撼力。在秦的前朝后代，都没有看到这样壮观的作品。这是中国艺术空前绝后之作。

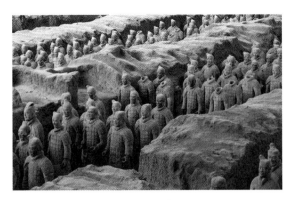

图31 秦俑坑，前247—前208年

汉俑

秦王朝灭亡后，楚汉相争，连年兵荒马乱，最后汉王刘邦获胜，于公元前206年建立汉帝国。

汉初，因历经长期战争损耗，经济凋败，民众困苦不堪，国家也无实力。虽然皇族或王公贵胄也用兵马俑群随葬，数量也不比秦朝的少，但尺寸只及秦俑的一半。有代表性的作品是陕西咸阳杨家湾汉墓陪葬坑陶俑群。

杨家湾汉俑（图32）在1965年出土于两座西汉文景时期（前179—前143）的大墓。据推测，墓主可能是当时的高级将领，地位不低于列侯。也有人认为是汉初名将周勃、周亚夫父子的墓葬。

墓南计有随葬兵马俑坑11座，共出土骑兵俑580多件，步兵俑1 800多件，舞乐杂技俑百余件。这些俑群也按军阵排列，造型逼真，人马都是彩绘，衣甲武器和头发皮肤等鲜明亮丽，真实再现了汉初送葬军阵的场景。

杨家湾汉俑在造型上近于秦代风格，彩绘手法则受楚文化影响，由于取消了为稳固而设在足下的底托板，陶俑双足着地，更显得真实。

这些造型板滞、队列森严的兵马俑群，表现了征战环境里崇尚武力的精神追求，也保留了秦末汉初的连年烽火气息。但此时已是日趋和平的年代，随着汉政权的巩固和社会经济的发展，严肃不苟的军阵渐变为活泼热闹的娱乐场景，说唱、杂技、舞乐等形象取代了军卒和武器，轻松愉快的个体人物替换了千人一面的群体性阵容。新的时代风貌出现了。

说唱俑

说唱俑是西汉后期至东汉陶俑的主要类型。1957年在四川成都天回山东汉墓出土的《说唱俑》（图33），刻画了一个手舞足蹈，诙谐憨厚的民间艺人形象，他浑身是表情，面部尤其生动，高高举起的手和翘起的一只脚更增添了活跃气氛。类似的陶俑在其他地区也有发现，是我国陶塑中的精品。

霍去病墓石刻

霍去病墓石刻是西汉一组大型纪念碑性质的石刻，现存陕西兴平。

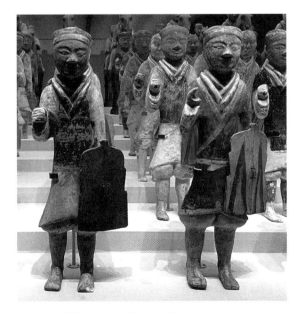

图32 杨家湾汉俑，约前2世纪初

第三章 秦汉美术

图33 说唱俑，1—2世纪初

图34 马踏匈奴石雕，约前1世纪

霍去病是汉武帝时的大将，深受皇帝恩宠。他和另外一名战将卫青在反击匈奴入侵中建立奇功，解除了为患已久的匈奴军事威胁。可是他在战争获胜后第二年就死了，年仅24岁。为了纪念他那威震祁连山的功绩，汉武帝为他修建了模拟祁连山形貌的墓地，还在墓地上安放了各种大型动物雕像。这些巨像用花岗石雕成，长度一般超过1.5米。历经两千年岁月，目前还保存14件作品，其中卧马、跃马和马踏匈奴最能体现这组群雕的主题。

马踏匈奴石雕（图34）运用象征手法，表现一匹傲然站立的战马，将敌人仰面压翻在马腹下。满腮胡须的敌人，相貌丑陋还不死心，还想用长矛刺马腹，但高大的骏马巍然屹立，毫不在乎。这件作品造型方正有力，轮廓准确鲜明，是西汉纪念碑雕塑的划时代成就，也是中国历史上陵墓纪念碑石刻最杰出的作品。

也许因为当时雕刻技术还未臻完善，霍去病墓石雕使用循石造型法，尽量选取与所雕之物外形近似的石料，以求进行最少量的加工，加工的重点是动物的头部。雕刻家们使用圆雕、浮雕和线刻技艺，不作细节罗列式的表面模拟，从而使作品整体感和重量感格外突出。这些动物雕像又多采取伏卧姿态，这可能是为了避免直立动物四腿之间的空隙需要镂空的难题。

霍去病墓石雕以马为主体形象，显示出汉人对马的看重。从造型上看，汉以前的马，体矮、头大、腿短、双耳大，形貌近驴骡，秦俑坑的陶马就是这样的。而西汉更重视骑兵，也随之重视马种改良，这种改良影响了马的造型艺术。在东汉艺术中，马的造型出现高潮，特别是青铜铸造和木雕的马最为出色。

马踏飞燕和长信宫灯

1969年，甘肃武威县雷台东汉墓出土了一大批铜马，其中最著名的一件是踏飞燕的奔马（图35）。这件作品构思巧妙，造型活泼，表现一匹奔驰的骏马，三足腾空，一足踩在展翅疾飞的燕子背上，外观形态是倒三角形，运动感很强。

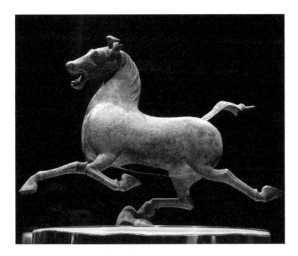

图35　马踏飞燕，约1世纪

经古动物学家仔细研究，认定马蹄下的飞鸟不是燕子，是隼（sǔn）。这种鸟大小如鸽，外形似燕，飞行速度极快，所以古语中有"捷若鹰隼"的说法。

长信宫灯（图36）是一件实用工艺品，设计巧妙，功能完备。有铭文"长信"二字，说明这个灯为当时的一处皇宫"长信宫"所用。灯体被设计成双手执灯跪伏在地的宫女形象，神态小心翼翼，个性鲜明生动。此灯的灯盘可转动，能调节灯光照射的方向，燃烧后的灯烟又可进入宫女袖中消散。从各方面看，长信宫灯都是中国灯具工艺雕塑的典范作品。

名词和概念

1. 秦始皇陵　中国第一位皇帝的陵墓，位于中国陕西省西安市以东31千米临潼区的骊山。该皇陵的核心部分目前尚未发掘，已发现的兵马俑被普遍认为是秦始皇陵的外围，有保卫陵寝的含义，是秦始皇陵的有机组成部分。

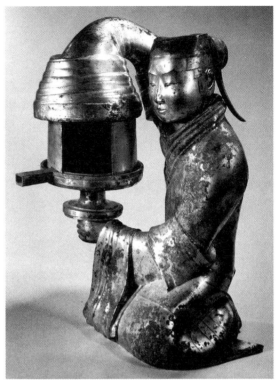

图36　长信宫灯，前2世纪中期

2. 匈奴　亚洲大陆北部的游牧民族在中国北方沙漠以北建立的国家，由许多游牧部落结盟而成，其中各民族皆被称为匈奴。存在年代约为公元前4世纪至公元48年，统治领域约略在现今蒙古国、西伯利亚南部、中亚与中国大陆北部地区。

3. 循石造型　一种较粗犷的石雕方法，即按照石材原有形状稍作加工，使之外观上近似某种动物、人物或其他，有厚重、敦实、古朴稚拙的美学风格。代表作是西汉霍去病墓石雕。

4. 汗血马　又名汗血宝马、大宛马、天马，中亚出产的一种良马，属山地马种，抗疲劳，蹄坚硬。目前此马在中国已经绝迹。张骞出使西域时在大宛国发现这种汗出如血的马，汉武帝为宝马遣使节带黄金去求换，结果使

第三章　秦汉美术

团成员全部被杀。武帝随后两次派兵征伐大宛，最后汉军围攻大宛城四十余日，大宛人被迫杀王求和，汉军得良马一千多匹。唐太宗时西域也曾进贡汗血马，唐太宗"昭陵六骏"中的"特勒骠"，据说就是突厥赠送的"汗血宝马"。

基础练习

一、填空

1. 中国雕塑史上第一个高峰期是（　　）时期。
2. 秦代人像雕塑的代表作是作为秦皇陵陪葬品的（　　）。
3. 东汉塑造民间艺人的陶俑代表作是（　　）。
4. 西汉《马踏匈奴》是（　　）墓的石雕作品。
5. 东汉《马踏飞燕》出土于今天的（　　）省。
6. 汉代青铜灯具工艺代表作是（　　）宫灯。

二、选择

1. 秦兵马俑的主要艺术手法是（　　）。
 A. 写实　　　B. 夸张
 C. 线刻　　　D. 循石造型
2. 秦兵马俑与西汉兵马俑的最明显区别是（　　）。
 A. 用途不同　B. 服饰不同
 C. 兵器不同　D. 体量不同
3. 表现击鼓说唱艺人的陶俑主要流行于（　　）。
 A. 秦代　　　B. 西汉
 C. 东汉　　　D. 三国
4. 四川成都天迥山东汉墓说唱俑的形象特点是（　　）。
 A. 手舞足蹈　B. 正襟危坐
 C. 长袖善舞　D. 闭目沉思
5. 西汉纪念碑式大型石刻是（　　）。
 A.《说唱俑》　B.《马踏匈奴》
 C.《马踏飞燕》D.《兵马俑》
6. 霍去病墓石刻的主要特点是（　　）。
 A. 循石造型　B. 严谨写实
 C. 细节丰富　D. 玲珑剔透
7. "马踏飞燕"的形象特征是（　　）。
 A. 三足着地　B. 一足腾空
 C. 背上有鸟　D. 蹄下有鸟
8. 表现宫女形象的古代实用工艺品是（　　）。
 A.《女史箴图》　B.《长信宫灯》
 C.《牛河梁女神像》D.《三星堆青铜人像》

三、思考题

1. 秦始皇陵兵马俑为什么前无先例又后无来者？
2. 霍去病墓石雕为什么历来深受好评？

第二节　汉代壁画和帛画

秦汉时代的宫殿衙署，普遍绘制壁画，用以辅助政教。我国目前发现最早且较完整的壁画，是1979年出土于咸阳市东郊的第三号秦宫遗址长廊壁画。从记载上看，西汉比较有影响的壁画是麒麟阁功臣图，绘霍光、张安世、苏武等名臣图像，因为他们"皆有功德，知名当世，是以表而扬之"。此后麒麟阁画像就成为表彰功臣的典故。后来东汉明帝也在南宫云台绘有32位功臣像，用以鼓励臣子们忠于王室。

西汉墓室壁画

河南洛阳卜千秋西汉墓壁画，是迄今所发现汉代墓室壁画中年代最早的，表现幻想中的男女墓主人升仙的场面。

卜千秋墓壁画出现在墓室顶部，以长卷形式展开，女主人公乘三头凤鸟，男主人公乘龙，在仙女仙翁引导下升向天国。天国中有人首蛇身的人类始祖伏羲、女娲，还有日月、青龙、白虎、朱雀等神奇动物（图37）。这些奇异场面使整幅壁画动荡活跃，画法上以线条为主，运笔流畅奔放。

洛阳老城西北烧沟村无名氏西汉墓壁画，以描绘历史故事著称。墓室中画有长卷式《二桃杀三士》和《鸿门宴》等故事，画法较为简朴，能表现戏剧冲突场面，人物多，通过动态表现性格，风格粗犷豪放，可代表西汉绘画水准。

西汉晚期，墓室壁画中历史题材渐多，描写世俗生活场景渐多。到东汉后，驱邪升天的内容就被表现死者生前排场和享乐的新主题所取代，描绘家居宴饮、舞乐杂技等豪华生活场景成了这时墓室壁画的常见内容（图38）。此时的大小官吏们，似乎已将目光从升仙的幻境中离开，他们更关注现实中的社会地位、财产及享乐生活方式，他们自

图37　朱雀图，约前1世纪

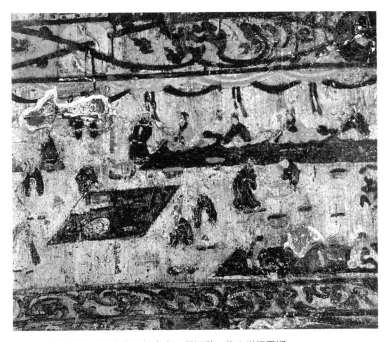

图38　宴饮观舞，河南密县打虎亭二号汉墓，约3世纪早期

然也要求雇佣来的画师为他们表现这一切，这就引导艺术朝写实的方向发展，推动了汉代美术的进步。

东汉墓室壁画

目前所发现的东汉墓壁画，大都出自二千石（dàn）以上高官的坟墓。这些人生前作威作福，也希望死后保留这一切。墓室壁画表现的正是这些人贪恋红尘享乐、热衷权

第三章　秦汉美术　27

势富厚的真实心态（图39）。

河北望都东汉墓壁画的主人是大宦官孙程。壁画中描绘了死者生前官衙内属吏20多人，其中有出游时的随员"辟车伍伯"，有"守门卒"和"门亭长"。壁画强调人物之间的社会等级差别，使用3/4的侧面造像技术，充分表达了人物神色形态，其用意当然在于通过对墓主僚属形象的刻画，烘托主人的尊贵地位，但客观上如实描写，却使之成了东汉墓室壁画的优秀代表作。

内蒙古和林格尔东汉墓是一个由多室组成的大型砖墓室，全墓有壁画46组，57个画面，保存画面超过100平方米。壁画主要是描绘墓主一生的仕途经历，所以又被称为"升官图"。

和林格尔汉墓主人本是东汉晚期中央政府派到当地的最高长官，他经常乘车马出巡，壁画描绘了他乘坐有篷顶的马车，四周排满了整齐的军队；还描绘他在庄园中监督农民工作的情景；也描绘他和家人及宾客欣赏各种音乐舞蹈表演的情况。

壁画以大场面鸟瞰式构图为主（图40），空间处理自由，上远下近，形象简洁，对马的描绘格外熟练。因为是记录墓主一生经历，所以表现内容庞杂，涉及东汉晚期政治、军事、经济、宗教、文物典制和世俗生活各个方面，被研究者认为是一部形象的东汉社会百科全书。

马王堆西汉墓帛画

1972年至1973年在湖南长沙马王堆发掘三座西汉家族墓室，有大量随葬品出土，其中有几幅称为"非衣"的帛画（图41），向世人展示了汉代绘画的卓越成就。

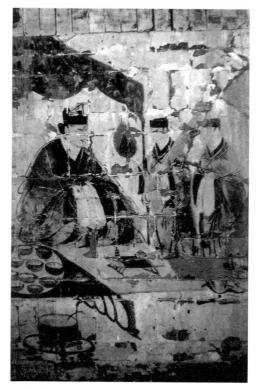

图39 男墓主与男侍从图，2世纪初

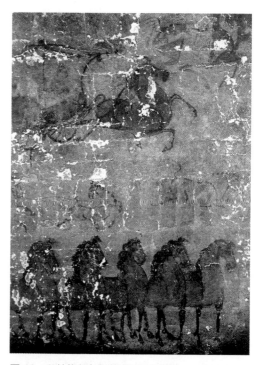

图40 和林格尔东汉墓壁画，2世纪

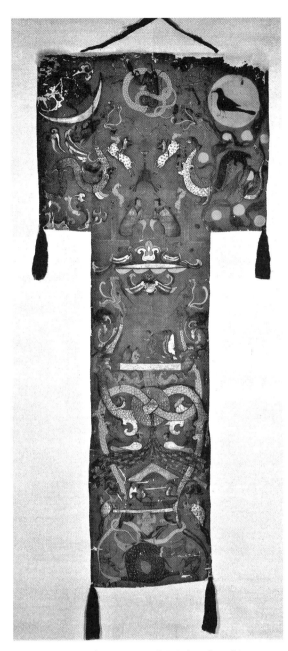

图 41 西汉帛画（马王堆 1 号墓出土），前 2 世纪

所以帛画的太阳里也站着一只鸟；与太阳相对的是一弯月亮，月亮上有蟾蜍，这是代表月亮的动物；还有奔月仙女、玉兔；这一部分还有一只飞在天上的龙、扶桑树和 8 个红圆点（也被认为是太阳）。

中段是人间：主要表现墓主人的现实生活。一号墓主是西汉贵族轪（dài）侯利苍之妻，画面中是一个拄杖的老太太，前有侍者跪迎，后有侍从婢女。三号墓那一幅则画一戴冠佩剑男子，随从则执戟荷矛。

下段描绘地下：有穿壁长龙、玉璧、豹、人首鸟身像、帷幔和大块玉璜等；有一裸体巨人托举着这一切，脚下还踩着两条交叉的巨鲸，周围有长蛇、大龟和各种怪兽。

马王堆帛画将写实与幻想交织在一起，再现汉初人们观念中的宇宙图景。依靠虚构和想象，表达了梦境般的奇异世界。只有不拘泥于写实，才能创造出平常无法见到的有趣形象，写实与想象可以共存，这些古代的艺术经验是很有价值的。

名词和概念

1. 秦宫遗址 即秦咸阳宫，位于今陕西省咸阳市东区，是秦国及秦朝的政务中心，兴建于公元前 350 年。秦末被项羽大军所毁。1974—1975 年该遗址被考古工作者发现，后建成博物馆。

2. 麒麟阁功臣图 西汉时绘制于麒麟阁的 11 位名臣画像的总称。公元前 51 年汉宣帝因匈奴归降，令人画 11 位功臣图像于麒麟阁以示纪念和表扬。

3. 二桃杀三士 春秋时代齐景公帐下有三位将军，公孙接、田开疆和古冶子，为拔

一号墓和三号墓的两幅 T 字形帛画，构图基本相同。画面自上而下分三段，描绘了天上、人间和地下景象。

上段为天界：正中有人首蛇身像，右上角有一个太阳，古人认为太阳中有一只金乌，

除三人兵权，国师晏子用两个桃子奖赏这三人，设定按照功劳大小取舍。公与田以为自己功劳大，先取桃归己，却被古嘲讽，于是二者因羞愧自刎，古也悔恨交加自刎而亡。后世以"二桃杀三士"一词表示"用计谋杀人"。

4. 鸿门宴 楚将项羽在公元前206年12月在咸阳郊外新丰鸿门举行宴会，试图借宴请之名除掉对手刘邦，因刘主动将关中统治权让出而将刘邦放走。"鸿门宴"一词在后世被用作比喻"不怀好意的筵席"。

5. 非衣 指古时丧葬出殡时领举的一种有图画的旌幡，入葬后作为随葬品盖在棺上。

基础练习

一、填空

1. 目前发现最早和较完整的壁画是咸阳第三号（　　）遗址长廊壁画。
2. 描写男女墓主人升仙场面的西汉墓壁画出自河南洛阳（　　）墓。
3. 描写死者生前衙署20多人的壁画出自河北（　　）东汉墓。
4. 描写墓主一生仕途经历的壁画出自内蒙古（　　）东汉墓。
5. 被称为"非衣"的汉墓帛画出土于湖南长沙（　　）西汉墓。

二、选择

1. 我国目前发现最早的较完整的壁画出自（　　）。
 A. 春秋战国　　B. 秦代
 C. 西汉　　　　D. 东汉

2. 汉代墓室壁画中年代最早和没有受到佛教影响的遗存是（　　）。
 A. 卜千秋汉墓壁画
 B. 望都汉墓壁画
 C. 和林格尔汉墓壁画
 D. 烧沟村无名氏汉墓壁画

3. 被称为"升官图"的东汉墓室壁画是（　　）。
 A. 卜千秋汉墓
 B. 烧沟村无名氏汉墓
 C. 望都汉墓
 D. 和林格尔汉墓

4. 被认为是"东汉社会百科全书"的墓室壁画是（　　）。
 A. 卜千秋汉墓
 B. 烧沟村无名氏汉墓
 C. 望都汉墓
 D. 和林格尔汉墓

5. 马王堆汉墓帛画上段内容包括（　　）。
 A. 人首蛇身像　　B. 太阳
 C. 月亮　　　　　D. 群星
 E. 老妇人

6. 马王堆汉墓帛画中间部分内容包括（　　）。
 A. 大臣　　　　　B. 武士
 C. 老妇人　　　　D. 侍女

三、思考题

1. 为什么望都东汉墓壁画要描绘墓主生前的下级随从？
2. 为什么和林格尔东汉墓壁画要描绘墓主仕途经历？

第三节　画像石和画像砖

画像石是以石为地，以刀代笔刻制而成；画像砖是用模型将画面印在砖上，也有直接在砖上雕刻的。画像石和画像砖都是有雕刻

画面的建筑构件，用于墓室建筑装饰。

画像石产生于西汉，盛行于东汉，魏晋时已很少见，所以又称汉画像石。画像砖产生于战国晚期，盛行于两汉，魏晋南北朝时继续流行，而且取得很大成就。

画像石

全国各地发现的画像石、画像砖数以千计，画像石主要分布在山东、河南和四川部分地区。这是因为当时这些地区较富庶，多贵族，又广泛分布着可供开采石料的山丘，富人们修坟造墓特别多。其中，山东画像石数量最多，著名的有孝堂山画像石和武氏祠画像石。

孝堂山石祠位于山东长清，旧说是东汉有名的孝子郭巨为其母修的享堂。祠内石壁上被十几块画像石布满，内容有神话传说、天文星象、历史故事和现实生活场景。孝堂山画像石题材广泛，以阴刻线描为绘制手法，横向排列式构图，人物造型都是侧面像，是东汉早期画像石中风格质朴的代表。

武氏石祠代表了东汉后期画像石的成就。它位于山东省嘉祥县城南 15 千米处，有 4 个石室，共有画像石 40 多块。这些画像石多表现历史人物故事，其中一些故事具有道德教化的意义。如《闵子骞（qiān）失棰（chuí）》，表现闵子骞穿后母所做芦花袄赶车，因衣寒失手，受到父亲的斥责，待真相明了后，父亲又从车上转身安慰儿子，儿子则跪在地上请求父亲宽恕后母。《王陵母》则描写王陵母拒绝项羽胁迫，用自杀来坚定儿子跟随刘邦打天下的决心。其他故事还有《荆轲刺秦王》（图 42）及《泗水取鼎》《秋胡戏妻》《孝孙原谷》等，都表现出戏剧性的场面。

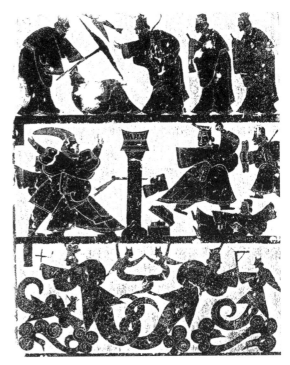

图 42　荆轲刺秦王（拓片），约 2 世纪中期

在制作上，武氏祠画像采用"铲地法"——把形象轮廓外的石料平铲去，使形象如浮雕般凸起，然后再用阴线刻画细部。

画像砖

目前我国保存最早的画像砖是陕西临潼出土的秦代狩猎纹空心画像砖。类似的秦代作品还有一些，都是体积巨大，造型雄浑粗放，线刻流利生动，以模印方法制作。虽然仅是建筑构件，但仍能传达出秦代艺术宏大壮丽的气势。

画像砖的题材，最初以"四神"（青龙、白虎、朱雀、玄武）图像为主，进入东汉后，题材日趋广泛，绘画技巧有很大提高，也有了明显的地方特色。画像砖在东汉进入鼎盛时期。除沿用大型空心砖体外，也开始使用形体较小的实心砖，以河南、四川两省出土最多。反映现实题材最多、艺术效果最好的

当属四川画像砖。

四川画像砖大多出自东汉后期,在题材内容上能大量反映农村生产劳动和集市贸易活动,不像山东画像石那样多为忠孝节义题材。

著名作品有《弋(yì)射收割图》,画面分上下两部分,上部是射箭的人和四散飞去的鸟,下部是田中收割的农夫和送饭的人。《盐井图》(图43)反映了在山区打井取盐的景象,采用透明处理法,把工人在地下分三层打井的工作场面表现出来。有些画像砖作品,山的形象占据很大面积,这似乎表明,山水风景已开始被古代艺术家所重视。

图43 盐井图(拓片),约1世纪

3. 荆轲刺秦王 荆轲(?—前227年)是战国末期著名刺客,受燕太子丹之托刺杀秦始皇。他将匕首藏在地图中刺杀秦王,但最终失败了。成语"图穷匕见"即来源于此。

4. 泗水取鼎 相传大禹建立夏朝后,曾铸九鼎以象征九州。但秦始皇灭六国统一天下后,九鼎已不知下落。有人说九鼎沉没在今山东、江苏交界的泗水、彭城一带,秦始皇出巡到该地时,就派人潜水打捞,结果徒劳无功。

5. 秋胡戏妻 鲁国秋胡者外出做官,5年后归家,快到家时见路边有一妇人采桑,上前调戏被拒。到家后发现采桑女正是其妻子,其妻怒斥秋胡后投河自尽。

6. 孝孙原谷 少年原谷的父母欲将其年老祖父丢弃野外,并要求原谷参与拉板车送祖父走,然后弃板车回家。原谷反对父母的行为,说:"板车不能丢掉,因为等你们年老不能耕作时,我也要用这个板车。"其父母这才知道做错了。

7. 四神 也称"四象""四圣",指代表东西南北四方的四种神兽:青龙(龙)、白虎(虎)、朱雀(鸟)和玄武(龟)。相当于人格化的动物保护神。

名词和概念

1. 墓室建筑 古代建筑的一个重要类型。中国古人习惯土葬,所以墓室建筑从先秦延续到清代,建筑规模与格式则与墓主社会地位有关,帝王墓为"陵",其他人为"墓"。

2. 王陵母 楚汉相争时,项羽劫持汉将王陵的母亲以招降王陵,王陵母不从并拔剑自刎,项羽怒而将其烹煮。

基础练习

一、填空

1. 画像石产生于(　　);画像砖产生于(　　)晚期。

2. 中国发现画像石最多的地区是(　　)省。

3. 武氏祠画像石代表了(　　)后期画像石的成就。

4.反映现实题材最多的东汉画像砖出现在（　　）省。

二、选择

1.画像石主要分布地之一是（　　）。
　　A.河南　　　　B.陕西
　　C.云南　　　　D.甘肃

2.现存最早的画像砖出现于（　　）。
　　A.春秋　　　　B.战国
　　C.秦代　　　　D.西汉

3.孝堂山画像石位于（　　）。
　　A.四川　　　　B.河南
　　C.山东　　　　D.湖北

4.武氏祠画像石所采用的制作技法是（　　）。
　　A.错金银法　　B.失蜡法
　　C.铲地法　　　D.循石造型法

5.东汉后期，大量反映农村生产劳动和集市贸易活动的画像砖多出自（　　）。
　　A.四川　　　　B.河南
　　C.山东　　　　D.陕西

6.画像砖《盐井图》的表现内容包括（　　）。
　　A.骑马者　　　B.背柴者
　　C.耕种者　　　D.赶集者

三、思考题

1.为什么古代墓室画像石中多伦理道德的表现内容？

2.画像砖石的分布范围与当时社会经济状况有什么关系？

第四章　魏晋南北朝美术

第一节　墓室壁画和石窟壁画

汉朝结束后，中国进入分裂时期。魏、蜀、吴三国相争，经过约50年战争，魏国的司马炎统一了中国，改国号为晋，建都洛阳，史称西晋（265—317），中国出现了短暂的和平局面。

嘉峪关砖墓壁画

20世纪后期，在甘肃嘉峪关附近集中发掘一批魏晋时期的古墓。

在已经出土的文物中，有600多幅砖壁画。每块砖都是独立画面，砖四周有红赭色边框，同一面墙上或相近的几块砖组合起来又能表达同一主题。这些砖画包罗万象地记录了当地的日常生活和劳动场面。

由于嘉峪关正处在汉代通往西方的丝绸之路上，为了防止北方匈奴入侵，汉武帝在这一带派驻军队，实行"屯田"制度。按当时的话说，叫"出战入耕"，就是有战事会出去作战，无战事就回家种田。这种制度到魏晋时代仍在实行，嘉峪关砖画所表现的，正是这些屯田军士或农民的日常生活内容。

壁画中有大幅的屯垦和营垒场面，营帐齐整，军旗猎猎。更多的画面是反映民间生活的小幅画，有农桑、畜牧、狩猎、宴饮等内容。如《扬场》，表现农民用耙子扬起谷粒，旁边有公鸡、母鸡和小鸡啄食散落的颗粒；《宰鹅》表现两位妇女一边拔鹅毛，一边闲谈；《持锤杀牛》（图44）中的持锤男子，侧身扭头看牛，看上去还有点不忍心下手呢。

砖画以奔放飞动的写意线描为主，很像汉代书简上的书法线条，多用圆弧线，粗细变化多端，风格疏简粗犷，是中国美术史中

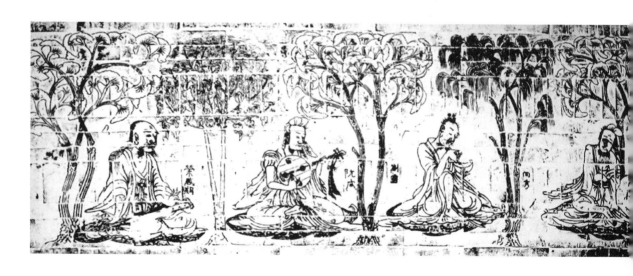

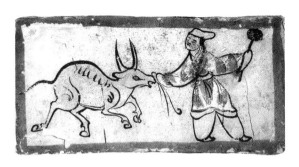

图44 持锤杀牛，2—4世纪

极有特色的类型。色彩上以红黑搭配为主，也是信手涂抹式，导致色面与线形常常不合，但艺术效果朴拙生动。这样一种无拘无束的画风多么动人啊！后世许多画家追求这种境界，但往往要穷毕生精力还不见得有这等洒脱和随意。

司马氏建立的西晋政权后来发生内乱，导致北方少数民族首领乘机起兵反晋，王室被迫南迁，至南京建都，史称东晋（317—420）。

许多原住北方的汉人，为避战乱，也逃往南方。他们中有许多士族高门子弟，文化程度高，重视教育，竭力保持和发扬传统汉文化，又能吸收原先已很发达的孙吴文化，所以，在这些人中出现许多优秀的文学家、音乐家、书法家和画家（如陶渊明和王羲之）。他们开时代风气之先，并对后世产生深远影响。

《竹林七贤与荣启期》模印砖画

竹林七贤是魏末晋初的七位浪漫文人，善饮酒，喜欢大自然，因常聚于竹林中酣饮嬉笑，被人称为"竹林七贤"。

他们是生于乱世又志向偏高的知识分子，因不能舒展怀抱，遂以消极态度对待统治者，不喜做官，崇尚"清谈"。他们的思想行为影响了那个时代，人们以他们为榜样，热衷自然放诞的生活方式，甚至还经常为他们造像以示尊崇。

以竹林七贤为题材的砖画在南京地区发现三幅。其中西善桥古墓中的一幅最好（图45），代表了南朝砖画的最高水平。

画是按粉本分别模印在多块砖上，再拼合成一体，对称地嵌砌在墓室两壁，每壁绘四人，每幅长2.4米。画中人物形象从右至左排列，分别是：

王戎，手执如意。

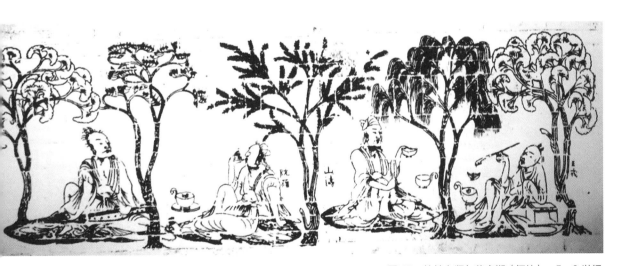

图45 竹林七贤与荣启期（拓片），5—6世纪

第四章 魏晋南北朝美术

山涛，仿佛要敬酒的样子。

阮籍，竹林七贤中最重要者，盘膝坐在树下，袖子都卷起来了，右手放在唇边，似要吹口哨，这在当时称为"啸"。

嵇康，有名的音乐家，曾作名曲《广陵散》。他正在弹琴，手在琴弦上，眼睛却看着远方。

向秀，有名的哲学家，曾注《庄子》。他正在沉思。

刘伶，七人中最爱喝酒，中国民间流传着不少关于他喝酒的故事。他端着一大碗酒，并用小指轻轻地剔除偶然飘进碗里的什么东西。

阮咸，是音乐家，怀中抱着一把他自己发明的圆形琴。

最后的人是荣启期，他是春秋时期的一个隐士，与竹林七贤性格相同，所以也被放入这幅画中。

砖画作者不依靠情节与更复杂的构图描绘人物，而是以肖像画手法来把握人物特征，通过人物动态表现不同的性格气质，深入刻画人物内心世界。人物之间以青松、银杏和阔叶竹间隔，各自独立。这种分割式布局，保留了汉画遗风，但传神的描绘技巧与流畅匀称的笔势，表现出魏晋时期绘画创新的巨大成就。

人们认为，像《竹林七贤与荣启期》这样成批量生产的模印作品，其线描稿出自训练有素的专业画家之手。

北朝娄睿墓壁画

同样出自专业画家之手的还有北朝晚期娄睿（ruì）墓彩绘壁画。这处墓室位于山西太原晋祠王郭村，在1982年挖掘完毕，有壁画71幅，规模宏大，技艺成熟，被公认为那一时代绘画高手所作（图46）。

娄睿是北齐右丞相东安王。墓室壁画主要描绘主人生活图景和门卫仪仗等内容。有主人骑马向前的画面，前有骑士开路，后有众多随从侍卫。对众多人物的心理状态刻画准确，如有的机警，有的谦恭，有的沉着等。中国的古代画家，总是能通过外形特征表现人物内心世界，"以形写神"是这个时期艺术的普遍特征，并引领了后来中国艺术发展的主流方向。

娄睿墓壁画沿袭汉代艺术的博大气势，又吸收外来色彩晕染、明暗对比等方法，使形象有立体感和真实感。尤其对马的描绘十分熟练，能画出各种透视角度中的形体变化，这比汉代墓室绘画又前进一大步，代表中国壁画艺术的一个新阶段。

早期的佛教艺术

魏晋时期，中国北方地区由于少数民族入侵，战争不断。人们厌倦政治黑暗和兵祸之苦，急于解脱，便以宗教为精神寄托，使外来佛教获得在中国广泛流传的机会，信佛之风遍及朝野。佛教理念开始影响中国的思

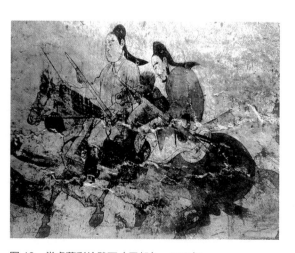

图46　娄睿墓彩绘壁画（局部），570年

想和文化，佛教艺术也就在这时开始兴盛起来。

佛教起源于印度，印度的佛教徒习惯在山里凿洞窟修行，也在洞窟里雕造或绘制佛像，这影响了中国的佛教艺术样式。中国的石窟壁画就是佛教壁画。在魏晋时期，中国北方的许多洞窟墙壁上，无数没有留下姓名的画家，画了无数讲述佛教故事的壁画。

克孜尔石窟

古代新疆及其西部地区有许多分散的小国，汉唐时被称为"西域"。佛教东来首先在这里落脚，留下不少石窟遗址，新疆拜城克孜尔石窟是其中最著名的一座。

克孜尔石窟属古代龟兹（qiū cí）国内，完成时间大约是4世纪至8世纪。窟内原有雕刻造像毁于13世纪，现只有部分壁画保留下来。壁画内容以佛经故事为主（图47），突出情节性，以菱形方格的形式组成画面，每一菱形格中表现一个故事。

克孜尔壁画多用土红线勾勒形体，用笔粗犷有力，沉着圆浑，被称为"屈铁盘丝描"。同时还使用"晕染法"，就是沿人体轮廓线由外向里用土红色多次渲染，形成色彩渐变效果，表达肌肉的团块感，这也被称为"凹凸法"。这两种画法都不同于中原地区的线描设色方法，有独特的外来绘画风格，但都对中国艺术产生了很大影响。

这里的壁画还有很多裸体画面，特别是男女乐伎，半裸全裸都有，人物姿态大幅度扭摆，类似舞蹈动作。这也是印度佛教艺术中最常见的场面。

敦煌莫高窟

佛教由新疆继续东进，便进入河西走廊西部重镇敦煌。

敦煌在甘肃省，是汉代丝绸之路的必经要道，经济发达，商旅云集，是古代东方的一个繁荣城市。这里信佛教的人很多，他们模仿印度佛教徒，在山上开凿洞窟为供奉佛像之地，其中最负盛名的是莫高窟。

莫高窟又称千佛洞，是中国古代艺术的宝库，开凿于公元366年，相传由乐樽（yuè zūn）和尚首先开凿。它汇集了由4世纪至17世纪中华各民族人民共同创造的艺术精品，保存了大约1 000年的绘画资料，是世界艺术中的一大奇观。

莫高窟沿鸣沙山开凿，至今存有洞窟492个。北朝时期的洞窟壁画多画佛本生故事和说法图。本生故事指释迦牟尼成佛之前数代人生经历中的种种奇迹。

275窟《尸毗（pí）王割肉贸鸽》，表现尸毗王割自己身上的肉喂鹰，换取鸽子的生命（图48）。人物动作较为夸张，用晕染法表现体积，轮廓线很细，成为敦煌早期绘画的一种特征。

257窟《鹿王本生图》（图49），又被称为"九色鹿本生故事"，描绘九色鹿王因救溺水之人反遭获救者告发的故事。画幅细

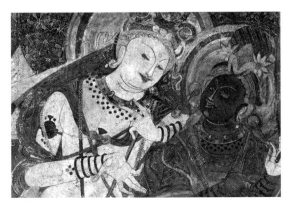

图47　龟兹壁画（局部），约5世纪

第四章　魏晋南北朝美术

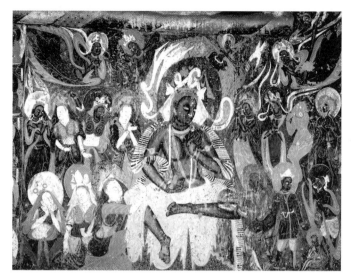

图48 尸毗王割肉贸鸽,约5世纪

窄横长,高61厘米,横长1 300厘米,是莫高窟最长的画幅之一。

这幅画以连环画似的不间断手法,使故事情节由左右两端向中间发展,将事件发展高潮放在画面中心表现。场面与场面之间通过山林树石穿插联系,其中车马画法有汉代美术的影响,而画中国王和王后居住的王宫,是亚洲中部和西部的建筑样式,皇后身上的披纱,也是中国原来服饰中所没有的。

画面以土红为底色,青、绿、黑、白、赭色错杂其间,有浓丽、淳厚、质朴的色彩效果,线描也遒劲有力。所用白粉线和绿马白人的手法,新颖别致,使画面鲜丽动人。

汉代以前的中国绘画,很少用这样连续的长幅去表现一个故事,印度传来的这种长篇连环画手法,影响了我国绘画发展,后来,中国绘画中也出现了很长的长卷。

《萨埵(duǒ)那太子舍身饲虎》是254窟壁画(图50),描绘为老虎一家不致饿死,萨埵那太子不惜把自己身体送到老虎口中的惨烈场面。

画面构图极有创造性,能打破时空限制,把萨埵那太子送命喂虎的几个过程同时表现出来。在同一幅画中出现了萨埵那太子三个不同动作,每一动作都围绕"舍身"展开;色彩上以深棕色为主,间以青绿、灰、白、

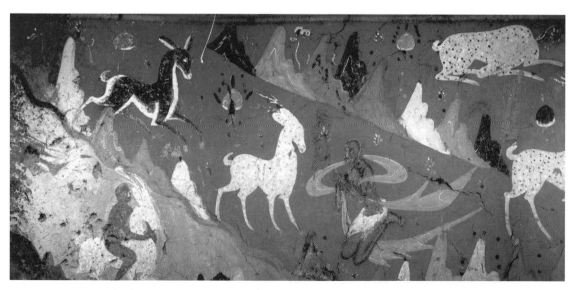

图49 鹿王本生图(局部),约5世纪

38 中外美术史简明教程

图 50　萨埵那太子舍身饲虎（局部），约 5 世纪

黑等色，有浓重的悲剧气氛；用线也粗放不拘，生涩老辣，并能注重人物的明暗体积，形式上颇类似德国表现主义作品。

名词和概念

1. 士族　又称世族，是中国历史上东汉至唐代世代为官的士大夫阶层，是一种贵族化的官僚家族。宋代以后，"士族"含义有所改变，士人取得官位后就是士族、士大夫，但不再世袭了。汉语中表示"士族"的名称很多，有世门、高门、门户、门阀、门第、门胄、门望等。

2. 竹林七贤　指魏末晋初的七位名士：山涛、阮籍、刘伶、嵇康、向秀、阮咸、王戎。他们的活动区域在当时的山阳县（今河南辉县西北）一带。作为当时玄学的代表人物，他们在思想上并不相同，作为名义上的群体，最后以各奔东西散场。

3. 晕染法　古代美术中一种来自印度的画法。具体来说是用红色沿人物轮廓线内侧渐变涂染，形体凹陷处色深，形体凸起处色浅，最高处使用白粉加亮，使之形成"立体感"。

4. 佛教美术　泛指与佛教相关的艺术。始于公元 1 世纪前后的印度，流传很广，延续至今。中国佛教艺术自两汉传入，其中以佛像流传最广。中国早期寺院和石雕都是印度风格，东晋后中国式佛像开始出现，到隋唐时期完成佛像的民族化转变。宋代以后中国佛教艺术更是走向世俗化，到明清时已大量进入装饰工艺与日常生活中。

5. 佛本生故事　佛教壁画题材之一，绘述佛陀前世故事，即佛陀还未成佛时所经历的各种事情。

6. 龟兹　龟兹（Kucha，前 272 年—14 世纪），古代西域三十六国中的大国之一，其中心位于现在新疆阿克苏地区。648 年唐设安西大都护府于龟兹，领辖四镇驻军，是当时西域的政治、经济、军事、文化和商贸中心。

7. 丝绸之路　西汉张骞在公元前 138 年和公元前 119 年两次出使西域，开辟以长安为起点，经甘肃、新疆，到中亚、西亚，并连接地中海各国的陆上通道。汉武帝随后招募大量身份低微的商人，利用朝廷配给的货物，沿着这条道路到西域各国经商，而其中以丝绸制品影响最大，所以得名"丝绸之路"。

8. 模印砖画　即模印拼嵌砖画，是将画像按粉本分别模印在多块砖坯上，入窑烧成砖后，再在墓壁上拼嵌出完整画面。如南京西善桥古墓砖画，就是由 300 多块墓砖拼嵌而成的。

第四章　魏晋南北朝美术

基础练习

一、填空

1. 在甘肃嘉峪关附近已出土很多（　　）时期的古墓。
2. 南京西善桥南朝古墓砖画内容是（　　）和荣启期。
3. 中国佛教艺术在（　　）时期获得空前发展。
4. 在新疆的佛教石窟寺遗址中，最有名的是（　　）石窟。
5. 敦煌位于今天的甘肃省，它是汉代（　　）之路的必经要道。
6. 开凿于4世纪的敦煌莫高窟保存了大约（　　）年的民族绘画资料。
7. 敦煌275窟《尸毗王割肉贸鸽》壁画用（　　）法表现体积。
8. 敦煌257窟《鹿王本生图》又被称为（　　）本生故事。

二、选择

1. 甘肃嘉峪关砖墓壁画的主要表现内容是（　　）。
 A. 历史故事　　B. 古代圣贤
 C. 日常生活　　D. 山水景物
2. 嘉峪关砖墓壁画的绘制风格是（　　）。
 A. 严谨写实　　B. 活泼流畅
 C. 沉着凝重　　D. 繁缛精细
3. 竹林七贤与荣启期壁画出现在4—6世纪的（　　）。
 A. 北魏　　　　B. 南朝
 C. 十六国　　　D. 北齐
4. 竹林七贤与荣启期砖画的线描特点是（　　）。
 A. 流畅匀称　　B. 顿挫波折
 C. 钉头鼠尾　　D. 阔笔写意
5. 位于太原晋祠，表现墓主人生活图景的北朝晚期壁画出自（　　）。
 A. 霍去病墓　　B. 西善桥墓
 C. 娄睿墓　　　D. 和林格尔墓
6. 新疆克孜尔石窟壁画中出现的非中原画法是（　　）。
 A. 墨线勾勒　　B. 淡彩敷色
 C. 分割式布局　D. 晕染法
7. 北朝时期莫高窟壁画的内容多是（　　）。
 A. 本生故事　　B. 净土变相
 C. 经变故事　　D. 供养人像
8. 北朝时期莫高窟壁画的主题是宣扬（　　）。
 A. 及时行乐　　B. 忍辱牺牲
 C. 理想主义　　D. 忠君思想
9. 鹿王本生图的构图形式类似（　　）。
 A. 山水画　　　B. 独幅画
 C. 卷轴画　　　D. 连环画

三、思考题

1. 莫高窟北朝壁画中为什么流行舍己为人、忍辱牺牲的题材？
2. 外来佛教美术对中国本土美术产生了怎样的影响？

第二节　画家和画论

中国历史上第一批有记载的著名画家出现在魏晋南北朝时期。

三国时东吴的曹不兴是最早享有盛誉的画家，相传画屏风落墨为蝇，使吴主孙权信以为真。另一位有名的人物是西晋卫协，能创造细密画风，并且注重风范气韵的表现。但他们没有真迹或摹本流传下来，使我们不能一饱眼福。

顾恺之

在《竹林七贤和荣启期》砖画中出现的线条，粗细均匀，行笔缓慢，像一根丝线般连绵不断，古人给这种线起了个非常形象的名字，叫"春蚕吐丝描"。

在古代，"春蚕吐丝描"又常特指一个画家的风格，这个画家就是东晋时期的绘画大师顾恺之。

顾恺之（约344—405）是中国绘画史上最早留有作品的人，是东晋最伟大的画家和美术理论家，是中国美术史中最受推崇的画家之一。

他是江苏无锡人，出身贵族家庭，活动于上层社会。从小受到良好教育，长大后成为一个博学多才的文人。除绘画外，文辞与书法也很出色，所著"恺之文集"虽已失传，但有部分篇章因后人传诵而保留至今。

顾恺之以前的中国画家，虽然也有很好的绘画技艺，但缺乏文化素养。顾恺之以后的中国画家，大多数都是"知识分子"，受过良好的教育，有历史、哲学和文学等方面的基础，还能作诗和弹琴，这使中国绘画的面貌发生了很大改变。

也许是得益于广博的艺术修养，顾恺之的画在当时就被看成"自苍生以来未之有也"。他注重表现人物精神风貌，提出"以形写神"，尤其重视眼睛刻画。他认为"四体妍蚩（chī）本无关妙处，传神写照，正在阿（ē）堵之中"。对于当时黑暗的社会现实，他采用"痴黠（xiá）各半"的处世态度。权臣桓玄窃画，他知道后说："妙画通灵，变化而去，亦如人之登仙。"并不追究。在他创作活动中，最有戏剧性的事迹是二十岁左右，为京师瓦棺寺画壁画，收到"光照一寺，施者填咽"的轰动效果。

"春蚕吐丝描"是顾恺之创造的线型，使绘画表现力得到提高。他能借助典型细节突出人物性格，如画裴楷颊上加三毛，也能通过环境来衬托人物精神风貌，如将谢鲲画在岩石中。

他的创作很多，流传至今的有《女史箴图》《洛神赋图》和《列女仁智图》三种摹本。

《女史箴图》根据西晋诗人张华的文学作品《女史箴》而作。"女史"指宫中的妇女，"箴"是规劝的格言。顾恺之根据文章内容分十二段进行描绘（图51），因年代久远，目前只剩下九段了。

这件作品的社会功用是进行道德说教。如第一段描写汉宫女官冯婕妤挡熊救驾，突

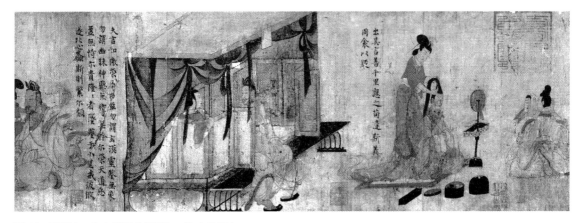

图51 顾恺之：女史箴图（局部），约4世纪末

出忠于职守的精神；第四段表现宫女对镜梳妆，画中题字"人咸之修其容，莫知饰其性"，意思是说人们大都知道修饰外表，而不知美化内在的德性。

画家通过对现实生活的描绘，刻画了一系列动人的妇女形象。这些女性身材修长，裙子下摆宽大，造型稳定又飘逸，这一切，都是以连绵不断、舒缓自然的春蚕吐丝描完成的。

这件被推断为宋以前摹本的作品在1900年，被入侵北京的八国联军抢走，现在它收藏在英国伦敦的大英博物馆。

《洛神赋图》是根据诗人曹植的名篇《洛神赋》所作。这首诗借神话曲折地表现失恋的感伤，文辞很美。顾恺之以故事发展为线索，分段将人物置于山水环境中，通过相互联系的人物动态表现哀婉的情感，这与原诗的艺术手法颇为一致（图52）。洛神的含情脉脉，曹植的怅然若失，所谓"哀感幻艳，辗转思慕"，都得到了恰当的表现。

《列女仁智图》取材于汉刘向的《列女传》，表现春秋战国时期的妇女形象（图53），没有背景陪衬，也是通过动态反映人物内心活动的作品。

可以说，顾恺之对女性题材特别有兴趣。他的作品以歌颂有美好品德的妇女为主题，有明显的道德教化意义。

成教化，助人伦，曾是中国古代艺术的主要功能。古人常用绘画来表彰有道德功业的圣贤、功臣或列女孝子，希望借此树立人们行为的榜样。顾恺之是描绘女性贤德人物的高手，他的很多作品是当时有说教意义的文学作品的插图。

与顾恺之同时代的画家

魏晋时代，中国南方名家辈出。可是除顾恺之外，其他人无可靠作品传世，我们只能从文献记载中略知当时情形。

陆探微，是南朝画家，活动于5世纪后半期，当时名声与顾恺之差不多。他用笔不像顾恺之那样平缓均匀，而是迅速果断如草书笔法，"笔力劲利如锥刀焉"。创造了"秀骨清相"的人物形式，是对六朝时期崇尚玄学、重视清谈的士人形象的准确再现。

张僧繇（yáo），也是南朝画家，约活动在6世纪初。擅画佛画，与顾恺之和陆探

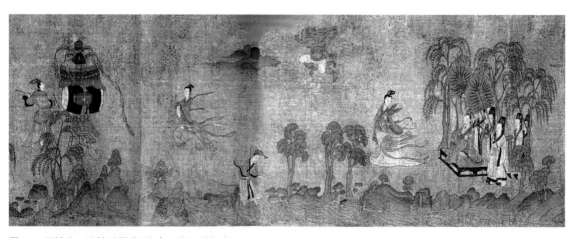

图52　顾恺之：洛神赋图（局部），约4世纪末

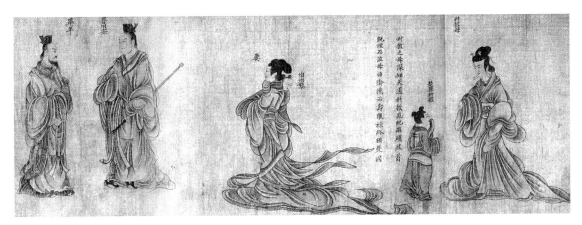

图53 顾恺之：列女仁智图（局部），约4世纪末

微笔迹周密的画法不同，他创造了"笔才一二，象已应焉"的"疏体"，因风格独具，被称为"张家样"。他还吸收印度传来的"晕染法"，在南京的一所寺院门上画花，"远望眼晕如凹凸，就视乃平"，人们因此称这所寺院为"凹凸寺"。

曹仲达是来自中亚曹国的北朝画家，以画"梵象"（佛像）著称，画风是"其体稠叠而衣服紧窄"，被称为"曹家样"，也被形容为"曹衣出水"。这种一反传统中国人物画宽袍大袖风格的画法，是佛教艺术传入中国后与中国原有画法相互融合的结果。

美术理论的出现

随着知识分子画家队伍的形成及玄学清议和人物品藻风气的流行，魏晋南北朝时期出现绘画理论研究热潮。顾恺之的《论画》和谢赫的《古画品录》，代表了中国绘画史上最早出现的理论专著。

顾恺之共留下两篇有名的画论，一篇《画云台山记》，是创作构思笔记，另一篇就是《论画》（《论画》中还包括一篇《魏晋胜流画赞》）。在画论中，顾恺之提出"传神"的主张，并由此出发，强调形象准确性，"上下大小醲（nóng）薄有一毫小失，则神气与之俱变矣。"他要求的准确，主要不是指客观对象外在形体的准确，而是要表现对象的精神气质，即"一像之明昧，不若悟对之通神也"。他还强调"迁想妙得"，使艺术家的情感和想象力充分发挥作用。学者们认为，顾恺之论画功绩是把作画经验的一般性描述提高到独立的理论认识高度。

谢赫和《古画品录》

谢赫（479—502）是南齐画家，他的《古画品录》是中国第一部系统地对美术作品和作者进行品评的理论文章。

《古画品录》注重绘画的教化作用，强调"明劝诫，著升沉，千载寂寥，披图可鉴"。对曹不兴等27位画家分出品位高下。当然，谢赫最重要的理论贡献是确立品评绘画的标准——六法。

"六法"包括气韵生动、骨法用笔、应物象形、随类赋彩、经营位置和传移模写。通常认为，这些主要是对人物画提出来的，其中最重要的是第一法"气韵生动"。谢赫认为古今画家中很少有人能兼顾六法的，况且一个好的画家并不需要六法皆备，只要能

达到第一法"气韵生动"就算成功。六法的提出,将绘画从技巧形式到精神含义的各个方面统一起来,但谢赫没有为六法做出详细的解释,这给后人了解这个理论的确切内涵增加了障碍。

宗炳和王微的画论

宗炳(375—443)是画家、理论家和佛学家。他的《画山水序》表现出艺术观念与宗教观念相融合的倾向。他主张从有形的山水中体悟虚无的"道"的境界,将山水创作归于"神思",要求画家"澄怀味象"。在他看来,绘画上的形色只是画家与大自然神秘感应的媒介。

王微(415—443)也是山水画家,著有《叙画》。他也同样强调在山水中发现超视觉的精神内涵,认为画家对大自然的审美感受是创作的主要依据。这种看法与顾恺之"传神"理论相近,都是侧重于传达事物的内在精神。他认为,所谓山水画的根本目的是"畅神",这表现出中国古代艺术思想对自然的深刻理解,也由此使山水画摆脱宗教政治的束缚,开创独立的境界。

通过外部形式,表现事物内在精神,强调艺术家主体作用,是魏晋时期基本艺术思想。有学者说,形式至上的艺术主张在中国古代传统中没有地位,中国古代画家和文艺理论家都已经注意到,不能让形式效果成为艺术创作的绝对标准。

名词和概念

1. 顾恺之轶事 顾恺之在桓温手下为官时,有一次随同外出视察,当地官员送甘蔗给他们尝鲜,其他人都是从甘蔗甜的一端开始吃,而顾恺之却从甘蔗不甜的一端开始吃。众人觉得好笑,顾恺之说这样吃是渐入佳境,会越吃越甜。所以后来有"倒吃甘蔗"的词语,比喻事物会渐渐进入美好状态。

2. 洛神 中国神话里伏羲氏之女,因溺死洛水而成为洛水之神。三国时曹植作文学名篇《洛神赋》,一般认为是他借洛神题材表达其与魏文帝曹丕原配甄氏(即曹植之嫂)之间的一段错综复杂的感情。

3. 南朝 魏晋南北朝时期,相继连续定都于建康(南京)的刘宋、南齐、南梁、南陈四个王朝的合称。

4. 玄学 流行于魏晋南北朝的哲学思潮,起初以解释"三玄"(《老子》《庄子》和《周易》)为主,后来发展成讨论和解释其他道家、儒家经典的清谈风气。现代也使用"玄学"一词,指算命占卜等迷信说辞或故弄玄虚的写作文风,所以现在多将魏晋时期的玄学称为"魏晋玄学"。

5. 品藻 出自《世说新语》,指品评和鉴定。

6. 道 中国哲学中的一个基本概念,指天地万物的演化运行机制。

基础练习

一、填空

1. 中国历史上第一批有记载的画家出现于()时期。

2. 三国时东吴的代表画家是(),西晋的代表画家是()。

3. 中国美术史上第一批留有姓名的画家中,最有成就的是()。

4. 顾恺之以曹植文学名篇为题材的画作是（　　）。

5. 陆探微创造的有东晋士人特点的人物形象被称为（　　）。

6. 曹仲达所开创的独有绘画样式被称为（　　）。

7. 中国最早的美术理论著作《论画》的作者是（　　）。

8. 南齐画家谢赫在《古画品录》中提出的著名绘画品评标准是（　　）。

9. 提倡"神思"和"澄怀味象"的南朝画家是（　　）。

二、选择

1. 相传落墨成蝇的东吴画家是（　　）。
 A. 曹不兴　　　B. 卫协
 C. 宗炳　　　　D. 张僧繇

2.《竹林七贤与荣启期》砖画出土于（　　）。
 A. 苏州　　　　B. 上海
 C. 无锡　　　　D. 南京

3. 顾恺之的艺术主张之一是（　　）。
 A. 格物致知　　B. 对景写生
 C. 以形写神　　D. 边角构图

4. "传神写照，正在阿堵中"的"阿堵"是指（　　）。
 A. 涂色　　　　B. 眼睛
 C. 服饰　　　　D. 写生

5. 顾恺之认为传达人物神情，最重要的是画好（　　）。
 A. 动态　　　　B. 眼神
 C. 服饰　　　　D. 五官

6. 顾恺之的《女史箴图》中的"女史"是指（　　）。
 A. 将军　　　　B. 村妇
 C. 官女　　　　D. 歌姬

7.《女史箴图》的主要创作目标是（　　）。
 A. 道德说教　　B. 记录历史
 C. 改进构图　　D. 推动生产

8.《洛神赋图》的画面内容中有（　　）。
 A. 女人起舞　　B. 军队仪仗
 C. 农夫耕种　　D. 童子上学

9.《列女仁智图》的艺术特点之一是（　　）。
 A. 女性人物很少　B. 没有背景陪衬
 C. 以劳动妇女为主　D. 没有文学素材

10. 据记载用笔迅速果断的南朝画家是（　　）。
 A. 曹不兴　　　B. 张僧繇
 C. 陆探微　　　D. 曹仲达

11. 适合表现南朝士人形象的艺术样式是（　　）。
 A. 曹衣出水　　B. 张家样
 C. 秀骨清相　　D. 吴带当风

12. "笔才一二、象以应焉"的画法开创了佛画中的（　　）。
 A. 张家样　　　B. 曹家样
 C. 吴家样　　　D. 顾家样

13. 描绘衣服紧紧贴在身体上的艺术风格被称为（　　）。
 A. 张家样　　　B. 曹家样
 C. 吴家样　　　D. 顾家样

14. 顾恺之的艺术理论包括（　　）。
 A. 外师造化　　B. 悟对通神
 C. 三远法　　　D. 明暗色调

15. 一般认为"六法"中最重要的是（　　）。
 A. 气韵生动　　B. 骨法用笔
 C. 应物象形　　D. 随类赋彩

三、思考题

1. 顾恺之等魏晋画家对中国美术发展有

怎样的影响？

2.为什么"气韵生动"的艺术评价标准会长期有效？

第三节　石窟造像和陵墓雕刻

晋室南渡后，中国北方群雄割据争战的局面被鲜卑族的拓跋氏所荡平，建立起北魏政权（386—534）。北魏重建社会组织，并大规模兴建佛教石窟寺，由于是皇室投资，所以规模巨大。公元460年至465年，由沙门统昙曜（tán yào）和尚主持，在今山西大同之西武州山开窟塑佛像，即成为有名的云冈石窟。

云冈石窟

云冈现有53个石窟，昙曜主持修造的5个石窟（现编号是16—20窟）年代最早，被称为"昙曜五窟"。

昙曜五窟中主要佛像的身躯都异常高大，几乎塞满了整个洞窟。其中第20窟主佛（图54）是云冈石窟中最引人注目的，他盘腿而坐、双手做入定状。两肩宽厚，有直上直下的鼻子和方直浑厚的面型。佛的造像距洞窟前壁很近，使前来朝拜的人只能仰视，这更增添了佛像高大雄伟之感。

据说这五窟主佛像是按照北魏五个皇帝形象塑造的。以佛像象征五世帝王，宣扬了政教合一、帝王即佛的思想。还据说其中一个是支持佛教事业的文成帝像，这个皇帝脸上有黑斑，在以他为原型的佛像中，也将这些黑斑表现出来了。

云冈大佛们穿的衣服也各有特点，既有汉族的"冕服"（前襟对开，胸前有结），也有印度的"偏袒右肩式"（衣服从左肩斜披而下）和"通肩式"（宽袖长衣，领口处有披巾），衣纹造型浑厚质朴，雕刻刀法平直。

龙门石窟

公元494年，孝文帝拓跋宏将国都迁到洛阳，在政治上推行汉化政策，任用来自南方的知识分子，提倡吸收南方文化。为推行这个政策，他本人带头改装束，常常穿汉族长衣出席各种会议，这就形成一时风尚，对这一时期造型艺术产生了很大影响。

比云冈石窟晚修建半个世纪的龙门石窟，在外来艺术中国化过程中，担负了承前启后的历史使命。

龙门石窟位于河南省洛阳市南郊伊水河畔，又称伊阙石窟，它和云冈、敦煌莫高窟并称为我国佛教石窟艺术三大宝库。

在北魏时期修建的宾阳洞、古阳洞、莲花洞等石窟中，雕刻风格脱离云冈的深厚粗犷，向精细秀美转变。佛和菩萨的雕像身材苗条，面型和蔼可亲，世俗意味较浓，衣纹也变厚重为流畅，雕刻刀法由云冈平直刀法转为圆刀。这些都呈现出较明显的中国作风和气派。

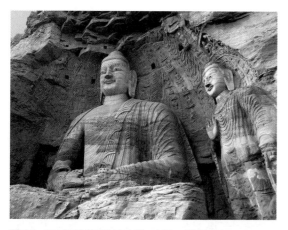

图54　云冈石窟第20窟主佛，453—495年

《帝后礼佛图》（图55）是宾阳洞中的两块大型浮雕，表现皇帝皇后和侍从们拜佛朝圣的行列。图中人物众多，层次复杂，场面恢宏壮观。从形式上看，中国传统造型手法起主要作用。那些长衣垂地、腰肢款款、静中有动的形象，多像顾恺之笔下的人物啊！南北两地、中外有别的艺术风格在这里融合了，佛教艺术出现新面貌。此时，中国古代艺术家面对强大外来思潮，正进行艰苦的融化吸收工作，而这绝不是一蹴而就的。

南朝陵墓雕刻

北朝尊崇佛教，热衷修建石窟，除中原的云冈、龙门外，在西北地区还修建麦积山、炳灵寺等大型石窟寺。这些成千上万的石雕佛像、菩萨像，至今还在向后人展示那个时代特有的宗教迷狂气氛。

南朝佛教之盛不亚于北朝，只是因为以修佛寺为主，所以很少保留下来。我们今天能见到的多是陵墓雕刻。在今南京附近，就有多处南朝皇帝和贵族的陵墓。在这些陵墓前，依一定制度设有神道石柱、石碑和石兽，其中以石兽（图56）的造型最有趣味。

陵墓前的石兽通称"辟邪"，造型有狮

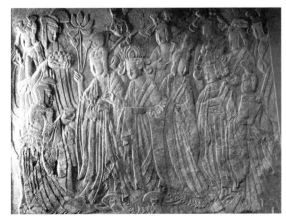

图55 帝后礼佛图，5世纪后期

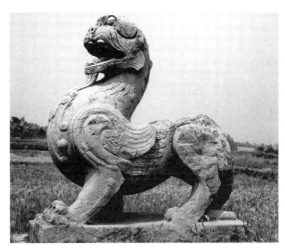

图56 南朝辟邪石兽，493年

子和麒麟两种。麒麟是古人幻想中的神兽，身形如豹、颔（hé）下有须，生双翼，长尾垂地。狮子形体通常大于麒麟，也是长胡子，有翅膀。

这些石兽造型突出运动的弧线形。虽然有翅膀，却无轻灵欲飞之感，只以体积和重量感来增加豪迈雄劲的气势，以表示墓主人的庄重和尊贵。

名词和概念

1. 五胡十六国 "五胡"指北方游牧民族中的匈奴、鲜卑、羯（jié）、羌（qiāng）和氐（dī）。西晋时期北方众多游牧民族趁晋政权内乱之际，征服北方各地，先后建立了以五胡族人为主的多个非汉族政权，连同巴蜀地区的成汉，俗称"五胡十六国"，与退守汉地南部的晋政权形成对峙。

2. 北魏 北魏（386—534年）是北朝时期的第一个朝代，4世纪初在今山西北部和内蒙古等地建立代国，到439年统一北方地区，成为与南方汉人政权相对峙的北方少数民族

政权。其间孝文帝拓跋宏迁都洛阳，并推行以汉化为主要内容的政治改革，对后世发展意义非凡。

3. 麦积山石窟 位于甘肃省天水市，是连接中国和中亚通道上的佛教洞穴群之一，有194个石窟，超过7 200个佛教雕塑和1 000多平方米壁画，修建于384—417年。

4. 炳灵寺石窟 位于中国甘肃省临夏回族自治州永靖县西南约四十公里处的崖壁上，正式修建年代是420年。现存洞窟34个，龛149个，石雕像694身，泥塑像82身。

5. 辟邪 中国神话传说中的一种形似狮而有翼的神兽。

6. 麒麟 中国古代神话传说中的一种性情温和的神兽，有象征祥瑞之意。不伤人畜，不践踏昆虫花草，被称为仁兽。

基础练习

一、填空

1. 公元5世纪中期开凿的云冈石窟位于今天的山西省（　　）市。
2. 公元5世纪末开凿的龙门石窟位于今天的河南省（　　）市。
3. 从建造时间上看龙门石窟比云冈石窟晚修建约（　　）世纪。

二、选择

1. 云冈石窟的修建时间是（　　）。
 A. 隋唐时期　　B. 北魏时期
 C. 东晋时期　　D. 秦汉时期
2. 投资修建云冈石窟的是（　　）。
 A. 当地百姓　　B. 商业团体
 C. 佛教组织　　D. 皇室贵族
3. 云冈昙曜五窟中的佛像象征了（　　）。
 A. 帝王即佛　　B. 佛法无边
 C. 统一天下　　D. 慈悲为怀
4. 现藏于美国纳尔逊·阿特金斯艺术博物馆的浮雕《帝后礼佛图》出自于（　　）。
 A. 龙门石窟　　B. 云冈石窟
 C. 莫高窟　　　D. 克孜尔石窟

三、思考题

1. 云冈石窟和龙门石窟有什么样式上的区别？
2. 龙门石窟中北魏作品的造型特征是什么？

第五章 隋唐五代美术

第一节 隋唐人物画和山水画

隋文帝杨坚在581年统一中国,结束近400年战乱和分裂局面,建立隋朝。隋朝历史很短(618年灭亡),但却为后来唐朝的兴盛扫除了障碍,起到承上启下的作用。

隋朝绘画

隋朝提倡佛教,大修佛寺,壁画创作随之兴盛起来,各地画师集中于都城长安参加壁画绘制工作,出现一批承前启后的绘画高手,其中最重要的是展子虔。

展子虔(约550—604)是来自河北的画家,所作《游春图》(图57)是我国现存最早的一幅山水卷轴画。

《游春图》表现春天景象,以青绿勾填法描绘自然景物,树木和人物直接用粉点染,画面取俯瞰式构图,有"远近山川、咫尺千里"的空间效果。评论者认为,这幅画结束了古代绘画"人大于山,水不容泛"的稚拙画法,为唐代青绿山水发展开辟了道路,所以人们称展子虔是"唐画之祖"。

当时与展子虔齐名的画家还有董伯仁。他来自江南,与展子虔有过互不服气的误会,但后来愉快地合作起来。这标志中国南北画家在新的时期能够互取长短,共同提高,这对中国美术的整体进步是很有益处的。

初唐绘画

唐王朝(618—907)时中国成为东方最强盛的国家,经济繁荣,长期稳定,与世界各国有着广泛的物质和思想文化交流。美术也空前发展起来,走向高度成熟阶段。

初唐绘画以阎立本和尉(yù)迟乙僧的人物画创作为代表,出现两种不同的画风。阎立本代表中原传统画风,以游丝线描为主,

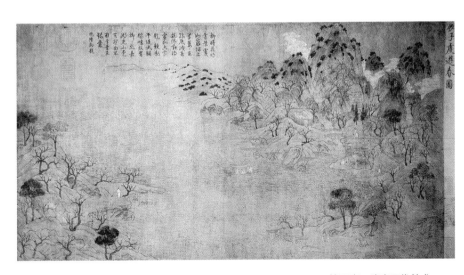

图57 展子虔:游春图,6世纪末—7世纪初

设色板滞沉稳；尉迟乙僧代表西域外来画风，他的作品已失传，据记载可知是铁线描加晕染技法。

阎立本（约601—673）是贵族出身的初唐宫廷画家，他一家人都擅画。而当时的宫廷画家，不只是画画，还要负责宫廷中的服装和建筑工程设计。他的父亲和哥哥都是有名的设计师，阎立本也做过掌管建筑工程事务的"将作大匠"。

阎立本以肖像画为主，尤其擅画有情节的肖像画。作品多取材于贵族生活和宫廷历史事件。曾画过唐代许多政治军事方面的名人肖像，如《凌烟阁二十四功臣图》，是为表彰开国功臣而作，有重要的政治纪念意义。他流传至今的代表作是《步辇（niǎn）图》和《历代帝王图》。

《步辇图》（图58）是描绘公元640年唐太宗接见吐蕃（bō）使者禄东赞的场面，是对历史上吐蕃王松赞干布和唐文成公主联姻事件的现实记录。我们现在看到的作品可能是宋人摹本。画面分左右两部分，右边是被9名宫女簇拥，坐在步辇（人抬的椅子）上的唐太宗；左边是使者禄东赞、典礼官和翻译。

这件作品对唐太宗刻画十分成功，表现出人物深沉谦和的态度和雍容大度的风范。

对禄东赞则偏重描写他聪明睿智又谦恭有礼的性格及身份特征。

从身体比例上看，唐太宗在画中体量最大，3个官员居中，抬步辇的宫女体量最小，这是用不同比例来表达人物的尊卑等级。画法上是勾线加重色，画面气氛隆重又融洽。

《历代帝王图》（图59）描绘从汉朝至隋朝的13个帝王，通过对人物外貌特征的描写，表现人物内心世界，从而揭示他们的政治作为和在历史上的作用，并以此为当朝统治者提供历史借鉴之资。如画开国皇帝，都是庄严威武；画亡国之君，则表现庸懦无能的样子，还能根据每个帝王的经历和个性，力求描绘有特征性的细节。如曹丕的锐利目光，陈后主的举手掩口，刘秀的翘起胡子等，都深刻表现了不同人物的内在精神气质。

这幅画采用平列式构图，线条有粗细深

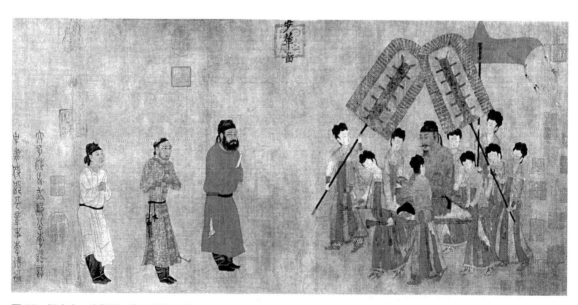

图58 阎立本：步辇图，约7世纪中期

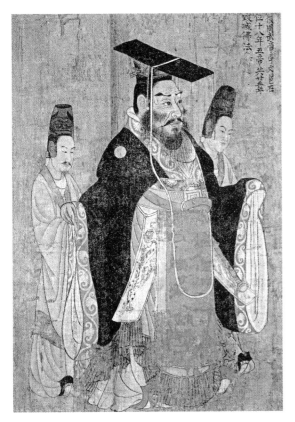

图59 阎立本：历代帝王图（局部），约7世纪中期

浅变化，设色深重有晕染，在技法上比顾恺之时代提高许多。

尉迟乙僧（生卒年不详）是西域于阗（tián，今新疆和田）人。他的父亲尉迟跋质那也是画家，在隋代来到长安。尉迟乙僧的绘画以表现异域景观为主，技法上有自己的特点，被称为"铁线描"，这种线均匀有力，坚实挺劲，设色侧重晕染法，能表现立体感。人们说他的壁画人物有"身若出壁"的效果，也就是说立体感很强，这很不同于中国传统风格。

画圣吴道子

吴道子（约685—758）是盛唐时的画家，中国古代最有名的画家之一，被称为画圣。

吴道子，又名道玄，河南人。幼年贫困，曾做过小吏，后"浪迹东洛"，专心从事寺观壁画创作，因为画艺出众，名声很大，先是成为众画工首领，后被唐玄宗召入宫廷担当画职。他擅长画人物、宗教题材和山水画。画艺在当时独步天下、无人可及。连后来的苏东坡都感叹道："书至于颜鲁公，画至于吴道子，而古今之变，天下之能事毕矣。"

作为美术史上的天才人物，他的出现标志着外来画风和传统中国绘画细巧拘谨画风的结束，新民族风格确立。他发展张僧繇的简括画法，人物画自成体系，被称为"吴家样"，对中国佛教人物画影响深远。他在当时就声誉卓著，作画时"长安市肆老幼士庶，竞至观者如堵"，作品也因此极名贵，据史料记载："吴道子屏风一片，值金二万，次者售一万五千。"而且入宫后"非有诏不得画"，以至于有一位和尚，用酿酒百石的方法引请好喝酒的吴道子作画。

据载，吴道子仅在长安和洛阳寺院道观中就绘制宗教壁画300余壁，场面宏大，造型夸张生动，笔法豪放磊落。他的用笔被称为"莼（chún）菜条"，有豪迈自由的气势和波折起伏的变化。他笔下的线条有速度，有力量，产生了"天衣飞扬，满壁风动"的效果。那些一挥而就的长线条，如同被风吹动的飘带，所以，人们称吴道子画的线条是"吴带当风"。他的用色倾向于简淡、雅致，在焦墨痕中略加点染，还首创白描画法。

他曾经凭记忆一日画出嘉陵江300余里景观，也"好酒使气"，每欲挥毫，必先畅饮，"俄顷而成，有若神助"。有很多人向他学艺，他能以"手诀"教授弟子，又能以合作方式交流技艺，在唐代形成很大的吴道子画派，并流传久远。

吴道子没有原作流传下来,从传为宋代李公麟摹本的《送子天王图》(图60)和敦煌盛唐的一些壁画中,可以看到吴道子的些许艺术面貌。

仕女画

唐代早期画家,以描绘帝王将相、功臣烈士为主,作品有强烈的政治意义。

但盛唐以后,国势渐衰,贵族们耽于享乐,仕女画兴盛起来,描绘像杨贵妃那样体态肥胖丰满的妇人形象成为时尚。代表画家是张萱和周昉。

张萱是唐玄宗时期宫廷画家,擅长描绘宫廷妇女生活,作品有贵族气息,所画妇女优雅闲散,以朱红晕染耳根是他特有方法。他流传至今的作品是《虢(guó)国夫人游春图》和《捣练图》。

《虢国夫人游春图》(图61)表现杨贵妃的姐姐及其随从,在春天里骑马出游的场面。画中妇女体态都很丰满,发型高高卷起,衣服宽松华丽,色彩十分鲜艳。

不依靠背景,仅以人物组合、马的运动和色彩搭配就能将春光明媚的气息表现出来,是这件作品的最大成功。

张萱在唐代之后,成为公认的仕女画大师,有很多人临摹他的作品。这件《虢国夫人游春图》有好几种摹本,现藏台北故宫博物院的一件,据说是宋代大画家李公麟临摹的;现藏辽宁博物馆的一件,据说是宋徽宗赵佶(jí)临摹的。

《捣练图》(图62)描绘宫中妇女捣熨绢布的日常劳动情景,长卷式画面将人物分为3组。卷首有4个妇女,手执木杵,正在一个大槽中捣练(即白布)使其柔软。中段是两妇人对坐缝纫,另一女仆用扇子扇火炉。最后一组是4个妇女把一匹布扯平,其中一个正拿着熨斗熨平白布。还有一个小孩,顽皮地在布底下钻来跑去,活跃了全幅的气氛。

周昉(fǎng)是人物画家,活动年代略晚于张萱,他出身贵族,也主要表现贵族生活。受张萱画风影响,衣纹简练,所画仕女多浓丽丰肥之态。在描写宫廷闲适生活的同时,还能刻画出贵族妇女寂寞空虚的精神状态。他的代表作是《挥扇仕女图》和《簪(zān)花仕女图》。

《挥扇仕女图》以长卷形式描绘宫中嫔妃生活。以一株梧桐表明已是秋天,全图13人多满面倦色,慵懒无事,有研究者认为是表达宫怨的作品。

《簪花仕女图》(图63)描绘在庭院中赏

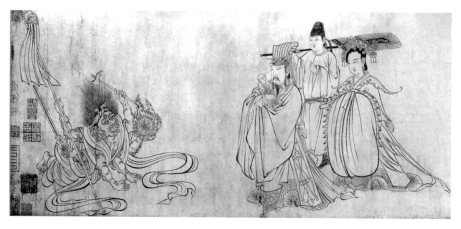

图60 吴道子:送子天王图(局部),约8世纪上半叶

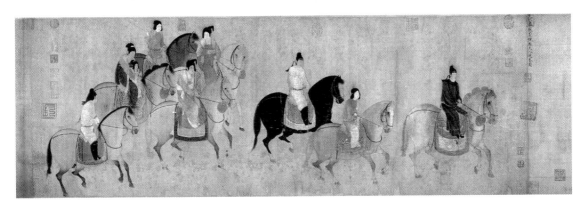

图 61　张萱：虢国夫人游春图，约 713—741 年

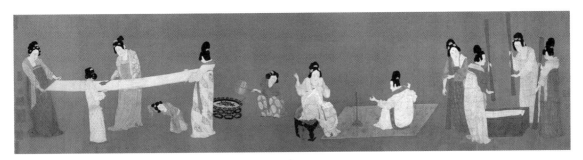

图 62　张萱：捣练图，约 8 世纪后期

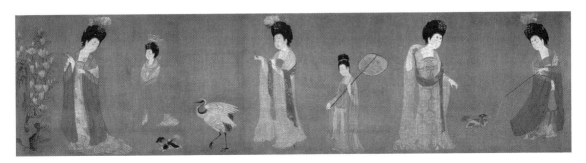

图 63　周昉：簪花仕女图，8 世纪末—9 世纪初

花的盛装贵族妇女，最能代表盛唐绘画工整富丽的风格。全图分为采花、看花、漫步、戏犬四个情节。女性形象身着低胸团花长裙，披纱围巾，衣服薄而透明，显露出柔嫩的肌肤。线条细腻，色彩艳美，人物姿态悠闲，充满富贵气息。

在肖像画中，周昉能够"兼移其神气，得赵郎情性笑言之状"。在佛教绘画中，创造"水月观音"样式（即美女图），成为长期流行的标准，被称为"周家样"。

中晚唐期间还出现李真、孙位等人物画家，李真的《不空金刚像》和孙位的《高逸图》（图 64）被誉为传世佳作。

青绿山水和水墨山水

中国山水画起源于南朝时期，经隋朝展子虔发展，形成以细线勾勒山石，以浓艳青绿色涂染，在线描内侧再加描金线的方法。用这样的方法画山水和亭台楼阁，有富丽堂皇的效果，被称为"金碧山水"或"青绿山水"，这是产

第五章　隋唐五代美术　　53

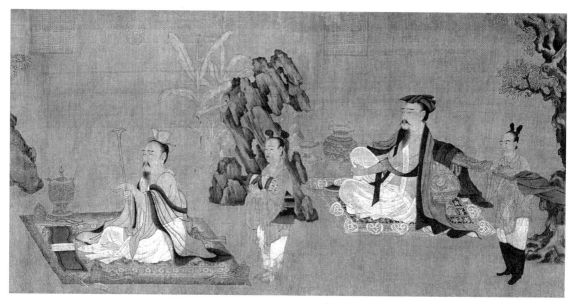

图64 孙位：高逸图（局部），9世纪

生于宫廷，适合贵族审美需要的一艺术形式。

山水画在唐代有更大发展，形成独立画科。代表画家是李思训父子和王维。

李思训（651—718）一家有5个画家，重要者是李思训和他的儿子李昭道。李思训是唐宗室，官至左武卫大将军，人们称他"大李将军"，他的儿子被称为"小李将军"。

李思训父子出身封建贵族，生活在盛唐时代，熟悉宫苑景色。他们的作品以金碧辉煌的富丽效果表现时代繁盛气象，开创唐代青绿山水画派，被认为"国朝山水第一"。相传唐玄宗命李思训和吴道子同画嘉陵江山水，李数月而成，吴一日而就，可见两人作画样式风格很不相同。

相传李思训的代表作是《江帆楼阁图》（图65），题材与展子虔《游春图》相似。有学者认为《江帆楼阁图》在构图上取《游春图》局部，只是在技法上更见成熟。

《明皇幸蜀图》（图66）是李昭道的作品，此画有多种摹本流传，横幅竖幅都

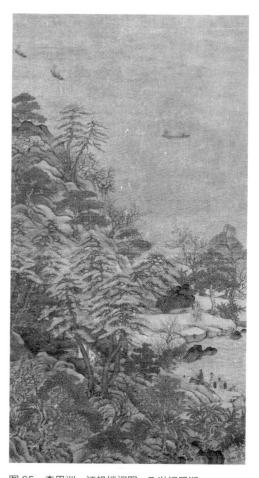

图65 李思训：江帆楼阁图，7世纪后期

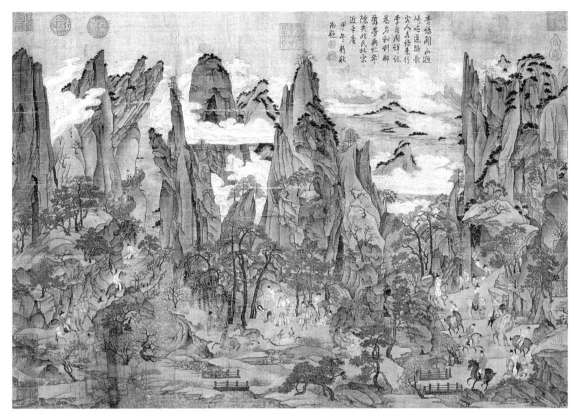

图66　李昭道：明皇幸蜀图，8世纪前期

有。作品以山水画形式记载中国历史上一次重要政治事件，即安史之乱中唐玄宗由陕西逃往四川避难的情景。

画中高山陡立，势插云天，山石用线勾勒而成，敷以重色，显得坚硬厚实，画面下部有逃亡路上的皇帝及随从。但因为人马体积太小，位置也不突出，所以观者很容易把这张画看成是一幅山水画。

李思训父子开创的青绿山水占据唐代画坛的主流，但这种画风在盛唐以后受到新兴水墨山水画派的挑战。

盛唐以后，一些在仕途上有挫折、崇尚老庄及禅学思想的在野文人，寄兴于山水，作画不为政治服务，不求富贵气息，而是追求淡泊宁静格调，用笔也朴素自然。他们改变了自古以来中国绘画以丹青彩绘为主的面貌，始创以黑色为主，不用或少用颜色的画法，被称为"水墨山水"。这是中国山水画的重大变革，代表人物是王维。

王维（701—761）是著名诗人和画家。"宿世谬词客，前身应画师"是他自我描述的诗句。他20岁考中进士，官至尚书右丞，有多方面天才，在音乐、诗歌、绘画上都有很大成就。30岁时夫人去世后不再娶，55岁时在安史之乱中被囚禁，几乎送掉性命。后来他脱离世事，隐居山中，以诗画自娱至终老。

王维的山水采用"破墨"技法，"始用渲淡，一变钩斫之法"，追求诗情画意的统一，开创简淡抒情风格，非常符合失意知识分子的美学理想，为中国山水画发展做出重大贡献。

他以晚年居住地辋（wǎng）川为题材创

第五章　隋唐五代美术

作不少作品。如两幅《辋川图》，皆山势盘绕，竹木潇洒，云水飞动，意出尘表，深受世人赞赏。《江山雪霁图》是长卷山水，已有皴(cūn)染结合的尝试。《伏生授经图》（图67）是人物画，描写90多岁的秦末儒生向后人口授《尚书》的场面。人物造型枯瘦，筋骨清晰多皱，衣服也很破旧，与阎立本所画帝王、张萱、周昉所画仕女完全不同。

但上述作品尚不能断定为王维真迹。

水墨山水画派另一个画家张璪（zǎo），在技法上受王维影响，擅画松树，可双管齐下，并留下"外师造化，中得心源"的名言，高度概括了我国古代绘画思想，影响至今不绝。

图67 王维：伏生授经图（局部），8世纪中期

名词和概念

1. 卷轴画 包括手卷和立轴，是中国书画的装裱方式。手卷为横幅，立轴为竖幅，中间有轴心用以卷画。

2. 凌烟阁二十四功臣 指唐太宗为表彰开国功臣，在643年命阎立本在凌烟阁内描绘的二十四位功臣画像。

3. 吴道子轶事 （1）唐玄宗命吴道子赴嘉陵江写生，吴道子回来后凭记忆在一天时间里画出嘉陵江300里风光，另一画家李思训用数月时间才画出这样的山水，唐玄宗认为这两人画得都好。（2）吴道子在鸡足山金顶寺住宿时，画了一幅立马图，但忘了画马尾，他离开后寺中人就把这幅缺少马尾的画挂在禅堂中。第二天山下有十来个农民闯进寺院告状，说寺院养的一匹秃尾马毁坏庄稼，寺院不肯承认，但那些农民看到立马图时，都一致认为就是这匹秃尾马毁坏了庄稼。（3）吴道子曾向一个寺院的僧人讨茶喝被拒绝，于是他在寺院墙壁上画了一头驴后离去。结果夜里这个僧人房里的家具都被这头驴踏坏了。

4. 虢国夫人 杨氏（？—756年），名不详，山西人，杨贵妃之姐，排行第三。杨贵妃显贵后，她被唐玄宗招入宫中，封为虢国夫人。她生活奢侈挥霍，收受贿赂，权倾天下，混乱朝政。安史之乱后被捕，死于狱中。

5. 青绿山水 又称青碧山水，是中国山水画的一种形式，主要特征是工笔重彩。其青绿的颜料来自色相稳定的矿物质颜料如石青、石绿。流行于隋、唐和北宋末年宫廷，后来式微。

6. 水墨山水 中国山水画的一种形式，由文人画发展而来，即不设颜色而只用浓淡墨色画的山水画。

7. 工笔 中国画的一种画法。以工整细致为基本特征，可细分为工笔白描和工笔重彩两大类。前者不设色，只以墨线勾勒图形，如李公麟的《五马图》；后者要使用重彩颜料（天然矿物质颜色）敷色，如长沙马王堆帛画。

8. 写意 中国画的一种画法，即用简练

的笔法描绘对象，是融诗书画印为一体的艺术形式。注重用墨，强调作者的个性发挥。如梁楷的《泼墨仙人图》。

9. 伏生授经 伏生是秦朝读书人，秦始皇焚书坑儒时，他冒死将被禁《尚书》藏起来。后来汉文帝知道此事，派晁错请伏生整理尚书，而伏生这时候已90多岁，口齿不清，在女儿羲娥帮助下向晁错口授了《尚书》28篇。

基础练习

一、填空

1. 我国现存最早的一幅山水卷轴画是（　　）。
2. 初唐绘画的两种画风是（　　）画风和（　　）画风。
3. 做过"将作大将"的初唐画家是（　　）。
4. 描绘唐太宗接见吐蕃使者的绘画作品是（　　）。
5. 尉迟乙僧绘画的线型被称为（　　）描。
6. 被称为"画圣"的中国古代画家是（　　）。
7. 开创唐代青绿山水画派的是（　　）父子。
8. 唐代宫廷绘画《捣练图》的作者是（　　）。
9. 唐代佛教绘画"周家样"的创造者是（　　）。
10. 最早提出"外师造化、中得心源"的画家是（　　）。

二、选择

1. 隋朝美术对中国美术发展的作用之一是（　　）。
 A. 教化启蒙　　B. 体裁开拓
 C. 承上启下　　D. 宗教传播
2. 《游春图》的构图形式是（　　）。
 A. 俯瞰式　　B. 仰望式
 C. 对角式　　D. 竖轴式
3. 阎立本所代表的中原绘画传统多使用（　　）。
 A. 游丝描　　B. 铁线描
 C. 柳叶描　　D. 枯柴描
4. 尉迟乙僧所代表的西域绘画传统多使用（　　）。
 A. 游丝描　　B. 铁线描
 C. 柳叶描　　D. 枯柴描
5. 《步辇图》描绘唐太宗（　　）。
 A. 批奏公文　　B. 接见使节
 C. 休闲娱乐　　D. 杀敌上阵
6. 《历代帝王图》的创作目的是为统治者提供（　　）。
 A. 贵族群像　　B. 历史借鉴
 C. 百科知识　　D. 王室家谱
7. 唐代形成的新民族风格画风的代表画家是（　　）。
 A. 展子虔　　B. 顾恺之
 C. 阎立本　　D. 吴道子
8. "吴带当风"是形容吴道子的（　　）。
 A. 线描特色　　B. 服饰特点
 C. 舞蹈动作　　D. 粉本效果
9. 《虢国夫人游春图》中的虢国夫人是指（　　）。
 A. 杨贵妃　　B. 杨贵妃的姐姐
 C. 杨贵妃的妹妹　　D. 杨贵妃的其他亲属
10. 从构图上看，《捣练图》将画中人物分为（　　）。
 A. 一组　　B. 两组
 C. 三组　　D. 四组

11. 从内容上看，《簪花仕女图》将人物活动划分为（　　）。
 A. 两个情节　　B. 三个情节
 C. 四个情节　　D. 五个情节
12. 唐代青绿山水的艺术效果是（　　）。
 A. 富丽堂皇　　B. 清冷萧条
 C. 洒脱随意　　D. 热情奔放
13. 有多种摹本流传的《明皇幸蜀图》的作者是（　　）。
 A. 阎立本　　B. 展子虔
 C. 李思训　　D. 李昭道
14. 王维开创的水墨山水画风是（　　）。
 A. 雕琢精细　　B. 粗犷豪放
 C. 简淡抒情　　D. 富丽堂皇

三、思考题

1. 初唐中原画风和西域画风有什么异同？
2. 时代风气在唐代人物画中有哪些反映？
3. 吴道子无原作留存，为什么还被视为古代最重要的画家？

第二节　其他绘画和史论著作

多画种、全方位发展是唐代绘画艺术现象之一，这标志着中国美术全面成熟。

鞍马及花鸟画

唐代爱马、养马成风，鞍马人物画十分流行。曹霸和韩干是盛唐时画马名家，常被合称为"曹韩"，曹霸官至左武卫将军，常奉诏画御马，还修补过《凌烟阁功臣像》，杜甫对他的画艺给过很高评价。

韩干是曹霸的学生，出身贫寒，小时候曾在酒店打工，被老板派往王维家索要酒钱，无意中被王维发现他的绘画才能，出资供他学画，"初师曹霸，后自独擅"，能以真马为师，通过写生掌握画马技巧，摆脱自古传承的概念性方法。代表作有《牧马图》和《照夜白》。

《牧马图》（图68）描绘一黑一白两匹马，黑马在前，白马稍后，一壮汉骑在马上。马的形体圆浑匀称，人物造型高鼻深目，留着大胡须，显然是来自异域的牧马官。色彩简约而醒目。

《照夜白》（图69）画的是唐玄宗喜爱的一匹名马。这匹马矫健擅跑，一身雪白如天上满月，所以叫"照夜白"。画中的马被拴在一根粗壮的柱子上，它昂头嘶叫，四蹄踢地，很惊恐的样子。在画这样的烈马时，画家使用了运动感很强的线条，又略施明暗，

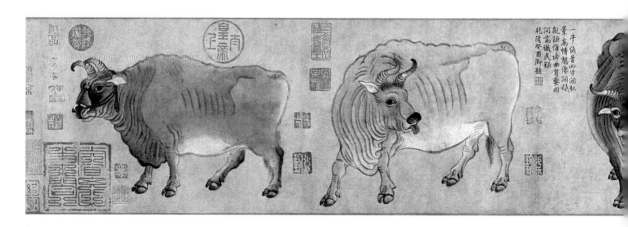

增加马的立体感，突出表现了烈马的桀骜（jié ào）不驯。

杜甫在诗中曾说过"干唯画肉不画骨，忍使骅骝（huá liú）气凋丧"的话，引起后世许多研究韩干作品的人不满。因为无论如何，韩干的马并非没有骨格，更不是只"画肉"，上述两件作品可以很清楚地证明这一点。

据记载还有一画马名家是韦偃（yǎn），北宋画家李公麟临摹过他的《放牧图》，画中有千余匹马和100多个人物，体现了鞍马画的另一种规模。

韩滉（huàng，723—787）以画牛知名，"能图田家风俗，人物水牛，曲尽其妙"。历任右相、两浙节度使等高官。现存《五牛图》是他的名作。

《五牛图》（图70）描绘5头健壮又神气的大牛，使用肖像拟人手法，各有性

图68　韩干：牧马图，8世纪中期

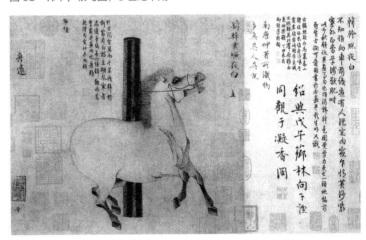

图69　韩干：照夜白，8世纪中期

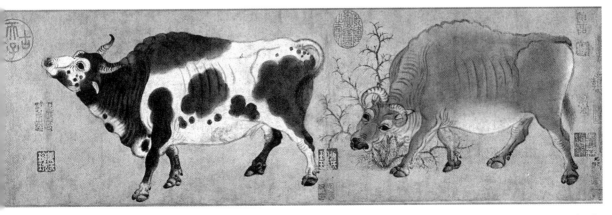

图70　韩滉：五牛图，8世纪中后期

第五章　隋唐五代美术　59

格和神态。线条粗拙滞重,风格纯朴浑厚,是传世最早的纸本绘画作品。

韩滉的学生戴嵩也擅画牛,他与韩滉常合称为"韩戴",据载绘有《百牛图》,流传下来一幅《斗牛图》(图71),纸本水墨,画二牛争斗,无背景,可能是后人摹本。

中国花鸟画由工艺装饰发展而来,到唐代形成独立画科,出现众多花鸟画家。代表人物是薛稷(jì)和边鸾(luán)。

薛稷(649—713)擅画鹤,官至太子少保,据说屏画六扇鹤样就是他创造的。杜甫在诗中曾称赞他的画。

边鸾是花鸟画大师,美术史家们称他是花鸟画之祖,"唐人花鸟,边鸾最为驰誉"。他的花鸟画"精于设色,浓艳如生"。擅长折枝花鸟,推动了中国花鸟画的进步。曾奉诏画孔雀,被时人赞赏。

除了画史上所载的这些名家绘画,在新疆吐鲁番高昌古城附近的阿斯塔那村还出土了唐墓壁画。其中哈拉和卓50号墓中的六条屏花鸟壁画(图72),下部是鸟,背景上是花草,远处有水波,以墨色勾线,用笔粗放熟练,显示中、晚唐时期民间画工的技艺。或许这种六条屏形式与薛稷六扇屏风鹤样有些联系。

美术史论

唐代社会中收藏鉴赏书画的人很多,对绘画的品评议论成一时风尚,美术理论因此发展起来。许多文学家和诗人多有论画诗或文章,专门的绘画史论著作也大量涌现。

盛唐张怀瓘(guàn)著《画断》,是已知第一部系统的画史,可惜书已无存。但他提出的"神、妙、能"三品之说,却成为后来人们品评绘画的常用等级标准。其后的朱景玄又在《唐朝名画录》中增加"逸品",使之成为"四品"。《唐朝名画录》是已知中国最早的断代史。最早的绘画通史著作也在这一时期出现,那就是张彦远的《历代名画记》。

《历代名画记》共10卷,可分为三部分:一是绘画史和绘画理论评述;二是鉴识与收藏叙述及有关资料;三是画家传记及作品著录。

这本书资料丰富,体例完备,有当时绘画"百科全书"的性质。它的重要见解体现在两方面,一是阐述谢赫"六法"理论,首次分析"六法"相互关系,进行创造性解说;二是阐明绘画功用,即强调美术的社会教化功能和审美意义。如提出绘画不仅可用来"鉴戒贤愚",还可以"怡悦性情",这反映了中国绘画理论的新观念。

总之,这一时期中国绘画史论研究已经从历史学、文学、文艺批评等相关学科中脱离出来,成为一个专门学科了。

图71 戴嵩:斗牛图,9世纪初

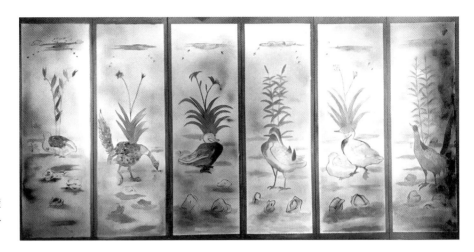

图72 六条屏花鸟壁画（复制品），约7—10世纪

名词与概念

1. 鞍马画 鞍马，即坐骑，以此为题材的中国画作品即为鞍马画，是汉代以来流行的绘画题材，至唐代出现一批鞍马画名家，如曹霸、韩干、韦偃等。

2. 花鸟画 以花卉、花鸟、鱼虫等为描绘对象的中国画，被称为花鸟画，有"工笔""写意""兼工带写"三种形式：用墨线勾勒形体，再分层次着色是工笔花鸟画；用简练概括的手法表现对象是写意花鸟画；介于工笔和写意之间的被称为兼工带写。

3. 折枝花鸟 花卉画的一种构图形式，即不画全株，只画从树干上弯折下来的部分花枝。

基础练习

一、填空

1. 《照夜白》的作者是（　　）。
2. 《五牛图》的作者是（　　）。
3. 唐代最重要的绘画理论著作是（　　）。

二、选择

1. 韩干的《照夜白》主要表现马的（　　）。
 A. 高贵血统　　B. 皮毛色彩
 C. 温顺可爱　　D. 桀骜不驯
2. 从人物形象看，《牧马图》中的骑马者很像是（　　）。
 A. 汉人　　　　B. 外族人
 C. 青年人　　　D. 老年人
3. 《五牛图》的艺术特点之一是（　　）。
 A. 线条飘逸　　B. 笔迹飞动
 C. 拟人手法　　D. 水墨写意
4. 中国最早的花鸟画起源于（　　）。
 A. 山水画　　　B. 工艺装饰
 C. 宗教壁画　　D. 民间剪纸
5. 张彦远在《历代名画记》中非常强调绘画的（　　）。
 A. 纸张材料　　B. 形式构成
 C. 创新技法　　D. 社会功用

三、思考题

1. 唐代为什么能出现很多鞍马画家？
2. 《五牛图》中的五头牛各有什么性格？

第五章　隋唐五代美术

第三节 壁画和雕塑

隋唐时代壁画艺术蓬勃发展,宗教壁画、墓室壁画和屏风绘画都有很大发展。

宗教壁画

唐代宗教壁画主要体现在敦煌莫高窟中。

敦煌现存唐代洞窟 200 多个,几乎占全部洞窟的一半。唐代洞窟中的壁画规模宏大,内容丰富,色彩灿烂,被认为代表了中国宗教壁画最高水平。

净土变相是唐代敦煌壁画的主要题材,就是将佛教中所说的极乐世界用图像化的手法表现出来(图73)。

唐代佛教绘画中有许多对净土的描绘,在那里房子用黄金和珠宝建成,花朵一年四季开放,人们过着锦衣玉食、歌舞弹唱的美好生活。敦煌的画工们当然没有见过净土,他们根据自己的想象在壁画中表现净土,这种表现实际上成了对人间享乐生活场景的描绘。

北魏以来佛教艺术中那些施舍、苦行的悲悯场面消失了,生硬粗犷的外来画风也变样了。出现在唐代宗教壁画中的是仙山琼阁、金楼玉宇、花团锦簇、五彩缤纷的景象。在香花、幡盖和宫殿背景前,人们载歌载舞,其乐融融。

代表作品有172窟的《西方净土变相》,画面中阿弥陀佛端坐于莲座上,左右有菩萨、罗汉、天王和力士,乐队在演奏音乐,舞女们翩翩起舞,飞天神女和神鸟在天上撒花、散香。

各种经变故事是唐代宗教壁画又一主要题材,以表现佛教哲理思想为主。代表作是103窟《维摩诘经变》(图74),表现在家居士维摩诘同文殊菩萨辩论场面,突出佛教的哲理思辨性质。画中维摩诘手持拂尘,微倾上身而坐,精力充沛,感情激昂,是唐代

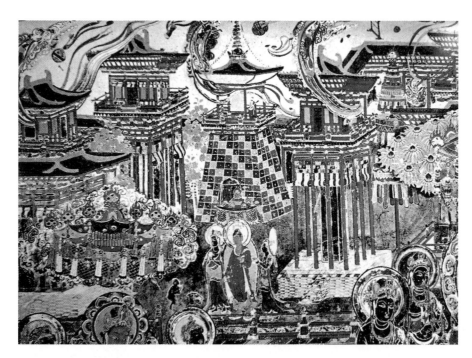

图73 净土变相(局部),7世纪中期—8世纪中期

士大夫的真实写照，画法上有吴道子之风。

供养人像在唐代宗教壁画中也获得突出地位。供养人不是宗教形象，是现实中人物。唐代以前，他们多被画于佛画下角，唐代供养人的位置和形式发生很大变化，不再偏于一隅，而是走到画面中心。代表作是156窟《张议潮夫妇出行图》（图75）。

张议潮是河西节度使，世守敦煌。壁画以长卷形式描绘张议潮和夫人骑马率众浩荡出行场面，人物众多，前呼后拥，有文武骑士和乐舞场面，将他们生前显赫威仪如实反映出来，成为颂扬死者的历史画。

墓室壁画

唐代墓室壁画出自上层统治者的地下墓道之中，以反映现实生活为主。最重要的遗址是西安附近的永泰公主李仙蕙墓、懿德太子李重润墓和章怀太子李贤墓。

李仙蕙是武则天的孙女。她的墓中壁画

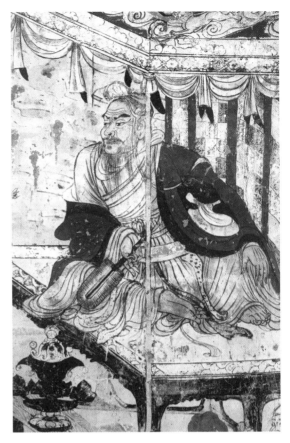

图74　维摩诘经变（局部），7世纪中期—8世纪中期

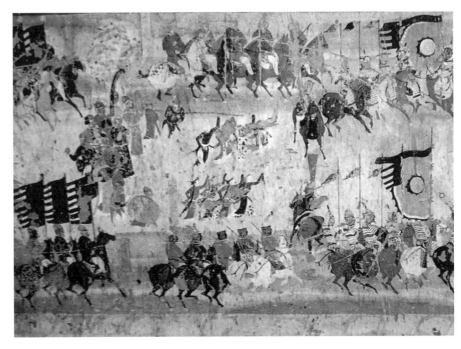

图75　张议潮夫妇出行图（局部），9世纪—10世纪初

以众多宫女像最引人注目。

《宫女图》（图76）表现等人大小的两组宫女缓步而行，体态婀娜，长裙拖地，衣纹线条舒畅流利。这张画中的女性形象不像盛唐仕女画中人物那么胖，而是修长苗条，体现出青春活力，被认为是初唐妇女形象。

永泰公主墓壁画是唐代墓室壁画技艺最高的作品，作者没留姓名，据推测，当出自宫廷绘画高手。

李重润是武则天的孙子，因触怒武则天被杖杀，后被追赠为太子，因为是"号墓为陵"，他的墓葬规模大于其他两座墓，壁画中所绘列戟也属于帝王级礼仪标准。又有车马仪仗人物群立的《仪仗图》（图77），共196人，分为马旗队、侍卫队、文官队和车队等，更显出声势浩大。

李贤是武则天次子，被猜忌迫害而死。墓室壁画《狩猎出行图》是大场面，画了40多个骑马人物，架鹰携犬，奔驰在林间大道上。

《客使图》（图78）描绘三名唐朝官员，引导三名服饰容貌各异的少数民族使节参加吊唁活动，唐朝官员举止大方典雅，外族使节谦恭拘谨，形象皆生动传神。

唐代墓葬中还有很多石刻线画，多刻在石棺四壁的厚石板上。内容有人物、花鸟和装饰图案，都是线条流畅之作。淮安王李寿墓壁画中，也有对出行狩猎等场面的描绘，画法十分熟练。

屏风画是唐代墓室装饰的又一个方面，也起到壁画的作用。新疆吐鲁番阿斯塔那唐墓中多有出土。其中乐舞屏风、牧马屏风和弈棋仕女屏风，都是木框联屏绢画，制作水平和艺术风格与中原地区唐代壁画无异，有很高的艺术水平和浓厚的生活气息。

石窟造像和彩塑

隋至盛唐是古代大规模开窟造像最后一个高峰期，出现许多巨型佛教造像和彩塑：

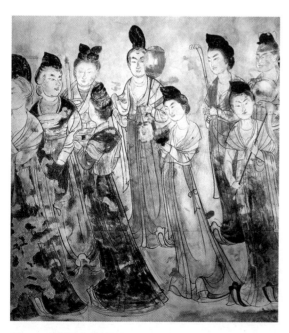

图76 宫女图（复制品），8世纪初

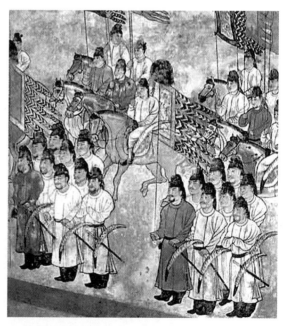

图77 仪仗图，8世纪初

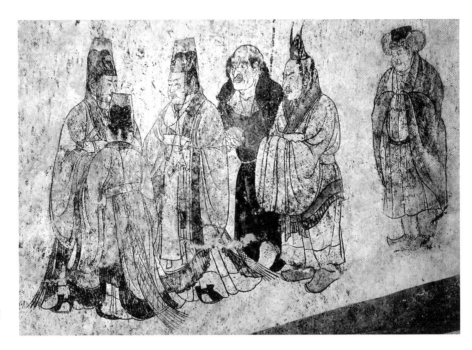

图 78 客使图，8世纪初

如四川乐山大佛，高 71 米，头高就有 10 米，是全国最大的佛像。这些大型艺术工程，显示了唐朝雄厚国力和伟大的艺术创造力。

龙门石窟中的奉先寺建造于 7 世纪后期，由武则天捐资所造，主尊是卢舍那大佛坐像（图 79）。卢舍那是当时中国的统治者武则天所信奉的佛教华严宗主佛。该像的神情宁静温和，五官秀丽，肌肉隆起，目光向前方凝视，极具人性关怀的情感魅力。学者们认为，这是一尊完全中国化的佛像，其面型已成为中国佛教造像的标准样式。

大佛周围还有十躯造像，有三躯损坏严重。其中菩萨像端庄柔润，天王像严肃威武，力士像凶猛暴烈，特别是天王脚下踩的地神像，不畏重压，深沉怒视，被有的研究者认为是一个反抗者形象。

唐代彩塑艺术也十分发达，最重要的成就是菩萨像。这些像多用泥塑成，然后涂上颜色。所塑形象以表现女性温柔和沉思为主，是唐代现实生活中妇女形象的写照。许多作品充溢着人间博大的爱意，是世界上最美的艺术品之一。

唐代彩塑菩萨像多赤裸上身，肌体丰润圆满，衣裙华丽精美，神情自信满足，有高贵典雅的气象（图 80）。这似乎意味着，唐代人没有把这些菩萨像看成远离尘世的天神，而是把她们看成现实生活中的美好人物。

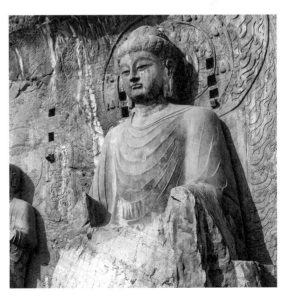

图 79 卢舍那大佛，672—675 年

第五章 隋唐五代美术

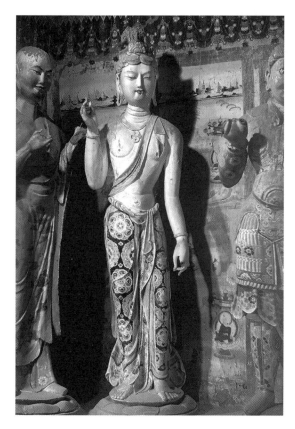

图80 唐代彩塑菩萨像,约8—9世纪

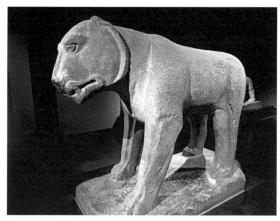

图81 献陵石虎,7世纪

彩塑代表作有敦煌196窟的菩萨像和384窟的供养菩萨像,都是娴静沉思的少女形态。

陵墓雕刻

唐代帝王陵墓很多,在今西安附近就有十八座皇陵,通称为"唐十八陵"。多依山而立。每座陵前都有体积庞大的石雕群,包括石碑、石狮、石马、石虎、石人等(图81)。整体设计庄严雄伟、动物形体矫健威武,代表作是高祖李渊献陵和高宗与武后合葬墓乾陵的石刻群。

献陵石刻以石虎、石望柱和石犀牛为代表,造型简洁概括,风格拙朴,气势雄浑,较多地保留了汉代以来的传统技法。乾陵石刻有石狮、石马、石人、翼马和鸵鸟等,形态端庄严肃,体现稳定均衡的美感,技法更见成熟,加强了细节刻画,这表明唐代陵墓石刻进入成熟阶段。

另一唐代陵墓雕刻的著名作品是《昭陵六骏》,这是唐太宗李世民为自己在开国战争中骑过的六匹马所立的浮雕纪念像。六像各为独立画面,以石屏方式立在墓前,既体现了唐代开国的武功事业,也是对往昔征战生涯的怀念。

六匹马的名字分别是:飒露紫、拳毛䯄(guā)、白蹄乌、特勒骠、青骓(zhuī)和什伐赤。其中的飒露紫浮雕(图82),表现驭者为受伤战马拔箭疗伤的瞬间场面,马的前腿挺直,身体略有后倾,拔箭者双手持箭,十分小心,传达了将军与战马之间的亲切感情。

《昭陵六骏》在19世纪20年代遭到破坏,"飒露紫"和"拳毛䯄"被盗运国外,其余四件收藏在西安碑林博物馆。

唐三彩

唐代陶俑雕塑以"唐三彩"为代表。

三彩陶俑一般以黄绿白、黄蓝绿或黄绿赭三色构成,但因烧制过程中的流动变幻,

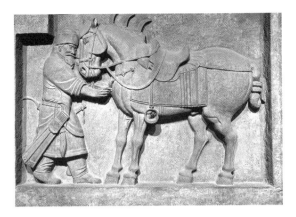

图 82　飒露紫浮雕，636 年

实际上可取得多彩效果。

唐三彩包括人物俑与动物俑两类，都有造型丰满，姿态生动的特点。人物俑包括了社会各色人等，其中以胡人俑、天王俑和仕女俑（图 83）最为精彩。造型上都有夸张成分，体态扭动较大，有些仕女俑，在肥胖造型中仍表现出极优雅的体态韵律之美，这也是唐代塑像一绝。动物俑中以马俑和骆驼俑最多也最好，至今仍是受欢迎的工艺品。其中有的骆驼俑，表现外国民间艺术家骑在上边载歌载舞的形象，生动再现了当年中外文化交流的情景。

名词和概念

1. 供养人　指以提供资金、物品或劳力的方式，为其所信仰的宗教机构或宗教建设活动提供支持的人。

2. 永泰公主　李仙蕙（685—701），唐中宗李显第七女。701 年因与丈夫武延基和哥哥李重润（懿德太子）私议张易之兄弟事，被武则天尽逼自杀。后被追封为永泰公主，以"号墓为陵"规格陪葬乾陵。

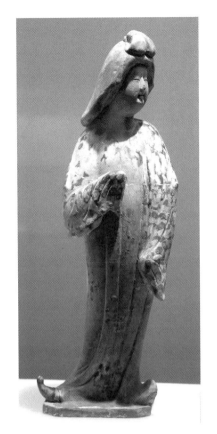

图 83　仕女俑，7 世纪中期—8 世纪中期

3. 懿德太子　李重润（682—701），唐中宗李显嫡长子，韦皇后所生。701 年，因与妹妹李仙蕙、妹婿武延基一起私议张易之兄弟事，被武则天赐死。后被追封为懿德太子，以"号墓为陵"规格陪葬乾陵。

4. 章怀太子　李贤（654—684），唐高宗李治第六子，武则天第二子。因受其父宠爱，曾一度被封太子，后因武则天猜忌被贬为庶人，流放巴州，后被监管官员逼迫自杀。死后被追赠皇太子地位，谥章怀太子。

5. 乐山大佛　全名嘉州凌云寺大弥勒石像，位于岷江、青衣江、大渡河三江交汇处的凌云山栖鸾峰。修建时间是 713—803 年。大佛依山体而凿，露顶开龛，佛像为倚坐双手扶膝式的弥勒佛，总高 71 米。是世界上最

高的大佛和最大的弥勒佛坐像。

6. 唐三彩 流行于唐代的一种釉陶。因其釉色以黄、绿、褐（或绿、赭、蓝）三色为主，所以被称为"三彩"。唐三彩不见于古代文献，最早于清末在唐代墓葬中发现。由于实用性较差，主要用于随葬品。

基础练习

一、填空

1. 唐代敦煌壁画中最多见的题材是（　　）。
2. 中国最高的佛像是位于四川的（　　）。
3. 唐代修建的最重要的佛教石窟寺是（　　）。
4. 唐代人物俑和动物俑的代表类型是（　　）。

二、选择

1. 唐代宗教壁画将净土宗所宣扬的净土世界表现为（　　）。
 A. 不染红尘之地　　B. 最高享乐生活
 C. 宗教苦修场所　　D. 众佛说法之地
2. 《张议潮夫妇出行图》描绘了（　　）。
 A. 与民共乐　　B. 贵族春游
 C. 浩荡军阵　　D. 狩猎场景
3. 《狩猎出行图》和《客使图》都出自（　　）。
 A. 霍去病墓　　B. 永泰公主墓
 C. 懿德太子墓　　D. 章怀太子墓
4. 龙门石窟中最重要的佛像是（　　）。
 A. 卢舍那大佛　　B. 释迦摩尼佛
 C. 弥勒佛　　D. 如来佛
5. 唐代彩塑女性菩萨像的典型特征是（　　）。
 A. 秀骨清像　　B. 体态肥胖
 C. 弱不禁风　　D. 严肃不苟
6. 不属于《昭陵六骏》的战马是（　　）。
 A. 赤兔马　　B. 拳毛䯄
 C. 白蹄乌　　D. 飒露紫

三、思考题

1. 莫高窟唐代壁画与当时社会背景有怎样的关联？
2. 为什么说龙门奉先寺卢舍那大佛是完全中国化的佛像？

第四节　五代绘画

唐代灭亡之后，中国又进入政权割据、国家分裂的状态，在黄河流域相继出现5个王朝，长江中下游产生9个政权，连同在山西建立的北汉，历史上称为"五代十国"。

五代（907—960）时间不长，前后不过50余年，又值战乱，唐代安定富足的社会局面被破坏了。但中国美术并没有因此沉寂下去，相反，在某些领域（如山水画）取得了推陈出新的成就。

这一时期的中原绘画在战乱间隙中发展，画家们将目光从纷乱的世事中移开，转向自然中的山水田园。有些画家隐居起来，终日与大自然相伴，这就使山水画异常蓬勃地发展起来。

江南则因为受战争影响较小，经济繁荣，出现了南唐和后蜀两个新的美术活动中心。南唐和后蜀的统治者创立了宫廷画院，使民间画家地位得到提高，又吸引了一些画家去那里避难和从事艺术活动，为中国美术的发展提供了良好条件。

宫廷人物画

10世纪早期，后蜀统治者在成都首创中国皇家造型艺术机构——翰林图画院。其后南唐的统治者也起而仿效，在南京建立相同机构，使得两地绘画出现新面貌。

画院中的画家直接服务于帝王贵族，作品内容和风格要合于皇室欣赏口味，而这两地的皇帝不是汉武帝或唐太宗，不要求画家去绘制功臣名将和英雄豪杰，也不考虑通过艺术激励臣属为国效力之类。他们荒淫腐败成风，追求奢靡享乐，所欣赏的绘画也只是反映豪华生活的作品，因此，风俗画和肖像画发展起来，因为能真实表现世情百态和人物形貌，促成了中国人物画的进步。肖像画家也格外受重视，被称为"写貌待诏"。

周文矩（jǔ）是南唐画院待诏，南京人。作品表现皇室与贵族的游乐生活，风格是"体近周昉而增纤丽"。代表作是《重屏会棋图》。

《重屏会棋图》（图84）描写南唐皇帝李璟（jīng）与三个弟弟下棋场面。因为在画中背景画一扇大屏风，这扇屏风上又画着屏风，所以叫"重屏"。这幅画是四人群像，有突出美化皇帝之意。衣纹用线细挺而略有顿挫，据说来源于后主李煜的书法，这是周文矩的典型笔法，被后世称为"战笔（也称"颤笔"）水纹描"。

顾闳（hóng）中也是南唐画院画家。代表作《韩熙载夜宴图》，是他唯一的传世作品。

韩熙载是南唐中书侍郎。他来自北方，颇具才干，因政治上不能施展抱负，便沉溺于杯酒声色之中。南唐皇帝李后主派顾闳中到他家里窥探情况，顾回来后，凭记忆画出韩家夜宴的详细情景。图中所绘均为真实人物。

《韩熙载夜宴图》（图85）以长卷形式表现南唐大臣韩熙载家中夜宴全过程。分为听琴、观舞、休息、演乐、送客5个段落，段落之间用屏风等家具相隔，主人公韩熙载出现在每一段落中。

他先是坐在床上与众宾客静听一女子弹琵琶；然后他手拿鼓槌击鼓，为舞女伴奏；疲倦了他就去床边洗手，旁边有侍女服侍；后来他又坐在椅子上听箫笛合奏，此时他已是袒胸露腹，衣歪领斜；最后他送别客人。

全卷以具体的生活描写，丰富饱满的构图，再现古代仕宦之家豪华奢侈的生活场景；以细致传神的肖像化手法、刻画政治上失意的韩熙载颓废萎靡的精神面貌，并通过对周围人物欢乐轻松表情的描写，反衬出主人公苦闷和压抑的心态。

这幅画，线条流畅细腻，色彩绚丽又雅致沉着，构图张弛有致，代表五代时期人物画最高水准，也是中国人物画最重要的作品之一。但也有人认为故宫所藏这一卷是南宋

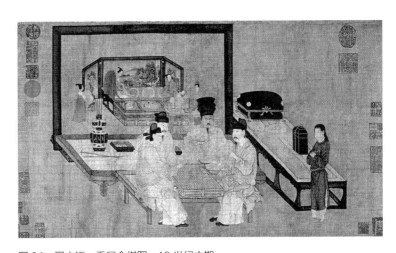

图84　周文矩：重屏会棋图，10世纪中期

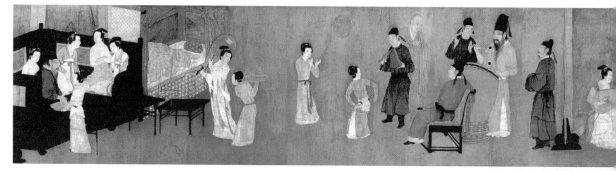

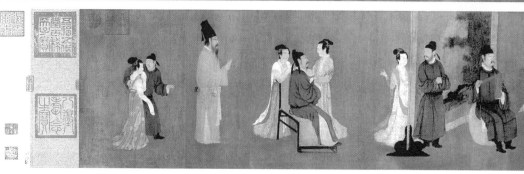

图85 顾闳中：韩熙载夜宴图，10世纪中后期

以后摹本。

南唐画院另一位画家王齐翰所绘《勘书图》（图86）是一件反映古代知识分子工作情况的作品。这张画描绘一位校勘书册的文人，白发长髯（rán），袒胸赤足，在工作间歇中掏耳止痒的情景。突出表现古代文人懒散闲适的精神风貌。这幅画还有一个名字是"挑耳图"，似乎更准确些。

前蜀画家贯休，出家为僧，擅画宗教人物，尤以罗汉像著称。有名作《十六罗汉图》（图87），现藏日本。另一画家石恪（kè），则拒绝了朝廷授的画院职务，所作佛道、鬼神、人物，多有丑怪之态。传有《二祖调心图》，现藏日本。

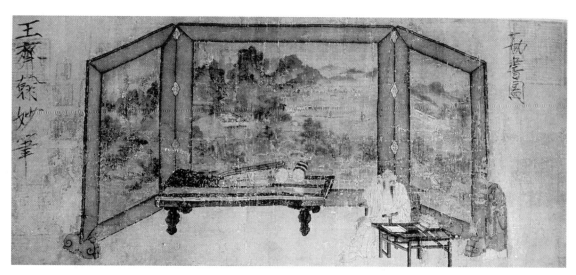

图86 王齐翰：勘书图，10世纪中后期

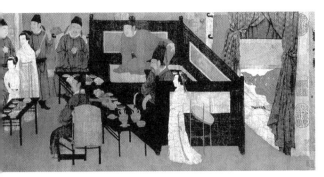

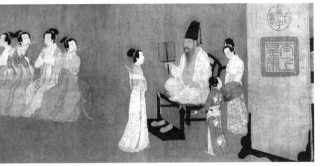

北方山水画派

五代时期因国家分裂,居住在不同地区的画家描绘不同对象,因而形成南北两种艺术风格。北方以荆浩、关仝(tóng)为代表,南方以董源、巨然为代表,开创了中国水墨山水的突进局面。

荆浩是山西(河南?)人,士大夫出身。唐末战乱时,他隐居到太行山中,自号洪谷子,长期深入研究自然,创作全景式构图的山水画,风格宏伟壮观,大气磅礴。

《匡庐图》(图88)是荆浩的代表作。据说是凭想象描绘山峰垂直陡立的庐山,全用水墨画出,不施颜色;并创造出皴染结合的方法,这不但是对唐代水墨山水的继承发展,而且对后世产生深远影响。此后,"皴法"成为中国山水技法中的大宗,演绎出无穷变化,至今仍有很强的生命力。

五代是中国山水画成熟的开端,荆浩则是承前启后的大师。他深入地研究美术理论,

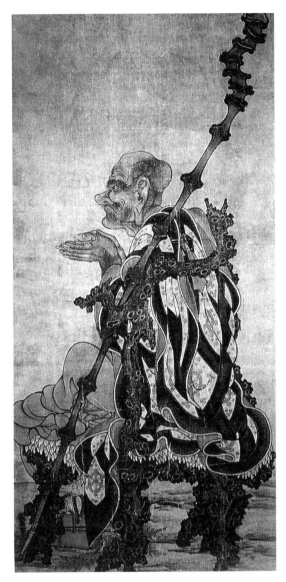

图87 贯休:十六罗汉图之一,9世纪末—10世纪初

著有山水画理论著作《笔法记》,是中国系统论述山水画创作方法和艺术准则的最早著作。

文章以虚拟人物问答方式,提出"真"和"似"的区别。指出"真"不是指形似,而是指"气质俱盛",而"似"则是"得其形而遗其气"。他还提出"六要",即"气、韵、思、景、笔、墨",强调对自然形象提炼整理,对大自然的摹写与表现人的性灵结合起来,在山水画中体现画家主观精神。

第五章 隋唐五代美术

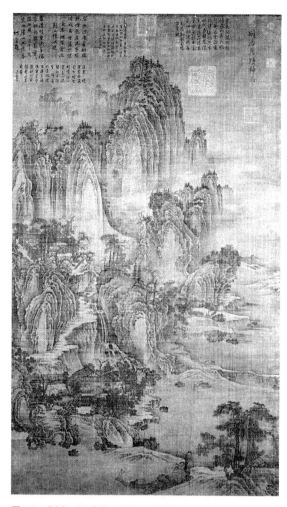

图 88　荆浩：匡庐图，10 世纪前期

关仝是荆浩的弟子，勤学苦练进而超过老师。他是西安人，多描写关陕一带山水，喜欢画秋山寒林景色，受王维画风影响，作品有幽僻荒寒风貌，被称为"关家山水"。

关家山水的特点是山石用直笔皴擦，树木有干无枝，笔法粗短劲健。代表作是《关山行旅图》（图 89），描绘突兀的大山、萧条的荒村野店和古寺等。

南方山水画派

北方画家都是画高耸的大山，造型像坚实的纪念碑，有险峻深奥的风格。南方画家

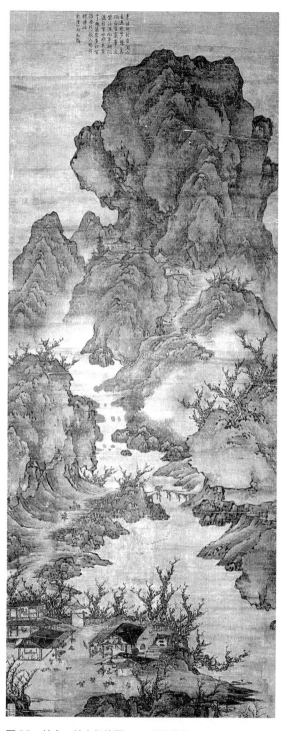

图 89　关仝：关山行旅图，10 世纪前期

的风格就温和得多。

董源和巨然多画山水明丽的江南景致，画面清新秀美，完全不同于荆浩、关仝笔下

雄浑厚重的北方山水。

董源（？—约962），江西人，在南唐任后苑副使，因后苑位于皇宫之北，人称"董北苑"。他以描绘江南山水为主，风格柔美抒情。他描绘山坡时多用圆头短笔向两侧斜擦，形如披麻，被称为"披麻皴"。他将皴擦点染并用，"多写江南真山"，表达出南方特有烟雨空蒙的效果。他的水墨山水，能表达远近层次，有空气感，尤以艺术格调平淡天真，备受历代画家推崇，对后世产生重大影响。

他的代表作是《潇湘图》（图90），以横长画幅表现平淡幽远的丘陵和平静江水，还有船只来往和捕鱼人。画面有湿润感，又虚实相间，是典型的南方山水画派作品。另一件《夏景山口待渡图》，也表现出草木丰盛、空气潮湿的江南景观。

巨然是董源的学生，南京人。出家为僧，画风与董源相近，也使用披麻皴，但墨线较长。他的代表作《万壑松风图》，景色幽深，有弯曲的流水，墨色浓淡相宜。《秋山问道图》（图91）则表现出明朗的秋天景象。

南唐画院画家赵干，画风也近董源。他作《江行初雪图》（图92），描绘秋冬之际，

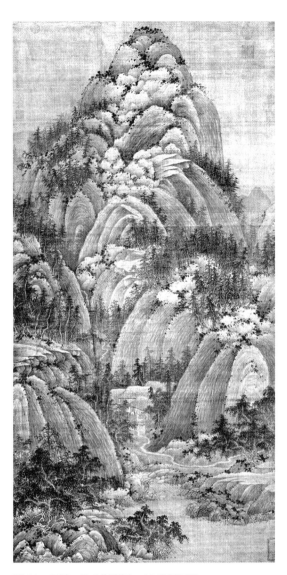

图91　巨然：秋山问道图，10世纪后期

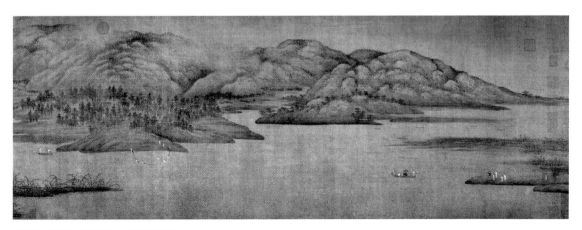

图90　董源：潇湘图，10世纪中期

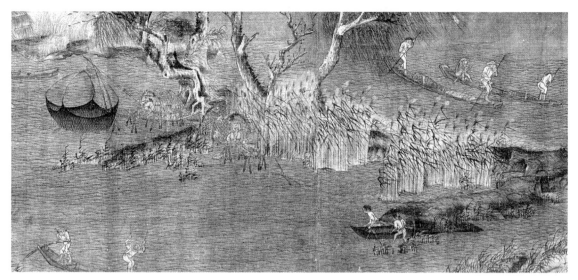

图92 赵干：江行初雪图（局部），10世纪后期

叶落风寒的自然景色，衬托出穿单衣的江边捕鱼人的艰辛生活。能选取这种题材作画，可见作者眼光不俗。

南唐时为内供奉的卫贤，擅界画，有《高士图》传世，表现隐逸思想，画风严谨硬朗。

花鸟画

五代时期的花鸟画向写实方向发展，成为与人物、山水并立的三大画科之一。代表画家是后蜀黄筌和南唐徐熙。

黄筌（？—965）是后蜀宫廷画家，作画严谨写实，富于科学实证态度。他曾随唐末入蜀的画家刁光胤（yìn）学画，17岁时即为前蜀待诏，一生不离宫廷，是很受统治者器重的画家。他的哥哥黄惟亮、儿子黄居寀（cǎi）也同在画院任职，一时形成势力很大的黄家宗派画风。

黄筌的代表作是《写生珍禽图》（图93）。以精湛写实的技巧，描绘各种鸟、乌龟、天牛、蚱蜢、蝉、蜜蜂等20多种生物，以非常松散的方式排列在画面上。画法是先用淡墨勾线，再用色彩层层渲染，线色相融，完成后几乎看不见勾勒墨迹。

黄居寀（932—？）有《山鹧（zhè）棘雀图》传世，画风极近黄筌，只是因为描绘自然环境，笔法较为显露。

徐熙是南昌人，出自江南名族，但终生不仕，性情放达，志节清高，致力于绘画艺术。他在艺术中追求天然野趣，不求细谨，不喜雕琢，能信笔抒写，注重"落墨"的气势和整体感，即兴而成，突破唐以来花鸟画细笔填色传统。正如沈括所说："徐熙，以墨笔画之，殊草草，略施丹粉而已，神气迥出，别有生动之意。"米芾（fú）则说："黄筌画易摹，徐熙画不可摹。"后来许多文人画家对徐熙作品也多有赞赏。

黄筌在朝，徐熙在野，生活境遇不同，思想感情也不同，导致艺术风格判然有别。用现在的话说，黄筌是工笔重彩，徐熙是水墨写意（可惜无作品流传）。这被人们称为"徐黄异体"，更有人说他们是"黄家富贵、徐熙野逸"。

图93　黄荃：写生珍禽图，10世纪中期

名词和概念

1. 南唐　南唐（937—976）是五代十国的十国之一，定都金陵，历时39年，后主李煜（yù）是该国最后一位帝王。

2. 翰林图画院　古代宫廷的御用艺术机构。最早出现在后蜀和南唐，宋朝建立后，宋徽宗赵佶偏爱绘画，翰林图画院在较大规模上发展起来。行政上归内侍省管理，专门为宫廷及皇室贵族服务。画院通过考试录用或升迁人才，既要求写实技巧又强调立意构思，多摘取诗句为题目。北宋是历史上的画院昌盛时期，制度也较为完备。画院作品多传达统治者的审美取向，被称为"院体画"，在两宋期间达到空前高峰。元朝取消了专门绘画机构，院体画的发展基本停滞。明清两朝又恢复官廷画院机构，院体画随之复燃，但这时的院体画受文人画影响较大，缺乏创意，乏善可陈。

3. 待诏　原指士人、宫女等待君主的诏令，后逐渐演变为中国古代文官职务名称，属于翰林院的下层官员，通常负责训练培育人才。清朝灭亡后，该官职废除。

4. 李后主　即李煜（937—978），是南唐的末代君主。在政治上毫无建树，南唐灭亡后被北宋俘虏。善写词，能书善画，文学和美学成就极高。

5. 寒林　秋天和冬天的树林。

6. 皴法　"皴"是指手足受冻后皮肤开裂的痕迹，后来引申为中国传统绘画中以不同笔墨和线条，表现山石树木纹理的技法名称。由于表现对象不同，所谓"皴法"也就分出了好多种。常见的有：披麻皴（亦称麻皮皴）、斧劈皴、雨点皴、解索皴、荷叶皴、牛毛皴、折带皴、云头皴等等。

第五章　隋唐五代美术

基础练习

一、填空

1. 五代时江南的两个美术活动中心是（　　）和（　　）。
2. 中国宫廷画院最早出现在10世纪早期的（　　）。
3. 《重屏会棋图》的作者是（　　）。
4. 《韩熙载夜宴图》的作者是（　　）。
5. 《匡庐图》的作者是（　　）。
6. 《夏景山口待渡图》的作者是（　　）。
7. 《江行初雪图》的作者是（　　）。
8. 《写生珍禽图》的作者是（　　）。

二、选择

1. 《重屏会棋图》的线描技法是（　　）。
 A. 春蚕吐丝　　B. 颤笔
 C. 铁线描　　　D. 兰叶描
2. 《韩熙载夜宴图》的场面很多，其中包括（　　）。
 A. 碰杯　　　　B. 听琴
 C. 上菜　　　　D. 猜拳
3. 《韩熙载夜宴图》中的韩熙载表现出（　　）。
 A. 兴高采烈　　B. 愁眉不展
 C. 漫不经心　　D. 昏昏欲睡
4. 《匡庐图》的创作方式是（　　）。
 A. 写实　　　　B. 临摹
 C. 想象　　　　D. 合作
5. 以虚拟问答方式提出区别"真"和"似"的画论著作是（　　）。
 A.《写山水诀》　B.《山水论》
 C.《笔法记》　　D.《续画品》
6. 关仝喜欢的绘画题材是（　　）。
 A. 春山新绿　　B. 夏山叠翠
 C. 秋山寒林　　D. 冬山雪景
7. 关仝在《关山行旅图》中描绘了（　　）。
 A. 江南风光　　B. 荒村野店
 C. 交易过程　　D. 商旅浩荡
8. 披麻皴技法的创造者是五代的（　　）。
 A. 董源　　　　B. 荆浩
 C. 关仝　　　　D. 巨然
9. 《夏景山口待渡图》中的山势（　　）。
 A. 高耸　　　　B. 平缓
 C. 巍峨　　　　D. 残缺
10. 巨然的作品之一是（　　）。
 A.《雪景寒林图》B.《写生珍禽图》
 C.《四景山水图》D.《秋山问道图》
11. 《江行初雪图》的作者是南唐画院的（　　）。
 A. 卫贤　　　　B. 董源
 C. 赵干　　　　D. 巨然
12. 黄筌花鸟画的表现手法是（　　）。
 A. 墨线勾勒　　B. 线色相溶
 C. 即兴落笔　　D. 皴染结合
13. 徐熙的花鸟画比较重视（　　）。
 A. 天然野趣　　B. 细致工谨
 C. 形体准确　　D. 浓墨重彩

三、思考题

1. 为什么战乱的五代时期会出现大量宁静的山水画？
2. 周文矩在《重屏会棋图》中是怎样美化帝王的？
3. 顾闳中为什么要使用连环方式描绘韩熙载的夜宴？

第六章　宋元美术

第一节　宋代山水画

10世纪后期，北宋王朝的建立，结束了五代十国的纷争局面，中国重又统一。

宋代（960—1279）物质文化发达，也比较重视文化事业，任用许多文人学士参加政府工作，使思想文化领域空前活跃，美术也多元发展。一方面与五代相似，主要艺术活动集中在宫廷画院中进行，服务于王室贵族的宫廷美术繁盛。另一方面，由于城市经济生活发展，服务于商业及市民的商品性绘画开始出现，一些职业画师活跃在艺术品市场上。此外，这一时期文人士大夫将绘画看成是个人风雅生活的一部分，参与收藏、鉴赏和创作，形成文人士大夫绘画潮流。

宫廷绘画、职业绘画和文人绘画共同推动着宋代美术的发展。

宋初山水画

宋代流行理学思想，提倡"格物致知"，文人们以"推究天下万事万物的究竟"为学术目标，他们希望通过对具体事物进行认真分析研究，达到对宇宙间普遍性原理的认识。

艺术也受到这种思潮影响。画家都致力于研究自然界详细形态，大到空间层次、季节气候的变化、质感、量感；小到各类岩石的纹理、水的波纹、树叶的筋脉样式，并将这种研究落实到画面上，获得了真实再现的能力。

古人说，中国的水墨山水画始于唐，成于宋，全于元。

宋初的山水画以李成和范宽为代表。他们都是北方画家，李成描绘山东风景，范宽描绘关陕地区风景，他们两人的画风影响北宋前期画坛百余年。

李成（919—967），居山东营丘，人称"李营丘"。五代时就有画名，喜游历，常以名士独善其身的高傲态度拒绝贵族邀请，其画在当时即不易得，入宋后被称为"古今第一"。他继承荆、关传统，以画寒林平远著称。擅用淡墨表现丰富层次与虚旷空间，画风清润幽渺，墨色精微，被誉为"得山之体貌"。

李成的代表作是《读碑窠（kē）石图》，描绘荒野上有骑骡老人观看古碑。占据画面较大空间的是许多干枯老树，光秃的树枝状若"蟹爪"；树下是嶙峋怪石，有静寂、萧索的意境。李成的另一代表作是《晴峦萧寺图》（图94），画中心有一寺庙，周围山势重叠围绕，空间感很强。

范宽（？—约1027），为人处世宽厚疏放，得名宽。山水画学荆浩、李成，又能独创。其成功之处在于能深入到自然中，长期留居太华、终南各山中，观察体验不同气候下山水形态变化。擅画雪景，有《雪景寒林图》（图95）及《雪山萧寺图》传世。所画大山，往往以顶天立地的章法立在画面中心，平直方正，气势雄伟静穆。又习惯用碎笔触皴出有质感的山石，被称为"雨点皴"，成功地

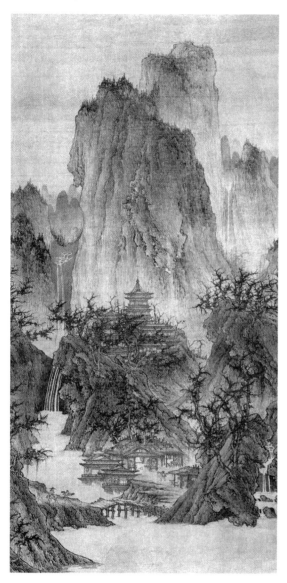

图94 李成:晴峦萧寺图,约10世纪中期

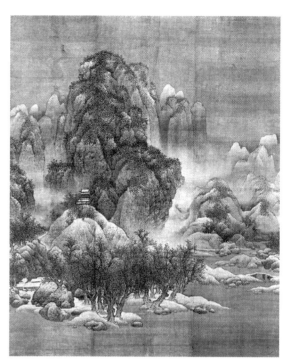

图95 范宽:雪景寒林图,约11世纪初

表现出北方关陕地区"山峦浑厚,势状雄强"的特色,被誉为"得山之骨"。

《溪山行旅图》(图96)是范宽的代表作。画中有正面大山一座,一线飞瀑直落下来,水花飞溅形成空蒙的水汽,衬出近处小山及房舍,路上还有行旅驴队。

这幅画一方面突出山势高耸威严,另一方面又能不遗余力地对事物细节做详尽表达,比如山石质感和近处景物,被一丝不苟地再现出来。这就是宋代艺术的突出特点,是所谓"格物"精神在艺术中的表现。

郭忠恕(?—977)是李成、范宽同时代人,擅画楼宇殿阁,被称为"屋木楼观一时之绝也"。传有作品《雪霁江行图》等。

李成和范宽的后继者中,燕文贵能兼收并蓄各大师风格,擅画山水、界画和人物。

许道宁(约970—1052)擅画林木、野水和肖像,曾卖药于市,以画招揽生意,后渐为人知。代表作《秋江渔艇图》。

北宋中期绘画

北宋中期绘画以郭熙为代表。他将李成、范宽以来的山水画提高到一个新阶段。

郭熙(1023—约1085),河南人,曾为画院艺学和翰林待诏。初学李成画法,后来能深入研究自然,主张"饱游饫(yù)看",擅长表现云烟出没、峰峦隐显之态。早年风

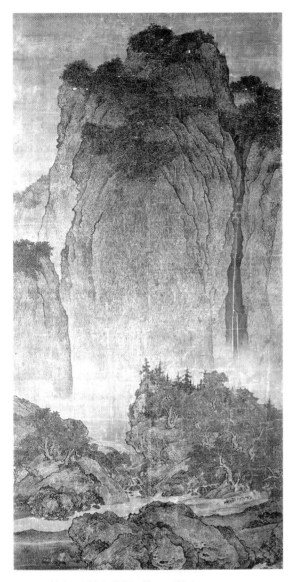

图96 范宽：溪山行旅图，约11世纪初

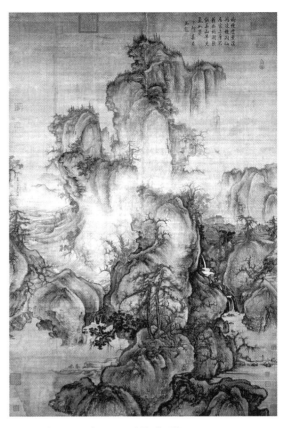

图97 郭熙：早春图，11世纪中后期

格细致秀美，晚年笔力雄壮，用笔灵活又严谨，用墨则较为湿润。画树用草书笔法，多作"蟹爪枝"；画山石用圆笔侧锋勾勒，再加淡墨渲染，形成独特面貌，人称"鬼面石""乱云皴"。

《早春图》（图97）是郭熙的代表作。作者通过淋漓的墨色和远近虚实变化，表现冬去春来、大地复苏的微妙变化。这种着重表现大自然在不同季节、气候中的特征，是郭熙作品的一大特点。画中雾气浮动，阳光和煦，还穿插行旅待渡活动。

郭熙还是一位集北宋绘画理论大成的美术理论家。他和他的儿子郭思合著《林泉高致》，包括六篇文章（其中《画意》已失）。内容包括：①山水画表现林泉之意，满足文人士大夫向往自然的意愿。②对真山水进行深入观察体验。③移动观察，全方位了解客观对象的观察方法。④把情感融入山水画中。⑤构图上的"三远法"，即"自山下而仰山巅谓之高远，自山前而窥山后谓之深远，自近山而望远山谓之平远"。⑥山水画家要有全面艺术修养和认真的创造态度。⑦分析具体的笔墨技法。

《林泉高致》的出现，标志着中国山水画理论已进入成熟阶段。

米家山水

北宋画家米芾（fú）、米友仁父子，世称"二米"或"大小米"。他们以墨点方式表现江南烟雨景色，不求工细严谨，开创了与流行的李成、范宽画法不同的山水画面貌，被称为"米氏云山"或"米家山水"。

米芾（1051—1107），太原人，官至礼部员外郎，擅诗文书画。"所为谲（jué）异，时有可传笑者"，其癫狂怪异的言行，被认为是多来自于恃才傲物和不满现实。他的儿子米友仁（1074—1153）也以书画知名于世，官至工部侍郎。

米氏父子作画不求工饰，崇尚天真自然，能打破中国画以线为主的常规，以水墨烘染和横扫墨点表现难以描绘的"晴欲雨雨欲霁"效果，提倡"信笔作之"和"意似便已"，开创"墨戏"之风，对后世绘画艺术尤其是文人画有很大影响。

米芾无真迹传世，米友仁传有《远岫（xiù）晴云图》等作品（图98）。

图98 米友仁：远岫晴云图，12世纪前期

米家山水以创新面貌，丰富了中国山水画技法，影响后来南宋院体画和元明写意画的发展。但"墨戏"的艺术态度也带来很大负面效应，导致后世一些艺术功力欠缺的画家，利用这个口号故作潇洒，以饰浅薄，歪曲了传统艺术主张，这是应引以为戒的。

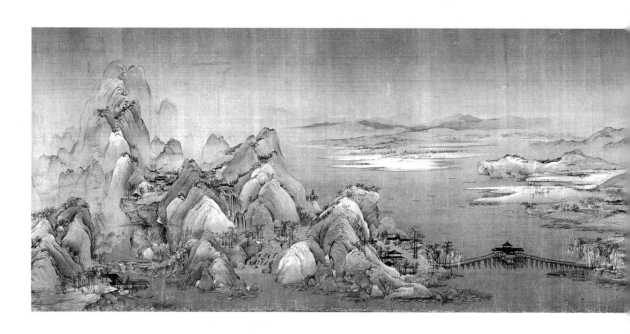

小景山水画

与李成、范宽雄伟风格的全景式大山水不同,宋代还流行一种表现小景致小情趣的小景山水画,多是册页小幅,雅致精巧。代表画家是惠崇、王诜(shēn)和赵令穰(ráng)。

惠崇是宋初僧人,能诗擅画。苏东坡名句"竹外桃花三两枝,春江水暖鸭先知",就是称赞他的画。

王诜(1037—约1093)多才多艺,是宋英宗驸马。代表作《渔村小雪图》(图99),使用"水墨金粉"画法,描绘初冬郊野渔村景色。

赵令穰也是皇室贵族,生活在北宋后期。传世作品《湖庄清夏图》,描绘和平宁静的夏日湖畔景色。

青绿山水

唐代兴起的青绿山水,也流行于宋代宫廷绘画中,画风日趋细腻,造型严谨写实。代表画家是王希孟和赵伯驹。

王希孟(1096—1119)是北宋晚期一个有才华的短命画家,只留下《千里江山图》一卷,近20米长(图100)。画面气势壮阔,笔法精密,使用石青石绿等浓艳色彩,使山

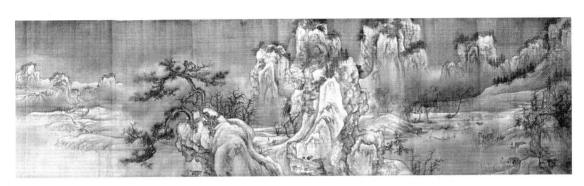

图99 王诜:渔村小雪图(局部),11世纪中后期

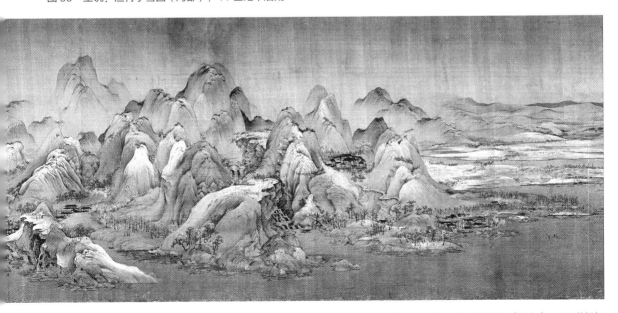

图100 王希孟:千里江山图(局部),12世纪初

峦如绿宝石一样闪烁明亮，有很强的阳光感。

赵伯驹是皇室子弟，南宋初年画家。取法李思训并融合文人审美趣味。传为他作的《江山秋色图》（又被认为是北宋画院作品），在描绘山水形色的同时，注重浮光缥缈的空间感。他的弟弟赵伯骕（sù）也是著名画家，传有《万松金阙图》。

南宋山水画

12世纪时东北松花江流域有女真族兴起，后攻陷开封，使北宋灭亡。皇室被迫迁到江南杭州，建立偏安一隅的南宋政权。

中国山水画至南宋发生很大变化。南宋画家不像北宋画家那样注重实体感和物质性的繁杂形态，他们的作品形式简洁，画风活泼，平面效果强，有生动笔法和明快开朗气息。代表新画风的是被称为"南宋四家"的李唐、刘松年、马远和夏圭，他们都是宫廷画家，开拓出"水墨苍劲"局面。

在北宋严谨写实画风向南宋简明秀雅画风转变中，李唐是承前启后的人物。

李唐（约1050—？），河南人，原为北宋画院画家，在南宋时流亡杭州，卖画度日。后重入宫中，为南宋画院待诏。他的画风质朴严谨，有北宋雄峻气象，但造型、章法和笔墨已明显趋于概括简练，尤其喜用"大斧劈皴"，笔力纵横，气势磅礴，对其后的南宋画家多有影响。

他的代表作是《万壑松风图》（图101）（五代画家巨然也有同名作品）。描绘大山里松树被风吹动鸣响的景象，画面上松林盘郁，山石险峻，白云缭绕。使用中景构图，以"小斧劈皴"来表现山石凹凸和质感，所画石质坚硬，整体形象简括。

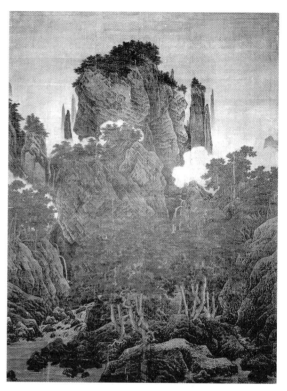

图101　李唐：万壑松风图，12世纪前期

刘松年，杭州人，为南宋画院待诏。他受李唐皴法影响，笔墨严谨，清丽细润，擅画西湖风景，是南宋院体画风代表。现存《四景山水图卷》，分为四段，表现杭州春夏秋冬四季风景，画法是水墨和青绿结合（图102）。

马远，山西人，出身绘画世家，后为南宋画院待诏。他发展了李唐技法，善用大斧劈皴表现山石峰峦，以拖枝形态画树，尤其在构图上一反五代、北宋以来的全景式，能大胆剪裁取舍，以平视和仰视角度，描绘山水局部，画面上留出大面积空白，以表现空灵意境。人们称他的构图形式是"马一角"。

《踏歌图》（图103）是马远的代表作。以南方风俗为题材，描绘在峻拔山峰下的田间小路上，有四个老农正踏歌走来。山路上春柳垂枝，流水淙淙，梅花开放，有盎然的春意。画中以大片云气隔开空间，人物形象幽默传神。

图 102　刘松年：四景山水图卷之一，约 12 世纪末—13 世纪初

图 103　马远：踏歌图，约 13 世纪初

夏圭，杭州人，南宋画院待诏。画风类似马远。只是马远笔法清劲外露，夏圭较为质朴。构图也多是边角山水景色，有"夏半边"之称。他善画长卷，代表作《溪山清远图》（图104），表现江浙一带风景，丰富又简约，毫无烦冗拖沓之感。

南宋四家中，马、夏独创性最强，他们完全摆脱了院体工巧法度的局限，充分发挥水墨技法特长，手法精练，题材广泛，感受敏锐，创造出动人的意境，为南宋山水画革新做出巨大贡献，代表了中国山水画的新发展。

名词和概念

1. **士大夫**　古代社会中对有地位的知识分子和官吏的统称。

2. **画师**　对画家的一种称谓，多见于中国古代。古代画师一般是指宫廷画师，即专

图 104　夏圭：溪山清远图（局部），约 13 世纪初

为皇室作画的人；也常指以绘画为生计的人，尤其指以绘制商业性绘画为职业的人。

3. 理学　两宋至明代的儒学。虽然是儒学，但同时借鉴了道家甚至是道教和佛学的思想。

4. 界画　中国画的一种形式，在作画时使用界尺引线，用以画建筑等物。界画在晋朝已产生，在隋朝已经发展得比较完善，现存最早的大型界画是唐朝懿德太子李重润墓中的《阙楼图》。

5. 草书　汉字书法中的一种手写字体风格，因字迹潦草而得名。

6. 米家山水　又称"米点山水"，由北宋画家米芾、米友仁父子开创的一种山水写意画法。主要特征是画面上有很多以横笔侧锋画出椭圆形的墨点，以点代皴，连点成面，多用来表现烟云雨雾。

7. 墨戏　把画画当成玩，随兴而画，不求他用。

8. 女真族　女真，是满—通古斯语系族。其前身是 3 000 多年前的肃慎人，隋唐时期称靺鞨，辽金时期称"女真"。1636 年清朝统治者将女真族改名为满洲，即今天的满族。

9. 小景山水画　与"全景山水"相对，指只表现局部自然景观的山水画，最早出现在宋代。

10. 南宋　为宋朝后半段（1127—1279），前半段是北宋（960—），两段也合称"两宋"。1127 年金兵侵略北宋，徽宗、钦宗二帝皆为金兵所获，北宋灭亡。徽宗之子赵构南下称帝，定都杭州，史称"南宋"。在 1141 年与金议和，称臣于金国后，以秦岭淮河为界，维持江南偏安统治。后亡于元朝。

基础练习

一、填空

1. 与五代相似，宋代主要美术活动集中在（　　）中进行。

2. 共同推动宋代美术发展的是宫廷绘画、（　　）绘画和（　　）绘画。

3. 宋初被称为"古今第一"的山水画家是（　　）。

4. 宋初长期隐居太华山和钟南山的山水画家是（　　）。

5.《读碑窠石图》的作者是（　　）；《溪山行旅图》的作者是（　　）。

6.《秋江渔艇图》的作者是（　　）。

7. 画树用草书笔法，多作"蟹爪枝"的北宋画家是（　　）。

8. 郭熙绘制的表现冬去春来、大地复苏的作品是（　　）。

9. 作画使用"鬼面石"和"乱云皴"的北宋画家是（　　）。

10. 北宋使用横扫墨点方式作画的画家是米芾和（　　）父子。

11. 北宋流行一种表现小景致小情趣的山水画，被称为（　　）山水画。

12. 北宋有才华但短命夭折的青绿山水画家是（　　）。

13. 南宋四家包括李唐、刘松年、马远和（　　）。

14. 在北宋严谨到南宋简明的画风转变中，承前启后的画家是（　　）。

15. 使用小斧劈皴绘制《万壑松风图》的是（　　）。

16. 擅画西湖风景，笔墨严谨，为南宋院体画风代表的是（　　）。

17. 被称为"马一角"的是（　　）；被称为"夏半边"的是（　　）。

18. 马远描绘几个乡民在峻拔山峰下走路的作品是（　　）。

二、选择

1. 宋代最主要的艺术活动出现在（　　）中。

　　A. 宫廷绘画　　　B. 职业画家
　　C. 文人画家　　　D. 民间艺术活动

2. 能代表宋初山水画成就的画家是（　　）。

　　A. 荆浩和关仝　　B. 董源和巨然
　　C. 李成和范宽　　D. 黄筌和徐熙

3. 北宋画家李成最善于表现（　　）。

　　A. 寒林平远　　　B. 云山烟树
　　C. 奇峰险岭　　　D. 楼台殿阁

4. 李成《读碑窠石图》主要描绘（　　）。

　　A. 老人观碑　　　B. 工匠刻碑
　　C. 画工写碑　　　D. 庙堂颂碑

5. 范宽画山水的典型技法是（　　）。

　　A. 披麻皴　　　　B. 荷叶皴
　　C. 解索皴　　　　D. 雨点皴

6. 范宽山水画作品特色之一是（　　）。

　　A. 山石形如鬼面　B. 用笔阔大纵横
　　C. 墨法淋漓豪放　D. 山形顶天立地

7. 范宽《溪山行旅图》中主要山体形象是（　　）。

　　A. 延绵不绝　　　B. 正面垂立
　　C. 云遮雾挡　　　D. 动荡不安

8. 郭熙的绘画特征包括（　　）。

　　A. 斧劈皴　　　　B. 草书笔法
　　C. 水墨金粉　　　D. 铁线描

9.北宋开创"墨戏"之风的画家是(　　)。

　　A.刘松年　　　　B.郭熙

　　C.米芾　　　　　D.许道宁

10.中国山水画理论成熟的标志是出现了(　　)。

　　A.《画山水序》　B.《林泉高致》

　　C.《古画品录》　D.《画云台山记》

11."米氏云山"所表现的审美情趣属于(　　)。

　　A.院体画　　　　B.文人画

　　C.职业画家　　　D.民间美术

12.南宋出现的山水画新风主要是(　　)。

　　A.形态繁杂　　　B.草书笔法

　　C.细腻写实　　　D.简洁明快

13.在李唐《万壑松风图》中可以看到(　　)。

　　A.白云缭绕　　　B.行旅商队

　　C.雪景寒林　　　D.亭台楼阁

14.刘松年的艺术特点之一是(　　)。

　　A.笔墨随意点染　B.擅画雪景寒林

　　C.代表文人画风　D.水墨青绿结合

15.马远的艺术特点之一是(　　)。

　　A.以拖枝形态画树

　　B.以双钩笔法画人

　　C.以披麻皴法画山

　　D.以草书笔法画藤

16.《踏歌图》中的画面形象有(　　)。

　　A.路上的老农　　B.充满画面的大山

　　C.很多车马行人　D.民间对歌场面

17.与马远画风类似但画风较为含蓄的画家是(　　)。

　　A.李唐　　　　　B.刘松年

　　C.夏圭　　　　　D.赵孟坚

18.夏圭的艺术特点是(　　)。

　　A.以人物为主　　B.善画长卷

　　C.多画青绿　　　D.画风雄峻

三、思考题

1.宋代宫廷美术在山水画领域取得了哪些成就？

2.南宋山水画与北宋山水画有哪些明显的不同？

3.为什么说"墨戏"的艺术态度有很大的负面效应？

第二节　宋代人物画和花鸟画

　　进入宋代，佛教信仰已没有唐代那样狂热，统治者热衷于宣扬儒家和道家思想，修建很多道观，道教绘画发展起来。宋真宗修建玉清照应宫时，招聘画工，报名者超过3 000人，中选者百余人，名列第一的是武宗元。

宗教绘画和白描人物画

　　武宗元（约980—1050），北宋宗教画家，河南人。宗法吴道子，画了大量宗教壁画，画面有运动感和丰富繁杂的效果。传世作品《朝元仙仗图》（图105），是一卷壁画粉本小样，描绘87个神仙的行进队列，衣纹用铁线描，稠密重叠，长裙博带如行云流水，显示出吴带当风的特点。

　　李公麟（1049—1106），北宋中期人物画家，安徽人。官至检法御史，后辞官隐居在龙眠山，自号"龙眠居士"。他有深厚修养和多种绘画才能，尤其擅长白描，将以往用于画稿的"粉本"发展为独立绘画形式，去除任何甜腻华艳的艺术表现方法，改变宋代人物画受吴道子画风支配的局面，使人物画出现全新面貌。

李公麟是文人士大夫画家，自称"从仕三十余年未尝一日忘山林"，最重要的成就是把人物画推向文人画境界。在创作中，他很重视对生活的实际观察，能创造来自生活的人物画样式，代表作是《五马图》（图106）。

《五马图》描绘西域进贡的名马和御马人，形象来自写生，用白描技法完成。他的另一幅《维摩诘图》，虽然是佛教内容，但表现的却是闲适潇洒的士大夫形象，维摩诘身边有妙龄天女侍立，被研究者称为"她是当时权贵家小姐的模样"。

水墨人物画

南宋画家发展了水墨写意人物画技法，代表画家是梁楷。

梁楷，山东人，是南宋画院待诏。任性放达，不为名利所束缚，曾辞却皇帝授予的金带，被称为"梁疯子"。他开创简练放纵的减笔画法，是元明清写意人物画先驱。

梁楷所绘《泼墨仙人图》（图107），用大片涂抹的笔法，画一醉酒仙人形象，除眉眼处略用细笔外，全无勾勒，画风极为阔大。另一幅《太白行吟图》（图108），笔法特别简练，活脱表现出李白超然不群的高傲姿态。

图105　武宗元：朝元仙仗图（局部），约11世纪前期

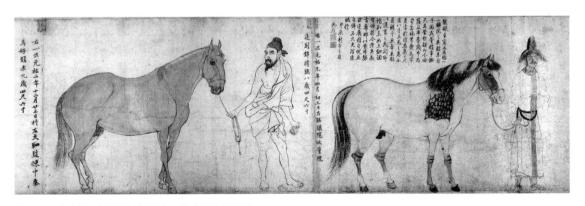

图106　李公麟：五马图（局部），约11世纪后期

第六章　宋元美术

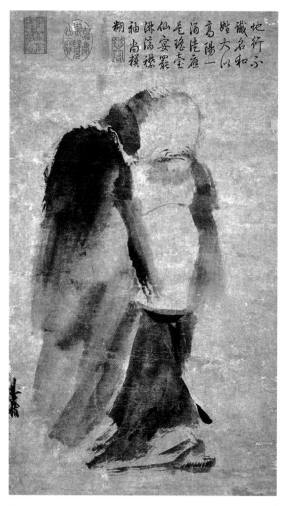

图107 梁楷：泼墨仙人图，约12世纪中后期

城市风俗画

宋代由于经济发达，人群聚居的城市繁荣起来，表现城市人群生活的风俗画作品也多有出现。这些作品突破传统艺术只描绘宗教内容和上层社会人物的老框子，开始描写平民生活，为中国画坛增添新鲜气息。其中北宋后期画家张择端的《清明上河图》，代表了宋代城市风俗画最高水平，也是中国历史上风俗画最高水平。

张择端是山东人，曾在宫廷画院任职。《清明上河图》（图109）是绢本淡墨长卷，以全景式构图，严谨精细笔法，表现北宋都城汴

图108 梁楷：太白行吟图，约12世纪中后期

图109　张择端：清明上河图（局部），1100—1126年

梁（今开封）汴河两岸及市区景观。

画的内容可分为三部分。右侧开端部分是郊区农村风光；中间部分是以虹桥为中心的热闹场面，巨大的商船要穿越桥拱，桥上挤满行人，桥上桥下呼叫接应，岸边人挥臂助阵，热闹非凡；最后一段是城市内外的街市景观，包括无数行人与建筑。

这件作品像历史资料片一样，详细记载宋朝京城生活的各个方面，连商店里摆设的各种货物，也可以分辨出来。形式上也像一曲弱起强收的乐章，层层展开，长而不沉。

这幅画在当时即有摹本，当南宋朝廷偏安杭州时，这幅画的复制品售银一两。也许，在南渡臣民眼中，这幅画有追忆往昔繁华、思念故都的意义。

其他风俗画家还有：苏汉臣，开封人，南宋画院待诏，社会风俗画家，尤其擅长表现儿童生活，代表作是《秋庭戏婴图》。李嵩，杭州人，也是南宋画院待诏，重要作品是《货郎图》（图110）。

第六章　宋元美术　89

图110 李嵩：货郎图（局部），约13世纪初

历史人物画

宋代历史人物画除了承袭前代以史为鉴的作用外，还以古喻今，反映了人们对现实问题的焦虑。表彰忠君爱国思想，贬斥奸臣卖国行为的题材最流行。

李唐（见前述山水画家）作《采薇图》（图111），描绘殷商贵族伯夷、叔齐在亡国后耻食周粟，宁愿饿死也不臣服于新统治者的故事。画中伯夷抱膝坐在草地上，蓬头垢面，表情平静而坚毅，深刻地表现人物的内在精神，也曲折地表现出画家对于屈服妥协、投降外族者的不满。

陈居中，也是南宋画院画家，所作《文姬归汉图》表现蔡文姬与丈夫钱别，表情平静中深藏内心巨大痛苦。这个题材表现战乱给人间造成的苦难，在南宋统治者无力抵抗外族入侵，半壁江山沦于敌手的时代里，有特别的艺术感染力。有许多画家描绘过这个题材。

这一时期还有一些佚名历史画作品，如《折槛（jiàn）图》，歌颂直谏的忠臣。《三朝训鉴图》《中兴瑞应图》等，则只是歌功颂德之作。

宫廷花鸟画

宋代是中国花鸟画取得空前成就的时代，在公元11世纪后半期，宫廷画院中出现一批提倡写生的画家，他们除旧布新，开创新技法，使北宋花鸟画不但有精微细致的艺术效果，而且还表现出积极乐观的生活理想。

第一个提倡写生的是北宋画院画家赵昌，他是四川人。自称"写生赵昌"，每天早晨面对花卉写生，表现出敢于独创一格的勇气。他的画色彩艳丽，画面丰富华美。

崔白是北宋中后期注重写生的画院画家。北宋前期，黄荃之子黄居寀是宫廷花鸟画权威，细腻艳丽的黄氏画风是宫廷花鸟画标准画法。在赵昌提倡写生的基础上，崔白率先突破黄氏画风的一统天下，以大胆活泼的格调开创宫廷花鸟画新局面。

崔白擅画有野情野趣的败荷凫（fú）雁，能表现在不同自然环境中花鸟的情状。技巧熟练，落笔可不起稿，用笔工细而不拘谨。

图111 李唐：采薇图（局部），12世纪前期

代表作是《双喜图》（图112），描写深秋季节被风摇动的枯树，惊飞的两只喜鹊，一只蹲在地上回头张望的野兔和遍野秋草。

还有些宫廷花鸟作品没有留下作者姓名，其中《出水芙蓉》《疏荷沙鸟》等有很高的成就。

赵佶和美术教育

北宋末年，宫廷花鸟画受宋徽宗赵佶（jí）画风左右。

赵佶（1082—1135）酷爱绘画，诗词书画修养极高。他亲自担当画院的教学工作，重视写实，提倡精细观察和巧妙表现，对画家作品常亲自担当评审。

有一次他布置学生画孔雀，结果学生们都画得不对，原因是孔雀升墩应先升左脚，结果大家都画了右脚。

还有一次他查看画家们画宫中屏壁，只欣赏其中一枝月季花，给作者重奖。原因是月季花在不同时间和季节中蕊叶不一样，这枝月季花准确表现了画中时间。

赵佶是亡国之君，但对美术有贡献。在他主持画院时，画院内创作兴盛，人才辈出。他自己的画风细腻柔丽，严谨写实，有《芙蓉锦鸡图》（图113）等传世。

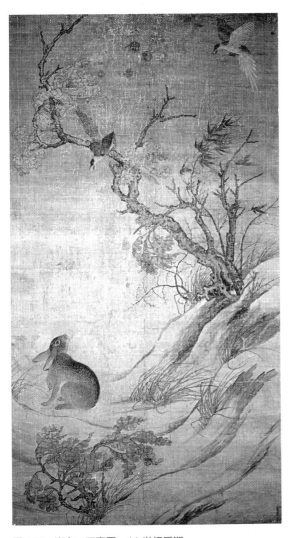

图112 崔白：双喜图，11世纪后期

图113 赵佶：芙蓉锦鸡图，约12世纪前期

第六章 宋元美术

文人花鸟画

北宋是文运昌盛时代,许多文学家和社会名流都识画善画。他们在诗余墨后画画,不是为职业需要,只是自我表达心情的一种方式。这些人爱读书,有学问,会写诗,是文人,他们的画被称为"文人画"。

中国文人花鸟兴起于北宋中期以后,形成了独立体系。总的特点是不重形似,不以职业性的技巧为意,以寄托性情为主,多用水墨写意画法,爱画梅竹,以表现高洁与超脱的志向。

北宋文人花鸟画的代表人物是文同(1018—1079)。他是四川人,官至右常博士,集贤校理,后调任湖州,未到任而卒,但他所开创的墨竹画法仍被命名为"湖州竹派"。他善画墨竹,画风潇洒自然。代表作是《墨竹图》(图114),只画一枝倒生的竹子,造型严谨,墨色浓淡相宜,真实可信,有丰富的层次感。

苏轼(1031—1101)是著名文学家,四川人,号东坡居士,善画墨竹,还在诗文中大量发表对美术的见解,对美术理论很有贡献。

苏轼重视艺术中的主观成分,主张画外有情,在绘画中表达超凡脱俗的诗意情怀。他提倡神重于形,反对以形似为绘画标准,认为以形似判断绘画价值,是幼稚浮浅的艺术观。他主张"士人画"观点,把"士人画"和"画工画"对立起来,这些都与北宋画院专以形取画的死板倾向相对立。他还提出"常形"与"常理"之论,认为人禽宫室器用等有常形,山石竹木水波烟云无常形,所以更要重视其造型上的"常理"。他的观点对中国文人画的形成和发展都产生很大影响。

现存《枯木怪石图》(图115),传为苏

图 114 文同:墨竹图,11 世纪中后期

轼所作,画风草草,不拘形似,十分随意。

扬无咎(1097—1169)是北宋末南宋初画家,善画墨梅,有出尘绝俗的情致,传有《雪梅图》。

宋末元初文人花鸟画家

13 世纪后半期,南宋灭亡。在遭此剧变之时,许多文人画家隐居起来,借笔墨写愁寄恨,表达洁身自好的操守和率意为之的艺术态度。

南宋末年的文人画家赵孟坚(1199—1264),是宋宗室,擅画梅兰竹石(图116),尤以白描水仙被时人赞赏。传有作品《岁寒三友图》,以松竹梅象征坚贞不屈的品格。

宋末元初的郑思肖（1241—1318），在宋亡之后，以"遗民"身份隐居杭州，自号所南，坐必面朝南方。擅画墨兰（图117）。他感叹国家灭亡，好像植物失去根和土壤，所以，他画兰花都无根无土，被称为"无根兰"。

法常是生活在宋末的画家，出家后号牧溪，性豪爽。他继承水墨"减笔"画法，擅画水墨写意减笔花鸟画，"皆随笔点墨而成，意思简当不费妆饰"。作品多流传日本。

其他地区绘画

五代和北宋时期，和中原汉族政权并立

图115　苏轼：枯木怪石图，
11世纪中后期

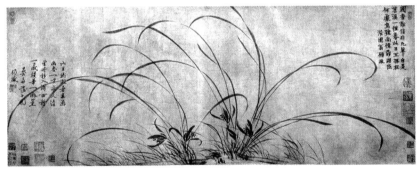

图116　赵孟坚：墨兰图，
约13世纪前期

图117　郑思肖：墨兰图，
约14世纪初

的有辽、西夏、金等，他们以武力侵犯中原，进而统治中国广大地区。他们在本民族文化基础上，接受汉文化影响，在美术上也有相应创造。

传为五代的两幅作品《秋林群鹿图》和《丹枫呦（yōu）鹿图》（图118），被研究者认为是辽代画鹿精品。构图饱满，色彩鲜亮有光感，画风很不同于中原传统风格。

胡瓌（guī）是辽代画家，生卒年不详，代表作是《卓歇图》（契丹人在狩猎归来路上立帐宿营称为"卓歇"）。作品以长卷形式表现狩猎归来的骑士们休息宿营场面（图119），人物众多，细节丰富，生动地再现了少数民族浪漫风情和辽阔的原野风光。

名词和概念

1. **粉本**　画家在作画前所起的稿本，也称为"画样"。用"粉"字表达，是因为在定稿后传模到正式的画面时，一般会先在稿本的轮廓线打针孔，而后将其覆盖于画面上，以粉包轻扑。粉透孔而在画面上成点，连点成线，位置便可维持不变。古代壁画常常采用这种方法上稿。

2. **白描**　纯以线条勾勒，不设色和渲染水墨的一种中国画形式。

3. **文人画**　也称"士人画"，是中国宋代以后较为流行的一种传统绘画形式。要求作画者有较全面的文化修养，号称诗书画印一体，题材上多山水花鸟及梅兰竹菊一类。

图118　丹枫呦鹿图，约907—960年

图119　胡瓌：卓歇图（局部），10世纪

4. 不食周粟而死 殷商遗民伯夷、叔齐二人在商亡后以食周粟为耻，隐居于首阳山采野果野菜而食。有妇人说这些野果野菜也是周朝土地上长出来的，他们就羞愤绝食而死。

5. 文姬归汉 蔡文姬（177？—249？）是东汉著名女诗人，在战争中被匈奴劫掠为奴并生下二子。曹操因与其父蔡邕相熟，遂遣使以重金将文姬赎回。"文姬归汉"也因此成了中国有名的故事。

6. 折槛图 西汉时有地方官员朱云，上书求见汉成帝，请皇上赐予尚方宝剑，要斩除皇帝的老师——佞臣张禹。皇上怒而要杀他，朱云攀着宫殿栏杆抵抗以至栏杆折断，后因其他官员作保，朱云得以免罪。描绘这个历史故事的《折槛图》有两幅，一存台北，一在北京。

7. 湖州竹派 中国画竹流派之一，在画史中留名者约25人。代表人物是北宋的文同与苏轼。两人都曾为湖州（今浙江吴兴）太守，又同以画竹著称，因此画史上便称他们为"湖州竹派"始祖。

8. 画工 以绘画为职业的匠人，也常常被称为"画师"（宫廷）或"师傅"（民间）。

9. 风俗画 泛指以社会风情、民间习俗等日常生活为主题的绘画，是人物画中的一种类型。绘画手法上强调纪实性，内容则包罗万象，常描绘风土民情、历史事件、岁时节令、民间习俗等市井生活。

基础练习

一、填空

1. 北宋画家武宗元在《朝元仙仗图》中描绘了（　　）个神仙。

2. 将人物画推向文人画境界的北宋画家是（　　）。

3. 性格上任性放达，开创简练放纵的减笔画法的南宋画家是（　　）。

4. 中国古代风俗画的最伟大作品是（　　）。

5. 宋代画家李嵩描绘小商贩经营日用品的绘画作品是（　　）。

6. 描绘殷商贵族伯夷、叔齐不食周粟而死的宋代绘画作品是（　　）。

7. 提倡写生的北宋宫廷花鸟画家是（　　）。

8. 北宋皇帝中诗词书画修养最高的是（　　）。

9. 中国文人水墨花鸟画出现在北宋（　　）之后。

10. 开创湖州竹派墨竹画法的文人花鸟画家是（　　）。

11. 宋末元初画家郑思肖以画（　　）著名。

12. 辽代画家胡瓌表现狩猎宿营的绘画作品是（　　）。

二、选择

1. 《朝元仙仗图》是（　　）。

　　A. 壁画草稿　　B. 壁画

　　C. 卷轴画　　　D. 工笔重彩

2. 李公麟在艺术创作中善于使用（　　）。

　　A. 白描画法　　B. 工笔重彩

　　C. 晕染画法　　D. 破墨画法

3. 成为元明清写意人物画先驱的南宋画家是（　　）。

　　A. 张择端　　　B. 李公麟

　　C. 武宗元　　　D. 梁楷

4. 宋代《泼墨仙人图》的主要绘画手法是（　　）。

　　A. 大片涂抹　　B. 精雕细刻

　　C. 色彩丰富　　D. 线条柔润

5.《清明上河图》表现了很多景观，其中有（　　）。
　　A.溪山行旅　　B.虹桥上下
　　C.秋江鱼艇　　D.寒林萧寺

6.从艺术分类角度看，《清明上河图》属于（　　）。
　　A.风俗画　　B.风景画
　　C.历史画　　D.肖像画

7.宋代历史人物画的表现主题大都是（　　）。
　　A.民间百戏　　B.神话传说
　　C.宫廷轶事　　D.以古喻今

8.李唐《采薇图》所表现的内容是（　　）。
　　A.采芹采薇　　B.耻食周粟
　　C.戈射收割　　D.渔村小雪

9.崔白善画野趣，技巧熟练，他作画（　　）。
　　A.多用简笔　　B.以水墨为主
　　C.不起草稿　　D.横幅较多

10.宋徽宗赵佶的画风（　　）。
　　A.大刀阔斧　　B.细腻柔丽
　　C.水墨为主　　D.多画梅竹

11.北宋中期以后文人花鸟画的主要倾向是（　　）。
　　A.追求严谨写实　　B.不重视形似
　　C.借鉴工笔重彩　　D.增加晕染层次

12.苏轼反对以形似为绘画标准，他提倡士人画，反对（　　）。
　　A.文人画　　B.画工画
　　C.水墨画　　D.写意画

13.南宋末年文人画家赵孟坚最受好评的作品是（　　）。
　　A.白描水仙　　B.泼墨荷花
　　C.彩色牡丹　　D.黑色墨竹

14.宋末元初画家郑思肖所画墨兰的最大特点是（　　）。
　　A.鲜艳　　B.无根
　　C.无花　　D.无形

三、思考题

1.为什么《清明上河图》至今仍然能受到观众的喜爱？

2.在苏轼提出的文人画理论中，最重要的观点是什么？

第三节　元代文人画和其他绘画

元代（1271—1368）是中国历史上第一个统治全国的少数民族政权，凭武力治国，不重视文化，对汉族有不平等待遇，知识分子地位极低。一向以读书仕进为人生目标的汉族知识分子，在政治上无法施展抱负，转而以消极态度对待现实。再加上元代取消宫廷画院制度，因此，中国美术的历史由在朝宫廷美术为主变成以在野文人美术为主，文

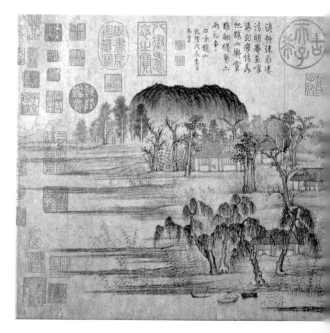

人画得到异乎寻常的发展。文人画家借笔墨自命清高,遣性抒怀,潜心于研究自然,也表现个人心境,并以书法入画,以诗文题画。

元初绘画

元代初年绘画以江南湖州(今浙江吴兴)为中心,以赵孟頫和钱选为代表。

赵孟頫(fǔ,1254—1322)字子昂,湖州人,是宋王朝宗室。宋朝灭亡后,他本来在江南隐居,但元朝政府坚持要他出来工作,他被迫入京做官,连任五朝,级别不低,但只是文学侍从之职,直至终老。

他是元代画坛上中心人物,是文人画领袖,修养全面,功力深厚,能掌握各种绘画题材和技法。他反对南宋院体画过于追求形似和纤巧的画风,也不赞成一些文人画家游戏笔墨的态度;他希望能去掉刻板的工匠气和忽视技术锤炼与传统笔墨的习气,提出重视"古意"的艺术主张,强调书法用笔,主张"书画同法",追求清雅朴素的艺术格调,成功地进行托古改制、推陈出新的艺术变革实践,取得了非凡成就。

他的代表作是《鹊华秋色图》(图120),描绘山东济南郊外鹊山和华不注山的风景。

这幅画是青绿设色,用笔松动,干湿并济,风格十分独特。两座山的造型分别是圆形和三角形,山石纹理用董巨派的披麻皴,前景树的画法有李成、郭熙派的强劲与屈曲,在表现秋天暖色调时,又开启后来黄公望的浅绛山水之风。

钱选(1239—1301)是赵孟頫的同乡和朋友,但他入元不仕,隐居起来,自谓"耻做黄金奴",以诗画终其一生。

钱选多画古代高人隐士、隐居情趣和家乡山水。继承唐代青绿画法,用笔质朴。有学者认为,这些作品体现作者以古喻今,提倡古典文化,在精神上抵抗蒙古异族的思想。

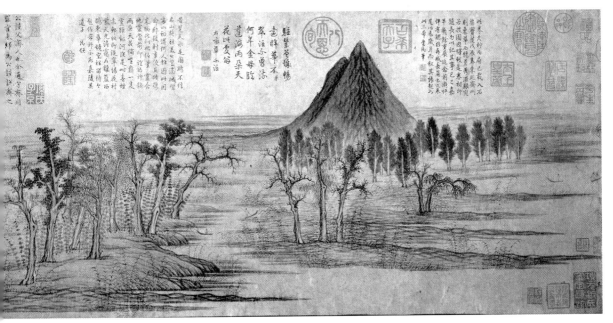

图120 赵孟頫:鹊华秋色图,1295年

他的传世作品有《山居图》（图121）等。

赵孟頫和钱选虽然生活道路不同，但在艺术上有共同之处，都想恢复唐代和北宋初年的绘画风格。他们这种主张可能与宋朝灭亡的现实有关，国家实体已经改变了，可他们仍然希望在绘画中保存古代的传统和文化，这或许是一种悲壮的努力吧！

元初画家还有高克恭（1248—1310），是祖籍西域的回族人，官至刑部尚书，继承米家山水，兼以董源、巨然皴法，所绘山水有秀润深远之趣。

元四家

元代山水画对后世影响最大的是"元四家"，他们是元代中后期有代表性的四位山水画家：黄公望、吴镇、倪瓒和王蒙。

黄公望（1269—1354），字子久，一般认为他是江苏常熟人，做过小官，却两次因事入狱，多年坐牢，几乎丧命。出狱后信奉道教，改号"大痴"，浪迹江湖。50岁左右开始作画，取法荆浩、董源，以水墨或浅绛法画家乡山水，画风平淡自然，对明清画家有巨大影响。

《富春山居图》（图122）是黄公望的代表作，其时作者约80岁。描绘富春江两岸景观，相传有二丈四尺长，现为残卷。画面凭画家心绪变化随意绘出，江水平静，峰峦忽远忽近，错落起伏，是"景随人迁，人随景异"之作。画上题字告诉我们，这幅画是在不同心情下断断续续完成的，历时三年之久。

图121　钱选：山居图，13世纪后期

图122　黄公望：富春山居图（局部），1347—1350年

吴镇（1280—1354），浙江嘉兴人，曾在杭州卖卜为生，性孤高，喜梅花，好读书。作画吸取董源、巨然皴法，笔墨清润，喜作渔父题材，常题诗其上。代表作《渔父图》（图123），是他63岁时所作，分近、中、远三景，中间水景所占比例很大，有一只小舟停在岸边，景象空旷萧索。

倪瓒（1301—1374），号云林，江苏无锡人。出身富户，后预见社会变乱，先行变卖家产，遁迹江湖，逃避世事。他个性独特，在古代社会中被认为是"清高绝俗"。其绘画主要描绘太湖风光，意境萧条淡泊，闲和严静。构图上一般是近处土坡松树，中景隔一片云水，远景是远山伏卧。笔墨松活简淡，多用侧锋干笔皴擦，绝少设色，最受明清文人画家推崇。

《容膝斋图》（图124）是倪瓒的代表作，全幅没有多少笔墨，空旷萧条，疏而不简，格调极高。

王蒙（1308—1385），浙江吴兴人，是赵孟頫的外孙。曾隐居山中，明初任泰安知州，后被牵连入狱而死。他的山水画表现隐居题材，开创"密体"风格。章法复杂，笔墨稠密，景色郁然深秀，有湿润感，色彩也较为热烈。

代表作《青卞隐居图》（图125），描绘浙江吴兴一带卞山景象。画面山重岭复，密树深溪，皴法上披麻、解索互用，繁而不乱，密而不塞，被董其昌称为"天下第一"。

以元四家为代表的山水画，是两宋后中国山水画又一高峰。元代画家受到民族压迫，在政治上没有出路，只好过着隐逸生活，洁身自好，不求闻达。在这种思想基础上，他们的作品体现出萧条淡泊、荒僻静寂、远离人间烟火的气息。

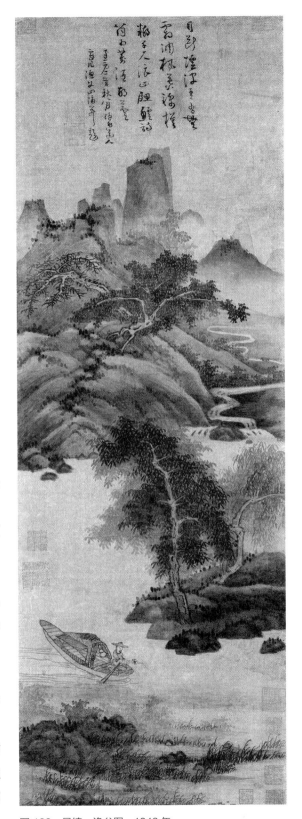

图123 吴镇：渔父图，1343年

第六章 宋元美术

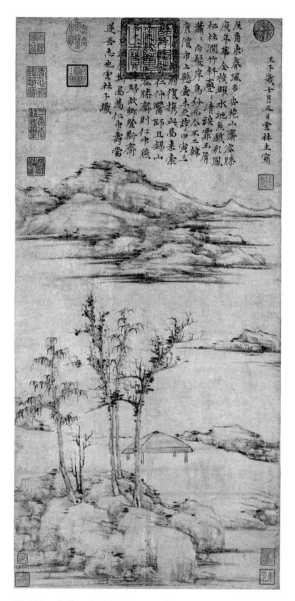

图 124　倪瓒：容膝斋图，1372 年

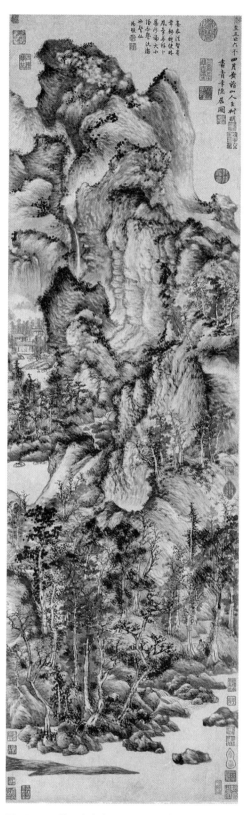

　　元四家在艺术上追求个人性灵的抒发，写胸中逸气，反对形似，提倡墨戏，以自娱为主；不趋附社会审美爱好，使中国山水画彻底抛弃了匠气的唐宋彩画传统，走向空灵超脱、注重意趣的方向。此后明清五六百年间的山水画发展也未能离开这个方向。

图 125　王蒙：青卞隐居图，1366 年

水墨花鸟画

元代文人山水画的艺术思想也同样体现在花鸟画中。宋代画院工笔重彩式花鸟画几成绝迹,文人水墨写意(主要是水墨梅竹)勃然兴盛起来。

陈琳,活动在13世纪末14世纪初的画家,仅有《溪凫图》(图126)传世。画一只立在岸边的鸭子,线条朴拙、自然,题材虽小,画法画意都是前所未见的质朴。赵孟頫题字称赞陈琳是"戏作此图","戏作"就是自然和随意,这是元代文人画家追求的目标。

李衎(kàn,1244—1320),元初画竹名家,曾去南方实地观察竹子生长情况,画风严谨,能掌握双钩和写意两种画法。

王渊,善画花鸟树石,传有《山桃锦鸡图》,纯用水墨完成,却有"墨分五色"的效果。

王冕(1289—1359),以墨梅知名,传有《墨梅图》(图127)。画上一枝春梅横斜,上有题诗:"吾家洗砚池头树,个个花开淡墨痕,不要人夸好颜色,只留清气满乾坤。"表现了作者清高孤洁的心境。

柯九思(1290—1342),以书法用笔画竹,在实践中发展了赵孟頫书画同法理论。

人物画和寺观壁画

元代人物画不景气,无法与前代相比,也无法与同时代的山水花鸟相比,这是元代文人心态的直接反映,即"方今画者,不欲画人事,非画家不识人事,乃疏于人事之故也"。比较流行的题材只有鞍马和高士两种。鞍马,可作为人格象征;高士,则成为身处异族统治下恪守节操的自我表现。

任仁发(1254—1327),上海人,一生主要从事水利工程建设,吏事之余从事绘画

图126　陈琳:溪凫图,约14世纪初

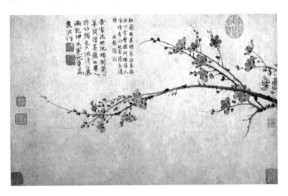

图127　王冕:墨梅图,14世纪前期

创作,有《二马图》(图128)传世。画上绘一肥一瘦两匹马,题字中以肥马比喻贪官污吏,以瘦马比喻清廉的士大夫,严肃抨击社会不合理现象,是中国美术史中罕见的作品。

王绎(约1333—?),元代肖像画代表画家,浙江人,擅长白描肖像。传世作品有《杨竹西小像》(图129),纯用白描完成,线条浓淡轻重有变化,造型精确,神态细腻。加上倪瓒补画环境,更烘托出"高士"清廉谦恭的个性。

王绎还著有《写像秘诀》,提倡在写生对象"叫啸谈话之间"发现真性情,反对让对方"正襟危坐如泥塑人,方乃传写"的写生方法。又将人物脸型概括出若干类别,还

第六章　宋元美术

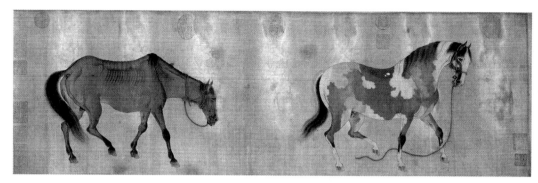

图 128　任仁发：二马图，约 14 世纪初

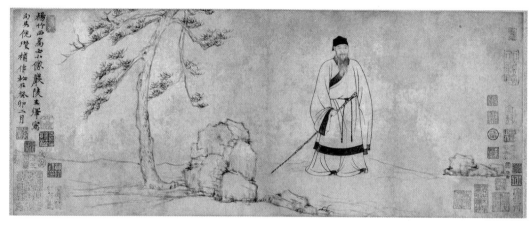

图 129　王绎：杨竹西小像，1363 年

拟出 45 种配色方法等，都是中国传统绘画的重要经验总结。

其他人物画家还有：张渥（wò），学李公麟线描并有所发挥，善白描人物。龚开（1222—1304），擅长水墨，画鬼及钟馗，"怪怪奇奇，自成一家"。颜辉，多作水墨粗笔，善画人物，多描写神仙鬼怪之类。李肖岩，在宫廷任职，专门为皇室成员画像等。

元代寺观壁画以山西永乐宫道教壁画为代表，永乐宫在山西省永济市永乐镇，1959 年迁至芮城县城北龙泉村，复原保存。现有壁画 960 平方米，其中三清殿和纯阳殿的壁画最为精美。

三清殿内绘《朝元图》（图 130），描绘各路神仙朝拜元始天尊的盛大场面，共 286 位神仙，构成气势磅礴的人物行列。构图上以 8 个 3 米高的帝君为中心，众多神像各有特点，神态栩栩如生。画法上采用沥粉贴金方法，制造出满壁辉煌的效果，线条严谨流畅，色彩效果绚丽浑厚，保持了唐以来传统壁画风范。

纯阳殿壁画描绘神仙吕洞宾一生经历，以连环画手法完成，对人物性格和心理活动刻画精微细致。

这些壁画有作者题名。三清殿壁画作者是画工马君祥等，纯阳殿壁画作者是画工朱好古门人张遵礼等。

山西洪洞县广胜寺水神庙明应王殿壁画，描绘水神受诸神朝拜画面，能反映现实生活内容，其中表现元代戏曲表演的场面，是研究戏曲史的珍贵资料。

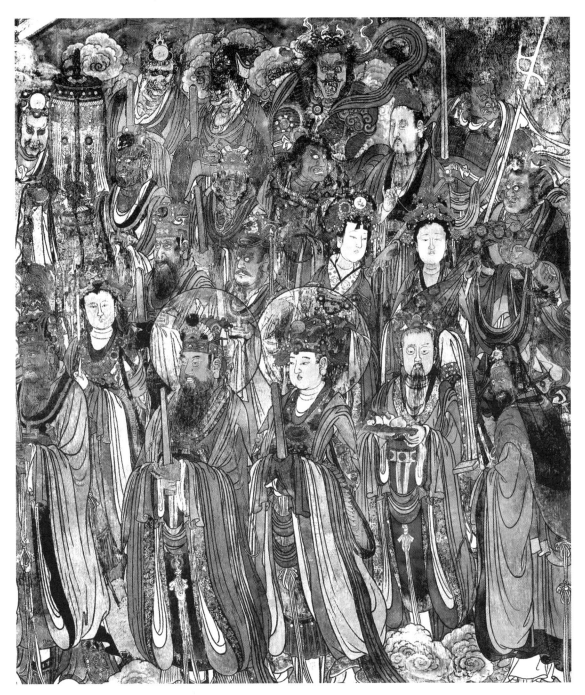

图 130　朝元图（局部），1325 年

名词和概念

1. 浅绛山水 一种山水画法，即在水墨上覆盖浅淡的赭石色。

2. 富春山居图 黄公望作于1347—1350年，描绘浙江富春江景色。因作画时间长（3年），所以这幅画前后段不尽相同。目前这幅画已不完整，分为两部分，前段"剩山图"收藏于浙江省博物馆；后段"无用师卷"收藏于台北故宫博物院。

3. 书画同法 也称书画同源，指书法与画法是相通的。此说由唐代张彦远最早提出，元代赵孟頫将这个说法落实到技法上，从技法上完成了"书画同法"理论的构建，对后世有很大影响。

4. 逸气 超脱尘俗的气质。

5. 双钩 工笔画画法中的一种技法。指对一个图形采用外框勾勒的方式进行封闭式描边，再使用相应的颜色填充其内部。

6. 钟馗 中国神话中的驱邪神祇之一，专事镇宅驱魔。其形象是豹头环眼，铁面虬鬓，相貌奇异。在相传驱恶鬼的除夕和逐瘟神的端午节，民间会悬挂钟馗画像。

7. 寺观壁画 指画在佛教寺院和道教庙观墙壁上的壁画，是中国传统壁画类型之一。内容一般是佛道造像和传说故事等。

基础练习

一、填空

1. 元代初年绘画以当时江南的（　　）为中心。
2. 元代画坛的中心人物是（　　）。
3. 描写山东济南郊外鹊山和华不注山的元代作品是（　　）秋色图。
4. 元初画家中能继承唐代青绿画法的人是（　　）。
5. 黄公望、吴镇、倪瓒和王蒙被合称为（　　）。
6. 《富春山居图》的作者是（　　）。
7. 元四家中经常画《渔父图》的画家是（　　）。
8. 元四家中画面效果最为繁密热闹的画家是（　　）。
9. 元代著有《写像秘诀》的肖像画家是（　　）。
10. 元代寺观壁画的代表作是位于今天山西的（　　）壁画。

二、选择

1. 元代绘画的主流方向是（　　）。
 A. 文人画　　B. 宫廷绘画
 C. 风俗画　　D. 花鸟画
2. 隐居不成而进入元朝政府做官多年的元初画家是（　　）。
 A. 黄公望　　B. 吴镇
 C. 倪瓒　　　D. 赵孟頫
3. 赵孟頫的艺术主张之一是（　　）。
 A. 悟对通神　B. 澄怀观道
 C. 重视古意　D. 注重写生
4. 赵孟頫的艺术主张之一是（　　）。
 A. 以形写神　B. 个性至上
 C. 气韵生动　D. 书画同法
5. 《鹊华秋色图》中右侧的山形近于（　　）。
 A. 三角形　　B. 长方形
 C. 圆形　　　D. 六边形
6. 以画古代高人隐士为主要题材的元代画家是（　　）。

A. 钱选　　　　　B. 赵孟頫
C. 黄公望　　　　D. 倪瓒

7. 黄公望在描写家乡山水时主要使用了（　　）。
A. 青绿技法　　　B. 水墨技法
C. 工笔重彩　　　D. 泼墨技法

8. 《富春山居图》所描绘景观内容包括（　　）。
A. 万壑松风　　　B. 深山古寺
C. 江水平缓　　　D. 悬崖绝壁

9. 元四家中使用侧锋干笔皴擦画法最多的是（　　）。
A. 黄公望　　　　B. 吴镇
C. 倪瓒　　　　　D. 王蒙

10. 倪瓒作画较为固定的构图模式中包括了（　　）。
A. 近处土坡松树　B. 远处高山耸立
C. 中景百舸争流　D. 多有人物活动

11. 元四家中晚年出任知县却被下狱而死的是（　　）。
A. 黄公望　　　　B. 倪瓒
C. 吴镇　　　　　D. 王蒙

12. 王蒙绘画题材中的大多数是（　　）。
A. 历史传说　　　B. 隐居环境
C. 湖泊风景　　　D. 民俗活动

13. 元四家山水画艺术的共同特点是（　　）。
A. 注重山水写生　B. 强调社会功能
C. 继承唐代传统　D. 隐居题材较多

14. 元四家的艺术功用是（　　）。
A. 真实山水记录　B. 自娱自乐为主
C. 美育教化民众　D. 参与文人雅集

15. 元代花鸟画的主要形式手法是（　　）。
A. 工笔重彩　　　B. 水墨写意
C. 皴法为主　　　D. 装饰变形

16. 在墨梅作品上题诗"只留清气满乾坤"的元代画家是（　　）。
A. 王履　　　　　B. 王蒙
C. 王冕　　　　　D. 王绎

17. 王绎在《写像秘诀》中提出画人物写生要（　　）。
A. 合理使用模特　B. 对坐刻画细节
C. 记录光线变化　D. 发现真性情

18. 《杨竹西小像》使用了（　　）。
A. 工笔重彩　　　B. 白描画法
C. 水墨写意　　　D. 夸张变形

19. 元代永乐宫壁画位于今天山西（　　）。
A. 晋城　　　　　B. 芮城
C. 朔州　　　　　D. 大同

20. 描绘286位神仙的元代寺观壁画《朝元图》出自（　　）。
A. 普救寺　　　　B. 霍去病墓
C. 云冈石窟　　　D. 永乐宫

21. 《朝元图》主要内容是（　　）。
A. 众神行列　　　B. 升天景观
C. 庭院聚会　　　D. 武士打斗

三、思考题

1. 为什么文人画在元代得到前所未有的发展？

2. 元代文人画风与永乐宫壁画的画风有什么大的不同？

第七章　明清美术

第一节　明代宫廷绘画和文人画

明王朝（1368—1644）恢复了汉族统治，也恢复了被元代废弃的皇家美术机构，许多文人画家得以进入宫廷为新政权服务。宫廷美术家取法南宋院体画法兼师北宋名家，形成新的"院体"风格，但与五代、两宋画院相比，他们的作品死板、匠气，失去古代画院作品的清新活泼气息。明代宫廷画家的题材以花鸟和山水为主，风格工整艳丽，主要宫廷花鸟画家是边景昭、孙龙、林良、吕纪。

宫廷花鸟画

边、孙、林、吕共同特点是学南宋画家细致工谨，又能弃其萎靡柔媚，擅长作大画，构图堂皇饱满，常用细笔画花鸟，以粗笔作木石为陪衬。

边景昭擅长以工笔重彩描绘花果翎毛，风格庄重绮丽（图131）。孙龙专攻没骨法，不事勾勒，以色彩在熟纸和绢上作写意画。林良画飞禽，尤擅长画鹰，用笔刚健奔放，所作水墨写意画是明代写意花鸟先驱（图132）。吕纪也善画禽鸟，多作水墨淡色写意，不拘一格。

明朝前期花鸟画坛还有善画墨竹的王绂（fú）和夏昶（chǎng）等画家。

明初山水画

明初山水画家多师法宋代画法，创新较少，唯王履有不同凡响的表现。

王履（1332—？），江苏人，不仅擅长绘画，还著有医书百卷，是当时有名的医学家。他在52岁那年上华山采药，同时进行绘

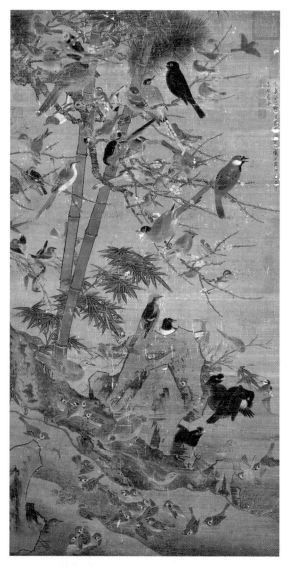

图131　边景昭：三友百禽图，1413年

画写生，创作《华山图册》（图133）66幅，其中绘画40幅，其余是诗文游记和题跋。因为是登山所见，他在这些绘画中真实全面地再现华山各处景观，每一幅都有特定的情境。他还在文字部分提出"吾师心，心师目，目师华山"的创作主张，这是对古代"外师造化，中得心源"的继承。他还认为绘画中形与意的关系应该是统一的，要求画家不能失去对客观对象的直接感受。

院体与浙派山水画

明代初期山水画以宫廷"浙派"画风为主导，影响遍及朝野，代表画家是戴进和吴伟。

戴进（1388—1462），杭州人，宫廷画家。后因画渔翁穿红袍，违反明朝典制，被同行告发，返归故里。他在艺术上取法马远、夏圭，有笔法苍润、奔放豪迈的特点。尤其善于在山水中安排略有情节的人物活动，被称为"以山水为主的山水人物画"（图134）。画山石也用斧劈皴，画人物用蚕头鼠尾描，行笔顿

图132　林良：灌木集禽图（局部），15世纪后期

图133　王履：华山图册之一，1383年

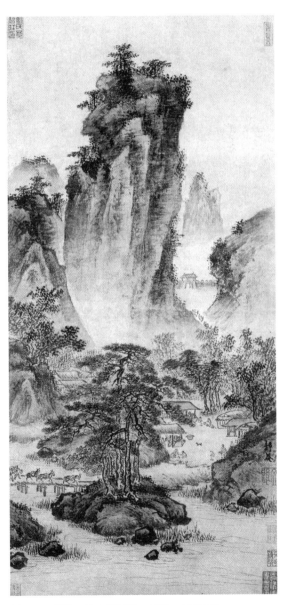

图134　戴进：关山行旅图，1457—1462年

挫有力，丰富了人物画表现技法。代表作是《春山积翠图》，边角式取景源出马远，方硬挺劲的线条和淋漓墨色，则显示他自家风格。

吴伟（1459—1508），武汉人，两度入宫被授以画职，但都借故辞职。这种傲视权贵的性格使他的画风十分豪放，他的山水画学戴进，但更为简括整体，善作大幅，用笔粗放不拘，很随意。作品中常有较大人物形象出现，被称为"以山水为衬景的人物山水画"。代表作是《渔乐图》（图135），描绘湖湾一角，渔艇栖泊，笔墨挥洒淋漓，空间感很强。

因为明代宫廷内外追随戴进和吴伟画风的人很多，人们便以戴进的籍贯命名这些人是"浙派"；因为吴伟是后继者，籍贯江夏，所以，画史上也将以吴伟为代表的画家群称为"江夏派"，属浙派的一个组成部分。

在明初画坛上，浙派影响持续约100年，后来渐显末流之弊，一味草率，了无新意，终于被明朝中期新兴的吴门派所取代。在其后的300年里，浙派一直被"正统派"画家所轻视。

吴门派

明代中期以后，随着浙派的极盛而衰，在史称吴门的苏州一带，却出现许多文学艺术方面的杰出人物。苏州是明代丝织业中心，经济繁荣，人文荟萃，为绘画发展提供了良好的经济文化条件。

所谓"吴门派"，指的是15至16世纪在苏州出现的文人画家团体。他们大都是诗书画俱佳的文人名士，取代了院体和浙派在画坛上的地位，淡于仕进，以诗文书画表现自己的品格情操和自得其乐的精神世界，形成蕴蓄风流的艺术风格。

吴门画家以沈周、文征明、唐寅、仇英为代表，又被称为"吴门四家"或"明四家"。

沈周（1427—1509），号石田，出身书画世家，终生不仕，以诗画终其一生，在当时有很高声望。主要成就是山水画，描写江南风光和田园景色，画风洗练浑厚，意趣平淡天真。

他的作品有粗、细两种面貌。所作《庐山高图》（图136）凭想象描绘庐山，为他的老师陈宽做寿，在类似王蒙的繁密笔墨中展现山的雄伟，开创以山水象征人品的表现手法，风格细谨，是"细沈"代表作。另一幅《东庄图》是描绘文人亭园景色，属纪实性作品，

图135 吴伟：渔乐图，15世纪后期

图136 沈周：庐山高图，1468年

有生活气息。

文征明（1470—1559），一度入京做官，后退避还乡。学画于沈周，笔法细腻，艺术格调恬静典雅，颇多"文"气。代表作《真赏斋图》（图137），描绘朋友华夏的书房，二人对坐鉴赏书画，周围环境优雅明媚，色调明亮。这幅画他画了两次，一次是80岁所作，另一次则完成于88岁高龄。

唐寅（1470—1523），字伯虎，28岁时因被考场案件牵连，一生怀才不遇，经历坎坷，用狂放不羁的生活态度来对抗社会压迫。他修养广博，号称"江南第一风流才子"，作品题材广泛，每画必题诗，形式手法多样，能工能写，亦古亦今，雅俗共赏。研究者认为，其作品既有职业画家的严谨缜密，也有文人画家的清逸洒脱。

他的山水画作品有《事茗图》，表现文人雅事和清幽环境。人物画代表作《王蜀宫妓图》（图138），描写五代前蜀后主王建宫中四位女侍者执物侍宴情景，人物体态柔弱，改变了唐以来仕女画的传统形象。

图137 文征明：真赏斋图（局部），1549年

第七章 明清美术 109

图 138 唐寅：王蜀宫妓图，16 世纪初期

仇英（约1502—1552），油漆工匠出身，但勤学苦练，大量临摹古代作品，成为当时山水、人物画高手，在士大夫阶层获得普遍声誉。他的山水画多用青绿设色，人物画多用工笔重彩，风格秀雅纤丽，画风严谨不苟（图139）。传有山水作品《剑阁图》和工笔人物画《秋原猎骑图》等。

写意花鸟画

明代文人画中，吴派画风深受商业化和世俗化影响，已经脱离元代标准的文人画规范，而在写意花鸟画领域，元代不求形似率意为之的文人精神则大放光彩。代表画家是陈淳和徐渭。

陈淳（1483—1544），江苏人，受沈周影响，擅长水墨写意花鸟，淡墨浅色，笔势洒脱。多描绘庭园景物，体现文人士大夫闲适情调，其花卉造型以严于剪裁见长，画一局部即能有完整的艺术效果（图140）。传有作品《葵石图》等。

徐渭（1521—1593），字文长，号天池、青藤。浙江绍兴人，是明代著名文学家、书画家，修养广博，多才多艺，但屡遭挫折，生活道路十分坎坷。中年后曾进入官僚幕府，后因严嵩案被牵连，自杀未遂，又将妻子杀死，下狱7年，再加上41岁前连应8次乡试都未考取，遂绝意仕途。晚年全力致身于文学艺术创作，开始他一生中最有意义的时期。

在明代个性解放思潮影响下，徐渭开拓了笔墨简练、大胆泼辣的水墨大写意花鸟画风。他以狂草笔法纵情挥洒，横涂纵抹，泼墨淋漓，在"似与不似之间"求气完意足，发泄"英雄失路、托足无门"的悲愤心情，表达历劫不败的强悍生命力（图141），将中国写意花鸟画推向能强烈抒写内心情绪的新境界，将生宣纸上的笔墨效果发展到前所未有的程度。

如传世作品《墨葡萄图》（图142），用点点散乱的墨痕描写已干瘪的野葡萄，笔法狂放之至，强烈表达胸中"笔底明珠无处卖，闲抛闲掷野藤中"的不平之气。

图139　仇英：人物故事图册·贵妃晓妆，16世纪前期

图140　陈淳：花卉册页之一，1544年

图 141　徐渭：蕉石图，16 世纪后期

徐渭等人的水墨写意花鸟对后世影响深远，石涛、八大直至后来吴昌硕、齐白石都对他非常崇拜，并沿着这条路一直向前发展。

南陈北崔和波臣画派

明代人物画并不发达，多数画家是山水兼人物。明末出现人物画家陈洪绶和崔子忠，因为陈是浙江人，崔是山东人，所以又被称为"南陈北崔"。

他们在创作文人作品的同时，参与民间

图 142　徐渭：墨葡萄图，16 世纪后期

版画创作，精心研究古代佛道作品，能综合晋唐五代传统与民间艺术，开辟出夸张变形、

巧拙并用、有装饰风格的画法，创作题材为道释人物或山水。

陈洪绶（shòu，1598—1652），浙江人，号老莲。少年学画就不拘泥于古人，后来曾入宫临摹历代帝王图像。他生活在改朝换代之际，生活放荡，有人认为，这是他发泄内心痛苦的方法。他的人物形象古奥奇峻，衣纹重叠有装饰性，设色典雅，造型夸张变形，线条弯转柔韧，有丰富的想象力和装饰趣味（图143）。在版画方面成就突出，绘制的文学作品插图十分优美，还擅长工笔与写意花鸟画。

陈洪绶的重要版画作品有《九歌图》《水浒叶子》《西厢记》等。《九歌图》中所绘屈原形象十分成功，能表现人物忧愤心情和飘逸风姿，采用仰视夸张手法，有纪念碑式效果。《西厢记》插图在描写人物心理特征方面有突出成就。尤其"窥笺"（图144）一幅，描绘崔莺莺躲在有精美图案的屏风中读张生信，旁边还有偷偷注视她的红娘，神态与动势都很传神。

崔子忠的传世作品有《云中玉女图》（图145）等，画风近于五代周文矩，墨轻色淡，自出新意。

这一时期的重要人物画家还有丁云鹏，擅长白描人物，画风酷似李公麟。

随着社会需求量的增长，明朝末年肖像画空前发展，代表这一时期肖像画风格的是"波臣画派"，"波臣"，是画家曾鲸的字。

曾鲸（1568—1650），字波臣，福建人，是明末著名肖像画家。重要贡献是开创墨骨肖像方法。这种方法是先以淡墨勾定轮廓五官，再以淡墨染凹凸，最后敷以淡色。通常认为这种重视体面关系的画法，是受西洋传

图143　陈洪绶：晞发图，约17世纪中期

图144　陈洪绶：西厢记·窥笺，17世纪前半期

第七章　明清美术　113

教士带来的西方绘画影响。但曾鲸的墨骨肖像画又不同于西方的明暗法，是以勾线和墨晕为主，实际上是中国传统肖像画法的又一发展。

曾鲸的代表作有《张卿子像》（图146）、《王时敏像》等。

名词和概念

1. **吴门四家** 也称"明四家"和"吴门四杰"，指明代画家沈周、文征明、唐寅和仇英。他们都是苏州府人，活跃于今苏州（当时称"吴门"），被认为是接续了元四家的文人画传统，在晚明后成为中国绘画主流，特别是在山水画部分。这四位画家情况又略有不同：沈周和文征明，以山水为主，以水墨或水墨淡彩

图145 崔子忠：云中玉女图，17世纪中期

图146 曾鲸：张卿子像（局部），1622年

为主；唐寅古今题材都画，形式上也不拘一格；仇英只画传统题材，擅长工笔重彩和青绿山水。

2. 大写意水墨画 中国画形式之一，始于南宋梁楷。特点是不拘形似，有动态感强的笔法和墨色晕染效果。明代徐渭发展了大写意花鸟画。但由于这种画法主观性较强，缺乏客观评价标准，所以后世很多缺乏绘画基本功的人都进入此领域浑水摸鱼。

3. 道释画 人物画的一种，指以道教、释教（佛教在我国的别称）的教义、故事和传说等为内容的绘画。

4. 九歌 是中国古代一部诗歌集，原为楚国民间在祭神时演唱和表演。现在指楚大夫屈原在其基础之上再创造的十一篇祭歌，每篇祭一个神，有"云中君""大司命""河伯""山鬼""湘夫人"等等。

5. 唐寅轶事 唐寅年轻时即遭逢家庭变故，父母妻妹接连去世，只剩他和弟弟相守。他16岁成为生员（秀才），1498年参加应天府（南京）乡试，取得第一名解（jiè）元，声名大噪。但在第二年参加会试时，被诬告作弊而下狱，从此绝意仕途，漫游山川，至1509年在苏州城北废园遗址上筑室桃花坞，创作大量优秀作品。其间1514年在江西南昌出任宁王朱宸濠幕宾，后发现宁王图谋反叛，于是以饮酒狎妓、装疯裸奔之障眼法，脱身回苏州。名剧《唐伯虎点秋香》就是以其离开宁王府的这段历史为背景，但实际上并无"点秋香"之事。

6. 叶子 古代一种玩牌游戏中用的纸牌。如明代昆山流行的纸牌游戏，用牌38张，其中标记一万贯以上的纸牌均绘有《水浒传》人物。这种牌被称为"叶子"，牌戏本身则称"叶子戏"。

基础练习

一、填空

1. 明王朝恢复了汉族政权，也恢复了被元代废弃的皇家（　　）机构。

2. 明代宫廷画家取法南宋画院的画风，形成了新的（　　）风格。

3. 明初最有创新精神的山水画家是（　　），他的代表作是（　　）。

4. 主导明代初期山水画的是宫廷画院中出现的（　　）画风。

5. 明初"以山水为主的山水人物画"画家是（　　）。

6. 明初"以山水为衬景的人物山水画"画家是（　　）。

7. 吴门派指的是15—16世纪在（　　）出现的文人画家团体。

8. 吴门四家指的是（　　）、（　　）、（　　）和（　　）。

9. 《庐山高图》的作者是（　　）；《王蜀宫妓图》的作者是（　　）。

10. 《真赏斋图》的作者是（　　）。

11. 连续8次乡试考不中，后因杀妻而被下狱的明代画家是（　　）。

12. 明代有"南陈北崔"之说，南陈指的是（　　），北崔指的是（　　）。

13. 题有"笔底明珠无处卖"诗句的明代写意花鸟画是（　　）。

14. 明代版画作品《九歌图》《水浒叶子》的作者是（　　）。

15. 明末肖像画的代表人物是（　　），他所开创的画派被称为（　　）画派。

二、选择

1. 明代美术中的院体风格师承（　　）。

A.元四家　　　　B.吴门四家
C.南宋院体　　　D.唐代画法

2.明代宫廷花鸟画主要风格是（　　）。
　　A.工整艳丽　　B.粗犷豪放
　　C.水墨渲染　　D.干笔皴擦

3.擅长以色彩在熟宣纸上作写意画的明代宫廷画家是（　　）。
　　A.边景昭　　　B.孙龙
　　C.林良　　　　D.吕纪

4.王履不但是画家，还是明代初年著名的（　　）。
　　A.军事学家　　B.地理学家
　　C.医学家　　　D.农学家

5.戴进被朝廷辞退返乡的主要原因，是画中的渔翁（　　）。
　　A.携带军械　　B.穿红衣服
　　C.留小辫子　　D.赤身裸体

6.吴伟的绘画特点之一是（　　）。
　　A.细致严谨　　B.善作大幅
　　C.青绿设色　　D.不画人物

7.明朝中期出现的吴门派是（　　）。
　　A.宫廷画派　　B.民间画派
　　C.文人画派　　D.北方画派

8.沈周作《庐山高图》所使用的笔墨手法类似于（　　）。
　　A.黄公望　　　B.吴镇
　　C.倪瓒　　　　D.王蒙

9.文征明《真赏斋图》的表现内容是（　　）。
　　A.观赏书画　　B.观赏古玩
　　C.观赏菊花　　D.观赏自然风光

10.每画必题诗、形式多样、雅俗共赏的明代画家是（　　）。
　　A.仇英　　　　B.徐渭
　　C.唐寅　　　　D.戴进

11.因考场案受到牵连而终生怀才不遇的明代画家是（　　）。
　　A.沈周　　　　B.文征明
　　C.唐寅　　　　D.仇英

12.仇英取得艺术成就的一个主要原因是大量（　　）。
　　A.阅读古书　　B.临摹古代作品
　　C.旅行写生　　D.收藏真迹

13.吴门四家中出身是油漆工的画家是（　　）。
　　A.沈周　　　　B.文征明
　　C.唐寅　　　　D.仇英

14.《王蜀宫妓图》的画面形象是（　　）。
　　A.四个宫女　　B.两个侍卫
　　C.蜀主王建　　D.歌舞演出

15.陈淳作品的画面效果与徐渭相比（　　）。
　　A.更加强烈　　B.比较温和
　　C.动感明显　　D.笔法更健

16.从对后世的影响看，明代写意花鸟画最重要的两个画家是（　　）。
　　A.陈淳和徐渭　B.林良和吕纪
　　C.戴进和吴伟　D.沈周和唐寅

17.徐渭画风最大特色是（　　）。
　　A.写实严谨　　B.狂放不羁
　　C.色彩丰富　　D.善作皴法

18.以狂草笔法从事泼墨写意花鸟的明代文人画家是（　　）。
　　A.陈淳　　　　B.徐渭
　　C.唐寅　　　　D.沈周

19.徐渭在《墨葡萄图》上的题诗是（　　）。
　　A.发泄不平之气　B.赞颂自然果实
　　C.怀念乡村生活　D.讴歌太平年景

20."南陈北崔"的共同特点是（　　）。

A. 开创院体绘画　B. 参与民间版画制作
C. 完成大量壁画　D. 从不画花鸟画

21. 陈洪绶的艺术特点之一是（　　）。
A. 擅画青绿山水　B. 人物夸张变形
C. 使用泼墨技法　D. 鞍马画成就高

22. 曾鲸画肖像的方法之一是（　　）。
A. 以淡墨勾轮廓　B. 表现明暗光影
C. 几何概括手法　D. 以侧面像为主

23. 曾鲸的代表作是（　　）。
A.《杨竹西像》　B.《张卿子像》
C.《屈原像》　　D.《酸寒尉像》

三、思考题

1. 徐渭的花鸟画对后来的一些中国画大师很有影响，为什么？

2. 唐寅是吴门四家之一，但又是其中唯一在中国民间家喻户晓的人物，为什么？

第二节　明代末期和清初山水画

浙派和吴派山水画持续到明末，已产生许多流弊，或过于生硬草率，或过于纤弱空疏，使中国文人绘画渐趋衰败。为了扭转这种局面，在上海地区涌现三支重视笔墨表现力和文化修养的文人山水画派，它们是云间派、松江派和华亭派。其中，以董其昌为旗帜的华亭派影响最大。

董其昌（1555—1636），华亭（今上海市松江区）人，官至南京礼部尚书。他是明代后期的画界领袖，精鉴赏，善书法，追求以书法入画，作画也多从古人画迹着手，能够将宋元以来山水画中的形象加以简化，以笔势的运动做"不似之似"的组合。他强调"势"在构图中的作用，还使用前人画题作画，并在题记中结合画史画论内容。他的作品一般都是远山、中水、近坡树，程式化意味较浓（图147）。

他的重要作品有《赠稼轩山水》，还有以王蒙《青卞隐居图》为题的《青卞图》，自称仿黄公望的《江山秋霁图》等。

在董其昌传世的《画禅室随笔》《容台集》等书中，他系统总结文人画历史经验，提出"南北宗论"，将历史上水墨渲染画法的文人画家比作南宗，将青绿勾填法的宫廷或职业画家比作北宗，并提出北宗"非吾曹所当学"。他提倡率真，轻视功力；推重士气，排斥画工；重视笔墨，忽视造型。学者们认为，他对画史的概括不完全符合历史实际，但他所提倡

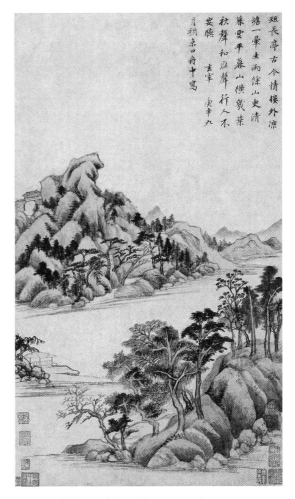

图147　董其昌：秋兴八景之一，1620年

的美学思想却对后来产生巨大影响。

董其昌的一生，活动于山水画艺术的三个领域，即鉴赏、批评和创作。他的出现，代表着中国传统文人画的复兴，直接影响了明末以后300年的中国绘画面貌。有学者将明清美术史分为"董其昌前"和"董其昌后"，可见他影响之大。

四王吴恽

清初山水画就是直接遵循董其昌理论而发展的，代表画家是被称为"四王"的四位山水画家。"四王"分为两代人，第一代是董其昌的朋友王时敏和王鉴，第二代是王时敏的孙子王原祁和学生王翚，他们被视为清代正统派山水画家。

王时敏（1592—1680），出身江苏太仓官僚家庭，家富收藏，得以时时观摩体会古代作品。平生作画受董其昌、黄公望影响，推重元人笔墨，自认为渴笔学黄公望很到家，但他的作品章法较为雷同（图148）。

王鉴（1596—1677），文人仕宦家庭出身。临仿过许多宋元名迹，对董源、巨然用功尤深，擅长青绿着色（图149）。

王原祁（1642—1715），官至户部左侍郎等职，担任集古代书画理论大成的《佩文斋书画谱》的编纂官，长住京郊畅春园，作画专供皇帝，应酬之作则由门徒代笔，他只亲笔题记。艺术上主要学黄公望笔法，是干笔皴擦浅绛着色（图150）。

王翚（huī，1632—1717），字石谷，出身文人世家，幼年学画从仿古入手，大量临摹古代作品，以运用古人笔墨纯熟见长，风格也较多样（图151）。曾奉诏作《南巡图》，描绘康熙皇帝从北京到江南各地游历场面，

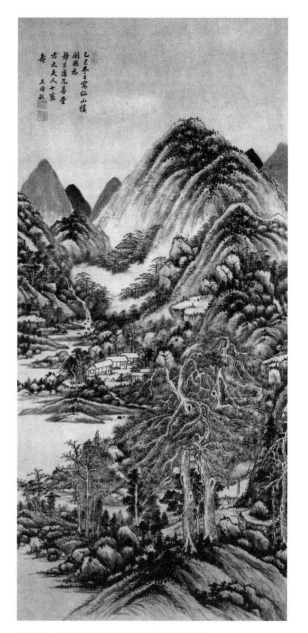

图148　王时敏：仙山楼阁图，1665年

历时三年而成，受到皇帝玄烨褒奖，题赠"山水清晖"四字，赏赐丰厚。

"四王"力图集传统绘画之大成，通过仿古摹古研究古代绘画经验，尤其对元四家体会最多，发展了干笔渴墨层层皴染的技法，形成一种新的"院体"画风，成为清代画坛的主流。

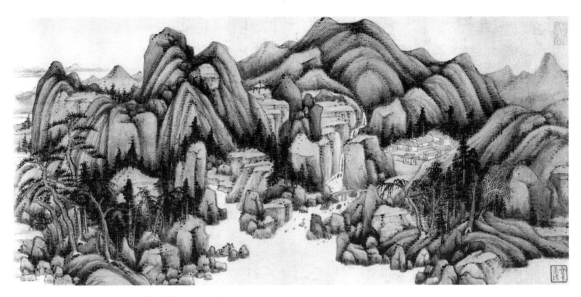

图 149 王鉴：青绿山水图（局部），1658 年

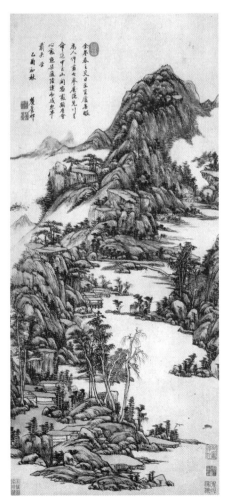

图 150 王原祁：山中早春图，1705 年

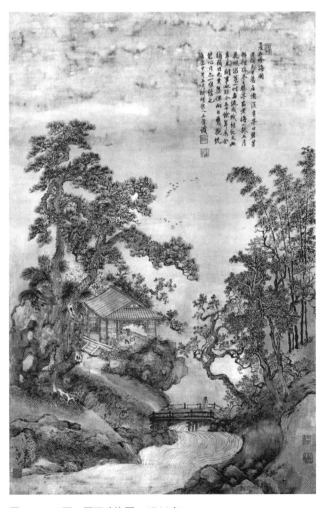

图 151 王翚：夏五吟梅图，1714 年

第七章 明清美术

吴历和恽(yùn)寿平与"四王"并称为"四王吴恽"或"清初六家"。但吴和恽各有特色，与"四王"有很大不同。

吴历（1632—1718），江苏常熟人，有广博的艺术修养，但终生布衣，以卖画维持生活，晚年加入耶稣教，作画也受到西洋画法影响（图152）。45岁时所作《湖天春色图》构图及远近浓淡关系类似西洋画；所作《消夏图》能有明暗光线表现。

恽寿平（1633—1690），江苏武进人，幼年随父抗清，失败后父子俱回乡隐居。他潜心作画，初攻山水，因与王翚画风相近，遂改作花卉，创没骨画法，别开生面（图153）。他作画不勾线，以水墨着色晕染为主，绚烂中求平淡，成为清代花鸟画正宗，吸引众多追随者。代表作有《落花游鱼图》等。

名词和概念

1. 云间派、松江派和华亭派　明代末期，松江府（今上海）地区经济繁荣，出现以顾正谊为首的"华亭派"，赵左为首的"松江派"，沈士充为首的"云间派"。这些人都是松江府人，风格互有影响，所以也统称为"松江派"。一般认为该画派对后世及"海上画派"形成有较大影响。

2. 画禅室随笔　明代董其昌撰，分四卷：第一卷论书；第二卷论画（最有价值部分）；第三卷分四部分，是记游、记事、评诗、评文；第四卷也有四部分，多闲杂文。

3. 佩文斋书画谱　康熙年间由王原祁为总裁编纂的清代书画类百科全书，共100卷。

4. 没(mò)骨画法　一种中国画技法。"没"为"没有"，"骨"指以墨线勾边，所以"没骨"是指不用墨线勾勒轮廓，而是直接用色彩涂出形状的画法。

基础练习

一、填空

1. 董其昌的艺术实践范围涵盖了鉴赏、（　　）和创作三个领域。

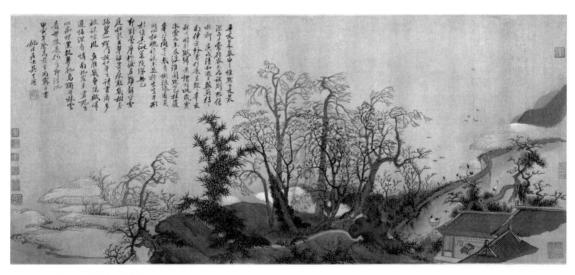

图152　吴历：兴福庵感旧图，1674年

2.清初山水画的代表人物是被称为（　　）的四位山水画家。

3.董其昌系统总结文人画历史经验，提出了著名的（　　）论。

4.清初四王中自认为在渴笔技法上学黄公望很到位的是（　　）。

5.清初四王中以《南巡图》描绘皇帝下江南游历过程的是（　　）。

6.恽寿平的独特贡献是开创了以水墨着色晕染为主的（　　）画法。

二、选择

1.董其昌在南北宗论中提出的艺术观点之一是（　　）。

　　A.重视造型　　B.排斥画工
　　C.提倡院体　　D.讲究设色

2.被视为清初正统派山水画家的是（　　）。

　　A.四王　　　　B.董其昌
　　C.松江派　　　D.四僧

3.清初"四王"的共有艺术特点是（　　）。

　　A.擅长青绿山水　B.热衷仿古摹古
　　C.笔墨大胆泼辣　D.表现现实题材

4.清初"四王"中，担任《佩文斋书画谱》总编纂官的是（　　）。

　　A.王时敏　　B.王鉴
　　C.王原祁　　D.王翚

5.清初"四王"用力最勤的摹古仿古对象是（　　）。

　　A.元四家　　　B.明四家
　　C.南宋四家　　D.金陵八家

6.被称为"四王吴恽"中的"吴"是指（　　）。

　　A.吴镇　　B.吴道子
　　C.吴历　　D.吴宏

7.恽寿平在花卉表现上开创了（　　）。

　　A.泼彩画法　　B.没骨画法
　　C.白描画法　　D.皴擦画法

三、思考题

1.董其昌"南北宗论"为什么会对中国画发展产生很大影响？

2.如何评价"四王"以摹古仿古为绘画基础的艺术创作方法？

图153　恽寿平：荷花芦草图，17世纪后期

第七章　明清美术

第三节 四僧和清代文人画派

明末清初，除了像四王那样的正统派画家之外，还有一些画家怀有国破家亡之恨，不与清政权合作，在艺术上反对正统派所为，主张个性，不守绳墨，富于创造精神。这些人的代表是被称为"四大高僧"的弘仁、髡（kūn）残、八大山人和石涛。

四僧的山水和花鸟画

弘仁（1610—1664），安徽人，原姓江，明亡后出家，自号渐江，云游山野以诗画抒写性情，在黄山居住最久。他取法倪瓒，笔墨简洁洗练，意境荒僻冷峻，他描写名山的作品多层岩陡壑，老树虬（qiú）松，山石严整锐利，格调清新萧疏，被称为远离清廷的"世外山"。代表作《黄海松石图》（图154），充分显示了这一特色。

髡残（1612—1673），湖南人，号石溪，长期住南京，以写山水自娱。他的画法受王蒙影响较大，长于干笔皴擦，笔墨苍茫浑厚，注重环境气氛描写，生活气息较浓。代表作有《苍翠凌天图》等。

八大山人（1626—1705），名朱耷（dā），是明宗室后代。明王朝覆灭后，他削发为僧，定居南昌，内心充满国破家亡痛苦，以绘画抒发慷慨悲愤的思想情绪。

他早年受董其昌影响，由于处境和情感不同，他突破了董的湿润情趣，用笔干枯，画风荒率。他擅长写意花鸟，继承发展徐渭、陈淳大写意画法，并从民间艺术中吸取营养，形成独特个人风格。他多描绘荷花、水鸟和鱼（图155）。构图极为简洁，画面上常有大面积空白。对鱼、鸟、鸭和猫等形象给予奇

图154 弘仁：黄海松石图，1660年

特夸张，形成"白眼朝天"的神态。

他的名作《孔雀牡丹图》，画两只孔雀立于头重脚轻的石头顶端，上有牡丹垂悬，借以讽刺以花翎为官阶标志的清廷官员。《荷

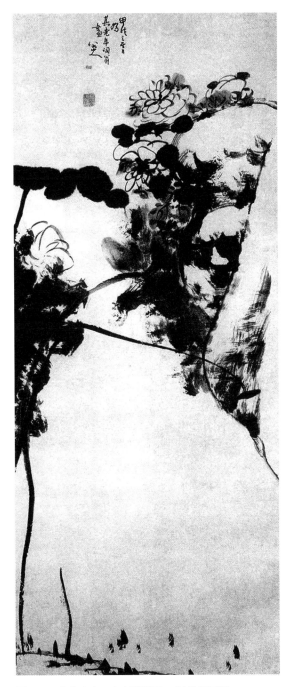

图 155 八大山人：水木清华图，17 世纪后期

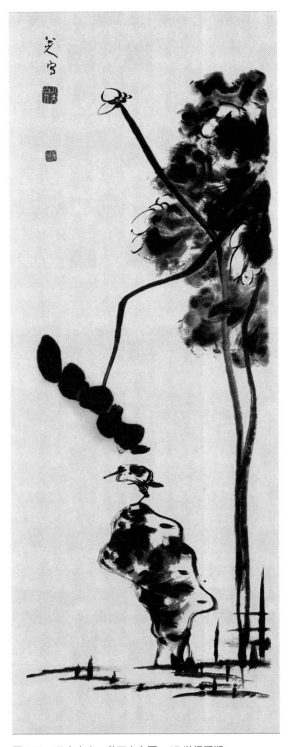

图 156 八大山人：荷石水鸟图，17 世纪后期

石水鸟图》（图 156）则画一水鸟立于孤石之上，缩颈踡足拱背，表现出忍饥耐寒、顽强自持的形象。

八大山人的画已到了简洁的极致和表现的极致，格调豪迈沉郁，笔墨简朴雄浑，创造了前所未有的新面貌，对清中期以后的中

第七章 明清美术 123

国绘画有极大影响,代表了传统中国写意花鸟画的最高成就。今天我们仍应学习他敢于冲破陈规、抒真性情的创造精神,但他那种冷漠傲岸的出世意识,则不为今天的时代所需要,当引为鉴戒。

石涛（1642—1707）,也是明王室后代,明亡后削发为僧,释号原济、苦瓜和尚等,早年居无定所,后来往于南京、扬州之间。

他是以革新精神影响清代画坛的重要画家。曾遍游天下名山,自谓"收尽奇峰打草稿",重视对大自然的真切感受,有广博阅历和丰富的想象力。他画山水以黄山为多,构图新颖多变,不落俗套,笔法多变,不拘一格（图157）。能以各种笔势综合运用,达到变古法为我法、痛快淋漓、笔酣墨畅的艺术效果,作品总是充满激情。传世作品很多,如《山水清音图》《泼墨山水卷》等,都能体现水墨纵横、千变万化的效果。与当时正统派山水形成鲜明对比,被称为"江东第一"。

石涛还著有《苦瓜和尚画语录》,提出"一画"的命题,将山水画理论提高到哲学原理的高度。强调艺术个性的重要性,主张"我用我法""借古以开今",针对当时山水画严重脱离生活的倾向,提出要追求"山水真趣"等。这部画论著作集中体现了石涛绘画观点和艺术思想,历来深受好评。但因为他多套用佛教名词表述艺术见解,致使晦涩难解,给后来的研究者留下不少难题。

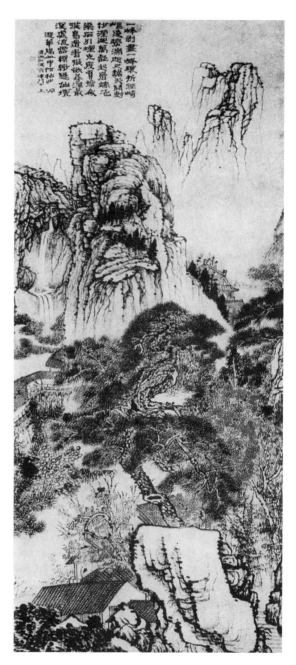

图157　石涛：游华阳山图,约1685—1695年

金陵八家和龚贤

与四僧同时期,南京地区有八位画家（说法不一）,常相往来酬和,被称为"金陵八家"。他们都是有文人修养的职业画家,分别是：龚贤、樊圻（qí）、高岑（cén）、邹喆（zhé）、吴宏、叶欣、胡慥（zào）、谢荪（sūn）,代表人物是龚贤。

龚贤（1618—1689）,字半千,江苏人,前半生漂泊不定,晚年才致力于艺术创作,终生布衣,以教书卖画为生。他主要学董源、

巨然山水，所绘丘壑多为南京一带的实景，善积墨，层次多，黑白对比强烈，能形成光影明灭空气流动之感，表现出江南山川特有的苍润秀雅气象。代表作品有《夏山过雨图》《溪山无尽图》（图158）等，都是用墨层层积染，既湿润又有光感的效果。

他在教学中采用图文并茂的自编教材，向学生形象化地讲解山石树木等画法，浅近易懂，经后人整理成为《画诀》《课徒画稿》等画论著作传世。

龚贤画风奇特，用墨积而不泼，润而不湿，笔痕不显露，效果上以色面为主，形式感很强，有唯美的装饰倾向，对后世尤其是当代中国山水画影响很大。

扬州画派

进入18世纪后，商业城市日渐繁荣。江苏扬州成了锦绣繁华之地，江南很多画家来到这里，从事创作和营销活动，一时名家聚集，画坛活跃。其中一些画家能适应社会需要，重视生活感受，使用阔笔写意方法抒发性灵，在花鸟画方面有特殊成就。因为这些人画风与传统和正统面貌迥然不同，被人们称为"扬州八怪"。其实，"八怪"并不止八个画家，所以，还有比较客观的说法是"扬州画派"。

扬州画派能从生活中寻找题材和表现手法，能表达个性，重神似和气韵，又注重人品及多方面修养。画风不是温文纤弱，而是任感情驱使，生动泼辣，甚至有所谓"霸悍气"。代表人物是金农、郑燮（xiè）、李鱓（shàn）等。

金农（1687—1764），号冬心，杭州人，是厌弃官场的文人画家，以"布衣雄世"。性好游历，爱古玩，精鉴赏，书法也极有特色，运笔扁方，往往竖轻横重，结体也奇，类似美术字，自称"漆书"。他在50多岁后才开始画画，但出手不俗，凡绘梅竹、鞍马、佛像、人物、山水，造型古拙单纯，意境新奇，笔墨朴秀，巧拙互用，别开生面（图159）。代表作品有《自画像》《采菱图》等。前者以简洁笔墨表现一策杖老者侧面像，后者描

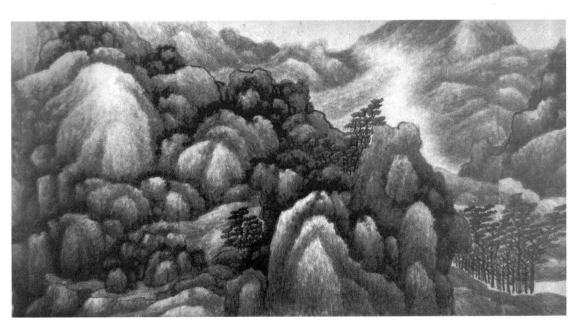

图158　龚贤：溪山无尽图，1682年

第七章　明清美术

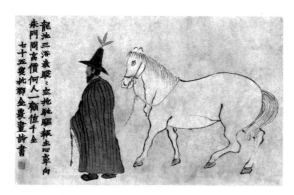

图159 金农：牵马图，1761年

绘穿红裙子的女子驾小船采菱角，池塘里开满荷花，很有民间生活乐趣。

郑燮（1693—1765），号板桥，江苏人。曾任山东潍县（今潍坊）知县，后辞官来到扬州卖画。长于梅、兰、石、竹，尤以墨竹誉满民间（图160）。他是扬州画派中思想最活跃的人，关心民间疾苦，画与书法都不拘泥古人成法，常借书画抒发他的抱负与牢骚。作品有《兰竹图》《衙斋竹图》等。画上题诗如"一枝一叶总关情"或自写条幅"难得糊涂"等，都流传甚广。

李鱓（1686—1763），也是丢官后来扬州的文人画家。他的作品题材广泛，笔墨纵横（图161），但不失法度，用色用墨都很强烈，对晚清花鸟画影响较大。

黄慎（1687—1770？），是有文人修养的职业画家。以大写意人物为主，多描写社会下层人物（图162），能以狂草入画，风格豪放激烈。

扬州画派还有李方膺（yīng，1695—1754），画梅最精；罗聘（1733—1799），曾画《鬼趣图》以讽刺时事；华岩（1682—1756）长于花鸟草虫；高凤翰（1688—1748）笔墨苍劲老辣，嗜藏砚；边寿民（1684—1752）画芦雁最有名。

图160 郑燮：竹石图，1755—1765年

图161 李鱓：牡丹图，18世纪前期

的朱若极被太监救出由桂林逃到全州，在湘山寺削发为僧，改名石涛。后一直浪迹天涯，云游四方，晚年弃僧还俗，成为职业画家。清朝皇帝康熙在1684年和1689年两次南巡时，石涛在南京和扬州两次以"臣僧"之名求见并献上诗画，后又北上京师，以画作结交达官贵人，但终不为朝廷所用，只能再返南京。最后定居扬州，以卖画为生，有大量作品传世，但伪作亦多。

3. 课徒画稿 画家教学生时画的示范稿，很多从事教学工作的中国画家都有这样的示范稿，如潘天寿课徒画稿、徐悲鸿课徒画稿等。

4. 墨竹 就是用墨画竹子，是中国文人画的一种固定题材。意在以竹形象征文人所认同的某种人格，如劲节虚心、正直清高、坚忍不拔等。

5. 漆书 清朝书画家金农创造的一种书体。吸收隶书和楷书的特点，风格十分独特。写这种字需要使用像刷子一样的扁笔（有说直接将毛笔截毫）书写。

基础练习

图162 黄慎：渔翁渔妇图，1743年

名词和概念

1.《苦瓜和尚画语录》 又名《画语录》，是清朝画家石涛所著画论，共18章。石涛还另著《画谱》，同样18章，各章标题也与《画语录》相同，但字数较少。学者们认为《画语录》是《画谱》的定稿。

2. 石涛轶事 石涛是明代宗室之后，名朱若极，约生于1642年。他的父亲朱亨嘉在1645年（清顺治二年）8月在广西自称监国（代理皇帝），第二年4月即被捕杀。还是幼儿

一、填空

1. 清初四大高僧指的是弘仁、髡残、（　　）和（　　）。

2. 所画黄山严整锐利，被称为"世外山"的清初画家是（　　）。

3. 所画鱼鸟经常"白眼朝天"的清初画家是（　　）。

4. 挪用佛教术语谈艺术体会的《苦瓜和尚画语录》的作者是（　　）。

5. 清代画派之一金陵八家的代表人物是（　　）。

第七章　明清美术

6. 清代的扬州画派也经常被称为（　　）。

7. 在书法上运笔扁方，自称是"漆书"的画家是（　　）。

8. 在民间流传至今的"难得糊涂"条幅的作者是（　　）。

二、选择

1. 清初四大高僧中，作画手法最为简练的是（　　）。
 A. 弘仁　　　　B. 髡残
 C. 朱耷　　　　D. 石涛

2. 清初四僧的艺术作品最突出的特点是（　　）。
 A. 个性创造　　B. 尊重古典
 C. 保持院体风格　D. 强调色彩

3. 清初四僧中自称"搜尽奇峰打草稿"的是（　　）。
 A. 弘仁　　　　B. 髡残
 C. 朱耷　　　　D. 石涛

4.《苦瓜和尚画语录》的作者是（　　）。
 A. 弘仁　　　　B. 髡残
 C. 朱耷　　　　D. 石涛

5. 发展陈淳、徐渭大写意技法，但构图简洁的画家是（　　）。
 A. 弘仁　　　　B. 髡残
 C. 朱耷　　　　D. 石涛

6. 八大山人描绘最多的对象是（　　）。
 A. 荷花、水鸟和鱼
 B. 竹子、石头和草
 C. 芦苇、土坡和树
 D. 水岸、扁舟和柳

7. 石涛的艺术特点之一是（　　）。
 A. 青绿着色　　B. 淡墨晕染
 C. 雅致精巧　　D. 不拘一格

8. 石涛在艺术上主张（　　）。
 A. 借古开今　　B. 以形写神
 C. 书画同法　　D. 迁想妙得

9. 清代南京地区的八位画家被称为（　　）。
 A. 扬州八怪　　B. 八大山人
 C. 四王四僧　　D. 金陵八家

10. 龚贤的艺术特点包括（　　）。
 A. 善用积墨　　B. 精于设色
 C. 水墨金粉　　D. 临古仿古

11. 以授徒谋生并制作图文并茂教学范本的清代画家是（　　）。
 A. 王时敏　　　B. 王鉴
 C. 龚贤　　　　D. 金农

12. 扬州画派取得成就最明显的绘画类型是（　　）。
 A. 花鸟画　　　B. 山水画
 C. 人物画　　　D. 版画

13. 扬州画派在花鸟画创作中普遍使用的手法是（　　）。
 A. 工笔重彩　　B. 阔笔写意
 C. 西方颜料　　D. 民间技艺

14. 扬州画派的主要画风是（　　）。
 A. 生动泼辣　　B. 温文尔雅
 C. 工整艳丽　　D. 闲适安静

15. 在扬州八怪中，以"布衣"终其一生的画家是（　　）。
 A. 金农　　　　B. 郑燮
 C. 李鱓　　　　D. 弘仁

16. 扬州画派中善画墨竹，还能在作品中表达关心民间疾苦之意的画家是（　　）。
 A. 金农　　　　B. 郑燮
 C. 李鱓　　　　D. 弘仁

17. 民间流行至今的"难得糊涂"条幅的作者是（　　）。
 A. 罗聘　　　　B. 郑燮

C. 黄慎　　　　D. 龚贤

18. 以大写意人物为主，多描写社会下层人物的扬州画家是（　）。

A. 金农　　　　B. 李鱓

C. 黄慎　　　　D. 龚贤

三、思考题

1. 四僧的个性化和自我表现的艺术，有什么长处和短处？

2. 扬州画派的出现与其所在地的经济文化背景有怎样的关系？

3. 石涛借助佛教术语讲解艺术创作经验的做法是否有弊端？

第四节　其他绘画和工艺美术

清代宫廷绘画一方面在"四王"影响下出现文人画倾向，另一方面在17世纪后期至18世纪中期受西方画法影响较大。一批来自西方国家的传教士画家在清宫廷担当画职，使中国工笔画与西方古典写实画法结合，出现特殊的绘画样式，代表这种绘画倾向的是来自意大利的郎世宁。

清宫外籍画家

西方绘画对中国的影响在康熙年间的宫廷绘画中已可见到，其后外籍画家的加入，更促成了中西画法融合趋势。意大利画家郎世宁、捷克画家艾启蒙、法国画家贺清泰等人，都在中西绘画结合的方向上做出很大努力。

郎世宁（Castiglione，1688—1766），是意大利基督教传教士，来中国后进入宫廷，得到皇帝赏识。擅长画人物、花鸟、走兽，无所不精，还参加了一系列描写当时重大历史事件的历史画创作。他作画以欧洲技法为基础，吸收中国传统画法的长处，色彩柔和清晰，无明确线条（图163）。代表作有《乾隆皇帝及后妃像》《八骏图》等。

郎世宁等人是最早将欧洲文艺复兴后的艺术方法带到中国的画家，现在这种洋画法已经在我国普及了，甚至比传统中国画有更多的接受者和传播者。但在17、18世纪时，这种画法不受中国人欢迎，外国画家们也只

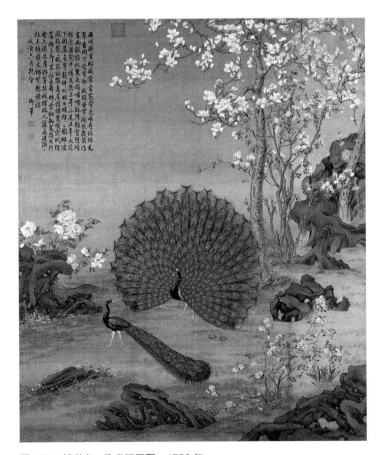

图163　郎世宁：孔雀开屏图，1758年

能改用中国传统绘画工具材料从事创作，还要适合中国人的审美爱好。他们因此受到皇帝赏识，但也就是皇帝赏识而已，追随他们的中国画家很少，影响也局限于宫廷之内，很快就夭折了。

仕女画

清代中晚期，由于人们欣赏趣味的转移，中国画朝着平民化、市民化方向发展，雅消俗长，人物画和花鸟画发展繁荣起来，仕女画受到欢迎，改琦和费丹旭代表了这方面的成就。

改琦（1774—1829）和费丹旭（1801—1850）画风类似，常"改费"并称，后者尤擅肖像。他们的画风都受到扬州画派华岩的影响，"所作仕女，娟秀有神，景物布置潇洒，近世无出其右者。"画中人物都是鹅蛋脸，樱桃嘴，纤弱苗条，柳肩细腰之状，笔墨也很清雅，体现了当时社会流行的林黛玉式女性美样式（图164）。改琦的名作是《红楼梦图咏》，描绘书中100多个人物，多一人一图，许多人物有雷同之感。费丹旭的代表作是《纨扇倚秋图》，只画一背影，仍表现出十足的"杏脸桃腮、皓齿朱唇"的美女形象。

版画和年画

版画是印刷发展的一方面，与书籍制作不可分。明代以后市民文化发展，世俗读物大量涌现，当时出版的戏曲剧本和小说等，几乎都有精美的木刻插图。

14—17世纪，是中国版画的黄金时代。木刻插图成就突出，许多画家为木刻插图制作画稿（如陈洪绶就参与其中并有不俗的表现），雕版方面也名家辈出。徽派版画的刻

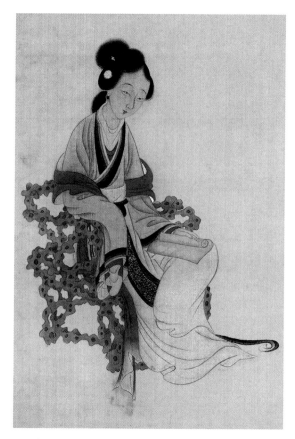

图164　改琦：元机诗意图（局部），1825年

制闻名于世，徽州虬村黄氏刻工最有名气，他们的作品精工细刻，纹细如丝，典雅工整。明代版画的另一中心在南京，以风格古朴见长。

明末至清代，随着民间绘画艺术的发展，全国产生许多年画生产中心，加上雕版印刷的普及和彩色套印技术的进步，使木版年画极度繁荣。年画以大众喜闻乐见的传统故事、戏文小说，乃至娃娃花卉等为题材，色彩浓艳，情趣饱满乐观，寓美好幸福之意，有很强的装饰画风格，成为中国传统美术中一种新颖样式。重要的年画产地是天津杨柳青、苏州桃花坞和山东潍坊杨家埠（bù）等处。

杨柳青位于天津西郊，年画创作受宫廷绘画影响，线刻精细，染色鲜丽，单色板印刷，在木版刻印套色后还要手绘加工（图165）。

桃花坞位于苏州城内，年画采用雕版套色方法，线条简洁，有些作品还吸收西方铜版画的排线方法，注意明暗透视和空间处理（图166）。

杨家埠在山东潍坊东北，繁盛时曾有画店百家。年画制作是分色套版，色彩强烈，造型夸张。

除以上三个最大的年画产地外，河南朱仙镇、陕西凤翔、四川绵竹、福建泉州、广东佛山等地均生产各有特色的年画。直至晚清西方石印技术传入后，中国木版年画才渐渐衰落下去。

明清工艺美术

明清工艺美术品种繁多，人们最熟悉的是瓷器和明式家具等。

明清之际青花瓷器大有发展，这使瓷器表面装饰由传统的刻、划、印让位于笔绘，能体现出中国水墨画的效果（图167）。纹样大体上有风格繁丽华美和朴素沉着两种，前者借鉴丝绣、建筑彩画图案，追求复杂繁丽效果，多是官窑产品；后者受水墨画影响，艺术效果单纯，多属民窑产品。

明式家具指中国15—17世纪的家具样式（图168），多用硬木制成，其制作工艺精密合理、坚实牢固。以造型简洁、线条流利、装饰适度为特点，体现出艺术性与功能性的完美统一。

铜掐丝珐琅器工艺品景泰蓝、竹木牙雕、紫砂壶、文房用具等也产生或兴盛于这一时代。

图165　莲生贵子图，19世纪

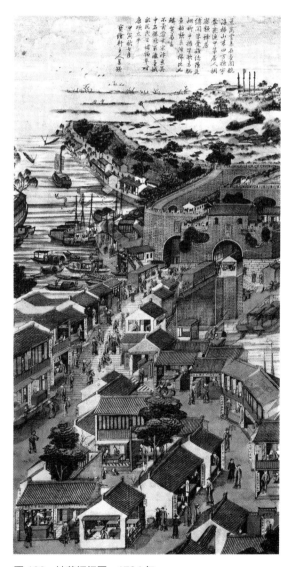

图166　姑苏阊门图，1734年

第七章　明清美术

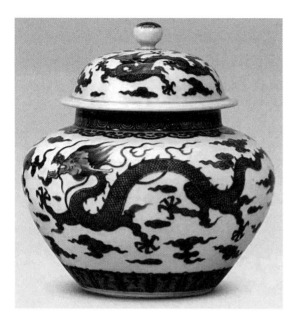

图167 青花盖罐，16—18世纪

名词和概念

1.《红楼梦图咏》 依据小说《红楼梦》所做的木版画集，改琦绘图，淮浦居士编辑，1879年刊印。因创作时间接近曹雪芹创作《红楼梦》的年代，被认为较准确地反映了原著面貌。

2.木版年画 以木版画形式制作的年画，即用木版雕刻轮廓，再由人工或套版上色。内容大多为喜庆吉祥、风俗、门神、灶王或戏剧。

3.青花瓷器 源于中国的一种白地蓝花的高温釉下彩瓷器，是瓷器生产工业化之前应用最广泛的瓷器类型，还被认为是中华民族审美理念的代表。

4.明式家具 明代后期至清代前期以深色硬木为材料所制作的家具。能体现木材纹理，风格简约，其制作技艺主要分布在苏州及周边地区。

基础练习

一、填空

1.18世纪初来自意大利的清代宫廷画家代表是（　　）。

2.清代仕女画代表人物是（　　）和（　　）。

3.14—17世纪是中国通俗读物大量涌现的时代，因此（　　）插图的成就很突出。

4.清代木版年画的重要产地是天津（　　）、苏州（　　）和山东潍坊的（　　）等。

5.明清工艺美术中较为人所知的是（　　）瓷器和（　　）家具。

图168 明式家具，17—18世纪

二、选择

1. 西方画家来中国宫廷中担任画职并取得一定成就的时代是（　　）。
 A. 近代　　　　B. 清代
 C. 元代　　　　D. 隋唐

2. 受到皇帝赏识的郎世宁在中国的艺术影响（　　）。
 A. 局限于文人画团体
 B. 局限于花鸟画领域
 C. 局限于民间美术
 D. 局限于宫廷内部

3. 改琦和费丹旭描绘的仕女形象是（　　）。
 A. 肥胖丰满　　　B. 柳肩细腰
 C. 活泼灵动　　　D. 健美摩登

4. 中国明代徽派版画的主要艺术特点是（　　）。
 A. 以原创为主　　B. 黑白强烈
 C. 有明暗效果　　D. 精工细制

5. 天津杨柳青木版年画的艺术特点之一是（　　）。
 A. 受宫廷绘画影响　B. 使用写意技法
 C. 分色版印刷　　　D. 浅绛淡色为主

6. 苏州桃花坞木版年画的特点之一是（　　）。
 A. 以风景题材为主
 B. 使用水墨写生技法
 C. 吸收西方铜版技法
 D. 黑白对比强烈

7. 明清青花瓷器的艺术风格之一是借鉴（　　）。
 A. 唐代青绿画法　B. 敦煌壁画色彩
 C. 文人水墨画法　D. 外来写实技巧

8. 15—17世纪明式家具的形式特征之一是（　　）。
 A. 复杂繁密装饰　B. 沉重敦实效果
 C. 波折动荡曲线　D. 简洁利落造型

三、思考题

为什么17—18世纪的中国文人画家完全不接受西方文艺复兴写实绘画技艺的影响？

第八章 近代美术

第一节 晚清画派

清朝末年,中国已极度衰败,随着外来文化的冲击,社会改革思潮风起云涌,美术面貌也出现很大变化。在最早成为通商口岸的上海、广州两地,画家们开始从事艺术变革实践,出现了上海画派和岭南画派。上海画派吸收民间美术营养,形成雅俗共赏面貌;岭南画派借鉴吸收外来艺术,反映时代精神。这是这一时期画坛的主要变化。

上海画派

19世纪中期以后,上海得通商之变,迅速繁荣,工商业发展起来,产生新工商业者和市民阶层,形成新的绘画市场,吸引江浙一带画家来上海卖画,由此出现"上海画派"。上海画派多称"海上画派"或简称"海派"。

海派善于将文人画大写意传统与民间艺术相结合,又从古代金石艺术中吸取刚健的力度,描写大众喜闻乐见的题材,强调鲜丽的色彩效果,适应了当时市民阶层审美需要。前期海派代表画家是"海上三任",后期海派代表画家是吴昌硕。

"海上三任"指的是任熊、任薰和任颐。

任熊(1823—1857),字渭长,是上海画派先驱,浙江萧山人,善画人物、花鸟和山水(图169)。尤以人物画继承陈洪绶画风为特点,风格静穆谨严,笔法清新活泼,勾勒方硬,有装饰风格。他的《列仙醉酒图》《于越先贤传》等,都被刻成版画,流传广泛。

图169 任熊:瑶宫秋扇图,1855年

任薰（1835—1893），是任熊之弟，艺术风格与任熊相同，还从事过园林设计。

任颐（1840—1895），字伯年，浙江山阴人。其父是民间画工，任颐幼时随父学画，在默写和肖像画方面打下扎实基础。25岁之后到上海，卖画为生近30年，有盛名。

他绘画技艺全面，人物、花鸟、山水俱佳。擅长捕捉人物瞬间神情和默画，被誉为"曾波臣后第一手"。他的花鸟画手法多样，采用点厾（dū）与没骨相结合的小写意画法，设色淡雅，笔法轻快流利，在湿笔淡墨中掺和水彩画法，别有韵味。任伯年画风反映了社会开放变革之后，新兴市民阶层对绘画艺术的要求，是民间艺术、文人画和西洋画法相结合的产物（图170）。

代表作有通景屏《群仙祝寿图》，纵206.8厘米，横714厘米。以12幅屏条组成人物众多、形象生动的巨作，为近代绘画所少见。他的一些作品有关注现实、针砭寄情的意识，如《苏武牧羊》《关河一望萧索》等。

吴昌硕（1844—1927），名俊卿，浙江安吉县人。诗书画印均有造诣。他初学治印，后学书法，再学诗词和文字训诂，30多岁时接触绘画，曾向任伯年求教，40岁以后才以画示人。

吴昌硕绘画以花卉为主，擅长大写意画法。喜欢画梅、兰、竹、菊、松树、荷花、水仙、牡丹、紫藤和菜蔬果品等（图171）。他的绘画创作是在掌握书法之后才开始的，他自己说："我生平得力之处，在于能以作书之法作画。"在画藤本植物（紫藤、葡萄、葫芦等）时，最能显示他以草书作画的主张，题跋、印章与画面形象也能融合一体。他大胆使用西洋红，色调浓艳，对比强烈，浑厚古拙有书卷气。

图170　任颐：酸寒尉像，1888年

发展了自徐渭、八大、石涛和扬州画派以来的大写意传统，又去除了古代文人画中颓废孤寂、乱头粗服的弊端，代之以热情洒脱的新风格，对近代花鸟画影响巨大。

还有一些画家也被视为"海派"名家，如赵之谦和虚谷，但他们没有定居上海。

赵之谦（1829—1884）是浙江绍兴人，

第八章　近代美术

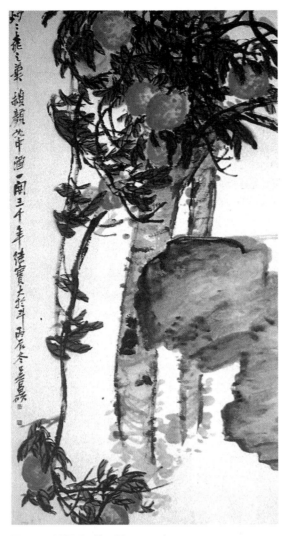

图 171　吴昌硕：桃石图，1916 年

图 172　赵之谦：牡丹图，19 世纪后期

官至知县。他是清末篆刻和书法大家，能将书法篆刻的古拙风格入画，改变了长期流行的柔媚纤细画风。他作花卉纵笔泼墨，色彩艳丽厚重，风格浓烈，有淋漓痛快、生动自然的情趣（图 172）。他的画风对吴昌硕有较大影响。

虚谷（1824—1896），安徽人，少年时居扬州，曾任清军参将，后出家为僧。他善画动物和花卉蔬果，尤以画金鱼、松鼠著名，形象夸张（图 173），常用逆锋枯笔作颤动线条，

图 173　虚谷：春波鱼戏图，约 19 世纪末

似断似连，风格冷逸。所画金鱼眼睛特别大，画松鼠则鼠毛蓬松硬挺，清新活泼。

岭南画派

清末广东有一些留学日本的画家，在接触西方绘画后，提出"折中东西方绘画"的主张，以求改变中国画陈陈相因的面貌。辛亥革命后，他们的影响越来越大，形成"岭南画派"。

岭南画派注重写生，主张师法自然，吸收外来技法，提倡为人生的艺术，认为艺术应该反映时代和唤起民众。岭南画派的代表画家是被称为"二高一陈"的高剑父、高奇峰和陈树人。

高剑父（1879—1951）和高奇峰（1888—1933）是两兄弟，喜画鹰、狮、虎，善用色彩和水墨渲染，能将泼辣笔墨与撞水撞粉技法结合起来，对天光云影和月色有独到的表现方法，画雄狮猛禽更是拿手（图174）。陈树人（1884—1948）善画山水写生和花鸟画，笔墨温润清新。

名词和概念

1. 海上画派　即"上海画派"，简称"海派"。大约形成于19世纪中叶，由寓居上海的虚谷、任熊、任薰、任颐（伯年）、吴昌硕等人组成。他们大都平民出身，以卖画为业，画面清新通俗，受到平民阶层的欢迎，也与以北京为中心的正统宫廷画派形成鲜明对比。其画派名称至今仍在沿用，但艺术成就已无法与昔日相比。

2. 点厾　一种花卉技法，即随意点染。

3. 训诂（Philology）　也叫"训故""故

图174　高奇峰：鹰，1910年

训""古训""解故""解诂"等，是研究古书中词义的学科，是中国传统语文学（小学）的一个分支，其意义是帮助人们阅读古典文献。

4. 岭南画派　清末由广东画家组成的绘画流派，是中国传统绘画中的革新派，以"折衷中西，融汇古今"为艺术宗旨。创始人是

"二高一陈"（高剑父、高奇峰、陈树人），为第一代岭南画派画家。此后还有第二代第三代之说。第二代以赵少昂、黎雄才、关山月、杨善深为代表，仍有影响；第三代人数众多，但大都不为人知。

5. 撞水撞粉 指画面颜色未干时以水或色粉撞入，使之出现自然而和谐的肌理或突显色彩的明暗变化。为岭南画派常用技法。

基础练习

一、填空

1. 中国近代最早出现的美术革新派是清朝末年的（　　）画派和（　　）画派。
2. 前期上海画派的主要代表人物是被称为海上（　　）的任熊、任薰和任颐。
3. 被视为海派名家但没有定居上海的是（　　）和（　　）。
4. 清末出现在广东的主张"折中东西方"的是（　　）画派。

二、选择

1. 清朝末年出现的能将文人画与民间艺术相结合的是（　　）画派。
 A. 上海　　　　B. 岭南
 C. 扬州　　　　D. 金陵
2. 作为上海画派的先驱，任熊在人物画上继承了（　　）画风。
 A. 顾恺之　　　B. 陈洪绶
 C. 吴道子　　　D. 唐寅
3. 任伯年的艺术特色之一是擅长（　　）。
 A. 阔笔写意　　B. 泼墨
 C. 青绿山水　　D. 默画
4. 在描绘藤本花卉时以草书作画的清末画家是（　　）。

 A. 任伯年　　　B. 吴昌硕
 C. 高剑父　　　D. 赵之谦
5. 吴昌硕花卉作品的特色之一是（　　）。
 A. 设色淡雅　　B. 使用西洋红
 C. 工笔重彩为主 D. 使用浅绛淡色
6. 吴昌硕在绘画上主要是继承和发展了（　　）传统。
 A. 元四家　　　B. 吴门四家
 C. 扬州画派　　D. 八大山人
7. 赵之谦的艺术特色之一是（　　）。
 A. 色彩艳丽厚重 B. 线形柔媚纤巧
 C. 格调孤寂清冷 D. 题材联系现实
8. 虚谷擅画动物题材，其笔下所画最多的动物是（　　）。
 A. 野鸭、雏鸡　B. 骆驼、奔马
 C. 金鱼、松鼠　D. 鸽子、青蛙
9. 岭南画派中的几位代表画家都曾留学（　　）。
 A. 日本　　　　B. 法国
 C. 德国　　　　D. 苏联

三、思考题

1. 为什么清朝末年的美术变革风潮首先出现在上海和广东？
2. 近代中国美术接受外来美术的影响，是从清朝末年开始的，此前中国也接触到西方艺术（如18世纪郎世宁等来华），但并不接受，而到了清朝末年就开始全盘接受了，其中最主要的社会原因是什么？

第二节　20世纪初的美术变革

从20世纪初开始，中国美术界出现更大变化。有志者多追赶时代潮流，大举维新，使西方艺术观念对传统中国艺术思想产生很

大冲击。学习西方艺术,改革传统画已势在必行。学者们认为,在20世纪初中国美术界有三种趋势:

一是一些画家出国直接学习西方油画、水彩和素描等技艺。

二是吸收西方绘画长处,改变传统中国画面貌。

三是保持国粹,拒绝大的变革,捍卫明清以来的中国画传统。

在这种急剧变化的时代背景下,美术教育体制改革和选派大批留学生去海外留学,对20世纪中国美术的发展起到了重要的奠基作用。

美术教育的改革

清朝末年,由于国家开始兴办兼学中西的新式学堂,对美术师资的要求越来越迫切,所以,在师范类学校中,最先出现新型美术教育。

新型美术教育建立在引进和照搬西方学院派教学模式基础上,名为图画手工科,最早出现在南京两江师范学堂(1906年),聘请日本教师教授素描、色彩等课程。随后,河北保定北洋师范学堂也设立了新型美术教育科目。

新的教学体制保留了中国画科目。中国画教学由过去的师徒制改为近代科班制。在中国现代学院式美术教育发展过程中,对中西两种不同艺术体系往往采取调和折中的方法进行实践,以期解决固有矛盾,但收效不大,双方仍有门户之见。更为严重的是,由于西方文化思潮的全面引进,西方美术观念影响日深,中国传统艺术经验往往被新一代艺术学子轻视、淡漠和抛弃。

留学生和早期西画家

选派大批留学生到世界先进国家留学,是促成中国美术急剧变革的重要原因。据不完全统计,从清末到20世纪30年代,去外国学习绘画和雕塑专业的留学生有六七十人。这在中国历史上前所未有。这一方面使中国的油画从无到有,渐成声势,出现油画家和作品;另一方面,一些在国外学习西画有所成的艺术家如林风眠(图175)、徐悲鸿(图176)等,也加入中国画创作行列,将西方绘画技艺融合于中国画之中,使中国画出现迥异于前的新面貌。而且,许多留学生回国后,还成为中国近现代美术教育的主要师资力量,对东西方美术交流和现代美术人才的培养起到不可估量的作用。

早期西画家中最有影响的是李叔同。

李叔同(1880—1942)生于天津,25岁去日本留学,专攻油画,30岁回国,从事美术教育工作。38岁出家为僧,号弘一法师。

他多才多艺,诗词、话剧、绘画、书法、

图175 林风眠:鸡冠花,1977年

第八章 近代美术

图 176 徐悲鸿：泰戈尔像，1940 年

篆刻无所不能，在绘画上擅长素描、油画、水彩、木刻、中国画等。他是中国油画、广告画和木刻的先驱之一，绘画创作主要在出家前。画风细腻缜密，写实能力强，素描手法简练泼辣，色彩鲜明丰富。有《素描头像》《裸女》等传世。

美术出版物

清朝末年，随着欧洲石印术的传入，近代印刷术普及发展，使得美术出版物兴盛起来，成为中国近代美术中一个特殊品类，有鲜明的时代特征和进步意义。

据专家考证，最早的美术画报出现在1877年。1884年创刊的《点石斋画报》，是画报与新闻报道相结合的美术印刷品，每月出版三期，至1894年停刊。主要执笔者是吴友如（？—1893），他出身贫苦，擅长描绘市井风俗和时事新闻。为适合印刷，作品都是以线为主，画风工整，构图繁复，笔下女性形象则一律消瘦柔弱。他是一位能将民间艺术与石印技术相结合的画家。

月份牌年画是20世纪初出现在上海的一种商品广告画，以印有年月历表的年画方式随商品赠送，深受城镇居民欢迎。内容上吸收中国传统木版年画的特点，以仕女、娃娃、历史故事和戏曲人物为主，因画中女性形象娇媚造作，有"病态美人图"之称。月份牌年画以水彩擦笔画法为主，色彩柔和细腻，立体感强，画面淡雅谐调（图177）。代表画家是郑曼陀、杭稚英等人。

讽刺漫画有针砭时弊、抨击政治腐败的作用，在中国近现代的历史上多有出现，是最活跃而且取得显著成就的画种之一。

清末民初的讽刺漫画与资产阶级民主革命运动、人民大众反帝斗争关系密切。在辛

图 177 杭稚英：月份牌年画，1933 年

亥革命前后刊登漫画的报刊，有上海《神州画报》和《民权画报》，广州《时事画报》，北京《白话图画日报》等。技法上主要采用中国传统的线描技法。

名词和概念

1. **南京两江师范学堂** 最初建校为三江师范学堂（1902—），校址设在南京。1905年更名为两江优级师范学堂（1905—1911），由李瑞清（美术家）出任校长，增设图画手工科。1911年辛亥革命爆发后该校停办。

2. **科班制** 源出戏曲界集中培养人才的训练模式，泛指以成班上课方式培养艺术人才的教学体制。

3. **点石斋画报** 近代中国最早、影响最大的新闻石印画报，由英国旅沪商人在1884年创办，1898年停刊。该画报以图文并茂方式将新闻事件绘制成图，由点石斋石印书局印刷，因此得名《点石斋画报》。

4. **吴友如** 清末画家（约1840—1893），曾应征至京为朝廷作画。1884年在上海主绘《点石斋画报》，成为中国时事风俗画开创者，名噪一时。有《吴友如画宝》传世。

5. **月份牌年画** 诞生于清末上海的一种广告画，描绘美女、明星和历史人物等，与中国节气、日历等配合，被洋商们用来推销香烟、电池、百货、保险等商品。在20世纪30年代达到高峰。后因摄影术的普及而衰落。

6. **水彩擦笔画法** 月份牌年画的特有画法，为郑曼陀首创：先用毛笔蘸炭精粉擦出结构与明暗关系，再用水彩层层染色。

基础练习

一、填空

1. 清朝末年的新式美术教育首先出现在（　　　）类学校中。

2. 清朝末年的新式美术教育以（　　　）为课程名称。

二、选择

1. 20世纪中国美术改革的主要方法之一是（　　　）。

　　A. 外聘国际教师　B. 选派留学生出国
　　C. 设立国家画院　D. 废弃中国画科目

2. 25岁时去日本学油画，归国后从事美术教育，后来成为一代高僧的是（　　　）。

　　A. 李瑞年　　　　B. 李金发
　　C. 李铁夫　　　　D. 李叔同

3. 中国最早出现的石印美术画报是（　　　）。

　　A.《点石斋画报》B.《瀛寰画报》
　　C.《民权画报》　D.《神州画报》

4. 推动20世纪中国美术教育变革最有力的师资力量来自（　　　）。

　　A. 传统中国画家　B. 归国留学生
　　C. 本土青年画家　D. 外聘西方画家

三、思考题

中国近代新式美术教育是怎样出现和发展的？

第八章　近代美术

部分基础练习参考答案

第一章 原始美术

第一节 石器造型和彩陶艺术

一、填空

1. 彩陶 2. 半坡、庙底沟、马家窑 3. 庙底沟 4. 马家窑 5. 马家窑

二、选择

1.A 2.C 3.A 4.B 5.D 6.B

第二节 雕塑和绘画

一、填空

1. 人物 2. 女神像 3. 陶鹰鼎 4. 狗形陶鬶 5. 玉琮 6.10 7. 鹳鸟 8. 三 9. 连云港

二、选择

1.C 2.A 3.C 4.C 5.B 6.C 7.C 8.A 9.C

第二章 先秦美术

第一节 青铜器艺术

一、填空

1. 夏、商、周 2. 商代 3. 殷墟 4. 司母戊 5. 妇好 6. 春秋

二、选择

1.C 2.C 3.A 4.B 5.A 6.C

第二节 雕塑和绘画

一、填空

1. 三星堆 2. 楚墓 3. 大盂 4. 御龙、龙凤

二、选择

1.A 2.B 3.D 4.A 5.C 6.C 7.D 8.C

第三章 秦汉美术

第一节 秦汉雕塑

一、填空

1. 秦汉 2. 兵马俑 3. 说唱俑 4. 霍去病 5. 甘肃 6. 长信

二、选择

1.A 2.D 3.C 4.A 5.B 6.A 7.D 8.B

第二节 汉代壁画和帛画

一、填空

1. 秦宫 2. 卜千秋 3. 望都 4. 和林格尔 5. 马王堆

二、选择

1.B 2.A 3.D 4.D 5.A 6.C

第三节 画像石和画像砖

一、填空

1. 西汉、战国 2. 山东 3. 东汉 4. 四川

二、选择

1.A 2.C 3.C 4.C 5.A 6.B

第四章 魏晋南北朝美术

第一节 墓室壁画和石窟壁画

一、填空

1. 魏晋 2. 竹林七贤 3. 魏晋 4. 克孜

尔　5.丝绸　6.1 000　7.晕染　8.九色鹿

二、选择

1.C　2.B　3.B　4.A　5.C　6.D　7.A　8.B　9.D

第二节　画家和画论

一、填空

1.魏晋　2.曹不兴、卫协　3.顾恺之　4.《洛神赋图》　5.秀骨清相　6.曹家样　7.顾恺之　8.六法　9.宗炳

二、选择

1.A　2.D　3.C　4.B　5.B　6.C　7.A　8.A　9.B　10.C　11.C　12.A　13.B　14.B　15.A

第三节　石窟造像和陵墓雕刻

一、填空

1.大同　2.洛阳　3.半个

二、选择

1.B　2.D　3.A　4.A

第五章　隋唐五代美术

第一节　隋唐人物画和山水画

一、填空

1.游春图　2.中原、西域　3.阎立本　4.步辇图　5.铁线　6.吴道子　7.李思训　8.张萱　9.周昉　10.张璪

二、选择

1.C　2.A　3.A　4.B　5.B　6.B　7.D　8.A　9.B　10.C　11.C　12.A　13.D　14.C

第二节　其他绘画和史论著作

一、填空

1.韩干　2.韩滉　3.《历代名画记》

二、选择

1.D　2.B　3.C　4.B　5.D

第三节　壁画和雕塑

一、填空

1.净土变相　2.乐山大佛　3.龙门石窟　4.唐三彩

二、选择

1.B　2.C　3.D　4.A　5.B　6.A

第四节　五代绘画

一、填空

1.后蜀、南唐　2.后蜀　3.周文矩　4.顾闳中　5.荆浩　6.董源　7.赵干　8.黄筌

二、选择

1.B　2.B　3.B　4.C　5.C　6.C　7.B　8.A　9.B　10.D　11.C　12.B　13.A

第六章　宋元美术

第一节　宋代山水画

一、填空

1.宫廷画院　2.职业、文人　3.李成　4.范宽　5.李成、范宽　6.许道宁　7.郭熙　8.《早春图》　9.郭熙　10.米友仁　11.小景　12.王希孟　13.夏圭　14.李唐　15.李唐　16.刘松年　17.马远、夏圭　18.《踏歌图》

二、选择

1.A　2.C　3.A　4.A　5.D　6.D　7.B　8.B　9.C　10.B　11.B　12.C　13.A　14.B　15.A　16.A　17.C　18.B

第二节　宋代人物画和花鸟画

一、填空

1.87　2.李公麟　3.梁楷　4.《清明上河图》　5.《货郎图》　6.《采薇图》　7.赵昌　8.赵佶　9.中期　10.文同　11.墨兰　12.《卓歇图》

部分基础练习参考答案　143

二、选择

1.A　2.A　3.D　4.A　5.B　6.A　7.D
8.B　9.C　10.B　11.B　12.B　13.A　14.B

第三节　元代文人画和其他绘画

一、填空

1.湖州　2.赵孟頫　3.鹊华　4.钱选　5.元四家　6.黄公望　7.吴镇　8.王蒙　9.王绎　10.永乐宫

二、选择

1.A　2.D　3.C　4.D　5.A　6.A　7.B
8.C　9.C　10.A　11.D　12.B　13.D　14.B
15.B　16.C　17.D　18.B　19.B　20.D　21.A

第七章　明清美术

第一节　明代宫廷绘画和文人画

一、填空

1.美术（画院）　2.院体　3.王履、《华山图册》　4.浙派　5.戴进　6.吴伟　7.苏州　8.沈周、文征明、唐寅、仇英　9.沈周、唐寅　10.文征明　11.徐渭　12.陈洪绶、崔子忠　13.《墨葡萄图》　14.陈洪绶　15.曾鲸、波臣

二、选择

1.C　2.A　3.B　4.C　5.B　6.B　7.C
8.D　9.A　10.C　11.C　12.D　13.D　14.A
15.B　16.A　17.B　18.B　19.A　20.B　21.B
22.A　23.B

第二节　明代末期和清初山水画

一、填空

1.批评　2."四王"　3.南北宗　4.王时敏　5.王翚　6.没骨

二、选择

1.B　2.A　3.B　4.C　5.A　6.C　7.B

第三节　四僧和清代文人画派

一、填空

1.八大山人、石涛　2.弘仁　3.八大山人（朱耷）　4.石涛　5.龚贤　6.扬州八怪　7.金农　8.郑燮（郑板桥）

二、选择

1.C　2.A　3.D　4.D　5.C　6.A　7.D
8.A　9.D　10.A　11.C　12.A　13.B　14.A
15.A　16.B　17.B　18.C

第四节　其他绘画和工艺美术

一、填空

1.郎世宁　2.改琦、费丹旭　3.木刻（木版）　4.杨柳青、桃花坞、杨家埠　5.青花、明式

二、选择

1.B　2.D　3.B　4.D　5.A　6.C　7.C
8.D

第八章　近代美术

第一节　晚清画派

一、填空

1.上海（海上）、岭南　2.三任　3.赵之谦、虚谷　4.岭南

二、选择

1.A　2.B　3.D　4.B　5.B　6.C　7.A
8.C　9.A

第二节　20世纪初的美术变革

一、填空

1.师范　2.图画手工科

二、选择

1.B　2.D　3.A　4.B

外国部分

第一章 古典前时期美术

第一节 原始美术

大约在公元前 4 万年,地球历史进入冰河期,整个欧洲大陆被冰雪覆盖,气候非常寒冷。只有少数耐寒动物(如驯鹿和野牛)生存下来,人类也混居其间,在与饥饿和寒冷的斗争中,发明了工具,将石块磨成了斧头和锤子,以狩猎为生。这在考古学上称为旧石器时代。

欧洲的造型艺术出现在旧石器时代晚期,距今 3 万年左右。根据考古学上的发现,这一时期的重要文化遗址,分布在东欧的多瑙河沿岸和西班牙、法国部分地区。

小型雕刻品和洞穴壁画

在旧石器时代,出现了两种艺术形式。

一种是小型雕刻品。多用石头或骨头制成,尺寸小,造型古拙,以女性裸体像为主,尤其突出女性生理特征。这表明当时人类对母性和自然生殖力的崇拜。

在奥地利出土的维林多夫母神像(Venus of Willendorf),是小型石灰岩雕刻,也被称为"史前维纳斯"(图 1)。形体由圆形和椭

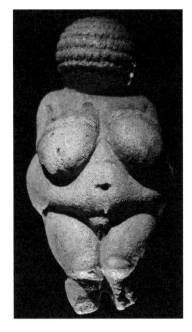

图 1 维林多夫母神像,约前 30000 年

圆形构成,有特别夸张的肚子、乳房和臀部。被认为是欧洲初民举行生殖崇拜巫术仪式用品,也有人认为是生殖女神像。

另一种艺术形式是大型的洞穴壁画,多为线雕或彩绘,还有泥土手印。有两处重要的洞穴壁画遗址是法国的拉斯科洞穴(Lascaux)和西班牙的阿尔塔米拉洞穴(Altamira),都以描绘生动的大型动物闻名(图 2)。

图 2 法国拉斯科洞穴壁画,约前 15000 年

拉斯科洞壁顶部画着 65 头大型动物，其中有 4 头巨大公牛形象，最长的在 5 米以上。阿尔塔米拉洞中则描绘成群的野牛、赤鹿、马和野猪，共 150 多个。拉斯科洞中有一幅奇特的画面，表现一头野牛被长矛刺中，肠子都流出来了，但野牛还在低头向前冲，它的前面是一个像稻草棍一样不堪一击的人形。这是史前洞穴壁画中唯一表现人兽相搏的画面，活生生地记录了人类早期狩猎生活的危险与恐怖。

阿尔塔米拉洞中最重要的作品是《受伤的野牛》（Wounded Bison）。画中野牛由于伤势沉重，四足卧地，但它仍低头怒视前方，其特有的凶猛和野性表现得十分逼真。

在这些曲折幽深的洞穴中出现的壁画，用途是什么呢？研究者们认为，这是一种狩猎巫术，即利用图画或雕刻，达到挫败狩猎对象或增殖动物资源的目的。原始人觉得，把动物描绘得越逼真，就越能把握控制它们。原始人常常用石块或长矛认真地击打墙上的图像，他们认为这样会使图像所代表的野兽遭到伤害，这当然是一种荒诞的认识，但客观上也能起到增进原始猎手勇气的作用，从而有利于狩猎成功。

巨石建筑

建筑起源相对较晚，新石器时代（距今约 6 500 年）出现以巨石构成的大型建筑形式，重要遗址有两处。

一处是英国南部斯通亨治（Stonehenge，意思是"吊起来的石头"）圆形石林（图 3）。布局呈圆形，未经加工的整块巨石拔地而起，顶端横架长短不一的条石，形同栅栏，圆形石林直径 30 多米。

图 3　斯通亨治圆形石林，前 3000—前 2000 年

另一处是法国布列塔尼省的石柱行列。有 3 000 多块巨石平行地排列成若干行，长达 3 千米，十分壮观。

这些巨石的作用还不能被确切证明。有人认为是举行宗教仪式的场所，有人认为与观察天象有关，还有人认为是纪念死者之用。由于这些石块能构成某种场景和气氛，现代人把它们看成是最早的"环境艺术"。

名词和概念

1. 冰河期（Ice Age）　也叫"冰川期"，是指地球大气和地表长期低温导致极地和山地冰盖大幅扩展甚至覆盖整个大陆的时期。

2. 旧石器时代（Paleolithic）　石器时代的早期阶段，距今约 260 万年（首次制造出石器）至 1.2 万年前（农业文明的出现）。该时代特点是人类使用打制的石器工具，以群居方式组成小的社会团体，以采集植物、捕鱼、狩猎或捕食野生动物为生。

3. 生殖崇拜（Reproductive Worship）　即性崇拜，指对生殖器官、生殖行为等的

崇拜活动，是人类原始自然崇拜的一部分。

4. 狩猎巫术（Hunting Magic） 狩猎者为狩猎成功而进行的巫术。有模拟和触击两种形式，如画出猎物形象让猎手们用矛去刺，因为相信这样能捕获更多猎物。

5. 斯通亨治圆形石林（Stonehenge）

英国最著名的建筑，也称"巨石阵"。位于离伦敦大约120千米的埃姆斯伯里（Amesbury），大约在公元前4000—前2000年之间建成。有人认为是早期英国部落或宗教组织举行仪式的中心，还有人认为是用来观察天文，是现在英国旅游的热点，每年会有100万人从世界各地前去参观。

基础练习

一、填空

1. 西方原始美术出现于（　　）时代晚期。
2. 旧石器时代的两种艺术形式是小型的（　　）和大型的（　　）。

二、选择

1. 旧石器时代的小型雕像制作材料是（　　）。

　　A. 石头　　　　B. 木料
　　C. 泥土　　　　D. 青铜

2. 欧洲原始的小型雕像强调女性生理特征是为表现（　　）。

　　A. 女性社会地位　B. 生殖崇拜观念
　　C. 女性体态美感　D. 女性氏族权力

3. 原始洞穴壁画的主要功能是（　　）。

　　A. 记录狩猎数量　B. 表现艺术激情
　　C. 用于美的欣赏　D. 原始巫术手段

4. 欧洲史前巨石建筑的主要构造样式是（　　）。

　　A. 金字塔式　　B. 圆形石林
　　C. 延绵石墙　　D. 方形石屋

三、思考题

欧洲史前艺术与原始狩猎巫术是如何发生联系的？

第二节　古代埃及美术

古代埃及是人类最早的文化发源地之一。

埃及文明沿尼罗河发展，由于周边沙漠的包围，长时间没有受外来武力的侵犯。天然封闭环境与强有力的神权政治相结合，形成独特的文明体系。

古代埃及美术一般指公元前332年以前的埃及美术，它体现了宗教信仰和主权政体的综合需要，与重视人的死亡和尸体保存习俗相联系，艺术服务于少数统治者。

大约在公元前3100年，埃及形成统一国家，历经古王国、中王国、新王国三个统一时期，至公元前332年被希腊征服，历时3 000年。

早期王朝美术（前3100—前2686）

南方（上埃及）和三角洲（下埃及）的两个权力中心经战争而统一，由南方的纳尔迈王统一全境，确立国家形成，是埃及早期王朝的开始。

浮雕《纳尔迈石板》（*Narmer Palette*），是供朝拜用的纪念碑式作品（图4），分为正反两面，正面表现王朝缔造者纳尔迈头戴皇冠，抬起右手，用权杖重击一个俘虏。他的站立姿态成了固定的人物造型样式，被此后各个时期的帝王像所重复，成为新的社会秩序象征。

古王国美术（前 2686—前 2181）

古王国时期最伟大的艺术创造是金字塔。

埃及的最高统治者被称为法老，金字塔是法老的陵墓。它体积巨大，形式简洁稳定，有非同寻常的崇高和庄严感，象征着法老地位和国家尊严。

开罗附近的吉萨金字塔群（图 5），是古埃及金字塔代表作，它包括三座大金字塔和一座狮身人面像。三座塔都用淡黄色石灰岩砌筑，外贴一层磨光的白色石灰岩，其中一座第四王朝法老胡夫金字塔，是古埃及最大的金字塔。

狮身人面像（Great Sphinx）是法老陵墓的守护神，由整块石灰岩雕成，据说它的面部是法老哈夫拉（Khafre）的形象。

公式化雕像

埃及人视金字塔为永久住所，在金字塔内部修建复杂的入口、通气道和墓室，分别安放法老和随从的尸体，以及备"来世"之需的生活用品，还将人像雕塑作为死者替身被安置在陵墓中。埃及人对保护尸体格外看重，在木乃伊研制成功前，使用雕像代替死尸。埃及语中的"雕刻家"，指"使人活着的人"。

古王国时期的法老雕像多采用正面姿势（又称之为"正面律"），拘泥于立像僵直呆立、坐像促膝并足的成规，整体上有立方几何特征。

埃及古王国时期的公式化、概念化的雕像不是技术欠佳的结果，而是为等级制度服务的，只有国家最高统治者才有资格获得死板僵化的表现（图 6）。一般官吏及佣人雕像因为地位较低，反而脱离了严格程式限制，有较活泼的动态。

《拉荷太普王子和妻子像》（Prince Rahotep and his wife，图 7）是古王国雕像代表作之一。这是两座分开的着色石雕像，人物姿态威严

图 4　纳尔迈石板，前 3000 年

图 5　吉萨金字塔群，约前 2500 年

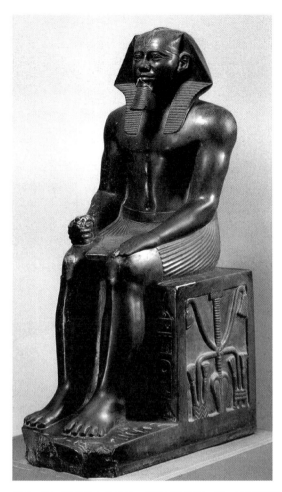

图 6　左：法老哈夫拉坐像，约前 26 世纪；右：法老孟考拉与王妃立像（King Menkaura and Queen），约前 26 世纪

图 7　拉荷太普王子和妻子像，前 26 世纪

端正，造型似立方体，在着色上按照惯例，男子皮肤棕褐色；女子皮肤淡黄色，白衣服，深蓝头发。

《文书像》（Seated Scribe，图 8）表现盘坐写字的文职官员形象，能生动表达人物内在聪慧和特有体态，瘦肩，软腹，细指，用水晶石镶嵌的眼睛明亮照人。

与雕刻一样，古王国时期的墓壁浮雕有固定表现格式，内容大多是描绘墓主人生平事迹及冥府生活，人物造像因等级不同而有大小和位置差异。浮雕人像的头部完全是侧面，上身是正面双脚又是侧面，这大约是技术上便于表现的缘故。画面布局则一律水平

第一章　古典前时期美术　151

图8 文书像，前25世纪

新王国美术（前1567—前1068）

新王国是埃及人驱逐亚洲侵略者后建立的王朝。

在战争中获得奴隶和财富的王朝空前强大，贵族们生活奢侈，讲究排场，国王则标新立异，抛弃传统的泛神论主张，自称是埃赫那顿（Akhenaten），也就是"太阳神的化身"，为此，埃及人修建了很多大型的太阳神庙。

卡纳克的阿蒙神庙（Karnak Temple Complex）是古埃及最大的祭神建筑群，修建过程长达1 000多年（图10）。

它包括六道塔门，5 000多座神像和无数石碑。最有特点的是圆柱大厅，密布134根巨柱，柱与柱之间所留空间极少，人走入其中，颇觉压抑。高低柱间的细碎光线散落到柱身和地面上时，有光怪陆离、神秘莫测的气氛。

公元前1374年，埃赫那顿建都阿玛尔纳（Amarna）。在他统治期间，雕刻和绘画背离了传统公式化表现手法，出现了一个短暂的写实主义时期。在这一时期，对王族成员的塑造是人性化而非神化的，形象逼真，并注意刻画性格。

排列，条理清晰，有秩序感，画风很明快（图9）。尤其女子形象眼大有神，剑眉入鬓，有爽朗利落的美感。

《野鸭图》是古王国时期一幅有特色的浮雕作品，构图对称，非常写实。

这是埃及3 000年历史中唯一较为强烈的艺术变革。

这一时期最重要的雕刻作品是《尼弗尔提提王后彩色雕像》（Nefertiti Bust，图11），表现美丽又高傲的王后形象。令人惊奇的是，这尊头像没有底座，戴高冠的硕大头像由细长的脖子支撑，这在古埃及雕刻中绝无仅有。

大量建筑物的兴建使绘画和浮雕有更多的表现空间，

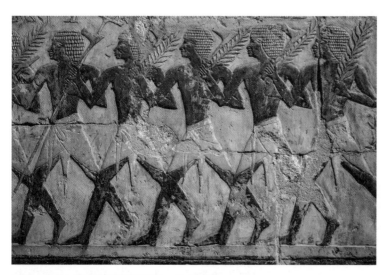

图9 埃及古王国时期的墓壁浮雕，前21世纪

图 10 卡纳克的阿蒙神庙，前 1530—前 323 年

表现法老及其家庭日常生活的作品多起来。到处可见狩猎、宴饮、奏乐、舞蹈等世俗享乐场面，人物造型轻盈可爱，线条流畅华贵，快活的艺术形式取代了以往单调的形式。

但埃赫那顿王之后，埃及艺术又恢复了沉闷的传统样式，法老像又被当成不食人间烟火的神来表现，只是不再作为死者的替身进入陵墓，而是树立在地面上，成为世俗崇拜的对象。

阿布辛拜勒的阿美西斯二世神庙（Abu Simbel temples，图 12）就是祭奠王室的建筑，是体现法老尊严与地位的纪念碑。

这座神庙凿在天然岩石上，如同中国的龙门和云冈石窟。它的正面是高达 20 米的拉美西斯二世雕像，还有一些较小的家庭成员像，分布在巨像的腿侧。中心门内有深达 55 米的洞窟，洞内还有些 9 米高的雕像和记录战争场面的浮雕。

这些巨大威严的雕像和浮雕壁画，无法挽救一个古老文明的衰落和消失，但它的创造性功绩，影响了世界历史的发展，它以不朽的艺术价值，成为人类走出荒蛮的最早见

图 11 尼弗尔提提王后彩色雕像，前 14 世纪

第一章 古典前时期美术

图12 阿美西斯二世神庙,前13世纪

证,也以独有的文明体系,在世界艺术中保持永远不灭的光辉。

名词和概念

1. 埃及文明(Ancient Egyptian Civilization) 存在于公元前32世纪—前343年的持续近3 000年的古代文明,后被异族文明所取代。埃及文明与尼罗河关系密切,尼罗河几乎每年泛滥,能灌溉出肥沃的土地;其相对隔绝的地理环境,也使外族不容易入侵,从而保证了古埃及文明的长期存在。

2. 上埃及和下埃及 古埃及前王朝时期,以孟斐斯(Memphis)为界,在尼罗河上下游出现的两个独立政权。上游南方地区为上埃及(Upper Egypt),下游北方地区为下埃及(Lower Egypt)。

3. 法老(Pharaoh) 古埃及国王的通称。起初为颂词,后来成为正式头衔。

4. 正面律(Law of Frontality) 出现在古埃及雕像或壁画中的一种形式法则。如法老雕像都是正面对观众,双手自然下垂,双耳、双肩、臀部及双膝构成的水平线始终互相平行,且垂直于人体的纵轴线。

5. 埃赫那顿王(Akhenaten) 即阿蒙霍特普四世(约前1351—前1334年间在位),古埃及第十八王朝法老,统治埃及17年。

其在位时期推行的宗教改革活动是古埃及历史上最重大的事件之一,由于这种改革使埃及艺术出现一种新特点,即取法自然,比较写实,这被称为阿马纳风格(Amarna Art)。

6. 尼弗尔提提王后(Nefertiti) 也译为"娜芙蒂蒂"(前1370—前1330年),是法老埃赫那顿的王后。有绝世美貌,是古埃及最有权力和地位的女性,曾与丈夫一起进行宗教改革。国王死后,尼弗尔提提曾一度独掌大权,但后来就失去记载(被推测遭遇政变)。

基础练习

一、填空

1. 古埃及金字塔代表作是位于开罗附近的(　　)金字塔群。

2. 金字塔中的法老雕像是用来作为死者(　　)被安放在陵墓中的。

3. 埃及新王国时期以修建(　　)取代了修建陵墓。

4.古埃及最大的祭神建筑群是卡纳克（　　）神庙。

5.古埃及3 000年历史中较为明显的艺术变革出现在（　　）王国时期。

二、选择

1.古埃及美术的独特面貌源出于埃及人很重视（　　）。
　　A.尸体保存习俗　B.艺术形式追求
　　C.大众文化娱乐　D.物质生活条件

2.标志古埃及早期王朝开端的浮雕作品是（　　）。
　　A.《纳拉姆辛石碑》B.《伊什达尔门》
　　C.《纳尔迈石板》　D.《汉谟拉比法典》

3.埃及古王国时期的人像雕刻基本特征是（　　）。
　　A.有多种姿态　　B.仿劳动场面
　　C.保持正面律　　D.不使用颜色

4.《拉荷太普王子与妻子像》的基本形式是（　　）。
　　A.双像对坐　　　B.双像一体
　　C.双像错开　　　D.双像并置

5.《尼弗尔提提王后彩色雕像》的形象特征是（　　）。
　　A.秀发高盘　　　B.头戴高冠
　　C.双眼侧视　　　D.脖颈短粗

6.卡纳克阿蒙神庙建筑中最有特点的是（　　）。
　　A.方尖石碑　　　B.圆柱大厅
　　C.高架穹顶　　　D.拱形塔门

7.阿美西斯二世神庙的主要作用是（　　）。
　　A.神化国王　　　B.尊崇神灵
　　C.纪念战功　　　D.动员民众

三、思考题

1.埃及古王国时期的美术有哪些主要功能和形式？

2.埃及新王国时期的建筑和雕刻有哪些新的面貌？

第三节　古代两河流域美术

古希腊人称现在亚洲西部地区为"美索不达米亚"（Mesopotamia），意思是"两条河流之间的土地"。

这两条河是幼发拉底河和底格里斯河，它们流经广阔的西亚地区，把那里变成丰饶富足的田园。就像尼罗河谷因为得益于农业生产而招来许多居民一样，两河流域令古代世界中的人们心驰神往，来自北方的山民和来自南方沙漠中的部族，都想把这里据为己有，导致战火不绝。古代两河流域的历史，是一部连绵不断的战争史，人们在相互争斗的间歇中，也创造了许多精美艺术品，成为今天美术史的研究内容。

在公元前3000年至前331年期间，两河流域出现多民族美术创作活动，这里只概略介绍苏美尔、阿卡德、亚述和巴比伦（古巴比伦和新巴比伦）美术四个部分。

苏美尔美术

苏美尔人（Sumer）是亚洲最早具有完整文化的民族。他们大约在公元前4500年定居于两河流域南部，在大约公元前3000年建立自己的城市。

苏美尔美术主要样式是供奉于神庙中的小型圆雕神像（图13）。用石灰岩雕刻，镶有黄金和宝石，造型上偏爱圆柱体和圆锥体，

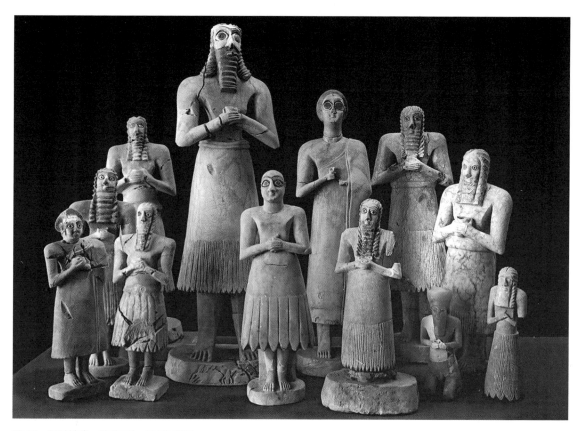

图 13　圆雕神像，约前 26—前 20 世纪

风格古拙。眼睛被极度地夸大，鹰钩鼻，圆头颅，上身赤裸，下身穿羽毛或树叶编的长裙，或坐或立，十分呆板。

工艺美术品是苏美尔艺术中最具魅力的成分，大部分出土于国王陵墓之中。如在一把最古老的七弦琴上，有一件木雕包金的牛头顶饰，被称为"牛头竖琴残片"（图14），这个牛头双眼圆瞪，表情专注，下巴上还有编成辫子的大胡子。研究者认为，这可能有象征或神话意义。

有青金石剑柄和黄金剑鞘的短剑，也是巧夺天工之作。剑鞘上的图案玲珑剔透，边上还有两排小孔可以结带。还有一件金制头盔，仿造人的头发制作出美丽的图案，并在耳部留出声孔，对殉葬品而言，这可想得太

图 14　牛头竖琴残片，前 26 世纪

周到了。

公元前 2340 年左右，北部邻居阿卡德人占领了苏美尔人的各个城市，最古老的东方国家灭亡了。

阿卡德美术

阿卡德人（Akkadian）是来自南方沙漠中的部族，建立了两河流域第一个君权制国家。为了加强统治，国王不仅把自己装扮成神的化身，而且还派军队远征至海外，运回理想的雕刻石材，制作大量的帝王纪念像和记功碑。

阿卡德人雕刻以歌颂王权政治为主，代表作是完成于公元前 2250 年的纳拉姆辛纪念碑（*Victory Stele of Naram-Sin*，图 15）。

这是一座典型的帝王纪功碑，记录了国王纳拉姆辛远征异族的历史事件。画面上国王站在山顶，戴着有角的帽子，手持弓箭，神态高傲，脚下踩着两个俘虏，下边的军卒们向他仰视。

将敌人踩在脚下的构思，与古埃及皇帝用权杖重击俘虏脑袋的浮雕非常相似，这是艺术对人类早期野蛮征服行为的如实记录，其目的是为显示皇帝的赫赫武功。

古巴比伦美术

征服阿卡德人的是另一支来自沙漠的部族——阿莫里特人（Amorite）。公元前 2000 年左右，阿莫里特人建都巴比伦城，在历史上称为古巴比伦王国（Ancient Babylon）。到了第六代国王汉谟拉比（Hammurabi）统治时期，国势强盛，控制了整个两河流域地区。

古巴比伦王国美术的代表作是汉谟拉比

图 15　纳拉姆辛纪念碑，前 2250 年

法典碑（*Code of Hammurabi*，图 16），碑上刻有世界上最早一部较为完备的法律文本。石碑近圆锥形，顶部有浮雕，表现汉谟拉比王恭敬地站在太阳神面前，举手宣誓，头上戴有流行于阿卡德时期的横向编织皇冠。整个画面庄重稳定，石碑表面被打磨得很光滑。

君权神授是一种体现统治者思想的权力意识，汉谟拉比法典碑浮雕宣扬了这种观念。但碑文内容却多出于理性，包括刑事、民事、贸易、婚姻、继承权、审判制度等事项，总计条款 282 条（一说 280 条）。也许，正是由于这些明确的法律制度，古巴比伦王国被

第一章　古典前时期美术

图16　汉谟拉比法典碑浮雕，约前18世纪

历史学家称为"古代世界里一个管理最善的帝国"。

亚述美术

亚述人（Assyrians）是两河流域北部高原上的游牧部落。公元前9世纪开始扩张，历经几代国王，把从埃及到波斯湾的大部分地区统一起来，形成强大的亚述帝国，其统治地区大大超出两河流域。

亚述人是一个强大的军事化民族，作战勇猛，为政严峻，崇尚军功。他们的艺术也反映了这种倾向，题材以表现狩猎和战争为主，常用写实手法再现人与兽或人与人激烈格斗的场面，这些场面往往来自真实的历史事件。

亚述全盛时期的造型艺术以浮雕和圆雕为主，多表现守护神、帝王肖像和猎狮场面，艺术风格粗犷强悍。亚述人喜欢猎狮，武士们常将关在笼子里的狮子放出来，并与之搏斗，他们的狮像作品也因此很不一般。浮雕《受伤的狮子》（Wounded lioness，图17），是亚述狮像的经典之作。

一只狮子身中数箭，后半身已瘫倒在地，鲜血正从伤口喷出来。可濒临绝境的猛兽仍用最后力气撑起前半身，昂首怒吼。这种兽之将死其鸣也哀的心境表现，确实悲壮感人。

曾经雄视百兽的威风已不复存在，驰骋荒野山林的美好生命也行将结束，看到这种场面，谁能不为之凄恻动容呢？艺术的低标准是悦目，高标准就是动心了，《受伤的狮子》就有这种使人为之心动的巨大感染力。

圆雕《人首翼牛石雕》（Lamassu，图18），用于守卫亚述国王萨尔贡二世宫殿入口，是一种被称为"拉玛苏"的神兽雕像。这种神兽是人头，牛身，有翅膀，是一件有奇异想象力的作品。亚述艺术家又将想象力与写实技巧结合起来，连躯体上的细小血管，羽毛上的粗细变化都刻画至精。更有趣的是，这个兽雕竟有5条腿。

公元前7世纪末，亚述帝国被迦勒底人（Chaldees）和米底人（Medes）联军所灭。

新巴比伦美术

新巴比伦王国（Neo-Babylonian Empire）是迦勒底人建立的国家，与旧巴比伦王国相距几百年，历史和文化都完全不同。

迦勒底人也是来自南部沙漠的部落，他们建国后，特别热衷于环境建设，大兴土木，修建厚实城墙，用石板铺成大道，还有精美的墙面、豪华的宫殿和花园。

新巴比伦城墙是双层的，每道门用一个

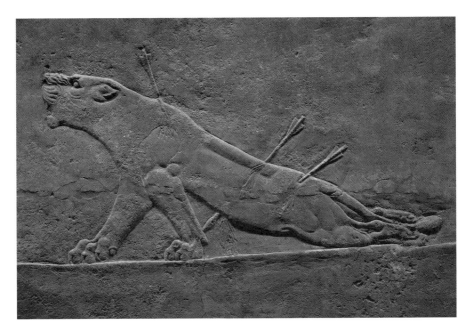

图 17　受伤的狮子，前 7 世纪

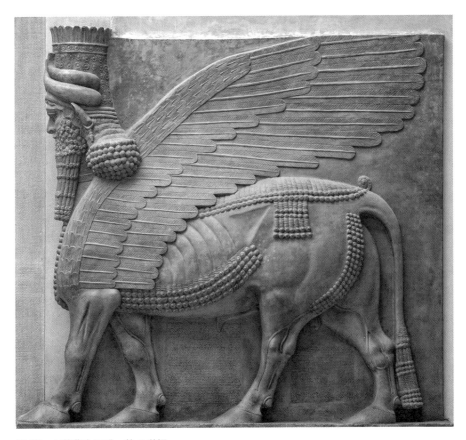

图 18　人首冀牛石雕，前 7 世纪

第一章　古典前时期美术

神的名字来命名。其中最著名的是伊什达尔门（Ishtar Gate，图19），这个城门表面全部覆盖彩色琉璃砖和动物浮雕，组成程式化图案，有华丽的装饰风格。

新巴比伦城是古代世界最伟大的城市（为了挖掘这座城市遗址，19世纪末的德国考古学家费了十年工夫）。但声色犬马、穷奢极欲的风气导致了衰败，在公元前539年，新巴比伦王国被波斯人侵占。

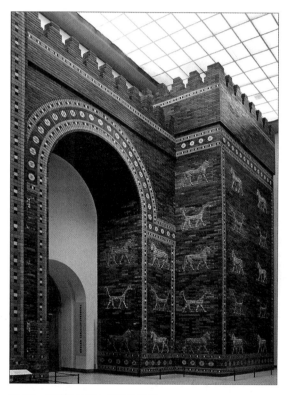

图19 伊什达尔门，约前6世纪

名词与概念

1. 苏美尔文明（Sumer） 两河流域出现的最早的文明体系，也是全世界最早产生的文明之一，存在于公元前4500—前2000年。苏美尔人发明了世界上最早的象形文字（后又发展为楔形文字），在农业、狩猎、贸易和制作技术上也都有自己的创造。

2. 汉谟拉比法典（Code of Hammurabi） 古巴比伦第六代国王汉谟拉比颁布的法律，是世界上最早的法典，约公元前1754年颁布。刻有法典的黑色玄武岩圆柱于1901年在伊朗的苏萨城被发现，圆柱上端有汉谟拉比从太阳神手中接过权杖的浮雕，下面用阿卡德楔形文字铭刻法典全文。

3. 亚述帝国（Assyrian Empire） 古代两河流域北部的一个国家。始于公元前30世纪，公元前9世纪后开始强大，征服了周边诸多民族，定都于尼尼微（今伊拉克摩苏尔附近），直到公元前605年灭亡。亚述是个军事帝国，征伐不断，以残暴闻名，军队所到之处烧杀抢掠，大量平民被屠杀或被掳走，由此建立起跨西亚北非的庞大帝国。

4. 新巴比伦王国（Neo-Babylonian Empire） 公元前626—前539年由迦勒底人所建，位于两河流域南部。在尼布甲尼撒二世统治时国势达到顶峰，巴比伦城成为当时世上最繁华的城市。该城以两道围墙环绕，有8个城门，其中北门是著名的伊什达尔门，用青色琉璃砖装饰，有许多公牛和怪物的浮雕。

基础练习

一、填空

1. 古代两河流域美术又称（　　　）美术。

2. 古代两河流域美术主要包括苏美尔、阿卡德、（　　　）和（　　　）美术四部分。

3. 纳拉姆辛纪念碑是一座典型的帝王（　　　）碑。

4. 新巴比伦城的每一道城门都用一个神

的名字来命名,其中最有名的是()门。

二、选择

1. 古希腊人称西亚地区为"美索不达米亚",这句话的意思是()。
 A. 两条河流中间的地方
 B. 沙漠、山峦和大海
 C. 被沙尘掩埋的地方
 D. 冲积平原上的农业社会

2. 苏美尔人圆雕神像的形象特征之一是()。
 A. 大眼睛 B. 高帽子
 C. 手执兵器 D. 排成军阵

3. 阿卡德人雕刻作品的基本性质是()。
 A. 表达神秘观念 B. 歌颂帝王功绩
 C. 记录农业生活 D. 祈祷幸福安宁

4.《纳拉姆辛纪念碑》的表现内容之一是()。
 A. 帝王正襟危坐 B. 帝王持剑狩猎
 C. 帝王站在山顶 D. 帝王接见使臣

5. 汉谟拉比法典碑浮雕表现了()。
 A. 国王和老师 B. 国王和太阳神
 C. 国王和王后 D. 国王和大臣

6. 出现在亚述王宫中,被普遍认为是亚述艺术最高杰作的浮雕作品是()。
 A.《冻僵的毒蛇》 B.《受伤的狮子》
 C.《倒下的麋鹿》 D.《受伤的野牛》

7.《人首翼牛石雕》在造型上最奇特的地方是()。
 A. 羽毛刻画细致 B. 有五条腿
 C. 须发装饰性强 D. 人面表情严肃

8. 被历史学家认为是"古代世界最伟大城市"的是()。
 A. 塞琉西亚城 B. 新巴比伦城
 C. 乌鲁克城 D. 尼尼微城

三、思考题

1. 在亚洲西部出现的两河流域美术有什么独有特征?

2. 两河流域美术中的装饰性元素体现在哪些作品中?

第二章　古典时期美术

第一节　古代希腊美术

古代希腊美术包括爱琴美术和希腊美术两部分。

爱琴美术指的是公元前28至前13世纪出现在爱琴海区域的美术。爱琴海是地中海的一部分，位于希腊半岛和小亚细亚之间。爱琴美术主要发生地是爱琴海南部克里特岛（Crete）和希腊大陆上的迈锡尼城（Mycenae），所以又叫"克里特—迈锡尼美术"。

爱琴美术受古代埃及和两河流域文化影响，是古代希腊文明的前兆。

克里特美术

克里特岛狭长而多山，航海通商十分便利。从公元前30世纪开始，在大约1 000多年时间里，这里是具有高度文明的岛国，曾出现一批有相当规模的城市。

克里特岛上最重要的建筑遗址是克诺索斯王宫（Palace of Knossos）。这是一个庞大的建筑群，约建于公元前22至前15世纪。设有坚固的围墙和城堡，外观并不高大。它的奇妙之处在于内部结构复杂（图20）。由于王宫修建经过几代帝王之手，缺乏统一规划，因此它有众多大小不一的殿堂、房间、过道和仓库，还有数不清的走廊、楼梯和院落，现代的人们形象地称它为"迷宫"。

克诺索斯王宫墙上有一些残存壁画，以装饰性线描为主要艺术手法，表现人物活动。尤其是那些穿华丽服装的妇女形象，更是壁

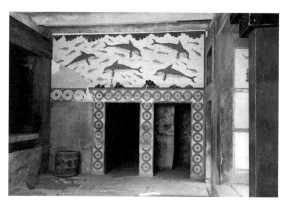

图20　克诺索斯王宫内景，前20—前15世纪

画主要内容（图21）。这些壁画与古代埃及壁画相近，但明朗色彩和活跃气氛，显示出古代世界艺术中罕有的奔放热情。

克里特人还制作了一些小型彩陶人像，可能是用来供奉的神像或巫师形象。其中最生动的是一种小型抓蛇女神像（Snake goddess）。

抓蛇女神像又叫"玩蛇女郎"（图22），高28.8厘米。这个神像不像古埃及或两河流域神像那样森严可怕，而是身材窈窕的世俗少妇。她袒露双乳，短袖束腰，两臂前伸或举起，手上抓着两条蛇，她的长裙层层叠叠像伞一样张开。人们说，从这个雕像中可以看到3 000多年前克里特妇女无拘无束的生活影像。

西方历史学家认为，克里特岛和爱琴海其他岛屿，是高度文明的东方国家与发展迟缓的欧洲之间的商业桥梁。古代东方的成熟

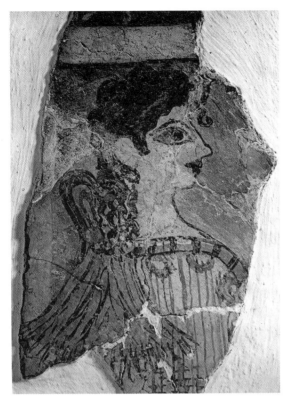

图 21　壁画残片"巴黎女郎",前 20—前 15 世纪

图 22　抓蛇女神像,前 17—前 15 世纪

文明经由这些海岛向西传播,而处在希腊南部伯罗奔尼撒半岛上的迈锡尼城(Mycenaean Greece),则是欧洲大陆接受克里特文明的最早试验区。

迈锡尼美术

迈锡尼城里的居民来自北方的游牧民族,在公元前 16 至前 13 世纪,这里的文化高度繁荣。他们仿效海上邻居克里特人的样子,修建宫殿、墓室和制作工艺品。

狮门(Lion Gate,图 23)是迈锡尼城最重要的文化遗址。

这个由巨石修成的大门,约建于公元前 15 至前 13 世纪,可能是当时进入城区的唯一通道。大门用粗略加工的石块堆砌而成,门楣上立三角形石刻,表现两只昂首咆哮的狮

图 23　狮门,约前 15—前 13 世纪

第二章　古典时期美术　163

子，护卫一根有柱头的立柱。这是欧洲最古老的装饰浮雕作品。

在迈锡尼城的一些墓室中，还有丰富的随葬品出土。如金银制作的面具、酒杯、武器和珠宝等。其中，用金角镶嵌的青铜短剑和有人与牛搏斗浮雕图案的金杯，是稀世珍品，造型和生动趣味很像克里特壁画上的形象，可能是出自克里特工匠之手。

大约在公元前12世纪，迈锡尼人由于北方野蛮民族的入侵而灭亡。但发生于爱琴海的文化传播活动，使古代亚洲文明得以传入欧洲荒野，从而使人类历史掀开新的一页。

古代希腊美术

在公元前12世纪左右，来自北方的野蛮牧羊部族多利安人（Dorians）侵入希腊半岛，杀死当地居民，占有全部土地。他们向爱琴海文明学习，学成后反戈一击，将爱琴海所有城市摧毁了。特洛伊、克里特、迈锡尼，这些因学习东方文化而发达的城市，在公元前11世纪时已荡然无存。这时，人类才开始了欧洲历史。

古希腊在各个方面被认为是西方文明的发源地。

占领希腊的北方蛮族是新文明的创造者，他们经过大约300年被称为"黑暗时代"（Greek Dark Ages）的摸索和休整，一种新的文化以令人惊讶的速度成熟起来。这种文化，是以城邦自治的国家制度为基础的。古希腊是由无数的小国家组成的，它在地理上三面临海，境内多山，到处是群山环抱的海湾和无尽的海面，他们的国家就是自己居住的城市，城市的管理者由市民推举的人担任。大约在公元前750年，希腊各城邦形成了松散联合。

贸易和航海使希腊人意志坚强，机智灵活，并有开朗的性格。他们追求体魄的强健与心灵的完善，这是城邦公民的精神追求，是有教养的希腊人的生活目标，也是希腊美术的首要目标。

希腊美术开端

希腊美术指的是希腊本土及附近岛屿与小亚细亚西部沿海地区的美术，它主要分为古风时期（Archaic Greece）、古典时期（Classical Greece）和希腊化时期（Hellenistic period）三个阶段。希腊美术大约发端于公元前12世纪中期，因为受地中海对岸埃及和两河流域美术影响，最早的希腊美术形式是一些祭祀用的大型陶瓶，在瓶上绘制的几何图案是其基本特征。

几何形也同样出现在这一时期的陪葬雕像上，这种式样简陋、装饰呆板的几何形是希腊艺术的最早形态。因为这个时期是著名的荷马史诗形成期，所以也称为"荷马时期"。

古风时期美术

公元前8世纪晚期开始，希腊贸易活动大为扩展，通过与埃及人和腓尼基人接触，吸收了外来营养，希腊人开始在日用陶瓶上绘制具有"东方风格"的图案。

东方风格图案有兽首人身像和植物纹样等，最早出现在当时陶器生产中心科林斯（Corinth）。后来，在另一个陶器生产地雅典出现黑绘风格，特点是把主体形象涂黑，用浅色细线勾勒，背景是陶土本身的赭色。后来又出现红绘风格，与黑绘相反，是赭红色形象被黑色背景衬托。

希腊陶瓶绘画（图24）以表现人物为主，

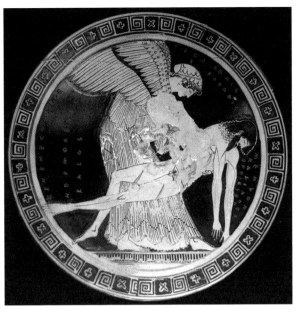

图 24　左：狄俄尼索斯杯（*Dionysus Cup*）；右：厄俄斯和门侬杯（*Eos and Memnon*），前 6—前 5 世纪

大多是神话故事和日常生活场景。线条流畅秀美，构图均衡饱满。希腊早期陶瓶艺术家虽然受到东方艺术启发，但他们的作品，却朝着不同于东方艺术的方向发展，表现人关心人的艺术思想，取代了表现政教神权的主题，使西方艺术有了自己的开端。

古风时期早期的雕刻风格僵硬呆板，只有一些小型作品，人物动势受正面律支配，面部表情带有公式化倾向。至公元前 6 世纪下半期，写实能力有所提高，艺术格调向活泼方向转变，雕像面部表情呈现"微笑"（图 25）状，被称为"古风式微笑"（Archaic Smile）。其实，这是当时雕刻家为使人像表情愉快，以笨拙手法制出的公式化表情，很不自然。

古典时期美术

摆脱固定程式束缚，反映新的时代精神，表现全体公民共同理想，是古风时期之后一系列艺术发展的动力。从公元前 5 世纪开始，希腊艺术进入古典时期，呈现空前繁荣的面貌。

这一时期的历史背景也颇为壮观。先是进行了百年之久的希波战争，以入侵者波斯人最终被赶出爱琴海而结束。继而是战后重建雅典城，执政者推进民主政治，推行发展

图 25　古风式微笑，前 6—前 5 世纪

第二章　古典时期美术

工商业和奖励文化的政策，大兴土木，修建城堡和神庙。这时的雅典，成了"希腊的学校"，成了古代理想社会的象征。

战后的雅典人，用 40 年时间，在城南的一座小山顶上，用白色大理石修建了举世闻名的雅典卫城建筑群。这是古希腊最大的建筑杰作。建筑群顺山势分布，四周有陡立的山崖和围墙，其中最重要的建筑是帕台农神庙（Parthenon）和伊瑞克翁神庙（Erechtheion）。

帕台农神庙（图 26）供奉雅典娜女神，造型庄重雄伟，使用多利克柱式，是古代世界上最完美的建筑典范作品。伊瑞克翁神庙供奉传说中的雅典人始祖（一说是供奉民族英雄），造型玲珑别致，使用爱奥尼柱式，另有与众不同的女像柱廊，堪为一绝。

多利克柱式（Doric Order）和爱奥尼柱式（Ionic Order）都是希腊古风时期的建筑杰作。前者粗壮，少装饰，柱头像一个碗；后者纤细，秀美，柱头为涡卷形。古罗马建筑师认为，多利克柱式比例取自男人体，爱奥

图 26　帕台农神庙，前 477—前 432 年

尼柱式的比例取自女人体，应该说，这是既形象又确切的高论。

希腊美术最重要的成就是雕刻，古典时期的雕刻集中体现了希腊人的审美理想和对人体的精深研究。

希腊古典雕刻以神像为主，以现实中青年男女的身体为原型。塑造神力既不靠奇装异服，也不依赖特殊工具或武器，而是直接通过人体来表达智慧和力量的无限可能性。这些裸体的人像，体魄强健，比例均衡，有乐观向上的精神风貌，造型典雅优美，成为西方人体艺术的完美范例（图 27），对后来

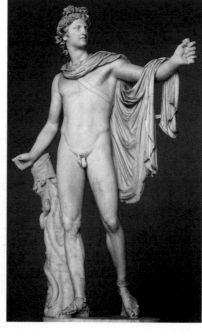

图 27　左：赫耳墨斯和婴儿酒神（Hermes and the Infant Dionysus）；右：观景殿的阿波罗（Apollo Belvedere），前 5—前 4 世纪

欧洲艺术有不可估量的影响。

奥林匹斯宙斯神庙（*Temple of Zeus*）雕刻是古典前期的雕刻代表。这组雕刻分三部分，表现希腊神话故事。其中一组描写拉比底人和半人半马怪物堪陀儿人战斗，阿波罗（Apollo）率众打败半人半马物的场面，构图对称，场面激烈。其中阿波罗像代表了一种新的脸型样式，即椭圆形脸和直上直下鼻子，这是古典时期完美的人像的标志。

雕刻家米隆（Myron）、菲狄亚斯（Phidias）和波留克列特斯（Polyclitus）是古典雕刻艺术最重要的代表人物。

米隆擅长制作有激烈动作的人体雕像，作品多是用青铜制作的竞技者形象。代表作是《掷铁饼者》（*Discobolus*, 图 28），表现运动员瞬间动作，被公认为全人类体育运动和健美体魄的象征。

菲狄亚斯是帕台农神庙建筑工程的艺术总监，制作了雅典卫城的三座雅典娜像，其中一座用黄金象牙完成，高达 12 米。他最重要的成就是帕台农神庙东西三角楣高浮雕，被认为是古典雕刻最完美的作品。其中《命

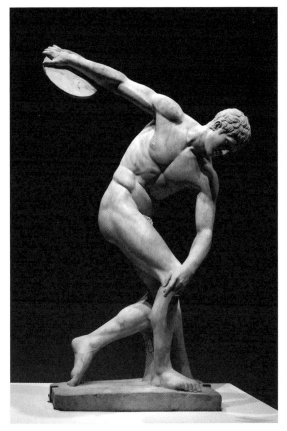

图 28　米隆：掷铁饼者，约前 450 年

运三女神》（*The Three Graces*，图 29），气势流畅，今只剩下残片，仍能在衣纹下显示鲜活的人体美感。

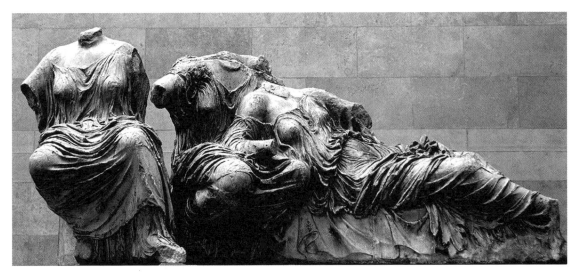

图 29　菲狄亚斯：命运三女神，前 438—前 432 年

波留克列特斯是雕刻家兼理论家，他的理论著作《法则》，研究理想的比例关系，雕刻《荷矛者》（*Doryphorus*，图30）表现出细长的形体和优美的平衡感，体现了艺术形式原理。

公元前431年，全民尚武的斯巴达城邦开始向雅典的希腊霸主地位挑战，至公元前404年雅典人战败，希腊的政治局势发生很大转变。国势日强的马其顿人（Macedon）趁机入侵，在公元前338年打败希腊人，随后在科林斯（Corinth）召开大会，确立对希腊的统治。

社会生活的动荡变化，影响了人们的思想，导致艺术中庄严崇高气息渐渐消失，在古典美术后期，表现人物内心感受和个性的作品出现，少年和女性形体渐多，世俗趣味增加，出现一些柔美抒情的作品。

雕刻家普拉克西特列斯（Praxiteles）是时代转变中的人物。他最早塑造了全裸女像《克尼多斯的阿佛洛狄忒》（*The Aphrodite of Knidos*，图31），风格优美雅致。

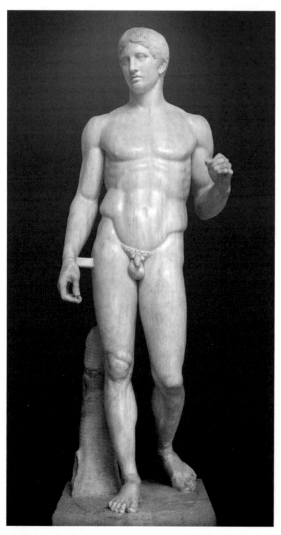

图30 波留克列特斯：荷矛者，前5世纪中叶

图31 普拉克西特列斯：克尼多斯的阿佛洛狄忒，前4世纪

希腊化美术

马其顿人占领希腊后,又远征东方各地,兵至波斯、埃及和印度,建立了横跨欧、亚、非三洲的大帝国。由于马其顿国王亚历山大在占领区推行希腊文化,希腊艺术由此获得广泛传播,同样,深厚的东方文化也使希腊人获益匪浅。

希腊美术因国际交往出现新特色。技巧完善,形式新颖,有戏剧性效果,这些,标志着希腊美术的新水准。"希腊化"指的正是希腊本土和受希腊影响的地区和国家中出现的各种艺术面貌,是希腊传统与各地区艺术风格相结合的产物。

希腊本土艺术更加成熟,重要作品有《萨莫色雷斯的胜利女神》(*Nike of Samothrace*,图32),是一次海战胜利纪念像。表现女神迎海风站立,鼓吹号角,衣裙翻卷,双翅展开,有昂扬奋进的气势。另一件重要作品是《米洛斯的阿佛洛狄忒》,即广为人知的断臂维纳斯像,比起古典风格作品,有更内在的运动感和体积感,充分展示了女子体态美。

希腊化后期,在埃及地区和小亚细亚都出现艺术活动中心,表现日常生活的作品得到流行,悲剧手法得到发展。重要作品有《自杀的高卢人》(*Gaul Killing Himself and His Wife*),描写战败的高卢领袖杀妻后又自杀的悲剧场面,手法写实,技巧精湛。《拉奥孔与儿子们》(*Laocoon and His Sons*,图33),描写传说中的先知与两个儿子被两条大蛇缠咬的恐怖情景,细腻地表现出人物的内心痛苦。

古希腊美术在理性和美学方面取得了杰出成就,即便是希腊宗教也充满生气,毫无衰败陈腐气息,为文艺创作提供了大量素材。

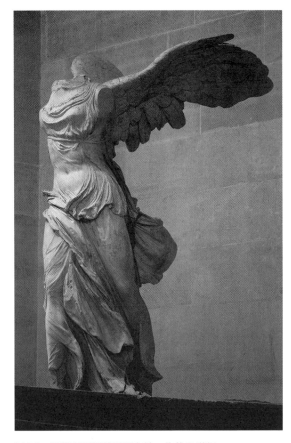

图32 萨莫色雷斯的胜利女神,约前2世纪

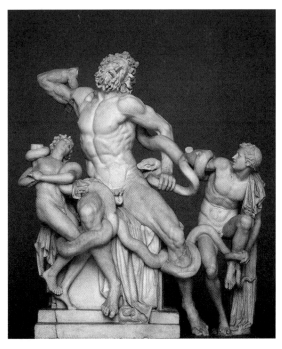

图33 拉奥孔与儿子们,前20—160年

第二章 古典时期美术

主宰希腊艺术发展的是对人类物质、精神状况和命运的关切，它的形式和功能与全部艺术史中的审美理想相共鸣，这些优秀传统在后来又成为欧洲文艺复兴的渊源。

名词和概念

1. 爱琴海文明（Aegean Civilization） 希腊及爱琴海沿岸古代文明的总称，存在约3 000多年。前期重要遗址是克里特岛上的克诺索斯宫，被称作米诺斯文明；后期重要遗址是荷马史诗中提到的迈锡尼与特洛伊。

2. 多利安人（Dorians） 古希腊主要部族之一，属印欧语系。该部族从公元前12到前11世纪由巴尔干半岛北部南迁至爱琴海沿岸。约公元前12世纪消灭了迈锡尼文明，使古希腊进入黑暗时代。

3. 希腊黑暗时代（Greek Dark Ages） 又称荷马时代（荷马史诗出现），指希腊历史中从迈锡尼覆灭到第一个城邦建立的历史阶段（约前11—前9世纪），该阶段希腊本土没有任何文化成长和进步，也失去了与外界的联系。

4. 城邦（Polis） 指以公民及公民组成的群体为代表的城市，是古希腊以城市自治为基础的国家政治共同体。古希腊众多城邦中，雅典和斯巴达分别代表着两种不同类型。

5. 古希腊神话（Greek Mythology） 内容涉及宇宙本源、众神和英雄们的生活冒险及神秘生物等，其中很多都通过希腊艺术品来表现，流传至今的多来自古希腊文学（如《荷马史诗》）。古希腊神话对后世西方文化艺术有深远影响，历代诗人和艺术家常常从中汲取灵感，并对其进行当代解释。

6. 古雅典（Classical Athens） 古希腊城邦之一。在古希腊政治、历史、经济、文化等方面扮演重要角色，其最大贡献是创建民主政治体制奠定后世全部西方文明的基础。曾带领希腊诸城邦击败波斯入侵者，战后成为希腊城邦首领。在伯罗奔尼撒战争后趋于衰落。

7. 斯巴达（Sparta） 古希腊城邦之一。以其严酷纪律、寡头统治和军国主义而闻名，与当时雅典的民主制度形成鲜明对比。在伯罗奔尼撒战争中斯巴达联合其他城邦战胜雅典后称霸希腊，但不久后被新兴的底比斯打败，并在马其顿王国入侵后彻底失去影响力。

8. 马其顿王国（Macedonia） 古希腊西北部的王国，存在于公元前5世纪—前1世纪。在腓力二世和亚历山大大帝统治时期迅速扩张，征服希腊，并借军事扩张使希腊文化和思想传播到近东。其巅峰时期是亚历山大大帝开创的地跨欧、亚、非三大洲的庞大帝国（亚历山大帝国）。亚历山大大帝死后国家分裂，最后被罗马帝国征服。

基础练习

一、填空

1. 古代希腊美术包括（　　）美术和（　　）美术两部分。

2. 爱琴美术主要存在于两个地区，所以又被称为（　　）和（　　）美术。

3. 古希腊雕刻题材以（　　）为主，以现实中（　　）男女的身体为原型。

4. 古希腊最伟大的建筑杰作是（　　）神庙。

二、选择

1. 克里特岛上最重要的建筑遗址是（　　）。
 A. 克诺索斯王宫　B. 林德霍夫王宫
 C. 那不勒斯王宫　D. 巴伦西亚王宫

2. 《抓蛇女神像》展示出3 000多年克里特岛女性生活状态是（　　）。
 A. 拘谨小心　　B. 困苦劳累
 C. 处境危险　　D. 无拘无束

3. 迈锡尼城中用巨石修建的大门被称为（　　）。
 A. 石门　　　　B. 狮门
 C. 虎门　　　　D. 龙门

4. 公元前6世纪下半期在希腊雕像中出现的"古风式微笑"是一种（　　）。
 A. 愉快表情　　B. 不自然表情
 C. 概念化表情　D. 合礼义表情

5. 最能代表希腊古典时期审美理想的神像是（　　）。
 A. 阿佛洛狄忒　B. 宙斯
 C. 雅典娜　　　D. 阿波罗

6. 流行最广的希腊古典时期雕塑家米隆的名作是（　　）。
 A. 《掷铁饼者》　B. 《荷矛者》
 C. 《书记官像》　D. 《垂死的高卢人》

7. 在希腊化后期的作品中发展出一种（　　）。
 A. 庄重手法　　B. 活泼手法
 C. 悲剧手法　　D. 幽默手法

8. 海战纪念像《萨莫色雷斯的胜利女神》表现女神（　　）。
 A. 安静伫立　　B. 迎风展翅
 C. 眺望远方　　D. 促膝并足

三、思考题

1. 古希腊雕刻成就与当时社会背景有哪些关系？
2. 古希腊艺术成就对后来人类文明有哪些影响？

第二节　古代罗马美术

亚历山大建立的庞大帝国，在他死后就分裂了，到后来全部落入新兴帝国的罗马人手里，古代世界文化中心也由希腊转移到罗马。

古罗马人在文化方面成就显著，与希腊文化共同构成西方文明的起源。罗马帝国的中心就是现在的罗马城。在公元前800年左右，有几支印欧语系的部族在此定居，并开始商业活动，他们是后来罗马帝国的创建者。但在他们之前，还存在着古老的意大利土著文化，其中埃特鲁斯坎人（Etruscan）成就最突出，直接影响了罗马文化的起源。

埃特鲁斯坎美术

埃特鲁斯坎人的艺术以墓葬为主。他们创造拱券（xuàn）技术，修建大规模的圆形石墓，墓内有复杂的房间和大面积浮雕壁画，内容多是竞技运动和宴饮场面。画面气氛活跃，风格纯朴稚拙，有乡土气息和乐观精神。

在一幅公元前520年完成的壁画中，有捕鱼捕鸟场面（图34）。画中海阔天空，鱼跃鸟飞，猎人和渔夫忙碌不停，表现出人和自然和谐相处的图景。画法虽不及希腊典雅有秩序，但远比希腊人自由。

埃特鲁斯坎人还善于制作陶塑人像和有塑像的陶棺。但后期的雕刻作品与古罗马雕刻已无法区分。因为罗马人接受了埃特鲁斯

图 34 捕鱼捕鸟图，前 1 世纪中叶

有百万人口的古罗马城街道笔直，有自来水和排水沟，公共广场宽阔，周围有商店、法庭、浴室和大会堂，有钱的罗马人住宅里陈列希腊陶器和雕塑。这些希腊艺术品连同制造工匠都是他们的战利品。

希腊文化直接影响了罗马人，古罗马建筑也是在希腊基础上发展的，但类型、数量、规模远胜希腊，尤其是混凝土和拱券技术的使用，超越了希腊梁柱体系，使建造大型空间成为可能。

坎人的雕刻技法，也有埃特鲁斯坎技师直接为罗马人工作。如表现罗马民族起源的青铜雕刻《母狼》（Capitoline Wolf，图 35），就是埃特鲁斯坎人的作品。

古罗马城市建筑

罗马人打败周围敌对势力后，于公元前 509 年建立共和国。在随后几百年里，罗马人征服了整个地中海地区和欧洲内陆地区，建立跨越欧、亚、非三洲的大帝国。

起源于军事征伐和商业逐利活动的罗马人，注重物质生活，在建筑领域表现出色。

有三种特殊的建筑类型代表了古罗马建筑艺术，即大角斗场（Colosseum）、万神庙（Pantheon）和凯旋门（Triumphal Arch）。

大角斗场（图 36）是一个椭圆形竞技场，建于公元 72 至 80 年。它为观赏野蛮残酷表演而修建，中间是表演区，周围是阶梯式看台，可容纳 5 万名观众。它的外观使用了券洞和希腊柱式。

万神庙是罗马人供奉众神的庙宇，建于公元 120 至 124 年。由一个圆形神殿和一个

图 35 母狼，原作约前 5 世纪（现为复制品）

图 36 大角斗场，72—80 年

门廊构成。门廊列柱像希腊神庙,神殿的大穹顶直径达43.3米,是古代世界里最大的穹顶。

凯旋门是罗马帝国后期,为迎接军队和统帅荣归而修建的纪念性建筑,并不起门的作用,数量很多。外观多是长方形,有一个或三个券柱式门洞,代表作是《君士坦丁凯旋门》(Arch of Constantine,图37)。

古罗马雕刻

罗马雕刻风格写实,几乎没什么浪漫和想象的成分。他们很少雕刻神像,裸体像就更少了。他们的雕刻多是穿长袍的个人肖像,动态与表情严峻不苟。另外,古罗马后期是帝国制,不同于希腊的城邦制度,所以古罗马艺术是为少数统治者或贵族服务的。

罗马人很早就有为死去的祖先制作遗像的风俗,这可能是罗马艺术写实手法的起源。后来,他们从希腊人那里学会了用蜡或石膏翻制死人面模技术,应用于早期石棺和庙宇泥塑,使人像形成了个性化特征。这种写实的个人纪念像,不同于古希腊体现公民理想的神像,对美感的追求往往让位于对外表真实感的追求。

当罗马人用武力征服希腊后,眼界大开,他们的雕刻样式立刻增多了。出现了全家合像,夫妻像,单人全身、半身等多种形式(图38)。雕刻材料也以石头为主,并像希腊人那样涂上色彩。

卡拉卡拉(Caracalla)是古罗马一个嗜血成性的暴君,他曾处死岳父、流放妻子,杀死弟弟及友人。雕刻《卡拉卡拉像》(Bust of

图37 君士坦丁凯旋门,312—315年

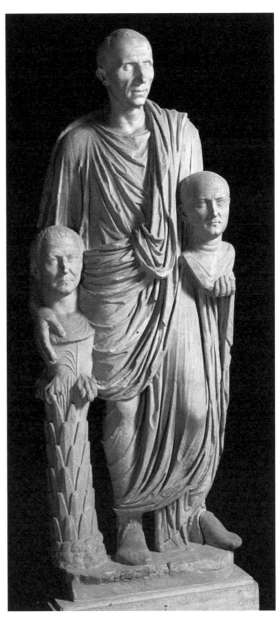

图38 手持祖先像的贵族像(Togatus Barberini),约前40—前30年

Caracalla，图39），表现凶狠紧张的人物性格，头扭向一侧，目光猜忌多疑，有凛凛逼人的气势。

马尔克·奥里略（Marcus Aurelius）也是罗马皇帝，他与卡拉卡拉相反，曾同他的义弟一起继承皇位，开创古罗马帝国两皇帝共同执政局面。他还是一个有消极哲学信念的人。雕刻家在塑造他骑马像时，强调这一点。骑在马上的皇帝的手向前伸出，表情却消极冷漠。

奥古斯都（Augustus）是古罗马帝国的第一位皇帝，在位时，受到神一样的崇拜。罗马人为他做了几十个雕像，或衣衫飞扬，或体魄强健，或高大完美。其实，这个皇帝是体矮跛足，体弱多病。

雕刻《奥古斯都全身像》（Augustus of Prima Porta）有神像风格（图40）。帝王手执权杖，高大雄伟，似指挥千军万马，他胸前铠甲上饰满象征统治的浮雕，脚边小爱神还象征着仁爱之心。

不知是雕刻家们情有所偏，还是那些女性们天生貌美，在古罗马雕刻中，与男性贵族或凶神恶煞或萎靡不振相比，最有观赏价值的，是许多没有留下姓名的贵族妇女肖像。

著名的《高发的贵妇》（Portrait Bust of a Flavian Woman，图41），约完成于公元90年，是真人大小的大理石像。刻画细腻，高高耸起的繁杂发式令人惊讶，估计不是贵族也梳不了这种发型。高傲冷漠的神情，也表明了人物呼奴使婢的社会身份。

罗马雕刻虽然在形式上受希腊影响较多，但在写实处理、情绪表现和细节夸张方面有

图39　卡拉卡拉像，212—217年

图40　奥古斯都全身像，约1世纪

图41 高发的贵妇，约90年

许多创造。肖像雕刻以自然主义手法为主，只在表现少数领袖人物时有所美化，但结果还不如那些不美化的作品令人信服。

浮雕和壁画

古罗马人把浮雕广泛运用于建筑上，起到图案装饰和情节叙述作用。好胜喜功的罗马人常把自己的功绩表现在公共场合。如奥古斯都远征西班牙和高卢，获胜后修建和平祭坛（Ara Pacis），两侧分布着表现元老院议员和奥古斯都家族的群像浮雕，其中许多形象是罗马历史上的重要人物。

图拉真纪念柱（Trajan's Column）浮雕是罗马叙事性浮雕代表。纪念柱也是古罗马一种特殊建筑形式，类似后来的纪念碑，柱上浮雕饰带详尽记述图拉真帝王率部队征战达西亚人的经过，刻画人物2 000个。

古罗马绘画以庞贝壁画为代表，庞贝（Pompeii）是意大利南部城市，在罗马时代是贵族高级住宅区。公元79年8月24日，突如其来的火山爆发将它和邻城埋入地下，到18世纪中期，才被考古学家发掘出来。

庞贝遗址中有无数壁画（图42），主要表现神话故事。画法上与希腊风格接近，有多种样式，能注重写实造型和心理刻画，还出现明暗投影和远近大小的透视法，甚至还使用颤动笔触描绘空气与光线感，这被后来的评论家称为"印象主义画法"。

罗马帝国的势力在200年前后达到极盛，后来就慢慢衰败，来自欧洲北部的蛮族又乘机频频入侵，使千年古都罗马城变得混乱不堪。希腊人和罗马人创造的文明成果，看上去就要在西方大陆上灭绝了。然而，这时在罗马帝国属地犹太人居住区（现以色列），却产生一种被称为基督教的思想，它在欧洲迅速传播，导致整个欧洲大陆进入新的历史阶段。

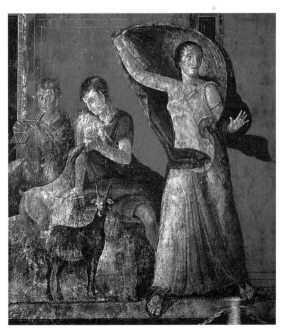

图42 庞贝遗址壁画（局部），1世纪

名词和概念

1. 古罗马（Ancient Rome） 公元前10世纪初在意大利半岛中部兴起的文明，至1世纪前后扩张成为横跨欧、亚、非的庞大罗马帝国。到395年，罗马帝国分裂为东西两部分，西罗马帝国亡于476年，东罗马帝国（即拜占庭帝国）变为封建制国家，1453年为奥斯曼帝国所灭。

2. 印欧语系（Indo-European Languages） 世界上分布最广泛的语系之一，是欧洲、美洲、南亚和大洋洲大部分国家的母语或官方语言，包括英语、德语、法语、俄语、希腊语、印地语、伊朗语等，使用人数超过20亿。

3. 拱券技术（Arch Construction） 一种利用块料之间侧压力建成跨空承重结构的砌筑方法。用此法砌于墙上做门窗洞口的砌体为"券"；券砌为圆弧状（多道券并列）称"拱"。

4. 和平祭坛（Ara Pacis Augustae） 古罗马供奉和平女神的祭坛，公元前13年7月4日由罗马元老院决定修建，以庆祝罗马皇帝奥古斯都从西班牙和高卢凯旋。形制为露天祭坛，分上下两部分，下部为装饰性图案，象征和平与富饶，上部是叙事性浮雕，包括庆祝祭坛设立的游行场面以及象征性内容。北面的浮雕中有帝国官员和妻儿走向入口的形象，南面的浮雕记录了皇室的成员。

5. 庞贝遗址（Pompeii） 庞贝是古罗马城市之一，位于那不勒斯湾维苏威火山脚下，公元79年维苏威火山爆发时被掩盖在6米多深的火山灰下，因此保留了历史的瞬间截面。

基础练习

一、填空

1. 古罗马文化成就显著，与（　　）文化共同构成西方文明的基础。
2. 罗马人使用（　　）和（　　）技术，使建造大型建筑空间成为可能。
3. 与古希腊理想化的神像雕刻相比，古罗马的雕刻风格比较（　　）。

二、选择

1. 古罗马美术的本土传统来自（　　）。
 A. 古希腊人　　B. 克里特人
 C. 腓尼基人　　D. 埃特鲁斯坎人
2. 古罗马建筑蓬勃发展的主要原因之一是（　　）。
 A. 劳动力低廉　　B. 使用新材料
 C. 学习希腊人　　D. 资金较充分
3. 与古希腊理想化的神像雕刻相比，古罗马雕刻最明显的特征是（　　）。
 A. 手法写实　　B. 变形明显
 C. 有浪漫情调　　D. 技术粗糙
4. 古罗马浮雕作品的主要功用之一是（　　）。
 A. 用于墓地　　B. 创造风格
 C. 复制希腊作品　　D. 记述史实
5. 庞贝遗址中的壁画造型手法之一是（　　）。
 A. 使用明暗投影　　B. 强调线描轮廓
 C. 形象皆为正面　　D. 单色描绘为主

三、思考题

1. 是什么原因造成古罗马美术与古希腊美术的明显不同？
2. 艺术中的理想化表现与写实表现各有什么长处和短处？

第三章 中世纪美术

第一节 早期基督教美术

公元 330 年，不愿住在已混乱不堪的罗马城中的君士坦丁大帝，将帝国首都搬迁到位于今天土耳其的拜占庭，改名为君士坦丁堡（现伊斯坦布尔），使它成为东部新帝国的中心。

西部罗马帝国又经过 100 多年混乱，在 476 年被西哥特人和高卢人所灭，以此为界，以古希腊、罗马为标志的西方古典文明时代结束了。

在西罗马帝国灭亡前，来到罗马城里传教的基督徒们，常在私人住宅中举行聚会，他们在这些住宅的墙上绘制表示宗教信仰的简单图形，这样的住宅被称为"私宅教堂"或"民居教堂"。

活动频繁的基督徒遭到统治者镇压，他们为躲避搜查而进入罗马近郊的地下公共墓室（Catacomb）举行宗教活动。基督徒们在墓室的墙壁上画《圣经》题材壁画（图 43），使用象征性手法，比如鱼代表基督，心脏代表信仰等，手法粗糙，形式概念化，基督造像也没形成统一样式。

后来，罗马统治者为了利用基督教来收买民心，统一思想，就确认基督教的合法地位，在 313 年颁布"米兰敕令"，对基督教从镇压的政策转为保护和利用的政策，后来还确立基督教为国教。这样，对大型教堂的需要就成为当务之急。由于基督教尚无自己的建筑，就借用并改造罗马帝国的行政建筑——长

图 43　罗马地下墓室壁画，约 2 世纪

方形大会堂，也叫"巴西利卡式"（Basilica）。

长方形大会堂是市民集会的公共场所，它通常在长方形平面上，用两列或四列柱子分隔出中廊和侧廊，中高侧低，光从侧上方射入。基督徒们在中廊尽头加上祭坛，并在教堂墙壁上布满有宗教内容的镶嵌画。原有的异教性质的建筑部件和装饰，则被任意地拆除，从而损坏了更早的古典建筑。

这样，第二批基督教堂出现了，它富丽堂皇，反映新的时代精神，集建筑、雕刻、绘画为一体，从对希腊、罗马样式的模仿起步，向表达宗教需要和独具基督教风格的方向发展，为后来欧洲的教堂确立了基本格局，标志着综合艺术形式和基督教造像术漫长时代的到来。

名词和概念

1. 巴西利卡（Basilica） 古罗马的一种公共建筑，其特点是平面呈长方形。后来西方教堂建筑即来源于此。

2. 地下墓室（Catacombs） 公元2世纪左右，意大利罗马城外秘密埋葬被迫害的基督徒的墓室，其墓道长达数十公里，并且多达4层。

基础练习

一、填空

1. 早期基督教徒常在私人住宅中举行聚会，这样的住宅被称为（　　）教堂。
2. 罗马皇帝在313年颁布（　　）敕令使基督教在罗马帝国获得合法地位。

二、选择

1. 基督教获得合法地位后最早出现的教堂形式被称为（　　）。

 A. 巴西利卡式　　B. 罗马式
 C. 拜占庭式　　　D. 地下墓室

2. 早期基督徒在改造罗马长方形大会堂时，对原有古典建筑的装饰部件（　　）。

 A. 精心保存　　B. 任意拆除
 C. 粉刷一新　　D. 继续使用

三、思考题

欧洲基督教的教堂建筑是怎么出现的？

第二节　拜占庭美术

当西罗马帝国崩溃之后，东部的拜占庭帝国（Byzantine Empire）又存在1 000多年。

拜占庭帝国也以基督教为国教，但因为地处东方，因此采取政教合一体制，基督教会服从于强大的王权，皇帝像古埃及法老一样，成为专制君主和当然的教会领袖。

拜占庭美术在5至15世纪流行于东罗马帝国，以建筑和镶嵌画成就最为突出。它融合了东西方艺术精华，如埃及艺术一样，通过固定僵化的造像模式炫耀帝国权力。具有色彩灿烂、装饰华丽、风格简练概括、表现永恒精神的特点。

圣索菲亚教堂

早期拜占庭建筑以意大利长方形会堂为蓝本，10世纪后改为辐射状设计。特点是希腊十字形布局，在有拱顶的交叉结构中心上覆盖圆顶，这被称为"集中式"。圣索菲亚教堂（*Hagia Sophia*，532—537）是拜占庭建筑代表作。

圣索菲亚教堂（图44）使用罗马式巨大圆顶，直径31米，圆顶下部有40个小天窗，光线射入时可形成迷幻效果。教堂内部装饰华丽，布满闪烁发光的镶嵌画，当时的记载无不盛赞它的惊人之美，曾与帕台农神庙和罗马万神庙并称古代三大建筑杰作。

在8至9世纪圣像破坏运动和13世纪十

图44　圣索菲亚教堂，532—537年

字军东征中，该教堂遭到严重破坏。1453年土耳其人攻占君士坦丁堡，改教堂为清真寺，在建筑四周增加4座尖塔。

绘画和雕刻

拜占庭绘画严格遵从宗教法规的要求，如古埃及艺术一样刻板正统。无论镶嵌画或壁画，都以线条和平涂色彩为主要表现手法，采用标准化造型，人物形象均为严格的正面姿态和拜占庭脸型，这种脸型的特点是上宽下窄，大眼睛，眼神锐利，小口、身后还有金色背景。

拜占庭镶嵌画的代表作是圣维塔莱教堂（Basilica of San Vitale）祭坛两侧的作品。共两幅，分别表现皇帝和皇后，捧着供奉物与随从来教堂朝拜的情景（图45）。其中表现皇后一幅更为著名。画中成排站立的人物体态纤长，有完全相同的面孔和庄重神态，没有深度空间感，仿佛失去了肉体存在价值，成为严格秩序和宗教精神的象征符号。

用于书籍插图的细密画（Miniature Painting）也是拜占庭艺术的一个方面，多画在羊皮纸或木板上，画法非常精细，画面上动物、昆虫、风景和人像结合在一起。书籍封面也有用浮雕制作的。《圣经》是拜占庭绘画和雕刻的永恒题材。

拜占庭艺术代表了基督教艺术风格在近东的繁衍，成为西欧艺术形式与东方艺术的分界点，拜占庭风格的变体在欧洲到处可见，并在后来的俄罗斯得到延续和发展。

名词和概念

1. 拜占庭帝国（Byzantine Empire）

又名"东罗马帝国"，即4世纪罗马帝国分裂后，相对于原罗马帝国西部的西罗马帝国而言。

图45　圣维塔莱教堂镶嵌画（皇后狄奥多拉和随从），526—547年

该国以希腊文化、希腊语和后来的东正教为立国基础，希腊语取代拉丁语为帝国官方语言，历经11个世纪后到15世纪灭亡。但其特有的文化宗教对今日东欧各国仍有一定影响。

2. 马赛克（Mosaic） 一种用碎小石块或有色玻璃碎片拼成图案的装饰艺术。现今也泛指错落斑驳的视觉效果。

3. 圣维塔莱教堂（Basilica of San Vitale） 位于意大利拉文纳城的一座天主教堂（526—547年），是早期拜占庭艺术在建筑方面的代表作，也存有著名的马赛克镶嵌画。

4. 细密画（Miniature） 也称伊朗或波斯细密画，是一种极精致的小型绘画，主要用于书籍插图或工艺品装饰。

基础练习

一、填空

1. 在5—15世纪流行于东罗马帝国的宗教美术被称为（　　）美术。
2. 拜占庭建筑艺术的最完美代表是（　　）教堂。

二、选择

1. 拜占庭美术的主要成就体现在（　　）上。
 A. 建筑和镶嵌画
 B. 神像雕塑和湿壁画
 C. 蛋彩画和木版画
 D.《圣经》插画和细密画

2. 拜占庭建筑代表作圣索菲亚教堂的形式特点之一是（　　）。
 A. 有长方形平面　B. 有巨大圆顶
 C. 使用古典柱式　D. 光线晦暗不明

三、思考题

1. 拜占庭美术的艺术特点是什么？
2. 拜占庭镶嵌画的艺术特点是什么？

第三节　罗马式美术

"罗马式"（Romanesque）指一种艺术风格，盛行于11至13世纪。

在此之前，来自欧洲北方、东方的游牧部落，已在西罗马帝国的废墟上建立起一些封建割据的王国，其中法兰克王国的查理大帝想恢复当年罗马的繁荣，在9世纪初提倡古典艺术，召集大批学者、艺术家从事艺术创作活动，修建宫廷、教堂和学校，史称"加洛林文艺复兴"。这一时期的建筑盛行拉丁十字式布局，墙壁厚实，内墙有装饰。到了10世纪，号称神圣罗马帝国的奥托王朝，继承加洛林传统，在德意志境内建立规模宏大的教堂，在建筑平面布局和外观设计上有新的突破。

教堂建筑

罗马式建筑吸收加洛林和奥托王朝风格的要素，采用古罗马拱面和梁柱结合体系，并大量使用罗马"纪念碑式"雕刻装饰教堂。它的典型特征是：拉丁十字形布局，半圆形拱穹结构，厚重的石墙，窗户小，距地面较高，内部光线阴暗而神秘。它还将平行结构与垂直上升的动势结合起来，修建高大的塔楼。最初塔楼设在十字交错拱顶的中心，后来逐渐固定在西正门两侧，成为罗马建筑的标志。

罗马式建筑以教堂为主，被称为"拉丁十字式"（图46）。它结构合理，功能性强，体现稳定、坚实的力量，有庄重严峻的美感，

图46 德国玛丽亚·拉奇修道院（Maria Laach Abbey）教堂，11—12世纪

其风格犹如雄伟的纪念碑。代表作有：法国的圣塞南教堂（*Basilica of Saint-Serni*）、英国的杜勒姆主教堂（*Durham Cathedral*）、德国的斯皮耶教堂（*Speyer Cathedral*）和意大利的比萨教堂（*Pisa Cathedral*）。

雕刻和绘画

有表现主义倾向，是罗马式雕刻和绘画的共同特点。

雕刻以纪念性人像为主，广泛应用在教堂大门、立柱和祭坛上。在只有少数人能阅读和写作的时代，教会只能依赖雕刻传播基督教思想。表现内容上多是训诫和说教，形式上服从建筑框架结构，如在杏仁形嵌板中描绘基督，为了拼凑嵌板的空间，比例常做任意的处理，装饰性很强。艺术手法上缺乏写实感，空间感不强，通过几何手法夸张变形，风格稚拙僵硬。

罗马式绘画最主要的形式是手抄书籍插图，并由此影响了当时挂毯和刺绣的制作。有一件麻布羊毛刺绣《哈斯廷之战——诺曼入侵者渡过海峡》很有名，其绘制风格与手抄本书籍插图近似，是这一时代难得的表现世俗题材的作品。

教会势力在罗马式时期得到巩固，其作为中世纪社会中举足轻重的力量，通过城市中最高大的建筑样式得到证明。罗马式建筑是理性和严峻的，雕刻和绘画则充满了宗教情感。从使用功能的角度看，基督教的艺术似乎已没有进一步发展的可能。但艺术自身的生命力已超出了纯粹宗教的限制，更多的由美学和世俗观点所决定的新风格将要产生。

名词和概念

1. 法兰克王国（Francia） 5—9世纪在中欧出现的一个王国，其疆域与罗马帝国的西欧疆域基本相同，在查理大帝统治时期达到顶峰。其组成部分在后来逐渐演变成今天的法国、德国和意大利。

2. 拉丁十字式（Latin Cross） 西欧天主教堂的建筑平面形制，形状如同平放的十字架，与东欧正教的希腊十字式相对。

3. 加洛林文艺复兴（Carolingian Renaissance） 出现在公元8世纪晚期到9世纪的加洛林王朝期间，由国王查理大帝（768—814）及其后续者在欧洲推行的文艺复兴运动，推动文学、艺术、宗教典籍、建筑、法律、哲学的进步。被认为是"欧洲的第一次觉醒"。

基础练习

一、填空

1. 罗马式教堂建筑的艺术风格，流行于（　　）世纪到（　　）世纪。
2. 罗马式绘画的最主要形式是（　　）

书籍插图。

二、选择

1. 罗马式建筑的平面形式是（　　）。
 A. 希腊十字形　　B. 拉丁十字形
 C. 北欧十字形　　D. 格林十字形
2. 罗马式教堂的外观之一是（　　）。
 A. 石墙厚重窗子小
 B. 彩色玻璃大窗户
 C. 墙壁单薄有扶壁
 D. 只有钟楼无塔楼
3. 罗马式雕刻以纪念人像为主题，广泛应用于教堂的（　　）。
 A. 后殿、侧廊和圆室
 B. 钟楼、塔楼和圆顶
 C. 大门、立柱和祭坛
 D. 拱廊、甬道和耳堂

第四节　哥特式美术

"哥特式"（Gothic）一词是文艺复兴时提出的，用来描述北方蛮族哥特人所创造的劣等艺术风格。其实，出现在欧洲中世纪后期的这种美术风格与哥特人没有什么关系。

哥特式首先出现在法国，盛行于13至15世纪，在北欧则延续到16世纪以后，它是中世纪新兴城市文化的产物，集中世纪艺术之大成，形象地表现经院哲学的烦琐内容，是西方艺术领域中第一个兼收并蓄、无所不在的艺术风格。它不仅体现在宏伟的教堂建筑中，也体现在宗教或世俗的工艺品中。在这个时代的社会生活中，基督教思想仍然占据统治地位，但在艺术里，尤其是在宗教人物造像中，渐渐增多的世俗情感的表达，替代了先前宗教艺术中的沉闷刻板。

教堂建筑

最突出的成就仍是教堂建筑。哥特式教堂的塔楼和拉丁十字形布局脱胎于罗马式，但是改厚重敦实为轻盈透空，追求高度，突出尖塔造型，强调垂直上升动势，表达了中世纪的人向往天国、摆脱尘世束缚的强烈愿望（图47）。

哥特式建筑在形式上既高大宏伟，又玲珑剔透，有脆弱感。正面的豪华装饰，拱顶的复杂构造和几近消灭墙壁的巨大玻璃窗，使建筑被美丽的色彩和光线所笼罩；拔地而起的垂直刺激，高高林立的塔楼钟楼，又似乎超越重力的局限，展示出艺术与自然法则相抗衡的力量。

早期哥特式建筑强调结构和高度，后期则注重装饰。巴黎圣母院（*Notre-Dame de Paris*，图48）是法国早期哥特式建筑的代表。

图47　德国科隆大教堂（*Cologne Cathedral*），1248—1880年

它坐落在巴黎市中心塞纳河的一个岛上，正面构图匀称，以垂直和水平分割为主，中心有玫瑰窗，雕饰精美。夏特尔教堂（Chartres Cathedral）是法国盛期建筑艺术代表，其彩色玻璃窗中有无数画面，成为叙述基督教义的形象"圣经"。

德国教堂传统不同于罗马大会堂，被称为厅式教堂，特点是中厅侧厅的高度相同，内部空间开阔，外部较朴素。还有一种只在教堂正面建一座高塔的哥特式教堂，如乌尔姆主教堂（Ulm Minster），钟塔高达161米，控制着整个建筑构图。

英国哥特式建筑多建于开阔的乡村环境中，较低矮，往往突出十字交叉拱顶处的尖塔，钟塔居次要地位。

意大利人从未完全接受哥特式，他们片面地将哥特式风格看成是一种装饰手法，不强调高度和垂直感。代表作米兰大教堂（Milan Cathedral，图49），是欧洲中世纪最大教堂之一，尖塔多得使人难以数清。

雕刻和绘画

哥特式雕刻主要用于美化教堂建筑。与罗马式不同的是艺术手法写实，而且还有脱离建筑结构而独立的倾向。如夏特尔教堂入口处两侧列柱人像（图50），就以高浮雕形式做左顾右盼状，突破了建筑框架束缚。

圣母和圣婴立像是哥特式雕刻基本样式之一。在法国亚眠教堂（Amiens Cathedral）的这类造像中，微笑的圣母手抱圣婴，躬身逗趣嬉戏，完全是人间年轻母亲的形象；在德国瑙姆堡大教堂（Cathedral of Naumburg）中出现了多愁善感的供养人形象。以自然真实的艺术手法，表现人性化温和情感，注重细节刻画，标志中世纪艺术从神学象征向世俗化、现实化的转变。

哥特式绘画包括彩绘玻璃窗、细密画插图、板上画和湿壁画等多种形式，以自然主义手法为主，多表现耶稣受难题材，15世纪在尼德兰绘画中出现的精细描绘法，标志着这一倾向的极点。

图48 巴黎圣母院，1163—1345年

图49 米兰大教堂，1386—1897年

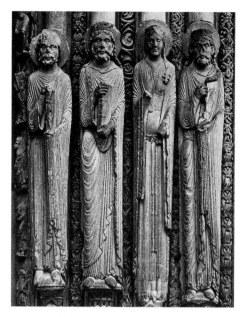

图50 夏特尔教堂入口处浮雕，1194—1220年

名词和概念

1. 蛮族（Barbarian） 源自古希腊词语，指不讲希腊语和遵循古典希腊习俗的人。古罗马人用来指代非罗马部落的人，如日耳曼人、凯尔特人、高卢人、伊比利亚人等。后来拜占庭人又用它来指代土耳其人，带有明显的轻蔑意味。

2. 玫瑰窗（Rose Window） 广义来说是指圆形的窗口，特指哥特式大教堂中的圆形玻璃窗。

3. 钟塔（Clock Tower） 一种能安置塔楼时钟（turret clock）的西方建筑，常出现在教堂或市政建筑中。市民可以从很远的地方看到钟面，时钟能准时报时。

4. 彩色玻璃窗（Stained Glass） 一种西方建筑装饰窗，常用于教堂。制造过程中通过添加金属盐给玻璃上色，然后将小块玻璃排列成图案再用铅条固定在一起。日光照射时可产生灿烂夺目的效果，极富感染力。

基础练习

一、填空

1. 哥特式艺术风格主要盛行于（　　）到（　　）世纪。

2. 巴黎圣母院是法国早期（　　）建筑的代表。

3. 在哥特式绘画中表现最多的题材是（　　）。

二、选择

1. 哥特式美术在北欧地区一直延续到（　　）。

　A.13世纪　　　B.14世纪

　C.15世纪　　　D.16世纪

2. 哥特式教堂最主要艺术风格倾向是（　　）。

　A.强调垂直上升　B.增加墙壁体量

　C.内部光线晦暗　D.装饰简单朴素

3. 意大利的米兰大教堂是中世纪著名教堂之一，其独特标志之一是（　　）。

　A.镂空窗格　　B.尖塔林立

　C.飞券扶壁　　D.圆筒拱顶

4. 德国乌尔姆主教堂的独有特色是（　　）。

　A.有小礼拜堂　B.有高大钟塔

　C.有玫瑰花窗　D.有尖肋拱顶

5. 英国哥特式教堂最明显的特色之一是（　　）。

　A.强调水平扩展　B.强调垂直上升

　C.墙面装饰繁多　D.使用尖肋拱顶

三、思考题

在哥特式教堂建筑中，艺术审美效果与宗教教义传播是如何统一的？

第四章 欧洲文艺复兴美术

第一节 意大利文艺复兴美术

在中世纪后期，十字军东征疏通了东西方贸易，促成大量新兴工商业者出现，带来城市经济的繁荣，改变了原有的社会结构，也改变了人们的世界观。反对神学教条和封建特权，追求财富和享受美好生活，成为一时风尚。14 世纪中叶以后，一种广泛的文化运动先在意大利，后来在全欧洲开展起来，这就是标志欧洲历史转折的"文艺复兴"。

文艺复兴（Renaissance）一词原指古代希腊和罗马文化的再生和复兴，同时伴随对人类在宇宙中作用的理性探讨和自然科学研究，它实际上是全方位的资本主义新文化创造，是一场伟大的思想解放运动。

主导这个时代潮流的是人文主义（Humanism）。人文主义的最大特点是以人为本（也有译为"人本主义"），不是中世纪式的以神为本。以人为本意味着承认人的肉体价值，重视世俗生活，尊重人的意志和尊严。在艺术上，就是要以人为中心，反映人的真情实感，歌颂身心完美的人性。当然，艺术发展不可割断历史，文艺复兴美术是中世纪基础上形成的，它在很大范围内沿用传统宗教题材，只是不表现教会思想罢了。它以视觉真实为主要目标，依据科学原理和写生实践获得表现技法，借宗教题材来抒发人性的内容，从而使文艺复兴美术与东方艺术和一切近代以前的艺术有本质区别。

在文艺复兴期间，画家社会身份和艺术教育方式也发生改变。中世纪画家是行会中的工匠，16 世纪后则成为近代知识阶层一员，行会则渐变为学会和学院。

意大利文艺复兴美术分为初期、早期和盛期三个阶段。

初期文艺复兴

欧洲最早的城市出现在意大利半岛，后来逐渐发展为城邦国家。在 13 至 14 世纪，文艺复兴运动首先出现在佛罗伦萨、锡耶那和威尼斯等城市。

佛罗伦萨是北欧通往罗马的必经之地，是商品流通的中转站，纺织和银行业发达；锡耶那是当时银行中心；威尼斯四面环海，造船业兴盛。

佛罗伦萨绘画先驱是奇马布埃（Cimabue，约 1240—1302），他深受拜占庭绘画影响。锡耶那画派的创始人是杜乔（Duccio di Buoninsegna，约 1255—1319），作品有抒情效果。而这个时代中最有影响的人物是乔托（Giotto di Bondone，约 1267—1337），他被尊为"意大利第一位艺术大师"。他率先在宗教题材中表现世俗生活，使绘画摆脱了中世纪的僵化程式，被称为"近代绘画之父"。

乔托出身于农民家庭，通常认为他是奇马布埃的学生。他有崇高的艺术理想，开创了西方近代绘画以简洁构成和深入心理刻画为特征的表达方式，人物造型古朴庄严，色

彩统一，有纪念碑气派和强烈的世俗精神。他为佛罗伦萨的一些教堂画系列壁画，其中著名的片段有《逃往埃及》（Flight into Egypt）和《犹大之吻》（Kiss of Judas）。

《逃往埃及》（图51）描绘耶稣出生后，为躲避迫害，全家人逃往埃及的情景。刻画了正在行进中的圣母子和送行的人，山丘和树木被压缩到人物陪衬的简略地位。《犹大之吻》（图52）描绘《圣经》中犹大出卖耶稣的故事，突出了美与丑、善与恶、光明坦荡与卑鄙猥琐之间的紧张对比，以手示意和梭镖如林更构成激动人心的背景，有戏剧性效果。

乔托晚年还担当了佛罗伦萨市政监察官，

图51　乔托：逃往埃及，1304—1306年

图52　乔托：犹大之吻，1304—1306年

186　中外美术史简明教程

设计大教堂钟楼。他培养了许多弟子,他的学生们形成佛罗伦萨画派,又被称为"乔托画派"。

早期文艺复兴

15世纪文艺复兴美术以佛罗伦萨为中心。这时大银行家美第奇家族已成为佛罗伦萨统治者,并实施鼓励文化创造的政策,促进了城市世俗文化的发展。

佛罗伦萨画家们继承乔托传统,题材保留宗教属性,但在技术上开展透视、解剖等科学研究,使自然科学成果与艺术结合起来。另一方面则是激烈竞争,各显神通,承揽任务和博取名誉,使一代画家脱颖而出。这些都为通向文艺复兴艺术巅峰铺平道路。

建筑和雕刻

建筑师菲利波·布鲁内莱斯基(Filippo Brunelleschi,1377—1446),是对西方近代艺术影响巨大的人,因为他创造线性透视学体系,将绘画引入科学轨道,这是给视觉世界以理性秩序的伟大发明,在当时即受到画家们的狂热欢迎。他的建筑作品佛罗伦萨大教堂(Florence Cathedral),有新颖的圆顶,代表文艺复兴早期建筑的成就。

此时两位重要的雕刻家是基布尔提(Lorenzo Ghiberti,约1381—1455)和多纳太罗(Donatello,1386—1466)。基布尔提在1404年参加佛罗伦萨大教堂洗礼堂铜门浮雕设计竞赛中获胜,用21年时间完成这项工程,因精美雕饰和浓郁的生活气息,被米开朗琪罗称赞为"天堂之门"。多纳太罗曾在基布尔提工作室学习,后完成青铜雕刻《加塔梅拉塔骑马像》(Equestrian Statue of Gattamelata,图53),表现了作者赶超古代杰作的雄心。

绘画

如果说,文艺复兴时期的建筑和雕刻,尚可从古代遗产中汲取营养,绘画则几乎无章可循。古代雕像或浅浮雕,对绘画的影响有限。所以,15世纪的意大利画家们,笔下人物形象与古希腊罗马人在石头上雕刻的形象差别明显。如腰身细窄、肌肉平缓的男人形象;身材修长、削肩窄胸、腹部滚圆的妇女形象,在古代作品中就极少见。文艺复兴绘画的来源是什么呢?有研究者认为,吸引文艺复兴绘画大师的主要是生活真实,是一张面孔的轮廓、一条肌肉的边缘线或一朵花

图53 多纳太罗:加塔梅拉塔骑马像,1453年

的式样所提供的自然美感。画家们描绘《圣经》中某个场面时，常不假思索地将自己身边的人物画上去，这样，一个时代的世俗风尚就影响了艺术发展。

乔托之后的佛罗伦萨画派有两种倾向：一种注重体积、明暗和透视，代表人物是马萨乔；另一种偏爱装饰性线条和浪漫情调，代表人物是博蒂切利。

马萨乔（Masaccio，1401—1428）出身贫穷，只身来到佛罗伦萨作画，只活了27岁。他首次将透视和人体结构科学知识用于绘画，是欧洲画坛最早使用光影造型的人，艺术风格浑厚坚实。代表作品《逐出乐园》（The Expulsion，图54），描绘亚当、夏娃偷吃禁果后被上帝逐出伊甸园。构图单纯，造型精确，能表达激动情感，并使用统一光源的明暗造型法。

风格多样各怀绝技，是这一时期许多艺术家的特点。如受哥特式影响的安基列科（Fra Angelico），善绘湿壁画，曾完成一套35幅的组画，表达虔诚宗教信仰，作品精密富于情感。专门研究透视的乌切洛（Paolo Uccello），试图调和哥特式传统与文艺复兴初期风格，代表作是三幅嵌板画《圣罗马诺之战》（The Battle of San Romano，图55），人物是装饰性的，有图案般效果。擅画细节的利皮（Filippo Lippi），画出一批最亲切的圣母子像，作品以叙事手法表现平凡的生活场景（图56）。到了15世纪后期，雕刻家委罗基奥（Andrea del Verrocchio，曾是达·芬奇的老师）、画家基兰达约（Domenico Ghirlandaio，是米开朗琪罗的老师）和曼特尼亚（Andrea Mantegna），也都有不俗的创造。

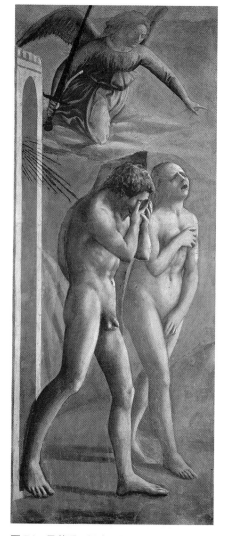

图54 马萨乔：逐出乐园，1426—1427年

博蒂切利（Sandro Botticelli，1445—1510）是佛罗伦萨画派最后一位大师，个人风格最鲜明。他26岁起开设作坊，一生大量接受教会订件。作品包括宗教题材和古典神话题材两类，多为美第奇家族（House of Medici）订制，也为梵蒂冈皇宫作壁画，晚年靠救济金勉强度日。由于他背离古典主义传统甚远，数百年间不受重视，直到19世纪才得到赞扬。

他作画以华美线条为主，色彩清晰艳丽，追求唯美情调。多取材于文学作品和古代神

图 55　乌切洛：圣罗马诺之战，1435—1440 年

图 56　利皮：宝座上的圣母子（*Enthroned Madonna and Child*），1437 年

话传说，人物造型清秀有诗意，所画圣母尤其显得多愁善感，轻盈秀逸，也将古希腊诸神形象按文艺复兴面貌展示出来。

博蒂切利代表作是《春》（*Primavera*）和《维纳斯的诞生》(*The Birth of Venus,*)。《春》（图 57）是为装饰餐厅而作，描绘希腊诸神在春天树林中舞蹈和散步。《维纳斯的诞生》（图 58）描绘爱神维纳斯在海中诞生，被一片蚌壳托出海面的情景。这两幅作品都是充满幻想式情感，强调女神的秀美清纯，歌颂世俗生活的快乐，有柔情和诗意。

盛期文艺复兴

从 15 世纪末到 16 世纪中叶，意大利文艺复兴美术进入全盛时期。教皇所在的罗马取代佛罗伦萨成为艺术中心，吸引了大批艺术家到罗马为皇室工作，在艺术上形成罗马画派。罗马画派追求雄伟的美学风格，在绘画中注重雕塑般的立体效果，能注意人物细

第四章　欧洲文艺复兴美术　189

图 57　博蒂切利：春，1480 年

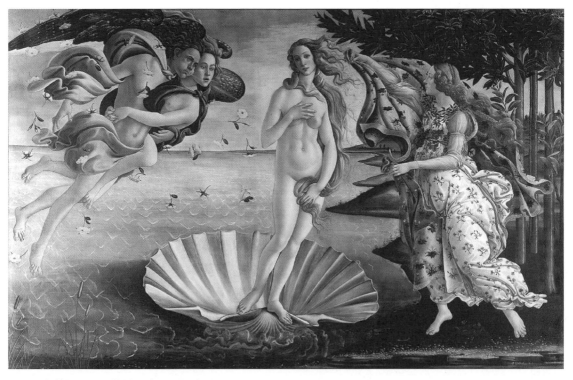

图 58　博蒂切利：维纳斯的诞生，1485 年

腻情感的表达。

盛期文艺复兴美术的根本特点是追求完美。在复兴古典主义传统基础上，16世纪的艺术家，利用前一世纪的多种发现，对技术和风格精益求精，创造出尽善尽美之作。代表人物是被称为"盛期文艺复兴三杰"的达·芬奇、米开朗琪罗和拉斐尔。

达·芬奇（Leonardo da Vinci, 1452—1519）是文艺复兴成就的天才化身，在艺术和科学两个领域都达到高峰。他出生于佛罗伦萨附近的小镇，早年随委罗基奥学画，有与老师合作完成的作品传世。他30岁后在米兰完成《岩间圣母》（Virgin of the Rocks）和《最后的晚餐》（The Last Supper）。51岁后回到佛罗伦萨完成名作《蒙娜丽莎》（Mona Lisa），54岁时再度到米兰，又完成一些绘画作品。后因国内动乱，65岁时受法王之邀前往法国，最后客死他乡。

《最后的晚餐》（图59）取材《圣经》中犹大出卖耶稣的故事。描绘耶稣和12个门徒共进晚餐，耶稣说出被叛徒出卖的情况后，众人大惊失色的场面，人物分成4组，形成不同的三角形式，并用透视法突出耶稣，有力地表达主题。《蒙娜丽莎》（图60）是达·芬奇为佛罗伦萨一个贵妇人作的肖像。神奇地描绘出人物瞬间微笑，表达微妙而难以言传的心理活动，被后世称为"永恒的微笑"。是历代肖像中的绝响。

达·芬奇是有科学研究态度和献身精神的艺术家，他孜孜不倦地研究自然界的奥秘，又将艺术理想与科学精神统一在一起，善于表现人物内在的思想感情，创造了被称为"模糊轮廓"的色调表现法，在众多领域，他的研究成果都成为新时代的显著标志。

米开朗琪罗（Michelangelo, 1475—1564）是建筑师、雕刻家和画家。童年在佛罗伦萨度过，13岁起从师学艺，后进入美第奇家族艺苑学习雕刻，29岁时在故乡创作《大卫》，该作品作为佛罗伦萨共和国象征被竖立在市政府广场。33岁时受教皇委托，创作罗马西斯庭教堂天顶画（Sistine Chapel ceiling）《创世记》，历时4年，后来又致力于教皇陵墓

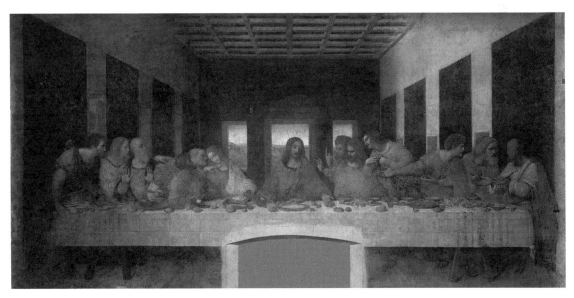

图59 达·芬奇：最后的晚餐，1492—1498年

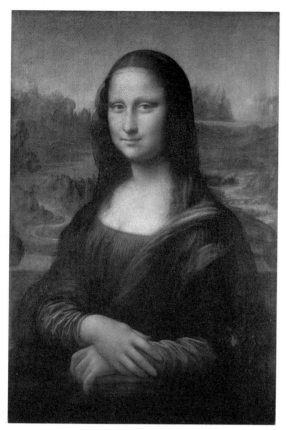

图 60 达·芬奇：蒙娜丽莎，1503—1506 年

的和谐与宁静。

拉斐尔（Raffaello，1483—1520）是将文艺复兴盛期风格定型化的画家。他从小接受人文教育，12 岁随师学画，21 岁时到佛罗伦萨学习前辈大师技法，深受达·芬奇影响。25 岁时到罗马为教堂绘制壁画并由此成名。32 岁时担任教皇美术总监，领导罗马城古迹发掘和考察。37 岁时在罗马逝世。

拉斐尔将达·芬奇和米开朗琪罗的风格融为一体，习惯对称性构图，艺术手法圆润柔和，画风秀美典雅，人物情态平凡谦和，尤善画圣母像，代表作是《西斯廷圣母》（Sistine Madonna，图 63）。画中圣母形象朴实无华，怀抱表情忧郁的婴儿耶稣，正向观众走来。构图也打破对称格局，有活泼的格调。

设计和制作，完成一系列雕像作品。49 岁以后又创作大型祭坛画《最后的审判》，历时 6 年。米开朗琪罗晚年主要从事建筑，设计了罗马圣彼得大教堂圆顶，并有诗集传世。

《大卫》（David，图 61）是表现《圣经》人物的作品，高 4.1 米。造型强健，沉静中充满超人力量，是文艺复兴时代英雄的象征。《创世记》（Genesis，图 62）是表现《圣经》中上帝创造世界的超大型壁画。分九大场面，有 300 多个人像，造型夸张，运动感强烈，富于浪漫气息。米开朗琪罗对造型艺术三个领域（建筑、雕刻、绘画）都能运用自如。他突出人体力量和气势，创造的形象雄伟壮健，绘画也像雕塑般坚实厚重，富于英雄气概，其悲壮豪迈的风格有别于文艺复兴理想

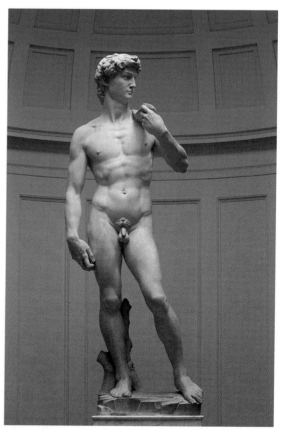

图 61 米开朗琪罗：大卫，1501—1504 年

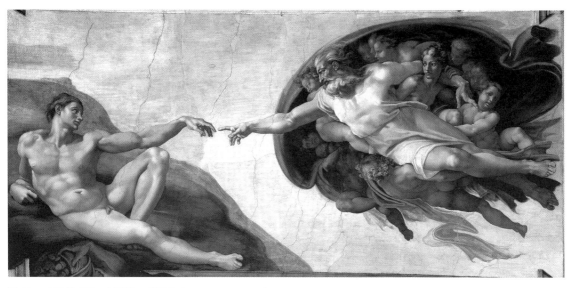

图62 米开朗琪罗：创世记·创造亚当，1508—1512年

威尼斯画派

文艺复兴时，威尼斯是地中海沿岸最大的商业中心，这里风景美丽，生活富庶，充满繁华浪漫的世俗气息。威尼斯画派是和佛罗伦萨画派一样在西方享有盛誉的艺术群体。该画派活动于15至16世纪，根本特性是爱好光和色彩，有别于佛罗伦萨画派和罗马画派的以线条为主；另一特点是女性题材多，有浓厚的世俗生活趣味和享乐主义情调。

威尼斯画派的创始人是乔凡尼·贝利尼（Giovanni Bellini，1430—1516），其父兄都是画家，也被合称为"贝利尼家族"。贝利尼在父兄画艺基础上自成一家，建立威尼斯最大的艺术作坊，创作极多。他早期作品是蛋彩画，后来以油画为主，善于以明暗法营造光线气氛。油彩的使用使威尼斯画家们发挥了自己的特长。

乔尔乔涅（Giorgione，约1476—1510）是代表威尼斯画派从贝利尼时代向盛期转变的画家。他的作品富于抒情意味和浪漫气息，尤其擅长描绘风景。代表作是《沉睡的维纳斯》（Sleeping Venus，图64），描绘裸体女神在田野上熟睡，人体与自然风光浑然一体，被认为是文艺复兴时期最完美的女人体

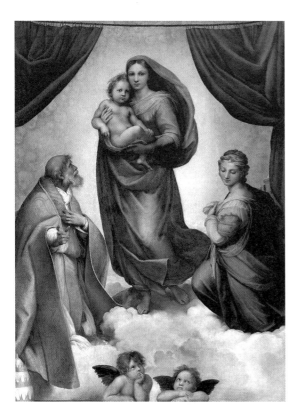

图63 拉斐尔：西斯廷圣母，1512—1513年

第四章 欧洲文艺复兴美术　193

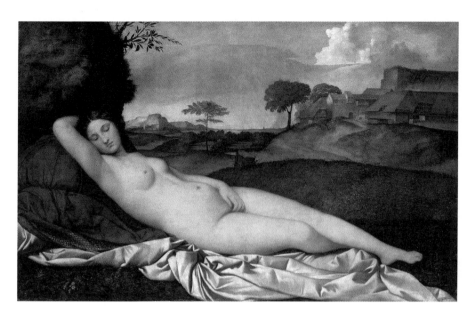

图64 乔尔乔涅：沉睡的维纳斯，1508—1510年

画。另一幅作品《暴风雨》（*The Tempest*，图65），出色地描绘城市上空山雨欲来的紧张场面，是文艺复兴风景画的一个里程碑。

提香（Tiziano Vecelli，约1488—1576）和乔尔乔涅是同学，同向贝利尼学画，在乔尔乔涅死后成为威尼斯画派领袖，后来成为威尼斯宫廷首席画师。他曾去罗马为教皇服务，晚年回到威尼斯，观察力和创造力毫无衰竭迹象。他长寿，艺术生涯几乎贯穿整个世纪。对光线和漂亮色彩极其敏感，惯于使用粗笔触技法，色彩绚烂，造型壮硕健美，有热情华丽的艺术风格。

在《乌尔宾诺的维纳斯》（*Venus of Urbino*，图66）中，提香将神话内容世俗化。描绘裸女横卧床上，坦然地睁大眼睛面向观众，似乎是威尼斯人放荡生活的一个侧面，人体动势脱胎于乔尔乔涅《沉睡的维纳斯》。《欧罗巴被劫》（*The Rape of Europa*，图67）是提香表现激烈运动的作品，描绘女神欧罗巴被宙斯变的公牛在海上劫持，正张皇呼叫的情景，人物动态夸张有趣，海天一色，有灿烂的光线效果和剧烈的运动感。

委罗内塞（Paolo Veronese，1528—1588）是提香之后的又一代艺术家，多以现实主义手法描绘《圣经》故事，喜欢世俗的欢乐场面，作品常人物众多，场面宏大。

丁托列托（Tintoretto，1518—1594）的

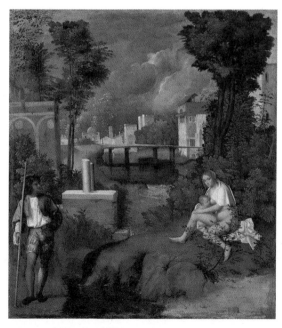

图65 乔尔乔涅：暴风雨，1508年

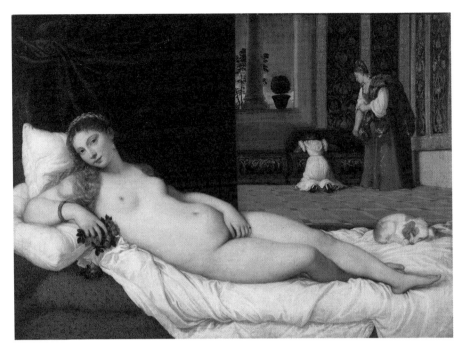

图 66　提香：乌尔宾诺的维纳斯，1538 年

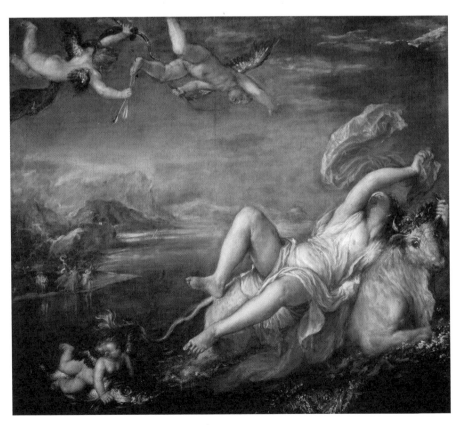

图 67　提香：欧罗巴被劫，1560—1562 年

艺术思想是"米开朗琪罗的构图加提香的色彩",善画大场面、复杂的人体动态和异乎寻常的透视变形(图68)。画面形式有新意,能传达欢乐气息。

柯勒乔(Antonio Allegri da Correggio,1489—1534)擅长画人体,能将自然主义手法与幻想的主题统一起来(图69),情感强烈,表现光线很成功,直接影响了后来的巴洛克美术。

风格主义美术

16世纪中后期,意大利出现风格主义美术潮流,以追求形式上标新立异的特征,背离文艺复兴盛期原则。

风格主义(Mannerism)一词源于意文Maniera,也被译为样式主义和矫饰主义,它反对理性对绘画的指导作用,强调艺术家内心体验与个人表现,描绘精细,表面效果华丽,多戏剧性场面,用不对称和动荡,取代拉斐尔式的统一构图。

有些风格主义画家在模仿前辈画家过程

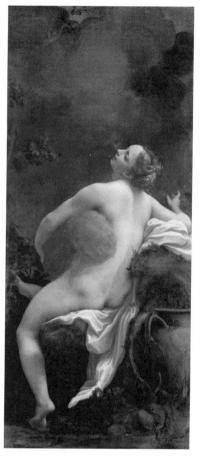

图69 柯勒乔:朱庇特和伊娥(Jupiter and Io),1531年

中,有意将摹本改造,如帕米贾尼诺(Parmigianino)将米开朗琪罗的人体模式女性化,使古典的庄重感荡然无存;还有的在肖像作品中只是关心视觉上的华丽效果,忽略对内心情感的刻画,如布龙齐诺(Agnolo Bronzino)虽绘制许多贵族肖像画,但作品形同蜡像,没有内在的活力(图70)。这些矫揉造作的画法曾受到长期的批评。

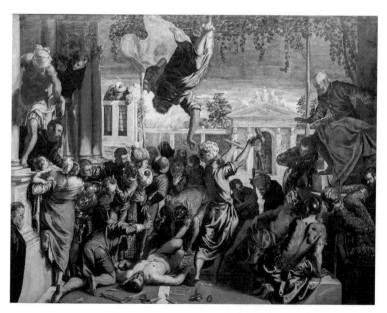

图68 丁托列托:奴隶奇迹(The Miracle of the Slave),1548年

图70 布龙齐诺：艾列诺拉和她的儿子（*Eleonora di Toledo col figlio Giovanni*），1545年

但是从另一方面看，在前辈大师辉煌成就的笼罩下，青年一代画家是通过风格主义才挣脱程式化束缚，找到自己艺术道路的。反对古典主义的清规戒律，以批判的选择取代盲目的尊崇，以形式的变革取代陈陈相因之弊，终归是很大的进步。况且风格主义潮流又被西欧各国当成文艺复兴新派别而仿效，成为"自哥特式以来第一个重要的国际风格"，从而有利于文艺复兴美术成果的传播，这就是功大于过了。

名词和概念

1. 人文主义（Humanism） 人文主义是一种哲学观念，其含义常常随着与之相关的思想运动而有所侧重。但总的说来是指一种以人为中心，强调人的价值和能动性，通过科学试验而不是超自然的神秘启示来理解世界的立场。

2. 行会（Guild） 欧洲11—19世纪的商人组织和传统手工业组织，能起到限制竞争、规定生产或业务范围、解决业主困难和保护同行利益等作用。

3. 美第奇家族（The Medici Family） 从13世纪开始在佛罗伦萨以商业和银行业起家的富有家族。该家族对艺术和人文学科的支持使佛罗伦萨成为文艺复兴的摇篮，其权威和声望持续到18世纪。

4. 透视学 一种在平面上将定点观察到的空间场景以准确方式加以呈现的制图技巧。

5. 模糊轮廓 空气透视法（Atmospheric Perspective）的别称（还被称为"薄雾法"）。大意是近实远虚；明暗色调会遮蔽物体轮廓线。为达·芬奇所最早提出。

6. 西斯廷教堂（*Sistine Chapel*） 一座位于梵蒂冈宗座宫殿内的天主教小堂，修建于1473—1481年，是宗教和教皇公务活动的场所。因米开朗琪罗的《创世记》天顶画和《最后的审判》壁画而闻名。

7. 风格主义（Mannerism） 约1520年在意大利出现的一种文艺复兴后期风格，持续到16世纪末被巴洛克风格所取代。其基本特征是针对文艺复兴美术的和谐、理想美和对称，创造出不对称或不自然的视觉效果。这个词语在中国有多种译名，如样式主义、风格主义、手法主义、矫饰主义等等。

基础练习

一、填空

1. 一般说欧洲文艺复兴的时间范围是（　　）到（　　）世纪。

2.依据（　　）原理和实际（　　）作画，使文艺复兴美术在技法上与古代美术和东方美术有巨大差别。

3.早期文艺复兴时间是（　　）世纪，盛期文艺复兴时间是（　　）世纪。

4.被称为"意大利第一位艺术大师"的是（　　）。

5.意大利早期文艺复兴以（　　）为中心。

6.佛罗伦萨画派最后一位大师是（　　）。

7.文艺复兴三杰指的是达·芬奇、（　　）和（　　）。

8.进入文艺复兴盛期之后，教皇所在地（　　）取代佛罗伦萨成为艺术中心。

9.威尼斯画派的艺术特点是热衷于表现光线和（　　）。

二、选择

1.意大利文艺复兴美术的创作方法是（　　）。
A.表现视觉真实　B.表现主观情绪
C.传达宗教主张　D.尝试变形夸张

2.使文艺复兴美术与古代东方美术拉开距离的根本原因是（　　）。
A.使用宗教题材
B.以科学理论为基础
C.使用线条作画
D.使用平面构图方式

3.佛罗伦萨画家马萨乔在欧洲画坛中首次使用（　　）。
A.光影色调　　B.线描轮廓
C.油画材料　　D.解剖知识

4.佛罗伦萨画家博蒂切利最主要的艺术赞助人是（　　）。
A.帕奇家族　　　B.美第奇家族
C.爱德华三世　　D.奥比奇家族

5.在艺术和科学两方面都为人类做出巨大贡献的是（　　）。
A.达·芬奇　　B.拉斐尔
C.提香　　　　D.乔尔乔涅

6.米开朗琪罗的雕塑和壁画工程的委托方之一是（　　）。
A.英王爱德华三世
B.米兰维斯孔蒂家族
C.罗马教皇儒略二世
D.西班牙波吉亚家族

7.在下列意大利文艺复兴画家中，最能表现英雄气概和人体力量的是（　　）。
A.乔尔乔涅　　B.拉斐尔
C.博蒂切利　　D.米开朗琪罗

8.在教皇宫中任职的拉斐尔最擅长描绘的宗教形象是（　　）。
A.耶稣　　　　B.教皇
C.圣母　　　　D.圣徒

9.威尼斯画派在技法上与佛罗伦萨和罗马画派的较明显差别是（　　）。
A.接受线性透视　B.保持线条造型
C.强调光线与色彩　D.女性题材较少

10.威尼斯画派中艺术生涯持续时间最长的画家是（　　）。
A.乔尔乔涅　　B.委罗内塞
C.提香　　　　D.柯勒乔

11.乔尔乔涅比起威尼斯画派的其他画家，更擅长描绘（　　）。
A.圣像　　　　B.风景
C.人体　　　　D.大场面

12.意大利风格主义的出现时间是（　　）。
A.初期文艺复兴之后
B.早期文艺复兴之后

C. 盛期文艺复兴之前

D. 盛期文艺复兴之后

13. 意大利风格主义美术的积极作用之一是（　　）。

A. 推动艺术形式变革

B. 体现科学技术作用

C. 创造理想人物形象

D. 通过文学作品传播

14. 文艺复兴画家反对神学统治的表现是（　　）。

A. 不画宗教题材

B. 丑化宗教人物

C. 借助宗教题材表现世俗内容

D. 以现实题材为主

15. 出自威尼斯画派、被认为是文艺复兴时期最完美的女人体作品是（　　）。

A.《西斯廷圣母》　　B.《沉睡的维纳斯》

C.《欧罗巴被劫》　　D.《朱皮特和伊娥》

三、思考题

1. 欧洲文艺复兴在哪些方面影响了后来西方艺术的发展？

2. 佛罗伦萨画派、罗马画派与威尼斯画派各有什么特征？

第二节　尼德兰文艺复兴美术

尼德兰（Nederland）的意思是"低地"，是西欧历史中一个地理概念，包括今荷兰、比利时、卢森堡和法国东北部地区。

这里是西欧要塞，工商业发展很早。13世纪时，这里形成一些自由城市，有商人独立国之称。14世纪时，属尼德兰属勃艮（gèn）第公国，15世纪后又被哈布斯堡王朝统治。

15世纪尼德兰美术

尼德兰文艺复兴美术（15世纪初期—16世纪60年代）不同于南方意大利同行们所为，有明显的地域风格。因为这里不是历史悠久、传统丰厚之地，尼德兰人接触到的艺术传统，只是中世纪从拜占庭传来的书籍手抄本插图和哥特式祭坛画，这些画风影响了尼德兰美术的发展。

尼德兰绘画的主要形式是祭坛画和独幅木板画。他们使用改进的油画技法，真实再现视觉形象，画风凝重、细密、色彩透明。又受细密画影响，热衷于描绘质感和细节，作画态度也十分认真。他们的作品虽然不像意大利作品那样热情奔放，合于人文理想，但非常精巧，极其写实。在看上去颇为刻板的样式中体现出北欧人热爱物质世界、冷静、理智、耐心、深刻的独特气质。他们技巧熟练，感受真切，作品格调矜持不俗，开创了具有国际意义的，能与意大利文艺复兴成就并峙的欧洲近代绘画传统。

尼德兰画派的创始人是扬·凡·爱克（Jan Van Eyck，约1390—1441），扬·凡·爱克是勃艮第宫廷画师，对化学有研究，对油画技法做了重要改进。他善于表现物体质感和细节，光色效果明快雅致，他的艺术格言是"尽我所能"。他和他的哥哥胡伯特·凡·爱克（Hubert Van Eyck）共同创作的《根特祭坛画》（*Ghent Altarpiece*），是尼德兰早期文艺复兴美术的代表作。

《根特祭坛画》（图71）为根特市圣贝文教堂所作，共包括23个画面，主体画面是《羔羊受崇拜》。这组画笔法细密，色彩灿烂，虽然有浓厚的宗教情节性，但艺术效果却是对现实中人和大自然的赞美，油画制作技

图 71　扬·凡·爱克：根特祭坛画，1432 年

也达到高峰。

《阿尔诺芬尼夫妇像》（*The Arnolfini Portrait*，图 72）是扬·凡·爱克颇负盛名的肖像作品。其细致的描绘体现出尼德兰画家在技术上精益求精的特点，人物形象虽然动态刻板，神情木讷，但这正是尼德兰绘画的一种趣味，与意大利画派的风情万种很不相同。

扬·凡·爱克后，凡·德·韦登（Rogier van der Weyden，约 1399—1464）是 15 世纪早期尼德兰画派最有影响的画家。他曾去过意大利，促进了尼德兰画派与意大利画派的交流。他的画风有激情，对比强烈，与扬·凡·爱克的冷静庄重恰成对照。代表作是《耶稣下十字架》（*The Descent from the Cross*，图 73），构图动荡不安，描绘精练概括，舍弃无关细节，表达极度痛苦的精神感受。

波茨（Dieric Bouts）和古斯（Hugo van

图 72　扬·凡·爱克：阿尔诺芬尼夫妇像，1434 年

图 73 凡·德·韦登：耶稣下十字架，1435 年

der Goes）都是 15 世纪中后期画家。波茨《最后的晚餐》，精心描绘现实中进餐场面，又不失宗教的庄重感，比达·芬奇同名作品早 30 年。古斯的《波提纳里祭坛画》（*Portinari Altarpiece*）是巨型三联画（图 74），展示了油画艺术可以将全部视觉感受逼真再现的能力，使意大利同行大为赞赏。

15 世纪末，尼德兰归属哈布斯堡王朝，16 世纪初，它又被西班牙控制，政权的更迭引起了普遍的精神危机，曲折反映这个时代思想特征的画家是博斯，他奇迹般地创造了一种怪诞和幻想的风格，这种风格不是来自尼德兰古代传统，也与意大利的画法不同。

图 74 古斯：波提纳里祭坛画（局部），1477—1478 年

第四章 欧洲文艺复兴美术 201

博斯（Hieronymus Bosch，约 1450—1516）在当时的文献中就被认为是"独特画家"，后来又被学术界尊为对人性有深刻洞察力和第一位表现抽象概念的画家。他继承民间艺术幽默风趣的传统，写实与虚构结合，笔下形象万千，想象力极为丰富，善于表达哲理性思想，对生活中的丑恶给予讽刺。他的许多绘画与当时民间流行的谚语或寓言有关。如《干草车》（The Hay Wagon，图 75），就是根据民谚"世界如干草堆，可以爬上去为所欲为"创作的。草堆上是快乐的生活，车轮下却有许多想往上爬的人被压倒，另有一些人在互相撕扯打斗。《人间乐园》（The Garden of Earthly Delights，图 76）则表现天堂里的景象，是尘世中人幻想的寻欢作乐场面，有无数荒诞离奇的形象，被后来超现实主义画家们奉为祖师。

图 75　博斯：干草车（局部），1512—1515 年

图 76　博斯：人间乐园，1490—1500 年

16 世纪尼德兰美术

16 世纪尼德兰只出现了伟大画家老勃鲁盖尔（Pieter Bruegel the Elder，约 1525—1569）。他代表了尼德兰文艺复兴美术最高成就。

勃鲁盖尔早年随师学艺。26 岁后去意大利旅行，画了一些风景画。31 岁时开始独立创作，起初受博斯影响，以讽刺性道德说教题材为主，习惯画俯视角度。后来使用简洁构图表现人物，又以极大兴趣画风景，许多作品在表面意义之下还有深藏不露的含义。44 岁时在布鲁塞尔逝世。两个儿子都是画家，相对于父亲被称为大、小勃鲁盖尔。

勃鲁盖尔以表现农民生活和农村景色为主，他从民间寓言和谚语中选取题材，生活情趣横溢，艺术手法粗犷朴素。他既描绘尼德兰人民反抗西班牙统治者的斗争，也描绘与世无争的田园景色（图 77）。他笔下的农民形象，生动活泼，朴实憨厚，是西方美术中最真实的农民形象之一。

《农民舞蹈》（The Peasant Dance，图 78）是勃鲁盖尔的代表作，表现农民们在村中街道上旋风般跳舞，充满运动感和狂热气息。构图上左静右动，人物形象既夸张幽默又不失朴厚乡风。另一幅《盲人的寓言》（The Parable of the Blind，图 79）则是戏谑性作品。描绘一群盲人在盲人引导下，连续跌倒的瞬间情景，暗喻对"盲从"的讽刺，所使用对角线构图很有名。

图 77 勃鲁盖尔：雪中猎人（The Hunters in the Snow），1565 年

图 78　勃鲁盖尔：农民舞蹈，1568 年

图 79　勃鲁盖尔：盲人的寓言，1568 年

名词和概念

1. 勃艮第公国（Duchy of Burgundy） 一个存在于918—1482年间的欧洲国家，领土曾包括今法国东部以及荷兰、比利时、卢森堡等地区。该国在15世纪查理公爵统治下势力达到顶峰，后因战败而逐渐被法国和哈布斯堡王朝瓜分。

2. 哈布斯堡王朝（Habsburg Monarchy） 欧洲历史上最为显赫、统治地域最广的王室之一，其家族成员曾出任若干王国、公国的国王、大公与公爵。从11世纪兴起到18世纪结束，统治欧洲很多国家和地区长达7世纪有余。

3. 祭坛画（Altarpiece） 一种画在木板上，有镶框，安置在基督教堂祭坛后边的宗教绘画，是基督教艺术最重要的产品之一。

4. 木版画（Wood Engraving） 即木刻，一种凸版印刷技术，即艺术家将一个图形刻制到一块木板上，然后通过在木版表面涂油墨使这个图形能印到纸上。

5. 油画技法 油画是用油调配颜料所作的绘画，是西方艺术史中的主体绘画方式。传统油画技法有三种，一是北欧尼德兰画派的透明薄涂法；二是南欧意大利画派的不透明厚涂法；三是佛兰德斯画派的暗部透明、亮部不透明的折中画法。

基础练习

一、填空

1. 历史上尼德兰地区的地理范围，涵盖今天的荷兰、（　　）、卢森堡和（　　）东北部。

2. 尼德兰文艺复兴画家所接触到的艺术传统主要是手抄本插图和哥特式（　　）画。

3. 扬·凡·爱克是尼德兰画派的创始人，他的知名功绩是改进了（　　）技法。

4. 能代表尼德兰文艺复兴美术最高成就的画家是（　　）。

二、选择

1. 尼德兰画派最突出的艺术成就是（　　）。

　A. 油画制作精到　B. 表现宫廷生活

　C. 坚持宗教主题　D. 塑造理想形象

2. 扬·凡·爱克最具知名度的油画作品是（　　）。

　A.《伯利恒的户口调查》

　B.《教堂中的圣母》

　C.《圣安东尼的诱惑》

　D.《阿尔诺芬尼夫妇像》

3. 在韦登的《耶稣下十字架》中，耶稣的身体呈现（　　）

　A. 平衡形式　　B. 倾斜状态

　C. 独自站立　　D. 升入高空

4. 作品中多荒诞离奇形象，因此被超现实主义画家奉为鼻祖的尼德兰画家是（　　）。

　A. 扬·凡·爱克　B. 博斯

　C. 韦登　　　　D. 勃鲁盖尔

5. 老勃鲁盖尔在绘画中表现最多的题材是（　　）。

　A. 农民生活　　B. 贵族肖像

　C. 自然风光　　D.《圣经》故事

三、思考题

1. 尼德兰文艺复兴作品与意大利文艺复兴作品有哪些具体差异？

2. 老勃鲁盖尔表现农村生活的作品有哪些可圈可点之处？

第三节　德国文艺复兴美术

15世纪时，德国由于工商业发展，城镇繁荣，出现许多艺术中心。在教堂装饰中，因壁画不合时尚，大幅祭坛画发展起来，并仍保持后期哥特式写实技法。后来，书籍印刷技术发明，版画因此兴盛。受到了意大利文艺复兴注重人体表现和运用科学原理的影响，德国美术日益进步，并促成16世纪艺术高峰的到来。

15世纪德国画家有维茨（Konrad Witz）和洛赫纳（Stefan Lochner）。前者把写实的风景技巧与宗教画相结合，能表现自然变幻效果；后者在祭坛画中深入刻画人物心理，对表现柔情蜜意和多愁善感有偏好。

深受版画影响的德国美术在16世纪出现辉煌面貌，出现三位艺术大师，丢勒、荷尔拜因和格吕内瓦德。

阿尔布雷希特·丢勒（Albrecht Dürer，1471—1528）是德国文艺复兴时期最重要的艺术家。同达·芬奇一样具有多方面的才能，在油画、版画、建筑学、素描和艺术理论方面都有精深造诣。他的作品造型严谨，刻画细密，版画成就突出，将德国人对大自然的热爱与对古典艺术的尊崇结合起来，作品具有知识性和理性化特征。

丢勒出生于金饰工匠家庭，幼年时在父亲作坊中接受艺术教育，19岁时画了最早的知名作品《父亲肖像》，随后去尼德兰和瑞士等地旅行。他曾两次去意大利，受到意大利文艺复兴美术的影响。41岁时，受聘为宫廷画师，晚年则致力于艺术理论和科学研究，并亲自为这些著作画插图。

《四圣徒》（The Four Apostles，图80）

图80　丢勒：四圣徒，1526年

是丢勒最重要的油画作品。画了约翰、彼得、保罗、马可四个圣徒，造型高大完整，以纪念碑形式出现，表现他们的坚定信念和真理研究者气质。《忧郁》（Melencolia I，图81）是体现画家个人气质的铜版画。画面上一个妇女与混乱背景组合在一起，仿佛一切都在难以预测和彷徨无助之中，据说是表达思维与制造技术之间不可调解的矛盾。

小汉斯·荷尔拜因（Hans Holbein the Younger，约1497—1543）是德国16世纪最重要的肖像画家，多才多艺，精于写实，画法冷静、缜密，以技术精确无误闻名；风格淡雅，有注重对象表面质感和装饰品细节的风格主义特征。据说，他的画可置于放大镜下仔细观看。

他出生于绘画世家，22岁在巴塞尔加

入画家公会,创作大量壁画、肖像画、祭坛画和书籍插图。后因巴塞尔发生宗教骚乱,荷尔拜因29岁时由人文主义学者伊拉斯谟(Roterodamus)介绍去英国画肖像,获巨大成功。后来英王聘请他为宫廷画师,直至他在英国去世。

《使节》(*The Ambassadors*,图82)是荷尔拜因的双人肖像作品,描绘法国驻英大使和大使的朋友。画法精细、真实,但前景中却有变形头骨横空出世,表明了该画自然主义之外的价值。他还为伊拉斯谟画了三幅肖像,能生动再现人物性格和气质。

格吕内瓦德(Matthias Grünewald,约1475—1528),是丢勒同时代画家。善于表达痛苦和混乱感受,个性强烈,表现性强。代表作是《伊森海姆祭坛画》(*Isenheim Altarpiece*,图83),表现基督下葬、复活等多种场面,形象夸张、色彩壮丽,有动荡不安的艺术效果。

图81 丢勒:忧郁1,1514年

名词和概念

1. 后期哥特式的写实技法 始于12世纪法国的哥特艺术,到14世纪演变成"国际哥特式"(International Gothic),在整个欧洲流行至15世纪晚期,在德国则延续到16世纪与文艺复兴艺术合流,而其在北欧的延续也被称为"后期哥特式"(Late Gothic)。主要包括四种媒介,即壁画、嵌板绘画、手稿插图和彩色玻璃,其技术特征

图82 荷尔拜因:使节,1533年

第四章 欧洲文艺复兴美术

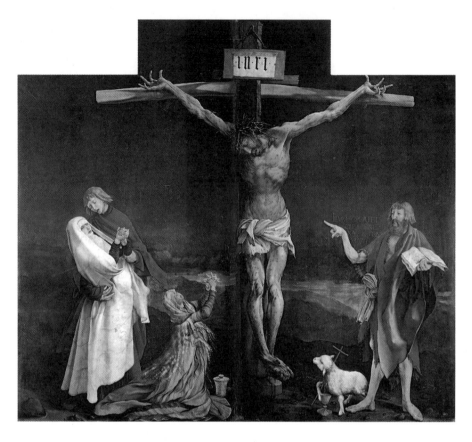

图83 格吕内瓦德：伊森海姆祭坛画（局部），1512—1516年

是华丽的装饰色彩，拉长的形体和流动的线条，对透视、复杂造型和空间的熟练运用，以及写实手法描绘的动植物等。

2. 书籍印刷技术的发明 约翰内斯·古腾堡（Johannes Gutenberg, 1398—1468）在15世纪中期发明活字印刷术，使印刷品变得非常便宜，印刷速度提高许多，印刷量剧增，并在欧洲迅速传播。这项发明对后来文艺复兴、宗教改革、启蒙时代和科学革命等运动都起到了重要推动作用。

基础练习

一、填空

1. 德国文艺复兴的三位艺术大师是丢勒、（　　）和（　　）。

2. 德国文艺复兴画家中学识最渊博的是（　　），最重要的肖像画家是（　　），最善于表达痛苦和混乱感受的画家是（　　）。

二、选择

1. 德国文艺复兴画家中在创作实践和理论研究两方面都取得非凡成就的是（　　）。

　　A. 荷尔拜因　　B. 格吕内瓦德
　　C. 丢勒　　　　D. 洛赫纳

2. 德国文艺复兴画家受到了来自意大利的（　　）影响。

　　A. 科学原理　　B. 宗教主题
　　C. 木版画技法　D. 祭坛画形式

3. 丢勒的作品《忧郁》是一幅（　　）。

　　A. 油画　　　　B. 木版画
　　C. 铜版画　　　D. 水彩画

4. 荷尔拜因的作品《使节》是一幅（　　）。

A. 双人肖像　　B. 历史群像
C. 风俗画　　　D. 单人肖像

5. 德国文艺复兴画家格吕内瓦德的代表作是（　　）。

A.《根特祭坛画》

B.《麦洛德祭坛画》

C.《波提纳利祭坛画》

D.《伊森海姆祭坛画》

三、思考题

德国文艺复兴美术的独特属性是什么？

第四节　西班牙文艺复兴美术

西班牙文艺复兴有动荡的历史背景。西班牙原是西哥特人所建，在8世纪时因阿拉伯人侵占而亡国，至15世纪后期才重新建立统一的基督教国家。在此后半个世纪，因航海发现和殖民地贸易迅速获利，至16世纪末成为欧洲最大国家，开始了文学艺术的黄金时代。由于西班牙文艺复兴时期封建王权和教会势力仍很强大，所以，西班牙文艺复兴美术有浓厚的宗教色彩的宫廷绘画样式，艺术格调深沉，情感强烈，也保留了较多的中世纪神秘主义特色。

埃尔·格列科（El Greco，1541—1614）是西班牙文艺复兴美术的代表。他祖籍希腊，在意大利出生，19岁时在威尼斯进入提香工作室，36岁到西班牙，先做宫廷画家，后来一直住在西班牙旧都托莱多，与那里的学者和教会人士为友，并博览群书，有广泛的兴趣和修养。

受风格主义影响，格列科的作品空间繁密，有强烈的戏剧性效果，他将人体比例显著拉长，使用弯曲线条和刺激性强的色彩，表现躁动不安的情绪，成为文艺复兴时期有空前表现力的画家。

《奥尔加斯伯爵下葬》（*The Burial of the Count of Orgaz*，图84）是格列科代表作，描绘为教堂慷慨捐助的伯爵的葬礼场面。画面分上中下三部分，下部是送葬，上部是天堂里的欢迎仪式，中部则深入刻画出在宗教奇观面前世俗反映。《托莱多风景》（*View of Toledo*，图85）是格列科晚年作品，描绘暴风雨将临的山城景色。画面动荡不安，时明时暗，被称为"心灵的风景"。

名词和概念

1. 西哥特人（Visigoth）　东日耳曼部落的两个主要分支之一。公元4世纪兴起于巴尔干地区，后加入对罗马帝国的战争，410年攻陷并洗劫罗马。后定居于高卢南部，建

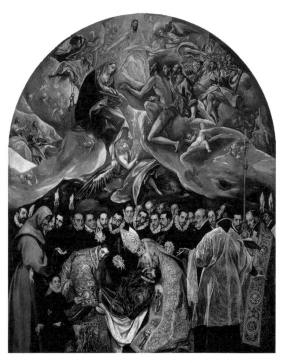

图84　格列科：奥尔加斯伯爵下葬，1586年

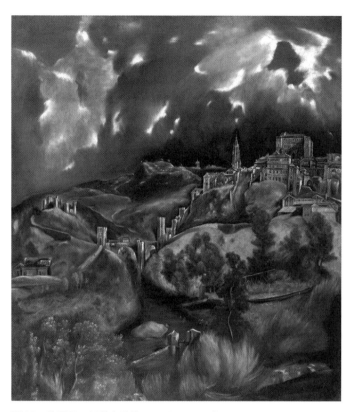

图85 格列科：托莱多风景，1599—1600年

立西哥特王国，统治法国南部和伊比利亚半岛。8世纪初，被来自北非的阿拉伯帝国消灭。

2. 航海大发现（Age of Discovery） 指欧洲历史中的地理大发现。即从15世纪到17世纪，欧洲船队出现在世界各处的海洋上，为寻找新的贸易路线和贸易伙伴，发现了许多当时在欧洲不为人知的国家与地区，也涌现出了许多著名航海家。其中最知名的有西班牙探险家哥伦布、葡萄牙探险家达伽马、麦哲伦等。

3. 戏剧性效果 由于人们对戏剧艺术的通俗理解是"有紧张、深刻的矛盾冲突"，所以在描述美术作品中使用该词语，是说作品有某种给观者带来矛盾和冲突感受的视觉效果。

基础练习

一、填空

1. 西班牙文艺复兴美术的代表画家是（　　）。
2. 格列科以动荡不安效果表现城市风景的名作是（　　）。

二、选择

1. 西班牙文艺复兴的特有社会背景是（　　）。

 A. 人文主义普及
 B. 商业阶层强大
 C. 教会势力强大
 D. 国内战乱不已

2. 格列科在艺术中接受的主要影响来自（　　）。

 A. 佛罗伦萨画派
 B. 风格主义
 C. 威尼斯画派
 D. 国际哥特式

三、思考题

在欧洲文艺复兴的整体进程中，西班牙画家格列科的艺术风格显得非常与众不同，这是怎么回事？

第五章　巴洛克和罗可可美术

第一节　17世纪意大利美术

16世纪后期在意大利兴起的风格主义运动，进入17世纪，竟成燎原之势，引导全欧洲艺术朝背离古典传统的方向发展。打破古典规范，追求画面感性刺激效果，成为一时风尚。这种风尚被后来的评论家称为"巴洛克"，欧洲17世纪美术也因此被称为"巴洛克美术"。

巴洛克美术

巴洛克（Baroque）是18世纪的艺术理论家用来批评上一世纪违反古典艺术标准的做法，是贬义，指过分、反常、怪异和不规则。但实际上巴洛克美术是对文艺复兴推陈出新的发展，它完全不同于文艺复兴时期的庄重和谐与结构清晰，它以宗教狂热的精神创造结构繁杂、光线奇异、立体感突出的作品。大量雕刻或绘画，被用来装饰教堂和宫殿，以热情奔放、动感强烈、华美绚丽的风格补充了文艺复兴的庄重典雅。

17世纪巴洛克美术中心在罗马。

罗马建筑师博罗米尼（Francesco Borromini，1599—1667），被公认为是巴洛克最伟大的创造者之一。他幼学石工、建筑和雕刻，他的建筑实践经验和技术知识，使他在结构上能做出其他建筑师不敢做的创新。其作品以奇特著称。代表作是圣卡罗教堂（San Carlino），在设计上能打破文艺复兴以来的建筑理论，布局呈椭圆形，教堂内墙沿曲面起伏，上升与结构复杂的圆顶相接。

巴洛克美术的另一主要代表人物是贝尔尼尼（Giovanni Lorenzo Bernini，1598—1680），他是当时罗马城中最重要的建筑师、雕刻家和城市规划专家。

贝尔尼尼幼承家学，有神童之誉，据说8岁就会作雕像。后来受到大主教的赞助，26岁时完成与米开朗琪罗同名作品《大卫》，风格却完全不同。在后来为新教皇服务的漫长过程中，他完成大量教会和宫廷订件，作品多是建筑的组成部分，如圣彼得教堂柱廊、宗教人物雕像、教皇陵墓和有喷泉的城市广场等，因技巧精湛而负有盛名。

贝尔尼尼是西方雕刻史上继米开朗琪罗之后的又一位里程碑式人物。他的雕刻技艺纯熟精到，善于表现人体瞬间运动和皮肤、丝织品质感，使西方雕刻艺术进入崭新时代。据说，看他的作品，使人无法想到石料原来的性质和形状。

《阿波罗与达芙尼》（Apollo and Daphne，图86）是贝尔尼尼的代表作，表现希腊神话人物阿波罗追逐女神的奔跑场面。他选择人体运动的最高潮，表现两人相触一刹那，使瞬间成为永恒。另一件著名作品是《圣德烈莎的沉迷》（Ecstasy of Saint Teresa，图87），表现人体在旋转升腾的云气中转动，有奇异的光线效果。

贝尔尼尼去世后，西方美术以意大利为

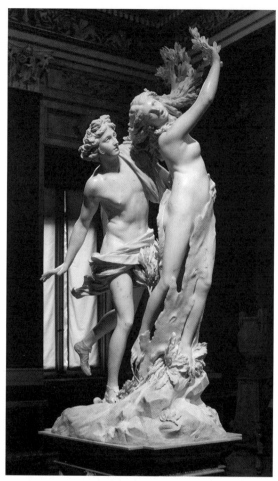

图 86　贝尔尼尼：阿波罗与达芙尼，1622—1625 年

图 87　贝尔尼尼：圣德烈莎的沉迷，1651 年

中心的时代也就结束了。

现实主义美术

卡拉瓦乔（Michelangelo Merisi da Caravaggio，1571—1610）被确认为是这一时期现实主义画派代表，其实，他的作品在形式上有明显的巴洛克风格，并对这一时代产生了巨大影响。

与雕塑上追求运动感一样，追求光线效果是 17 世纪欧洲绘画首要目标。尽管各家各派千差万别，但都毫无例外地热衷光影明暗表现，卡拉瓦乔正是这种时代新风的开创者。

卡拉瓦乔出身贫苦，一生坎坷。15 岁到罗马，既受教会的重视和庇护，又经常在社会上招惹是非，常与人打斗，34 岁时因伤人触犯法规而逃离罗马，37 岁时死于异乡。他的作品以强烈的明暗对比为最大特色，善于运用强光黑影突出画面主体，不作烦琐的细节描绘，也常用社会底层人物形象画《圣经》题材。代表作是《圣马太被召唤》（The Calling of Saint Matthew）和《圣母之死》（Death of the Virgin）。

《圣马太被召唤》（图 88）表现罗马税官马太收税时，基督突然闯进来的戏剧性场面。明暗对比强烈，基督的面孔和手从暗影中凸显出来，把观者视线引向马太及周围的

图88 卡拉瓦乔：圣马太被召唤，1599—1600 年

人。《圣母之死》是表现悲痛情感的作品，画面以黑色阴影为主体，只有悼念者头部，圣母、侍女的亮部在背景中出现。以上两幅画的人物形象都有平民特征，生活气息浓厚。

卡拉瓦乔的艺术以现实为依据，不被理想主义的艺术模式束缚。他活着的时候，只有很少的人赏识他。但死后却出现许多追随者，人们称这些人是"卡拉瓦乔主义者"。

学院派

美术学院的出现是美术发展中的一件大事。

在此之前的欧洲画家，都是以师傅带徒弟的方法进行艺术教育。这种方法耗时较长，学生接触面也较窄。美术学院变师徒制为科班制，扭转了中世纪以来的作坊式教育，能系统教授古典美术知识和技能，对西方古典主义美术教育起到很大作用。

卡拉奇兄弟（The Carracci）是16世纪末意大利卡拉奇家族的三个画家，出身平民，常常以三人合作方式为贵族宅第画壁画，能以古典主义情调对抗风格主义影响。他们的主要功绩是于1590年前后在故乡博洛尼亚创立美术学院，这是欧洲第一所有影响的美术学院。他们试图通过学院教育的方法，将欧洲艺术从风格主义漫无节制的夸张变形，引回到盛期文艺复兴风格。该学院对后来的欧洲美术最重要的影响，是建立了基于古典主义美学原理的素描教学体系。

圭多·雷尼（Guido Reni）是受卡拉奇兄弟画风影响的画家，曾临摹安尼巴莱·卡拉

第五章 巴洛克和罗可可美术 213

奇和卡拉瓦乔的作品。多画壁画，热衷于寓言题材。后来继任卡拉奇成了博洛尼亚美术学院院长。

名词和概念

1. 巴洛克（Baroque） 词源不确定，意为"不规则（变形）的珠子"，有"俗丽凌乱"的含义。原是18世纪崇尚古典艺术的人，在描述17世纪非文艺复兴正统风格时使用的贬义词。事实上巴洛克美术强调运动和光线，体现出精力饱满、勇于创新，甚至好大喜功的倾向。与此时期欧洲人对外扩张殖民、占据世界文明中心的历史总趋势相一致。

2. 博洛尼亚美术学院（Academy of Fine Arts of Bologna） 最初由卡拉奇三兄弟在16世纪末创立，在此基础上形成"博洛尼亚画派"（Bolognese School），他们以"折中主义"为原则，反对激进的风格主义而试图复兴古典主义美术。

基础练习

一、填空

1. 在美术史中"巴洛克艺术"是指欧洲（　　）世纪的美术风格。
2. 在西方雕塑史中，继米开朗琪罗之后里程碑式的雕塑家是（　　）。
3. 开启17世纪欧洲绘画中巴洛克画风的是（　　）。

二、选择

1. 欧洲17世纪巴洛克画风的首要目标是（　　）。
 A. 表现宗教狂热　B. 追求光线效果
 C. 传播人文思想　D. 塑造平民形象
2. 罗马建筑师和雕塑家贝尔尼尼最善于表现（　　）。
 A. 人体瞬间运动　B. 社会平民群像
 C. 穹顶装饰浮雕　D. 数代教皇雕像
3. 卡拉瓦乔开创的绘画风格的最明显特征是（　　）。
 A. 强烈的明暗效果
 B. 闪动的印象色彩
 C. 清晰的线描轮廓
 D. 纪实的社会题材
4. 在16世纪末意大利博洛尼亚创办美术学院的人是（　　）。
 A. 勒南三兄弟　B. 林堡三兄弟
 C. 卡拉奇三兄弟　D. 贝里尼三兄弟

三、思考题

1. 巴洛克美术风格的基本特征是什么？
2. 贝尔尼尼在雕塑上有哪些特殊成就？

第二节　17世纪佛兰德斯美术

佛兰德斯（Flanders）是西欧历史上的地区名称，即尼德兰的南部地区，大体包括现在的比利时、卢森堡和法国东北部地区。

16世纪后期，尼德兰爆发了世界历史上第一次成功的资产阶级革命。经过数十年浴血奋战，西班牙人的统治被推翻了，北方的荷兰获得了独立，南方佛兰德斯由于贵族妥协，仍处在西班牙人统治之下。这样，原尼德兰地区就一分为二，成为两个国家，也使原本各有特色的南北两画派更朝着不同方向发展。进入17世纪，出现了繁荣的艺术局面。

佛兰德斯美术仍受信奉天主教的哈布斯堡王朝控制，创作上要适应宫廷贵族和天主

教会的审美要求。作品主要用于宫廷装饰、教会祭坛和节日庆典，所以形成富丽堂皇的装饰风格，与文艺复兴时期尼德兰美术的淳朴自然比，有明显的贵族化、宫廷化倾向。

佛兰德斯美术是巴洛克风格的重要组成部分，最重要的成就是绘画。因为是在战争动乱之后成长起来的艺术，先前虔诚信奉宗教的心态松解了，在细致精密、摹写准确的尼德兰传统写实手法中，出现了热烈奔放的想象力和松动活络的气息。代表画家是鲁本斯与他的弟子凡·代克和约丹斯。

鲁本斯（Peter Paul Rubens，1577—1640）是佛兰德斯最杰出画家，也是欧洲巴洛克绘画大师。他出身于富裕的市民家庭，10岁时因家庭变故，生活困难，被送去担当贵族侍卫，后转学绘画。23岁时去意大利担任宫廷画家，历时8年，广泛深入地研究意大利画派的成就，深受威尼斯画派影响。31岁后回到安特卫普担任宫廷画家，成为当时最受欢迎的艺术家。为完成过多订件，成立了大规模的工作室，许多作品由学生或助手代笔。他还担当了重要的外交使节，从事政治与外交活动。

鲁本斯精通各类绘画技法，创作题材广泛，才气横溢，作品数量惊人。他的绘画激情澎湃，造型壮硕，色彩鲜亮，笔法奔放，有强烈的运动感和戏剧性效果。描绘光线在肉感和丰腴的身体上闪烁时，有粗俗耀眼的美感。代表作是《劫夺吕西普斯的女儿》（*The Rape of the Daughters of Leucippus*）和《拉马松之战》（*The Battle of the Amazons*）。

《劫夺吕西普斯的女儿》（图89）描绘希腊神话中一个抢婚场面。旋转型构图，人马相交错，激烈动荡的画面令人眼花缭乱，人体造型强健华丽。《拉马松之战》是历史画，表现战争场面，有旋风般的动感，风格豪放。

凡·代克（Anthony van Dyck，1599—1641）是肖像画家，据说是鲁本斯得意门生。他的画风温和细腻，色调偏暖灰，尤其擅长表现人物内心活动。由于他长期在英国担任宫廷画家，所以画了大量英国重要人物的肖像画。最有名的一幅是《查理一世像》（*Charles*

图89　鲁本斯：劫夺吕西普斯的女儿，1618年

第五章　巴洛克和罗可可美术

I at the Hunt，图 90），表现国王打猎时休息的场面。主要人物被画在构图一侧，精神状态不佳，毫无美化夸张之处。

约丹斯（Jacob Jordaens, 1593—1678）也是鲁本斯的学生，但他不画上流社会人物和王室成员，只画无忧无虑的快乐市民，充满乐观的生活情趣，造型意识有典型的巴洛克倾向。代表作是《国王宴饮》(*The King Drinks*，图 91）的系列变体画，表现粗野毫无节制的民间宴会场面。

名词和概念

1. **佛兰德斯（Flanders）** 西欧的一个历史地名，泛指位于西欧低地的尼德兰南部地区，包括今比利时的东佛兰德省和西佛兰德省、法国的加来海峡省和北方省、荷兰的泽兰省等。现在的佛兰德斯，指比利时西部的一个说荷兰语的地区。

图 90　凡·代克：查理一世像，1635 年

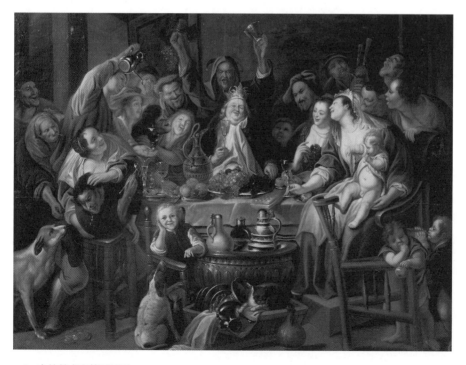

图 91　约丹斯：国王宴饮（之一），1660 年

2. 劫夺吕西普斯的女儿（The Rape of the Daughters of Leucippus） 是古希腊罗马的神话故事。卡斯托尔（Castor）和波鲁克斯（Pollux）是双胞胎兄弟，常被合称为狄奥斯库洛伊兄弟（Dioscuri），是优秀的猎人和驯马师。这两人看上了已经是他人新娘的吕西普斯（Leucippus）的女儿福柏（Phoebe）和希莱拉（Hilaeira），并将她们劫走。

3. 查理一世（Charles I，1600—1649） 在位期间卷入了与国会的权力斗争，是唯一以国王身份被国会处死的英国国王。

基础练习

一、填空

1. 佛兰德斯是历史上的地区名称，大致是现在比利时、卢森堡和（　　）东北部地区。

2. 佛兰德斯美术的代表人物是（　　）与他的弟子凡·代克。

二、选择

1. 佛兰德斯美术的主要审美特征是（　　）。
 A. 富丽堂皇　　B. 简洁朴素
 C. 严谨写实　　D. 严肃不苟

2. 在巴洛克绘画大师鲁本斯的艺术风格中，最显而易见的是（　　）。
 A. 线描流畅　　B. 色彩质朴
 C. 构图平稳　　D. 激情澎湃

3. 长期在英国担任宫廷画家的凡·代克，以大量作品描绘了（　　）。
 A. 快乐市民　　B. 豪门贵族
 C. 自然风光　　D. 历史人物

三、思考题

佛兰德斯画家鲁本斯的油画作品有哪些明显特征？

第三节　17世纪荷兰美术

推翻西班牙统治的荷兰人，在17世纪初建立国家，国力飞速增长，尤其海上贸易获利甚厚，进入商业全盛时代。

独立后的荷兰没有强大王权，也没有凌驾于市民之上的贵族势力。社会以平民与商人为本，多小康之家，人们珍惜和平生活。艺术也因此与佛兰德斯迥然不同，具有平民的性质。

荷兰美术为新兴的市民阶层服务，进入市场，适应市民审美和购买力要求，多小幅作品，内容上也多表现日常生活和自然景色，有乐观活泼的趣味，并发展出风俗画、风景画、静物画和动物画等独立画种。擅作小幅画的画家们被称为"荷兰小画派"，他们有浓郁的乡土特色和精湛的写实技巧，写下西方美术史中的辉煌一页。

17世纪荷兰最重要的画家是伦勃朗、哈尔斯和维米尔。

哈尔斯（Frans Hals，约1581—1666） 是荷兰画派先驱，一生贫困，以肖像画谋生，早期创作与约丹斯风格相近。他擅长捕捉人物瞬间表情，多为下层平民画像。他习惯直接从画布上开始作画，笔触迅速、鲜明、阔大。

他的代表作是《吉卜赛姑娘》（*Gypsy Girl*，图92）。表现自由泼辣的少女形象，似乎正为某件恶作剧暗中窃喜。神态之妙，为美术史中所仅见，用笔活泛，也合人物性格之表达。

伦勃朗（Rembrandt Harmenszoon van Rijn，1606—1669） 是荷兰历史上也是世界历史上最伟大的画家。他生于磨坊主家庭，14岁时进入著名的莱顿大学，不久离校从师

图 92　哈尔斯：吉卜赛姑娘，1628—1630 年

学画。21 岁左右回到家乡莱顿，成为职业画家。26 岁迁往阿姆斯特丹从事艺术创作，因创作《杜普教授的解剖学课》（Anatomy Lesson of Dr. Nicolaes Tulp）而成名。28 岁与莎士基亚结婚，过上豪华生活，创作上也获得丰收。36 岁时作《夜巡》（The Night Watch）触怒订件人，遭到诋毁，再加上妻子去世，使伦勃朗陷于重重困难之中，生活日趋贫困。但他始终不放弃自己的创作目标，又广泛结交中下层市民，创作大量不朽名作（图 93）。晚年，他的第二个妻子亨德里治和儿子提图斯先后去世，伦勃朗也在极度孤寂与贫困中死去。

《杜普教授的解剖学课》（图 94）描绘阿姆斯特丹大学的教授们解剖尸体的一个场面。扇形构图，明暗手法细腻，人物塑造生动传神。《夜巡》（图 95）是一个国民自卫队订制的群像。表现军人在街上巡逻的场面，人物众多，喧哗热闹，风格活泼热烈，空间形式复杂，有强烈的风俗画效果。

伦勃朗擅长用光线塑造形体，艺术手法质朴亲切。画面重点突出，层次丰富，笔法阔大，色调浓烈，能最大限度发挥油画颜料本身的性质，有英雄史诗般的悲壮风格。除油画外，他的素描和版画也有非凡成就。

维米尔（Johannes Vermeer，1632—1675）是风俗画家，被看作"荷兰小画派"代表。他一直生活在德尔夫特小镇，描绘村镇风光和市民日常生活，画风单纯静谧。平凡单调的场景经他表现，往往有鲜明动人的魅力。维米尔一生贫困，在作品中却常将普通家务

图 93　伦勃朗：基督传道（Christ preaching），1652 年

图 94 伦勃朗：杜普教授的解剖学课，1632 年

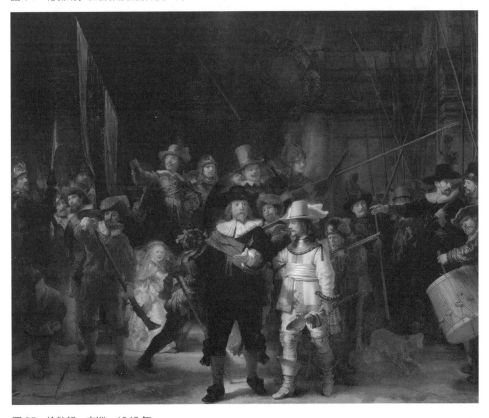

图 95 伦勃朗：夜巡，1642 年

劳动诗意化（图96），画中男女的服装和周围用具，在室内光线的映照下有精细的质感，将欧洲室内画传统发展到一个新阶段。

《读信少女》（*Girl Reading a Letter*，图97）是维米尔的代表作。意境优雅，形式感强。以鲜明侧影表现人物专注而复杂的神情，画面沉稳又有生气。

与维米尔题材相近的风俗画家还有勃鲁威尔（Adriaen Brouwer），他是哈尔斯的学生，晚年作品全部取材于日常生活；霍赫（Pieter de Hooch），善画充满光线的室内画；扬·斯丁（Jan Steen），善画闹饮取乐场面；奥斯塔得（Adriaen van Ostade）也是哈尔斯的学生，喜欢表现粗俗的农民生活景象。

风景画反映了17世纪荷兰画家对祖国山川的热爱之情。代表画家有雷斯达尔（Jacob van Ruisdael），擅长表现平坦的荷兰乡村全貌，地平线低远，又往往被茫茫云空所笼罩（图98）；霍贝玛（Meindert Hobbema）是雷斯达

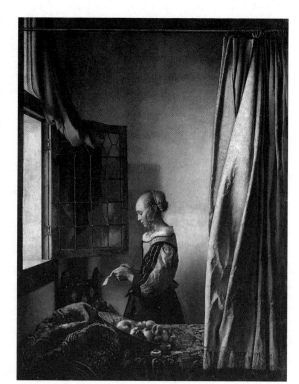

图97　维米尔：读信少女，1657—1659年

尔的学生，完成名作《密德哈尼斯林荫道》（*The Avenue at Middelharnis*，图99），开创西方风景画前所未有的构图先例。

静物画也是荷兰17世纪美术的重要方面，在细致入微的刻画中，表现出市民生活的富足与安定。代表画家有克拉斯（Pieter Claesz）（图100）、考尔夫（Willem Kalf）和贝耶林（Abraham van Beijeren），他们的共同特点是能表现物体质感和光泽，色彩绚丽丰富。

名词和概念

1. 荷兰独立战争（Dutch War of Independence）即"八十年战争"（Eighty Years' War）。荷兰原为尼德兰联邦地区，荷兰人因不满西班牙哈布斯堡王朝的统治，从

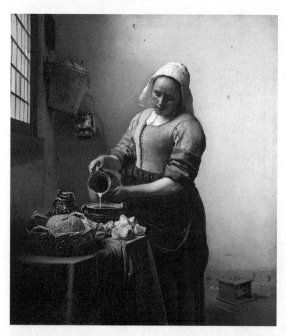

图96　维米尔：倒牛奶的妇女（*The Milkmaid*），1658—1659年

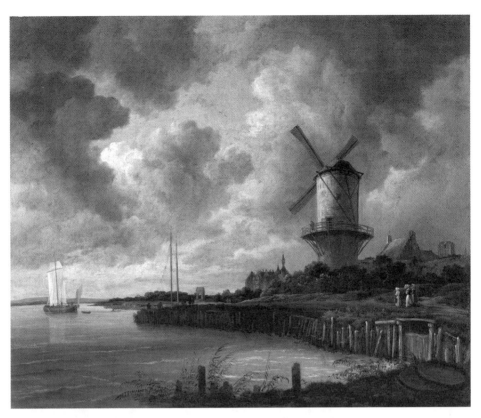

图 98 雷斯达尔：埃克河边的磨坊（The Windmill at Wijk），1670 年

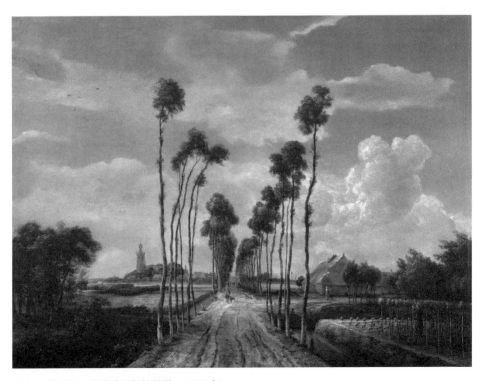

图 99 霍贝玛：密德哈尼斯林荫道，1689 年

图100 克拉斯：静物（*Still Life*），1647年

1568年开始起义，组织军队与西班牙统治者展开战争，最终在1648年，尼德兰七省联邦被确认为一个独立国家，即"荷兰共和国"。

2. 风俗画（Genre） 泛指以社会风情、民间习俗等日常生活为主题的绘画，是人物画中的一种类型。以截取再现人们习以为常的日常生活情节为特征。

3. 风景画（Landscape Painting） 描绘自然风景的绘画，如山川树木河流等，是西方艺术中的主要题材类型之一。但此概念不包括中国的山水画。

4. 静物画（Still Lifes） 以无自我运动和无生命之物为描绘主题，可不必根据自然秩序而任意构图，是西方艺术主要题材类型之一。

5. 室内画（Interior） 利用透视法描绘有器物的室内景观的绘画，以17世纪荷兰画家维米尔的作品最有代表性。

基础练习

一、填空

1. 17世纪荷兰美术中最重要的画家是伦勃朗、（　　　）和（　　　）。

2. 由于17世纪荷兰画家多画小幅作品，因此人们也称他们为"荷兰（　　　）画派"。

3. 伦勃朗最重要的代表作是（　　　）。

二、选择

1.17 世纪荷兰绘画的主要社会功能是为（　　　）服务。
　　A. 市民　　　　B. 宫廷
　　C. 教会　　　　D. 贵族

2.17 世纪荷兰画派先驱哈尔斯的艺术特色之一是善于描绘（　　　）。
　　A. 海上战争场面　B. 宫廷时装人物
　　C. 人物瞬间表情　D. 风景和静物

3. 被称为荷兰历史上也是世界历史上最伟大的画家是（　　　）。
　　A. 伦勃朗　　　B. 维米尔
　　C. 哈尔斯　　　D. 雷斯达尔

4. 伦勃朗最负盛名的艺术手法是（　　　）。
　　A. 画风单纯宁静
　　B. 用光线塑造形体
　　C. 以三联方式作画
　　D. 造型夸张幽默

5.17 世纪荷兰画家中画风最为单纯宁静且对今天仍有很大影响的是（　　　）。
　　A. 伦勃朗　　　B. 哈尔斯
　　C. 维米尔　　　D. 雷斯达尔

6.17 世纪荷兰绘画中表现出平坦的乡村全貌的作品是（　　　）。
　　A.《埃克河边的磨坊》
　　B.《克罗宁堡的风景》
　　C.《冬天的风景》
　　D.《有牧羊人和牛群的风景》

三、思考题

1. 为什么普遍认为伦勃朗是荷兰历史上也是世界历史上最伟大的画家？
2. 荷兰画家维米尔的绘画作品有哪些独到之处？

第四节　17、18 世纪法国美术

17 世纪法国是路易十四时代，他征伐邻国，连战连胜，一时称霸欧洲。这种欧洲霸主的姿态带来崇尚尊严、酷爱秩序、炫耀华贵的审美风尚。这一时期法国画家多去意大利学习，深受意大利古典主义影响，庄严、均衡、持重的画风流行起来，产生古典主义和写实主义两种主要艺术倾向。

古典主义画家

古典主义主要代表是普桑（Nicolas Poussin，1594—1665）。他受文艺复兴盛期艺术影响，尤其喜欢拉斐尔作品。在罗马取得艺术成就后，46 岁回法国任宫廷画师，因遭同行排挤，在一年半后又返回罗马永久定居。他的艺术特点是追求理性和秩序，画风冷静、平和，表现出对现实的超脱。代表作是《阿卡迪亚牧人》（*The Shepherds of Arcadia*，图 101），表现希腊神话中的圣地、牧人们和女神，以环形构图和人物造型合于古典规范而著称。

洛兰（Claude Lorrain，1600—1682）是古典主义风景画家，在意大利度过一生。他的画构图宏伟，富于诗意。通常是一侧有高大的树木，另一侧是古代建筑废墟和小树，前景点缀人物，开阔的原野上有小河和小山。

写实主义画家

写实主义绘画代表是勒南三兄弟（Le Nain brothers），他们都终生未婚，在巴黎合开画室。以不加粉饰的手法描绘农民生活状况，放弃了传统的神话与宗教题材，冷静的写实技法独具一格，所画农民或乞丐能体现

图 101 普桑：阿卡迪亚牧人，约 1638 年

人的尊严和法国艺术所特有的安详沉着。其中路易·勒南（Louis LeNain，1603—1648）成就最大，所作《农民一家》（Peasant Family in an Interior，图 102），手法简洁朴素，感人至深。

拉图尔（Georges de La Tour，1593—1652）是受卡拉瓦乔影响较大的画家。作品大都描绘烛光效果，形式极为概括，神秘感很强，能体现古典主义的宁静和巴洛克艺术的光线处理（图 103）。

学院派艺术

1648 年，在王室支持下，法国成立了皇家美术学院。该学院以意大利学院为模式，形成一套艺术观点和教学体系。学院创始人是勒布伦（Charles Le Brun，1619—1690）。

勒布伦是法国 17 世纪美术界权威。技艺精巧熟练，有组织才干，完成过许多大型艺术计划，创造出一种以普桑的古典主义为主，吸收意大利巴洛克画风的官方艺术风格，成为学院派艺术的标准。

法国 17 世纪学院教学方式十分呆板、僵化，甚至将艺术风格分出等级。希腊罗马一等，拉斐尔二等，普桑三等，威尼斯画派由于过分强调色彩，又低一等，最后是佛兰德斯和荷兰绘画。题材上也有等级差别，神话、宗教、历史画为一等，风俗肖像画是二等，风景、静物是末等。皆属荒谬不合理。

由此可见，所谓"学院派"，在初起时就有荒诞可笑之处，其性质之保守，观念之

图 102　路易·勒南：农民一家，1642 年

图 103　拉图尔：木匠约瑟（*Joseph the Carpenter*），1642—1644 年

偏颇，教学方式之陈腐，无论在历史上还是现实中都常可见到，身在其中者不能不有所觉察。

罗可可画风

进入 18 世纪后，法国由路易十五统治，艺术风格出现明显变化。庄重理性的古典主义时代结束，华丽狂放的巴洛克时代也告一段落。开始出现享乐主义的罗可可艺术风格。

罗可可（Rococo），原指由石子和贝壳组成涡卷形或花朵形的人造岩石，是装饰房间用的。后用来代称欧洲艺术中 17 世纪末至 18 世纪占统治地位的风格。这种风格包括了从室内装饰、建筑到绘画、雕刻乃至家具、陶瓷、染织、服装等各个方面，在绘画中的

第五章　巴洛克和罗可可美术　225

特点是以上层社会男女享乐生活为主要描绘内容，注重曲线趣味和非对称性，色彩柔和艳丽，形式烦冗浮华，人物造型轻盈飘逸。据说，这种风格的形成与当时左右宫廷审美情趣的法王情妇有关。

法国罗可可艺术的代表画家是华托、布歇和弗拉戈纳。

华托（Jean-Antoine Watteau，1684—1721）出身于工人家庭，曾在巴黎一画店做工。擅长描写贵族游乐生活，创造出纤弱苗条的女性形象，笔法轻快流畅。代表作《发舟西苔岛》（The Embarkation for Cythera，图104），取材于古代神话。描绘一个风景优美的岸边，一对对贵族男女将要登舟去岛上寻欢作乐的场景，画面像舞台场景，有梦幻般的美感。

布歇（François Boucher，1703—1770）是华托的学生，有神童之誉。担任路易十五的首席宫廷画师，以描绘珠光宝气、娇媚艳丽的贵妇著称。色彩华丽，突出感官享乐性。代表作《浴后的狄安娜》（Diana Leaving the Bath，图105），描绘动作大胆的裸女形体，在闪亮的绸缎衬托下，肌肤柔嫩、透明亮丽的场面。

弗拉戈纳（Jean-Honore Fragonard，1732—1806）是最受宫廷贵妇杜巴莉夫人关照的画家。画风受鲁本斯影响，流畅华丽。代表作是《秋千》（The Swing，图106），描绘在浓荫下，贵族青年男女尽兴玩秋千，女的在秋千上已荡至高处，男的则去接女人踢飞的鞋。从树的空隙中射进的阳光为画面增添了明朗色彩。

图104 华托：发舟西苔岛，1717年

罗可可艺术以小巧玲珑、轻快秀气取代巨大厚重、威严壮观的巴洛克风格，通过对宫廷艳情的描绘，使绘画艺术摆脱了传统宗教的题材，使反映浮华的现实生活成为压倒一切的时尚，这是罗可可艺术的一大长处，并被其他国家的宫廷所仿效，从而使法国艺术开始成为西方艺术的中心。

平民艺术

罗可可艺术代表宫廷贵族审美趣味，平民阶层的审美意识则在夏尔丹和格勒兹的作品中得到体现。

夏尔丹（Jean Simeon Chardin，1699—1779），善画家庭日常生活场景和静物，美学风格近于维米尔。他25岁时成为职业画师，29岁时被接纳为皇家美术院院士。他的静物画描绘日常生活用品（图107），他的风俗画描绘普通市民生活。手法朴素平易，能从市民生活中发掘诗意的美。代表作《饭前祈祷》（*Saying Grace*），描写母亲在餐桌前摆好饭食后，让孩子们在饭前做祈祷。生活气息浓厚，能表现家庭生活的温暖和谐。

格勒兹（Jean-Baptiste Greuze，1725—1806），开创法国18世纪平民绘画的说教主题，善画伤感夸张的风俗画。代表作是《打破壶的少女》（*The broken vessel*，图108），本意是描绘失身少女，因人物形象娇媚甜美，单纯稚气，实

图105　布歇：浴后的狄安娜，1742年

图106　弗拉戈纳：秋千，1767年

第五章　巴洛克和罗可可美术　227

图 107　夏尔丹：铜水壶（*The Copper Drinking Fountain*），1733—1734 年

图 108　格勒兹：打破壶的少女，1771 年

际上成了一幅美女图，削弱了主题意义。

　　法国 18 世纪平民艺术，受荷兰画派影响很大，因为与宫廷艺术趣味相反，所以历来受到较高评价。比如当时的思想家狄德罗就主张："艺术应该成为道德的学术，是劝导人们从事善行和英雄行为的无声宣传家。"这与中国古代艺术"成教化，助人伦"的目标倒很相似。

雕刻

　　18 世纪法国雕刻代表人物是乌东（Jean-Antoine Houdon，1741—1828），他 9 岁开始学雕刻，在法国皇家美术学院受过长期训练，作品表现出注重装饰的罗可可风格。他擅作肖像，曾经为狄德罗、卢梭、伏尔泰、华盛顿、富兰克林等人塑像，其中《伏尔泰坐像》（*Seated Voltaire*，图 109）最著名。该作品对人物刻画威严有力量，面容上显示出智慧的神采，身体微前倾，古典式服装增加了阔大潇洒的风度，被人们看作法国 18 世纪雕像最杰出代表。

名词和概念

　　1. 古典主义（Classicism）　在艺术上指对以古希腊罗马为代表的古典文化的高度认同，并依据其标准生产类似艺术品的艺术倾向。在文艺复兴后的 18—19 世纪流行于欧洲，是对巴洛克和洛可可艺术的反动。

　　2. 写实主义（Realism）　即现实主义。在艺术上指抑制主观作用，对自然现象和社会现象进行准确、详尽和不加修饰的描述。摒弃理想化和浪漫表达，因此与古典主义和浪漫主义相对。

图109　乌东：伏尔泰坐像，1780—1790年

3. 学院派（Academy）　也称为"学院艺术"（Academy Art），通常指受艺术高等教育影响的艺术创作流派。在西方艺术史语境中，特指在19世纪新古典主义和浪漫主义运动中，为法兰西艺术院订定的艺术标准所限的艺术家和艺术作品。进入20世纪以后，随着现代艺术的发展，学院派艺术被普遍视为陈腐、保守、没有创新和没有风格的，其艺术价值几乎完全被忽略，绝大部分学院派艺术家成为现代美术史中的被嘲笑对象。但这种情况随着20世纪后期多元文化的流行已有少许改观，学院派艺术在一定范围内被重新评价。

基础练习

一、填空

1. 17世纪法国美术中有（　　）主义和（　　）主义两种主要艺术倾向。

2. 17世纪法国古典主义绘画代表是（　　），写实主义绘画代表是（　　）。

3. 法国罗可可艺术主要流行于（　　）世纪，代表画家是华托和（　　）。

二、选择

1. 法国古典主义画家普桑的艺术特点是（　　）。

　　A. 热情洋溢　　B. 冷静平和
　　C. 浪漫想象　　D. 悲苦忧郁

2. 法国写实主义画家勒南三兄弟以不加粉饰的手法描绘了（　　）。

　　A. 神话故事　　B. 宗教活动
　　C. 农民生活　　D. 乡村风景

3. 17世纪法国皇家美术学院的教学体系的主要特点是（　　）。

　　A. 呆板僵化　　B. 科学求实
　　C. 大胆创新　　D. 自由至上

4. 18世纪法国罗可可绘画的主要表现内容是（　　）。

　　A. 贵族享乐生活　B. 平民日常生活
　　C. 宗教虔诚信仰　D. 工人繁重劳动

5. 弗拉戈纳的《秋千》主要表现豪门贵族阶层的（　　）。

　　A. 繁琐礼仪　　B. 慵懒生活
　　C. 男女调情　　D. 权力斗争

三、思考题

法国18世纪罗可可绘画的表现内容乏善可陈，为什么还能成为美术史经典？

第五节 17、18 世纪西班牙美术

从 16 世纪 80 年代到 17 世纪 80 年代，被称为西班牙艺术的黄金时代。

此时西班牙是统一的君主专制国家。贵族和天主教会订购艺术品，装饰宫廷或教堂，所以，西班牙绘画中宗教题材较多。在世俗题材作品中，则以肖像为主，风景次之，静物画极少，风俗画全无，大型装饰壁画也没有发展起来。

17 世纪绘画

这一时期形成了西班牙民族画派的基础，代表画家是委拉斯贵支、里贝拉和苏巴朗等人。

里贝拉（Jusepe de Ribera，约 1591—1652）出生于西班牙，少年随父去意大利，深受卡拉瓦乔影响，后来成为那不勒斯（当时属西班牙）宫廷画师。他的作品多宗教题材，侧重明暗效果，以戏剧性的写实主义风格著称。

里贝拉代表作《牢房里的圣艾格尼丝》（St. Agnes in Prison），描绘一个不畏强暴，有坚定信仰的少女形象。虽然是宗教题材，但充满世俗的感情和对命运的抗争精神。另一幅名作《跛足男孩》（The Clubfoot，图 110），描写少年乞丐，虽然身体有残疾，但是有美好心灵和自尊。

苏巴朗（Francisco de Zurbaran，1598—1664）虽然也获宫廷画师称号，但终生过着隐居生活，主要为教会作画，描写静寂的僧侣世界（图 111）。代表作是《圣休在餐厅》（St Hugh in the Refectory），表现圣休布道的故事。这幅画构图平衡，人物按等距排列，画面冷峻、宁静。据说，苏巴朗作品都是根据写生完成的。

17 世纪西班牙最伟大的画家是委拉斯贵

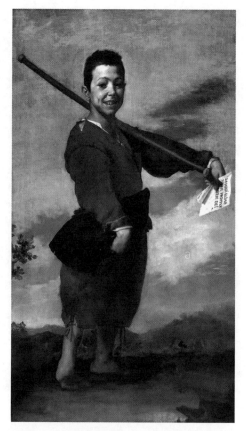

图 110 里贝拉：跛足男孩，1642 年

图 111 苏巴朗：圣母的童年（Childhood of the Virgin），1658—1660 年

支（Diego Velázquez，1599—1660）。他生于塞维尔，11岁被父亲送去学画。早期作品有强烈的光影和鲜明立体感，明显受卡拉瓦乔影响。24岁时应召为国王腓力四世画像，一举成名，被任命为宫廷画师。在宫中他接触了丰富的皇家艺术收藏，深受提香和鲁本斯影响。他先后两次出访意大利，临摹丁托列托、米开朗琪罗和拉斐尔作品，31岁后的作品明显改变原先模拟自然的态度，开始以粗笔触技法表现自然光线，有微妙和谐的效果。他在晚年担任皇宫内廷总管，事务繁杂，但仍然完成了一些重要作品，1660年逝世于马德里。

委拉斯贵支的艺术不像鲁本斯那样夸张激动，也不像伦勃朗那样深沉悲壮，他的艺术和他的生活相似，比较平静，自然，不显山露水。他虽是宫廷画家，却不失平民本色，描绘皇室成员不美化，不矫饰，艺术手法流畅自然，朴素平易，清新生动。

《教皇英诺森十世像》（Portrait of Pope Innocent X，图112）是委拉斯贵支的著名肖像画。深刻揭示画中人物既凶狠狡猾，又紧张疲惫的特点。色彩是红、白、金搭配，构成华丽庄重的宫廷色调；笔触稳健、准确，挥洒自如。《纺织女》（The Spinners，图113）是委拉斯贵支晚年作品，是欧洲最早描绘女工劳动的作品之一。前景有5个劳动妇女辛勤纺织，造型优美感人；远处则有悠闲欣赏挂毯的贵妇人，挂毯上的神话内容图案与这幅画的主题

图112 委拉斯贵支：教皇英诺森十世像，1650年

融为一体。

穆里罗（Bartolome Esteban Murillo，1617—1682）是西班牙17世纪下半期的代表画家。因善画圣母像，又能表现圣母的多愁善感，

图113 委拉斯贵支：纺织女，1655—1660年

第五章 巴洛克和罗可可美术

所以被称为"西班牙的拉斐尔"。他笔下的圣母有固定的椭圆形面孔，像少女般稚气纯朴。穆里罗的另一类作品是风俗画，大多表现儿童，生活气息浓厚，富有同情心（图114）。

穆里罗是西班牙美术由盛而衰的过渡人物，他的作品一方面描写现实生活，另一方面有唯美倾向。在他之后西班牙画坛开始沉寂，直到18世纪末期，才又见新气象。

18世纪末至19世纪初绘画

18世纪末至19世纪初，西班牙出现了伟大的现实主义画家戈雅（Francisco Goya，1746—1828），他是这一时期西班牙绘画的唯一代表。

这一时期，西班牙社会局势动荡不安，国内王权教会加重对人民的压迫，农民大批破产。拿破仑军队在1808年入侵西班牙，至1814年才撤走，更使西班牙人陷入深重的苦难之中。戈雅以画笔为时代写真，深刻地反映了他生活年代的战争和动乱。

戈雅出生于西班牙北部农村，14岁时在当地学艺，后来到马德里向一名宫廷画师学画。去过意大利。29岁时进入宫廷，34岁时成为皇家美术院成员，后升任副院长。45岁时成为宫廷首席画师。在此期间，他画了大量达官显贵肖像，其现实主义手法使人想起委拉斯贵支的同类作品。46岁因病耳聋，辞去院长职务，开始创作通俗讽刺画，抨击国家、教会的愚昧与奢侈。在拿破仑军队侵入西班牙时，他以版画和油画记录目睹的场面，表达对入侵者的愤怒。法军撤走后，戈雅闭门谢客，门上写着"聋人寓所"，完成一批色调低沉的"黑色绘画"。78岁后，戈雅移居法国，直至逝世。

戈雅的艺术风格强悍泼辣，有战斗性，他运用油画和版画，抨击黑暗社会，表现时代重大事件，笔法简练奔放，思想性强，对19世纪后期浪漫主义、现实主义和印象主义画家们有很大影响。所以，有人把戈雅称为西方近代艺术的先驱。

《查理四世一家》（Charles IV of Spain and His Family，图115）是戈雅所作群像。描绘皇家13人（另有一个是画家本人），服饰华丽，姿态傲慢，但面目都是贪婪、丑恶、愚不可及，被称为"锦绣垃圾"。另一幅重要作品是《枪杀起义者》（The Third of May 1808，图116），记录1808年5月3日，入侵西班牙的法军镇压反抗者的场面。在敌人枪口前，衣衫褴褛的农民大义凛然，昂然挺立，高声斥责侵略者；方形灯里射出惨白光线，反衬出天色的阴沉。

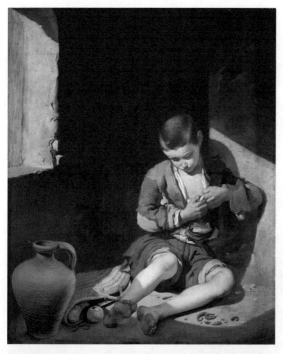

图114 穆里罗：少年乞丐（The Young Beggar），1647—1648年

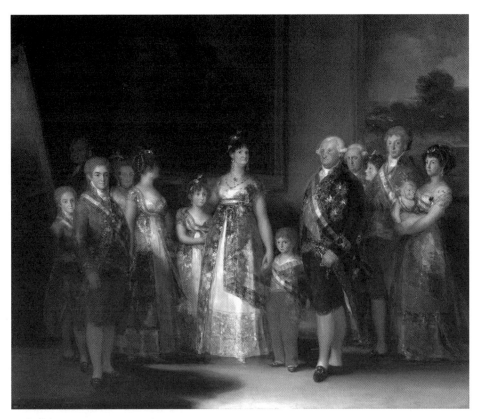

图 115　戈雅：查理四世一家，1800 年

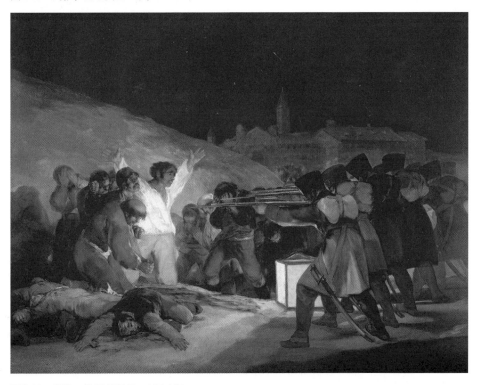

图 116　戈雅：枪杀起义者，1814 年

名词与概念

1. **英诺森十世**（Innocent X, 1574—1655） 意大利人，1644—1655年当选罗马主教，是历史上最精明的教皇之一。

2. **半岛战争**（Peninsular War, 1808—1814） 西班牙和葡萄牙在英国支持下，对拿破仑军队入侵和占领伊比利亚半岛而展开的军事抗争，被认为是最早的民族解放战争之一，对大规模游击战的出现具有重要意义。

3. **查理四世**（Charles IV, 1748—1819） 西班牙国王，1788—1808年在位，在他统治期间西班牙历史发生了由盛至衰的重大转折。

基础练习

一、填空

1. 委拉斯贵支是（　　）世纪西班牙最伟大的画家。

2. 18世纪末到19世纪初西班牙美术的代表画家是（　　）。

二、选择

1. 委拉斯贵支在《英诺森十世像》中所描绘的人物形象是（　　）。

　　A. 威严凶狠　　　B. 宽厚大度
　　C. 趾高气扬　　　D. 轻松愉悦

2. 戈雅描绘皇帝家族十三人的贪婪、傲慢和愚蠢的名作是（　　）。

　　A.《查理四世一家》B.《亨利八世一家》
　　C.《斯特马蒂一家》D.《卡洛斯四世一家》

第六节　18世纪英国美术

英国在文艺复兴期间诗歌和戏剧繁荣，造型艺术上却无明显成就。虽然荷尔拜因在16世纪来英国工作多年，17世纪时，鲁本斯和凡·代克也到过伦敦，凡·代克还做过英王宫廷画家。但令人不解的是，英国一直未能产生本民族的卓越画家。到18世纪，这种情况开始转变。

英国进入18世纪才有平民绘画产生，先驱人物是荷加斯（William Hogarth, 1697—1764）。他是油画家、版画家和艺术理论家。生于伦敦，喜爱幽默，23岁开始铜版画创作，29岁开始画油画。他是英国风俗画奠基人，习惯以连续性组画暴露18世纪英国社会问题，描绘放荡生活造成的堕落和中上层阶级的奢侈颓废。他还留下一本美学理论著作《美的分析》。

《妓女生涯》（A Harlot's Progress）是荷加斯所作一组6幅版画，讲述一个农村姑娘在伦敦的堕落及悲惨结局，有说教意味和浓厚的市民趣味。版画广为发行，使作者在经济和艺术上获得独立地位。另外一组类似作品是油画《浪子生涯》（A Rake's Progress，图117）8幅，表现没有爱情的婚姻的悲剧结果。

雷诺兹（Joshua Reynolds, 1723—1792）是18世纪英国学院派艺术代表。提倡绘画的崇高风格，主张向过去的大师学习，接受严格训练。他是英国皇家美术学院的创建者之一，任第一任院长。他的绘画有英国传统的贵族气派，又受巴洛克风格影响，形象生动，艺术效果富丽堂皇。代表作是《凯贝尔海军上将》等。

庚斯勃罗（Thomas Gainsborough, 1727—1788）是和雷诺兹齐名的肖像画家，有罗可可风格。色彩绚烂精致，用笔流畅，热衷于风景描绘。代表作是《安德鲁斯夫妇》（Mr and Mrs Andrews，图118），被认为是

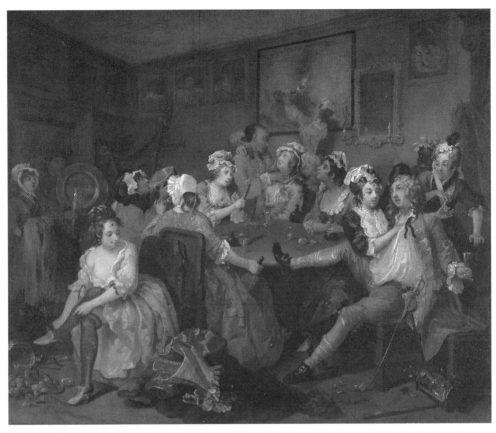

图 117 荷加斯：浪子生涯（第三幅），1732—1733 年

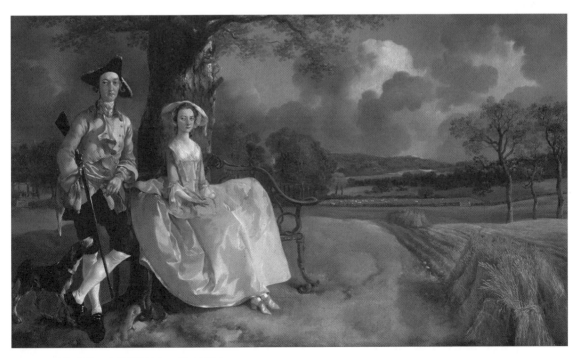

图 118 庚斯勃罗：安德鲁斯夫妇，约 1750 年

英国绘画中最有英国味的一幅，画中人物绅士风度很足，背景是典型的萨福克郡风景，预示了19世纪英国风景画黄金时代的到来。

名词与概念

1.《**美的分析**》(*The Analysis of Beauty*)　英国画家威廉·荷加斯出版于1753年的美学著作。书中最重要的内容是线条美理论，认为S形（蛇形）曲线能产生韵律和运动感，因此最能引起观者注意。书中还提出独立影响美的6个原则：适宜、变化、一致、单纯、错杂和量。

2.**萨福克郡**（Suffolk）　位于英格兰东部地区。该地区地势低洼，有几座小山，有大片可耕地和湖区湿地。萨福克的海岸和荒野因自然风光出众而闻名。

基础练习

一、填空

1.英国民族画派出现在（　　）世纪，先驱人物是（　　）。

2.18世纪英国肖像画代表画家是（　　）和（　　）。

二、选择

1.作为英国风俗画奠基人，荷加斯以连续组画的方式暴露英国的（　　）。
　　A.社会问题　　B.法律漏洞
　　C.商业舞弊　　D.官员渎职

2.英国18世纪学院派画家的代表是（　　）。
　　A.荷加斯　　B.雷诺兹
　　C.庚斯勃罗　　D.凡·代克

3.英国18世纪的美术家中，对艺术理论有重要贡献的画家是（　　）。
　　A.荷加斯　　B.雷诺兹
　　C.庚斯勃罗　　D.凡·代克

第六章 19 世纪西方美术

第一节 19 世纪法国美术

19 世纪西方美术以法国为中心。

1789 年法国大革命推翻路易十六统治,开始动荡的政治变革时代。艺术也受时代变化影响,与波旁君主政体相联系的罗可可艺术失去了存在条件,古罗马城市遗址的考古发现,引起了崇尚古典主义的思潮。古代艺术中端庄、严肃和理想化的精神,与拿破仑帝国对艺术的要求相一致,而艺术理论家也竭力鼓吹古典文化。这些因素综合作用,导致新古典主义(Neoclassicism)画风出现。

新古典主义

新古典主义以大卫和安格尔为代表。他们的共同特点是研究古典范本,形成冷静和理智的艺术态度,注意细节真实,色彩服从造型,热衷于歌颂拿破仑帝国的荣耀。但有讽刺意味的是,在大卫非政治性肖像画和安格尔异国题材(如土耳其后宫场景及宫女)作品中,有浪漫的倾向。

大卫(Jacques-Louis David,1748—1825)18 岁时考入皇家美术学院,27 岁时因获罗马奖,去意大利研究艺术,32 岁回国,36 岁成为皇家艺术院院士,创作《荷拉斯兄弟之誓》(*Oath of the Horatii*),一举成名。在法国大革命中,他成为雅各宾党执政时期公共教育和艺术委员,作《马拉之死》(*The Death of Marat*)。1794 年热月政变后,大卫被捕,获释后从事艺术教育和肖像画创作。1799 年拿破仑执政后,大卫成为宫廷首席画师,创作美化拿破仑的作品。1814 年拿破仑失败后,大卫流亡布鲁塞尔,并在那里逝世。

大卫善于以古典题材和形式表现激进思想,作品有英雄主义主题,色彩庄重,构图严谨。《荷拉斯兄弟之誓》(图 119)取材古罗马故事,描绘罗马城里三名勇士,为全城人民免遭敌人杀戮,向父亲请战,要求与敌人决斗的戏剧性场面。人物姿态像舞台动作,动势明确有力,气氛慷慨激昂;在画面另一侧,还表现了家中女眷的悲伤情感。《马拉之死》(图 120)描绘雅各宾党领导人马拉被刺身亡的现场。画面构图单纯,笔法凝重,成功地将人物肖像、历史事件和悲剧气氛结合起来,表现了画家擅长驾驭题材的非凡功力。

大卫的学生很多,其中格罗(Antoine-Jean Gros,1771—1835)以描写拿破仑军事生涯的历史画闻名。他受鲁本斯和威尼斯画派影响较大,热衷豪迈的笔法和色彩,曾随拿破仑到处征战。代表作是《拿破仑在阿尔柯桥上》(*Bonaparte at the Pont D'Arcole*,图 121),有强烈的感情色彩和巴洛克画风。大卫被流放后,成为大卫画室的领导人。

安格尔(Jean-Auguste-Dominique Ingres,1780—1867)也是大卫的学生。他将大卫开创的新古典主义画风推向新阶段,成为新古典主义学院派代表人物。其特点是以古希腊、罗马雕刻和拉斐尔为范例,追求纯净雅致的

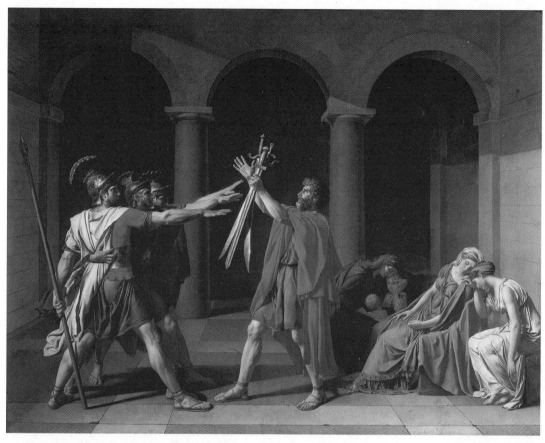

图 119　大卫：荷拉斯兄弟之誓，1784 年

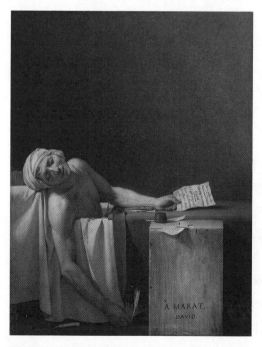

图 120　大卫：马拉之死，1793 年

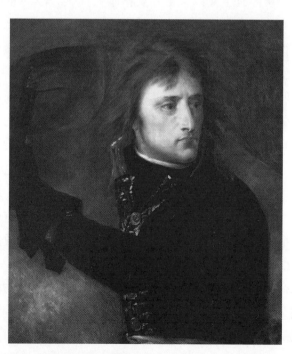

图 121　格罗：拿破仑在阿尔柯桥上（局部），1796 年

趣味，能将古典形式原理与现实中新鲜感受相结合，画风工整，轮廓确切，色彩明晰，构图严谨，有圆熟流畅的艺术技巧。

安格尔出身于绘画家庭。11岁即入美术学院学习，17岁到巴黎进大卫画室，26岁赴罗马学习，在罗马期间完成的创作没有受到国内的好评。18年后他返回法国，因带回巨作《路易十三的誓约》（*The Vow of Louis XIII*），受到官方热烈赞扬，第二年当选为美术院院士。自设画室，教授上百名学生。54岁时他第二次去罗马，受到极高礼遇。在逝世前一周，他还根据乔托的作品画了最后一件素描。安格尔一生画了大量女人体，《土耳其浴室》（*The Turkish Bath*，图122）可算集大成者。圆形画面中有20多个裸女，姿态各异，动作夸张，以女性浅黄的肉体为基调，还有小面积的蓝、红、白镶嵌其中，形成清新的色彩对比效果。另一件人体作品是《泉》（*The Source*，图123），描绘一个少女扛着一只瓦罐向下倒水。作者将抽象的古典形式原理与具体写实的技巧结合起来，有流畅的曲线，意境纯美。

在新古典主义和后来的浪漫主义画风之间，普鲁东（Pierre-Paul Prudhon，1758—1823）是一个过渡人物。他成名很晚，58岁才入选美术院。他的作品以柔和、肉感和轻微的浪漫情调著称。代表作是《劫走普赛克》（*Psyche Lifted Up by Zephyrs*，图124），表现希腊神话中女神被风神和天使卷走的情景，画面恍惚朦胧，如梦如醉，弥漫着浪漫气息。

浪漫主义美术

1814年拿破仑垮台后，波旁王朝复辟了，人们不满于社会状况和政治倒退，向往自由精

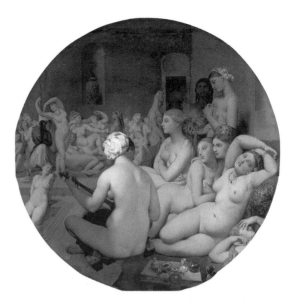

图122　安格尔：土耳其浴室，1862年

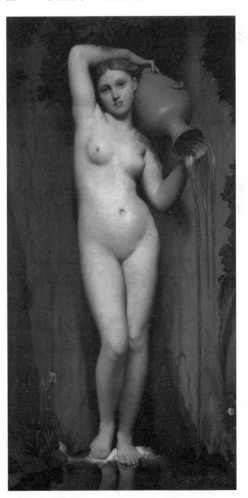

图123　安格尔：泉，1856年

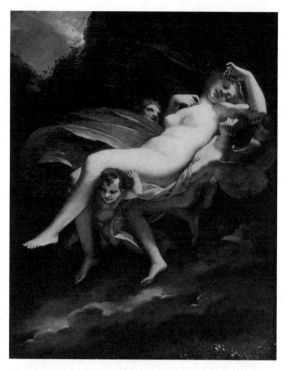

图 124　普鲁东：劫走普赛克，1800 年

神和革命热情，要抒发胸中郁闷，这样，文学艺术中出现了浪漫主义思潮（Romanticism）。新古典主义的反对者热里科和德拉克洛瓦，站在时代前列，领导了浪漫主义美术运动，向朴素、客观和平静的古典艺术风格提出挑战。

浪漫主义美术不满于古典主义学院派的刻板规范，强调感情因素，表现强烈个性，色彩鲜明，明暗强烈，笔法奔放，在 19 世纪前半期横扫西方古典模式和权威，为西方画坛带来勃勃生机。

热里科（Theodore Gericault，1791—1824）是浪漫主义先驱，喜欢描绘赛马题材，作品气魄宏伟，色彩丰富，追求光线和运动感表达。他从少年起就喜欢绘画和骑马，曾随古典主义画家学画。早期作品受鲁本斯和格罗影响。25 岁时去佛罗伦萨和罗马，对米开朗琪罗很迷恋。回国后完成名作《梅杜萨之筏》，轰动一时。29 岁时他去英国访问，又完成许多表现马和赛马的作品。他后期重要作品是 5 幅神经错乱者肖像，这在艺术史上很罕见。

《梅杜萨之筏》（*The Raft of the Medusa*，图 125）取材于当时的新闻事件。法国远航舰"梅杜萨"号触礁沉没，水手和乘客被丢弃

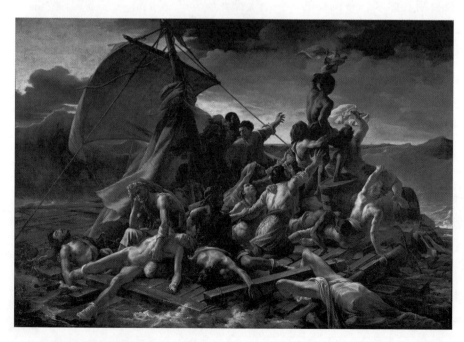

图 125　热里科：梅杜萨之筏，1818—1819 年

在临时捆扎的木筏上随波漂流,仅数人生还。画家为这幅画的创作准备了一年。画中描绘筏上的残存者在望见远处帆影时竭力呼救的情景,表现了人的求生意志与大自然无情规律之间的矛盾,以激烈动荡的风格打破古典主义一统天下的局面。

德拉克洛瓦(Eugene Delacroix,1798—1863)是浪漫主义绘画大师,又被看成印象主义和表现主义先驱。他的想象力丰富,受鲁本斯影响较大,善于运用色彩和表现幻想。作品题材多取自历史上戏剧性事件,异国背景常常是近东或北非,空间处理多采用对角线方式,明暗触目,有强烈的视觉刺激力量。

他从小受到良好艺术熏陶,17岁进入美术学院,师从学院派画家。他博览群书,酷爱音乐。第一件杰作是《但丁之舟》,恐怖骇人的艺术效果引起争论。26岁时创作《希阿岛的屠杀》(Massacre at Chios,图126),表现残暴与绝望,被视为浪漫派向古典主义的一次挑战。一年后他去英国旅行,接触了他仰慕已久的英国艺术,回国后完成《沙尔丹纳帕勒之死》和《自由领导人民》等名作。34岁时他去摩洛哥和阿尔及利亚旅行,此后作品以描绘东方异国情调为主,还画过一些大型装饰画。

《沙尔丹纳帕勒之死》(The Death of Sardanapalus,图127)取材于拜伦的诗,描绘亚述末代国王在王宫被包围时,命令部属屠杀他的全部心爱之物(姬妾和犬马),然后自焚的场面。这是既痛苦又艳烈的景象。题材是古典的,表现却远离单纯静穆的理想,构图成旋转状,有眩晕般的艺术效果。《自由领导人民》(Liberty Leading the People,图128)是德拉克洛瓦最负盛名的作品。描绘1830年法国"七月革命"中巷战场面。着力刻画想象中象征自由的女神形象,她领着革命战士向敌人冲锋。女神形象健美朴素,神话与实际场面统一,强烈的光线效果与丰富炽烈的色彩形成激昂气氛。

浪漫主义影响许多领域,雕刻领域代表是吕德(Francois Rude,1784—1855)。他的著名作品是巴黎凯旋门上的装饰浮雕《马赛曲》(The Marseillaise,图129),表现1792年法奥战争中,马赛人为保护年轻的共和国,成立义勇军奔赴巴黎的场景。雕刻上部是胜利女神,下部是勇敢向前的人群。

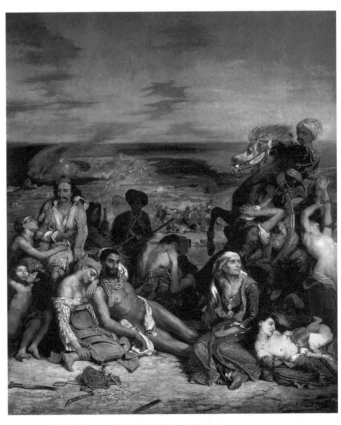

图126 德拉克洛瓦:希阿岛的屠杀,1824年

第六章 19世纪西方美术

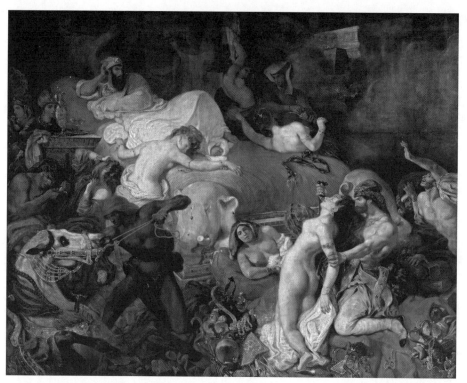

图 127 德拉克洛瓦：沙尔丹纳帕勒之死，1827 年

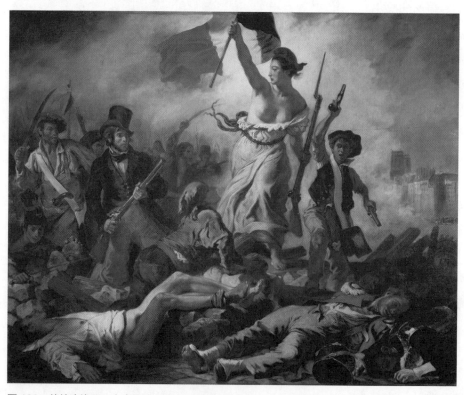

图 128 德拉克洛瓦：自由领导人民，1830 年

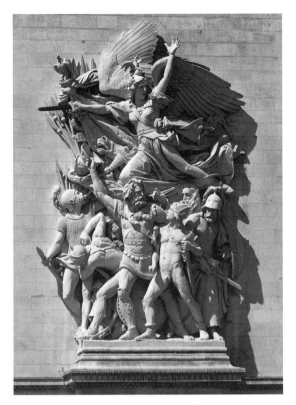

图129 吕德：马赛曲，1833—1836年

被官方承认为法国风景画代表人物。他擅长描绘雄伟茂密的大树，风格苍郁凝重。代表作是《橡树》（Oak Grove Apremont，图130）。

柯罗（Jean-Baptiste-Camille Corot，1796—1875）是风景画家和人物画家。三次去意大利，受意大利古典画家影响，以抒情的风格描绘风景。他习惯于春夏两季去室外写生，冬季回画室创作大幅油画。他的风景画中经常出现建筑物和少女形象，题材一般是湖水与小树，色调朦胧，意境深远，使人感到宁静忧郁的气氛。晚年也画一些肖像画和人物习作。代表作是《孟特芳丹的回忆》（Recollection of Mortefontaine，图131），以绿银灰色，再现大自然的幽静和无限诗意。

巴比松画派

当古典主义和浪漫主义在巴黎画坛上展开论争之时，另有一些画家却悄悄地来到大自然中从事艺术创作。这就是法国19世纪中期出现的"巴比松画派"（Barbizon school）。

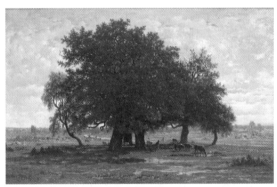

图130 卢梭：橡树，1850—1852年

巴比松是巴黎附近枫丹白露森林边上的小镇，19世纪30—40年代，一些法国画家定居此地进行写生创作，形成巴比松画派。该画派以风景创作为主，手法细腻写实，画风抒情和谐。代表画家是卢梭、柯罗和米勒。

卢梭（Theodore Rousseau，1812—1867）是巴比松画派主将，从19岁开始在法国沙龙展出作品，但在24岁以后，连续7年作品落选，被戏称"落选大师"。他在34岁定居巴比松村，与其他画家一起作画，渐成流派，1848年后

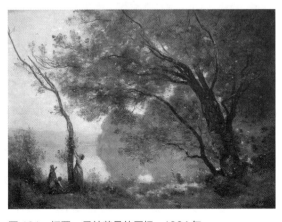

图131 柯罗：孟特芳丹的回忆，1864年

第六章 19世纪西方美术 243

米勒（Jean-François Millet，1814—1875）以表现农民题材为主，被认为是写实主义代表画家之一。他出身于农民家庭，23岁后到巴黎学画，34岁时在法国沙龙首次展出作品。35岁时他离开巴黎定居巴比松村，此后27年，他坚持一边劳动一边作画，以描绘农民生活为己任。艺术手法朴实厚重，形式概括简略，所画农民形象崇高庄严，有纪念碑效果，充满人道主义情感。他主要以默画方式从事创作。1868年获得官方授予的荣誉奖章。

米勒的重要作品有《晚钟》（The Angelus，图132），表现在田里劳动的青年农民夫妇，听到从远处教堂传来晚祷钟声，两人合掌伫立祈祷的场景。人物以剪影方式出现，手法

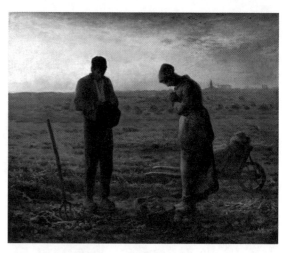

图132 米勒：晚钟，1857—1859年

概括，画面气氛宁静单纯。另一幅《拾穗》（The Gleaners，图133），描绘在秋天阳光下，3个农妇拾捡麦田中遗落的麦穗。人物弯腰，

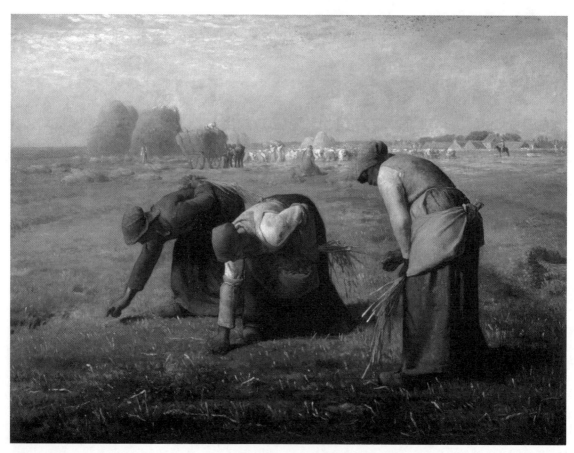

图133 米勒：拾穗，1857年

看不到面部形象，但她们的身姿如纪念碑般厚实凝重，体现刚健有力的审美情调。

巴比松画派其他画家还有受康斯太勃尔影响的杜普雷（Dupre）；出生于西班牙，受德拉克洛瓦影响的迪亚兹（Diaz）；对印象主义画家有重大影响，以描绘自然光线为目标的杜比尼（Daubigny）等。

写实主义美术

写实主义美术（Realism Art）以巴比松画派为开端。还有几位画家则置身于各种画派之外，以无流派身份从事艺术活动，其中最重要者是杜米埃和库尔贝。

杜米埃（Honore Daumier，1808—1879）是才能出众的油画家和石版画家。他的作品以表现主义的强烈手法描绘被压迫者的苦难，批判社会现行制度，手法豪放，意趣生动，有大"写意"的风格。

杜米埃生于马塞，7岁随父至巴黎，13岁做工谋生，做过法庭信差和书店店员。20岁左右决定专门从事艺术，作石版画、漫画和雕刻。24岁时因讽刺国王被判刑6个月。获释后，将批判对象转向现实生活，描绘社会各阶层人物形象（商人、律师、医生、教授等）。晚年命运悲惨，失明，住在柯罗送给他的房子里度过余生。

《三等车厢》（The Third-Class Carriage，图134）是杜米埃的油画代表作。描绘火车上三等车厢中乘客形象。画面明暗对比强烈，轮廓线较重，有版画的特点。《1834年4月15日特朗斯诺班街》（The Massacre at the Rue Transnonain，图135），以真实历史事件为题材，表现巴黎人民在反抗七月王朝斗争中，一个工人家庭全家遇害的惨状。画家以这幅画对反动当局进行控诉。

库尔贝（Gustave Courbet，1819—1877）和杜米埃虽然同被看作写实主义的代表，但两人风格相差较大。杜的写实中有揭露和批判，意在干预生活；库的写实则只限于描述社会现象，似乎与世无争。也许由此库尔贝被认为是写实主义的领袖人物。他主张如实

图134　杜米埃：三等车厢，1864年

图135　杜米埃：1834年4月15日特朗斯诺班街，1834年

描写视觉现象,反对粉饰现实,轻视作品社会意义。

库尔贝是富裕农场主之子,22岁时在巴黎学习美术,常去卢浮宫研究大师们的作品,从此走上艺术之路。25岁时绘制自画像参加法国艺术年展,后来到荷兰旅行。36岁时作品被世界博览会拒绝,他在博览会附近自行办展,并发表了著名的写实主义宣言。1871年巴黎公社成立后,库尔贝当选为公社委员。公社失败后,他被捕入狱,后来流亡瑞士直至逝世。

《奥南的葬礼》(A Burial At Ornans,图136)是库尔贝巨幅油画。画中有40多个等大人像,画家以冷静和客观的态度,记录下墓地上的人群,没有主要人物,巨大的构图也没有固定的中心,在当时别开生面,受到了官方艺术界的激烈攻击。《筛麦女》(The Wheat Sifters,图137)是描绘农村妇女劳动的作品,以人物形象美丽健壮闻名,其中不乏古典主义造型的影响。

虽说库尔贝激烈地反对古典艺术和沙龙画家,但他反对的是那种主题而不是技巧。库尔贝作品中的"真实",与古典主义技巧一脉相承,粗犷、坚实的造型风格,也是对欧洲传统写实方式的成功总结。他的贡献在于能去掉理想化主题成分,使作品成为单纯生活记录,恢复视觉感受真实性,这样,欧洲传统古典主义艺术精神就无法再统领一切,对视觉效果的关心成了绘画最后目的。于是,新的画派出现了。

印象主义美术

印象主义(Impressionism)美术指的是19世纪70年代前后,一批醉心于光色研究的法国画家的创作活动。这些画家受光学理论启发,面向大自然直接写生,以客观再现视觉中的光线感受为目的。他们力图捕捉物体在外光条件下瞬息即逝的颜色,笔触简短明了,通常忽略造型,并不再注意感情色彩和文学性。

印象主义画家在1874年举行首次画展,共举行8次,至1886年画派解体。该画派的

图136 库尔贝:奥南的葬礼,1849—1850年

图137 库尔贝：筛麦女，1854 年

主要画家有马奈、莫奈、雷诺阿等人。

马奈（Edouard Manet，1832—1883）是印象主义先驱，最早打破传统棕色调，使画面有新鲜的外光感。在现实主义向印象主义过渡中，他起到了承前启后的作用。

他是司法部官员之子，24岁时建立画室，并到荷兰、德国和意大利短期旅行。31岁时，因作品《草地上的午餐》（*The Luncheon on the Grass*）被官方拒绝展出，他和其他落选者组织"落选沙龙"展，受到人们的非难。其后数年间，他的作品一再落选。38岁时参加普法战争，40岁时访问荷兰，50岁时得到政府颁发的荣誉勋章。

马奈一直希望得到官方承认，所以，尽管他与其他印象派画家过从甚密，却没有参加印象画派画展。他在《草地上的午餐》（图138）中使用了非学院式的画法，描绘两个着礼服男子与一裸女在林中席地而坐，男人身上黑衣与裸女白皙的肉体之间对比强烈。

莫奈（Claude Monet，1840—1926）是印象主义画风最明显的人。他15岁学画，后来受杜比尼影响较大。25岁后开始用印象主义特有的碎笔触作画。32岁后对日本版画发生浓厚兴趣，在创作中明显吸取了装饰和平面的特点。在印象主义首次展览中，展出《日出印象》（*Impression Sunrise*），被一个记者

第六章 19世纪西方美术 247

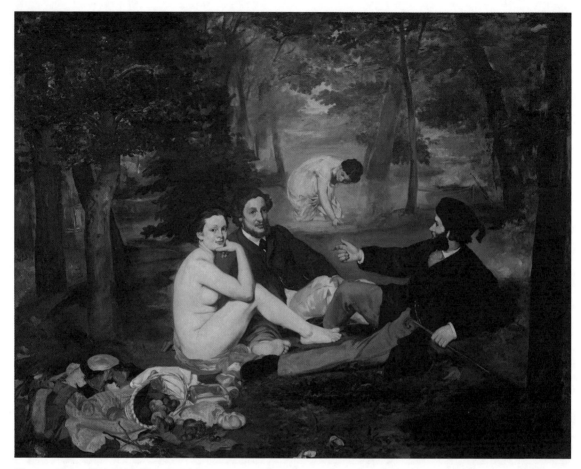

图 138　马奈：草地上的午餐，1863 年

嘲笑，却因此确立了印象主义画派名称。他去过英国和荷兰，后半生定居巴黎市郊吉维尼。晚年患眼疾，仍孜孜不倦地探索大自然。

莫奈善画水，这是印象主义画家乐于选取的色彩最鲜明的题材。擅长用强烈的碎笔触描绘室外瞬间光线效果（图 139），尤其善于画同一景物在不同时间中的光色变化。他将对象看成平面色彩图案，而不考虑重量和体积。

《日出印象》（图 140）是莫奈描绘海景之作。画面上水天一色，雾霭朦胧，无任何清晰与实在之物，是色彩"写意"画法。

雷诺阿（Pierre-Auguste Renoir，1841—1919）是印象主义人物画家。幼时习画，13 岁当徒工，画陶瓷、扇子和窗帘等。21 岁时上美术夜校，与莫奈、西斯莱等同学成为志同道合的朋友，开始艺术创作。40 岁后，几次出游阿尔及利亚和意大利，受古典艺术影响，画风出现非印象主义倾向。晚年热衷画女人体，65 岁后定居于卡涅的一个村庄。68 岁时获官方奖章。

雷诺阿主要画妇女肖像和裸体，色彩鲜丽透明，能表达光线颤动效果和青春欢乐。除油画外，他还作雕刻和版画。

他的重要作品有《包厢》（*The Theater Box*，图 141），是按照模特儿完成的。以年

图 139 莫奈:吉维尼的干草垛(Haystack at Giverny),1886 年

图 140 莫奈:日出印象,1872 年

轻女子形象为中心,男子形象隐在背后陪衬,色彩艳而不俗。《煎饼磨坊的舞会》(Dance at Le Moulin de la Galette,图 142)描绘园林中舞蹈场面,光线斑驳灿烂,是中产阶级享乐生活的记录。

图 141 雷诺阿:包厢,1874 年

德加(Edgar Degas,1834—1917)擅长表现人物动态。他出身于富裕家庭,先学法律,后入美术学院,曾游学佛罗伦萨、罗马等古城。早期创作家庭肖像画,后来转向城市题材,多画赛马、舞女和浴者,能表现瞬间动作。38 岁时访问美国,晚年视力衰退,后来一目失明。

德加酷爱摄影,构图上常从摄影角度考虑。重要作品有《持花舞女》(Dancer with a Bouquet of Flowers),鸟瞰式构图,表现舞女富于动感的形象。《熨衣妇》(Women Ironing,图 143)则表现画家对劳动妇女的同情心。这种描绘现实苦难的作品,在印象派画家中实不多见。

西斯莱(Alfred Sisley,1839—1899),也是印象主义创始人之一,擅画雪景,画风比较柔和。毕沙罗(Camille Pissarro,1830—1903),早期绘制人像和农村风景,后期热衷于城市街道景色,并使用点彩画法。莫里索(Berthe Morisot,1841—1895)是弗拉戈纳的孙女,受马奈影响较大,画风细致微妙,色调倾向于鲜绿色。

第六章 19 世纪西方美术 249

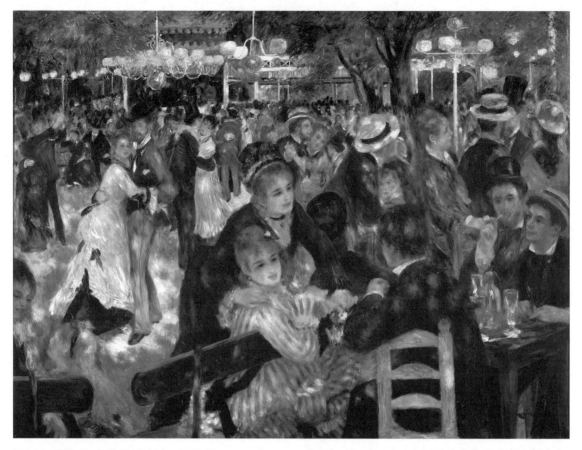

图 142　雷诺阿：煎饼磨坊的舞会，1876 年

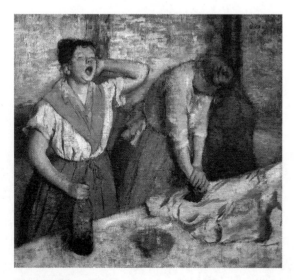

图 143　德加：熨衣妇，1886 年

新印象主义

新印象主义（Neo-Impressionism）又称"点彩派"（Divisionism），代表人物是修拉和西涅克。他们从 1880 年开始，根据光学理论的新发现，对色彩进行分割和并列研究。在创作中，将不同的纯色以点状并列在画面上，呈现镶嵌般色彩效果。这是对印象主义凭感觉作画的科学总结。

修拉（Georges Seurat，1859—1891）24 岁在官方沙龙展出作品，但第二年作品被拒绝，他就和一群年轻画家组织独立艺术小组（后成为印象主义团体），自办展览。他最重要的作品是《大碗岛星期日的下午》（*A Sunday*

on La Grande Jatte，图144），描写人们在夏季的岛上享受假日。他一生创作7幅纪念碑式作品，在第8次印象主义画展中，因劳累过度去世，只活了32岁。西涅克（Paul Signac，1863—1935）以画海洋或港口为主，善于使用几何形的小色块作画，对创建新印象主义理论有贡献。

后印象主义

印象主义和新印象主义，一个重感觉，一个重科学，但都是要把眼前所见如实地表现出来，所持立场均属客观，是写实主义过分发展的结果。后印象主义（Post-Impressionism）就不一样了。它并没有形成有组织的团体，但却改变了欧洲的艺术大方向。它产生于19世纪80年代后期，一些印象主义画家，反对片面追求客观描绘光色效果的狭隘目标，开始追求主观世界的表现。他们使用写意手法，追求平面效果，笔触细碎，色彩主观，画面空间变形，有强烈的个人风格和艺术表现力。代表画家是凡·高、高更、塞尚和劳特累克等人。

凡·高（Vincent van Gogh，1853—1890）是伦勃朗以后荷兰最伟大的画家。他以极大情感力量画风景和肖像，作画速度快，用笔粗犷奔放，冲动有激情，色调明亮，生机勃勃，直接影响20世纪表现主义艺术（图145）。但他的作品（约800幅油画和700幅素描）在生前只售出过一幅。

凡·高生于牧师家庭，16岁起做店员，25岁时在比利时的矿区当传教士，因同情穷苦矿工被解职。27岁时转向艺术，曾到布鲁塞尔美术学院学习，后来自学。32岁以后在

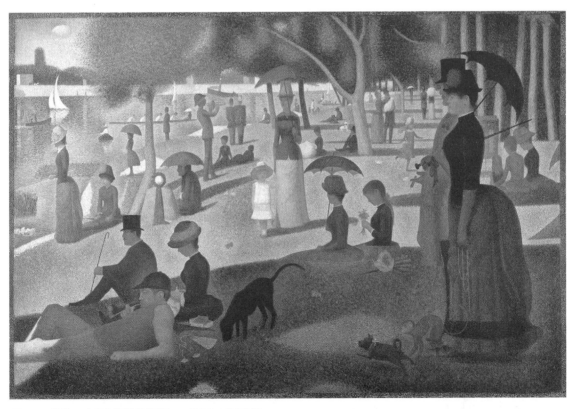

图144 修拉：大碗岛星期日的下午，1884—1886年

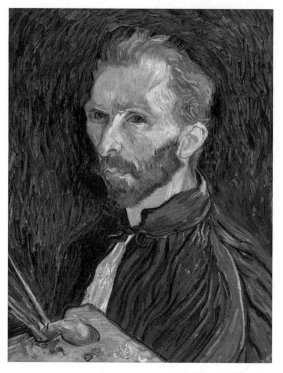

图 145　凡·高：自画像（Self-Portrait），1889 年

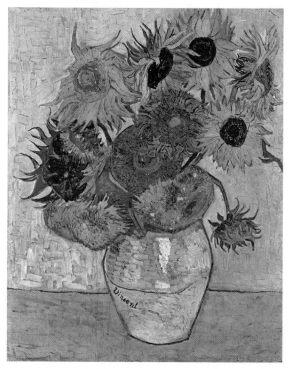

图 146　凡·高：向日葵，1888 年

巴黎结识劳特累克、高更、毕沙罗和修拉等人，大开眼界，艺术上取得飞速进步。33 岁去法国南方小城阿尔，完成许多杰作。并想与高更组织"南方印象主义画家"团体，因谈不拢而告吹。37 岁时因精神绝望自杀。他生前并不知名，20 世纪后才声誉日增，至今不衰。

《向日葵》(Sunflowers，图 146) 是凡·高最重要的作品。表达了他热爱生命和向往光明的心境。画面以金黄色调为主，花的枝叶像顽强的生灵一样向上伸展，表达出不息生命力和灼热的阳光感。

高更 (Paul Gauguin, 1848—1903) 醉心于"原始主义"文明，侧重艺术的装饰性和原始风格，善于运用大面积色彩平涂，其主要作品都是描写海岛土著人的生活。

高更 17 岁起当水手，乘货船和军舰在全球航行 6 年。后来从事金融生意。35 岁后决定舍弃一切从事艺术。由于陷入贫困和失望，产生了鄙视欧洲文明的想法。43 岁时去南太平洋的塔希提岛居住，潜心描绘热带的灿烂色彩和动人的光，创造有装饰风格的形象，表达他返璞归真的人生理想（图 147）。53 岁因病重迁到多米尼各岛，最后孤寂地死于该岛。

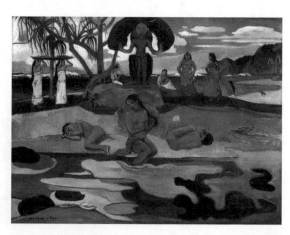

图 147　高更：敬神节（Day of the God），1894 年

高更在绘画中热情地歌颂未被现代文明污染的土地和人,《两个塔希提女人》(*Two Tahitian Women*,图 148)描绘在大自然中成熟的女性身体美,形式庄重大方,审美趣味健康纯正。《我们从哪里来?我们是什么?我们往哪里去?》是人类过去、现在、未来三部曲,着重描写诞生、生活和死亡的人类历程。

塞尚(Paul Cezanne,1839—1906)被称为"现代绘画之父",对 20 世纪抽象艺术有深远影响。他是印象主义出身又超越了印象主义,能在印象派所取得的色彩成就基础上,追求体积和结构关系的表达,重视条理和秩序,能在同一构图中采用多视角表现物体关系,完全抛弃固定光源的明暗手法,并能以几何形方式概括表达形体,形成严谨、密实、厚重的艺术效果,使西方艺术重新具有坚实稳定的纪念碑形式(图 149),作品有抽象化、

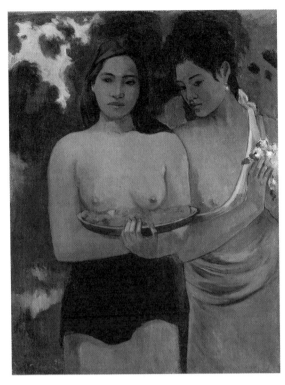

图 148 高更:两个塔希提女人,1899 年

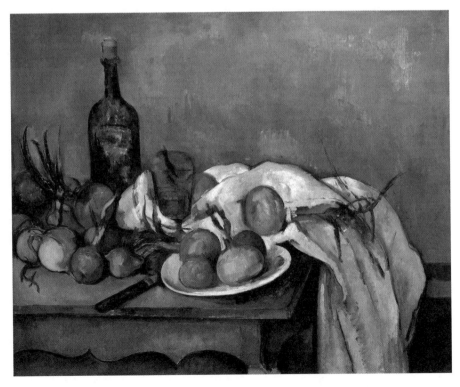

图 149 塞尚:有洋葱的静物(*Still Life with Onions*),1896—1898 年

平面化特色。

塞尚22岁来巴黎学画，停留5个月。随后则交替往返于巴黎和家乡埃克斯省之间。经好友左拉介绍与印象主义画家交往，支持落选沙龙。他自己的画风则与流行风格相反，深暗阴沉，有德拉克洛瓦的影响。33岁迁居蓬图瓦兹，向毕沙罗学习印象主义技法，但创作中仍以结构和体积为主。参加第三次印象主义画展后，与印象派分手。47岁时回故乡隐居，埋头作画，有深刻的理性意识，但晚年作品极为抒情。

《缢死者之家》（*The Hanged Man's House*）是塞尚印象主义时期作品，稳定的构造意识和厚重的质量感，是这幅画的主要追求。《大浴女》（*Bathers*，图150）赋予人物以秩序，表面上很笨拙，但有雄伟的力量和结构。另外，塞尚还画了大量静物，忽略深度空间，以平面构成为主，色彩和谐沉稳。

劳特累克（Henri de Toulouse-Lautrec，1864—1901）是一位题材独特的画家。生于富裕家庭，腿残。8岁去巴黎学画，后来在蒙马尔特地区建立私人画室，为朋友画肖像。1875年左右开始描绘咖啡店、夜总会和妓院的生活。以擅长表现人物本质特征和风格的独创性而闻名。在石版画和招贴画方面也极有成就，并能将油画和石版画特性合二为一。他的画面构图偏于波浪形和螺旋形，以平面空间为主，线条自由奔放，色彩强烈。重要作品有《在咖啡馆里》和《在红磨坊》（*At the Moulin Rouge*，图151）等。

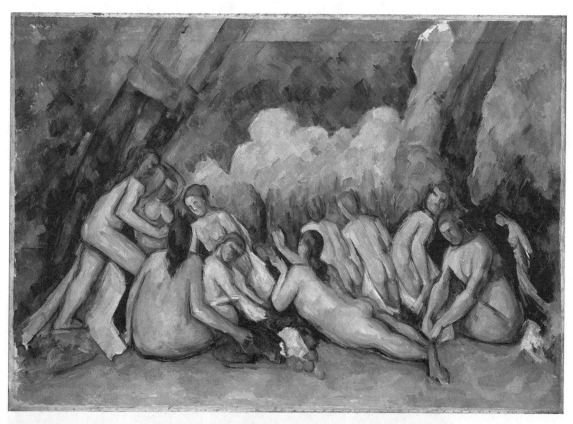

图150 塞尚：大浴女，1894—1905年

图151 劳特累克：在红磨坊，1892—1895年

在19世纪后期，还有一些积极从事艺术变革的画家。如亨利·卢梭（Henri Rousseau）以稚拙手法画异国情调，新颖独到；夏凡纳（Pierre Puvis de Chavannes）以壁画为主，风格单纯；象征主义的莫罗（Gustave Moreau）以自由风格描写神话和宗教题材；被称为"纳比派"（Nabis）的一群青年画家，以印象主义画法表现室内光，发展传统的色彩技巧。他们和印象主义之后的其他画家一起努力，向保守艺术观念挑战，使文艺复兴以来400年间的西方艺术面貌彻底改观。

雕刻

19世纪法国画家中，杜米埃、德加、雷诺阿都创作雕刻作品，风格还很新颖。但真正代表这一时代雕刻成就的，是罗丹和马约尔。

罗丹（Auguste Rodin，1840—1917）名气很大，主要贡献在于恢复西方雕刻对人的理解和精神世界表现。他追求人性化地表现哲学与情感，并使用"印象主义"手法，雕像表面琐碎、毛糙、肉感。

他出生于贫苦家庭，18岁后靠制作装饰石雕维持生活。35岁时去意大利访问，随后艺术手法大变。40岁时因作品《青铜时代》（The Age of Bronze）展出和创作《圣约翰的说教》（Saint John the Baptist）获得名声。60岁后获得国际声誉，建立庞大的工作室，雇用助手，接受西方各国订货。

重要作品有《青铜时代》，表现似乎刚睡醒的男人立像，象征人类的觉醒。《思想者》（The Thinker，图152）是男人坐像，表现人类的痛苦思考。《加莱义民》（The Burghers of Calais）是取材历史事件的群像雕刻，表现真实的人物心理，突破以往群像作品仅注重形式完美的规则。

马约尔（Maillol，1861—1944）是罗丹的学生，以表现成熟女人体为主，造型丰满、简练、概括，重视体积和形体分析。他力图

图152 罗丹：思想者，1904年

第六章 19世纪西方美术 255

保持和净化古代雕刻传统,能在庄严沉静的外形中表达内在的张力。代表作是《地中海》(*The Mediterranean*,图153),以厚实稳定的女裸像象征永恒的自然美,人体表面光滑丰腴,艺术格调宽厚舒畅。与罗丹富于情感的作品有很大差别。

这一时期的雕刻家还有布德尔(Antoine Bourdelle,1861—1929),擅长表现英雄魄力和夸张起伏的表面,代表作是《赫拉克勒斯弯弓》(*Hercules the Archer*);德斯比奥(Charles Despiau,1874—1946),在刻画人物精神状态上很成功。

图153 马约尔:地中海,1902—1905年

名词和概念

1. **路易十六(Louis XVI,1754—1793)** 1774年即位的法国国王,1792年被废黜,并于次年1月在法国大革命中被送上断头台。其死亡意味着延续近千年的法国君主制的终结。

2. **波旁王朝(House of Bourbon)** 在13世纪起源于法国波旁地区的欧洲王室,法国皇族卡佩王朝(Capetian)的一个分支,是一个在欧洲历史上曾先后统治过法国、西班牙、意大利、卢森堡等国的跨国王朝。由于近代波旁王室成员多以保守著称,因此在美式英语中"波旁"一词是极端保守主义的代称。

3. **枫丹白露森林(The Forest of Fontainebleau)** 一片落叶混交林,位于法国巴黎东南60千米处,面积为250平方千米。曾经诞生过巴比松画派(Barbizon School)的巴比松小镇位于该森林附近。

4. **卢浮宫(Louvre)** 位于巴黎的世界上最大和参观人数最多的艺术博物馆。初为菲利普二世(Philip II)在12世纪末建造的城堡(后为国王宅邸),法国大革命后改为国家博物馆,在1793年后对外开放。

5. **杜比尼(Charles-Francois Daubigny,1817—1878)** 巴比松画派画家之一,被认为是印象派的先驱。

6. **新印象主义(Neo-Impressionism)** 源起于法国画家乔治·修拉的《大碗岛的星期日下午》(1884—1886)的艺术创新运动,也被称为"点彩派"(Pointillism)。只使用纯色的色点作画,不在调色盘上混合不同颜色,观众从远处观看时,这些色点形成一个整体的色彩。但这种借由小色点组成画面的做法,在当时引发了比对此前的印象派艺术更不满的观众反应。

7. **后印象主义(Post-Impressionism)** 19世纪末法国源出于印象派却又对印象派有所反动的艺术流派。不满足于片面追求光色,还要传达艺术家自我感受和主观感情,认为艺术形象要异于生活物象,因此用作者的主观感情去改造客观形色,出现"主观化的客观"。主要代表画家是塞尚、凡高、高更和

劳特雷克。也有将雕塑家马约尔（Aristide Maillol）视为后印象主义的艺术家。

8. 塔希提岛（Tahiti） 又译大溪地，是法属波利尼西亚向风群岛中最大的岛屿，位于南太平洋中部。1880年被宣布为法国殖民地，今天是著名的旅游胜地。

9. 蒙马尔特地区（Montmartre） 法国巴黎市十八区的一座130米高的山丘，塞纳河右岸。因19世纪末和20世纪初有很多大艺术家在这里进行创作活动而闻名，如莫迪里阿尼、莫奈、雷诺阿、德加、瓦拉东、蒙德里安、毕加索、毕沙罗和凡高。

10. 纳比派（Les Nabis） 1888—1900年间活跃在巴黎的一群法国年轻艺术家，其中大多数人都是巴黎私立朱利安学院（Académie Julian）的学生，他们在印象主义和学院派艺术向抽象艺术、象征主义和其他早期现代主义运动的过渡中发挥了重要作用。代表人物是博纳尔（Pierre Bonnard）和维亚尔（Édouard Vuillard）等。

基础练习

一、填空

1. 19世纪西方美术的中心是（　　　）。
2. 大卫和（　　　）是19世纪法国（　　　）主义画家。
3. 热里科和德拉克罗瓦是19世纪法国（　　　）主义画家。
4. 德拉克罗瓦最负盛名的作品是（　　　）。
5. 米勒和卢梭是法国19世纪（　　　）画派的画家。
6. 巴比松画派的大部分作品都是表现（　　　）风景的。
7. 19世纪法国写实主义的两大代表画家是（　　　）和（　　　）。
8. 法国印象主义的先驱人物是（　　　）。
9. 印象主义画派的名称来源于（　　　）的作品《日出的印象》。
10. 印象派画家中画女性肖像和人体比较多的是（　　　）。
11. 新印象主义的别称是（　　　）派。
12. 后印象主义的四位代表人物是凡高、塞尚、高更和（　　　）。
13. 后印象主义画家中以表现海岛土著人生活为主的是（　　　）。
14. 被认为是"现代绘画之父"的是（　　　）。
15. 在雕塑中使用印象主义技法的是（　　　）。
16. 所作裸女雕像表面光洁饱满、内在张力充溢的法国19世纪雕塑家是（　　　）。

二、选择

1. 随法国大革命而兴起的画派是（　　　）。
 A. 巴比松画派　　B. 新古典主义
 C. 浪漫主义　　　D. 写实主义
2. 新古典主义画家大卫创作过一些（　　　）的作品。
 A. 表现《圣经》题材　B. 美化拿破仑
 C. 取材东方神话　　　D. 有表现主义倾向
3. 新古典主义画家安格尔的艺术特点之一是（　　　）。
 A. 粗犷朴素　　B. 精致趣味
 C. 明暗强烈　　D. 运动感强烈
4. 法国浪漫主义绘画的共同特点是（　　　）。
 A. 异国情调　　B. 笔法奔放
 C. 造型严谨　　D. 题材单一
5. 热里科的《梅杜萨之筏》表现了当时的（　　　）。

A. 新闻事件　　　B. 战争冲突
C. 民众游行　　　D. 工业生产

6. 德拉克洛瓦的《沙尔丹纳帕勒之死》的视觉效果是（　　）。
A. 宽阔辽远　　　B. 井然有序
C. 清晰明朗　　　D. 动荡不安

7. 巴比松画派的艺术特色之一是（　　）。
A. 以画风景为主　B. 主观色彩强烈
C. 变形较为明显　D. 没有人物画家

8. 米勒在《晚钟》中使用的主要艺术手法是（　　）。
A. 夸张式　　　B. 抽象式
C. 剪影式　　　D. 线描式

9. 在19世纪法国以讽刺手法批判社会现行制度的画家是（　　）。
A. 西斯莱　　　B. 杜米埃
C. 热里科　　　D. 库尔贝

10. 印象主义绘画最根本的特征是（　　）。
A. 表现体积　　　B. 注重空间感
C. 表现光感　　　D. 造型严谨

11. 雷诺阿的《煎饼磨坊的舞会》的主要视觉效果是（　　）。
A. 光线斑驳灿烂　B. 线描轮廓清晰
C. 空间宽广辽阔　D. 矩形构图严整

12. 由客观描绘光色效果转向主观表现个人情感和风格的画派是（　　）。
A. 印象主义　　　B. 新印象主义
C. 反印象主义　　D. 后印象主义

13. 法国后印象主义画家的共同特征是（　　）。
A. 使用印象色彩　B. 表现地方风景
C. 共同举办展览　D. 创造个人风格

14. 凡高的艺术手法之一是（　　）。
A. 作画速度飞快　B. 造型准确无误
C. 形体分析到位　D. 保持古典趣味

15. 塞尚在印象主义的色彩基础上，重点研究了客观对象的（　　）。
A. 体积和结构　　B. 光线和色彩
C. 动感和韵律　　D. 比例和尺寸

16. 罗丹对雕塑艺术的贡献之一是表现人物的（　　）。
A. 宗教信仰　　　B. 身体结构
C. 社会身份　　　D. 心理世界

17. 马约尔雕塑作品的最明显特征是（　　）。
A. 表现社会主题　B. 刻画复杂心理
C. 造型饱满简洁　D. 表面肌理斑驳

三、思考题

1. 有哪些外部和内部条件，使法国美术在19世纪成为西方美术的中心？
2. 后印象派画家塞尚为什么会对随后兴起的现代艺术有决定性的影响？
3. 在中国有很大名气的法国19世纪雕塑家罗丹，其艺术的局限性在哪里？

第二节　19世纪英国、德国、瑞典和比利时美术

18世纪末到19世纪初期，英国发生产业革命，纺织机、蒸汽机发明，促进了物质生产，改变了人与自然的关系，也引起劳资纠纷、工人大量失业、破坏机器等社会问题。人们重又向往平静有诗意的田园生活，风景画渐渐流行起来。许多艺术家突破传统学院派的教条，扩大题材范围，不但使风景画由不受人重视发展到与历史画、肖像画并立的画种，而且，在表现想象力和梦幻情景方面也有空前的发展。

英国浪漫主义绘画

英国浪漫主义绘画主要表现古代神话、《圣经》故事和文学题材,以情节性为主,多梦幻、恐怖场面,神秘主义色彩浓厚。代表人物是布莱克。

布莱克(William Blake,1757—1827)是画家又是诗人。从小博览群书,想象力丰富。22岁进入皇家美术学院学画,但不喜欢雷诺兹的教学,私下苦练水彩,并为书商制作、装帧书籍。26岁后,他出版诗集,自作插图,主要靠出售版画为生,工作十分艰苦。他的作品也主要以插图为主。52岁时举办个展,16幅油画和一批水彩画得以和公众见面。晚年有些追随者,但生前没有受到社会关注,死后100多年才渐有影响。

英国风景画

英国风景画是英国美术发展中最重要的方面,对整个西方美术有影响。受意大利古典主义和荷兰风景画影响,在地志画和风俗画基础上发展了独立的风景画创作。水彩画也同时发展起来。

19世纪早期英国风景画以康斯太勃尔和透纳为代表,他们用不同方式描绘风景,使英国风景画从传统规则和外国影响下解放出来。

康斯太勃尔(John Constable,1776—1837)出生于萨福克郡的小村,家乡优美的景色影响了他后来的绘画。他23岁进入皇家艺术学校,26岁开始展出作品,28岁举办个展。此后以风景为主要研究方向,每年回到家乡描绘农村景色,在表现阳光、云、树、流水等方面有独到之处。他在53岁成为皇家美术院成员。晚年主要从事水彩创作。

康斯太勃尔以写实手法表现农村景色,笔法精细,光色灿烂,对19世纪法国浪漫主义和印象主义画家都有很大启发。所作《干草车》(*The Hay Wain*,图154),描绘一辆马车正涉水而行,红砖农舍后有高大乔木,原野辽阔深远,天空上涌动的云彩,使画面蓬勃有朝气。该画在巴黎展出时曾轰动一时。

图154 康斯太勃尔:干草车,1821年

透纳（William Turner，1775—1851）比康斯太勃尔更富于幻想，手法也较抽象，最喜欢用梦幻般团块色彩营造气氛，被看成是浪漫主义风景画大师。在松散结构、光和纯色方面，则成为印象主义先驱。

他是伦敦一个理发师之子。14 岁进入皇家艺术学校，15 岁展出水彩画，27 岁成为皇家美术院成员，29 岁自设展室，不断展出作品。他在 1802 年访问欧洲大陆，得画稿 400 余幅；在 1819 年访问意大利，得画稿 1 500 余幅。他后来又多次游览欧洲各地。晚年声望高，却离群索居。临终时交给皇家美术院 3 万英镑，用来资助和奖励特困画家。

《雨、蒸汽和速度——大西方铁路》（Rain, Steam and Speed—The Great Western Railway，图 155）是透纳的代表作。画面上一列火车正在急驰，蒸汽和雨混成一片，对自然神韵的捕捉和描绘取代了细节刻画，预示着印象主义时代到来。

拉斐尔前派

拉斐尔前派（Pre-Raphaelite Brotherhood）是 19 世纪后期英国一个青年画家团体。该画派是浪漫主义与复古主义的混合体，试图在工业化时代里，使艺术回到文艺复兴早期和哥特式艺术的朴素无华上来；大多数成员的作品光色明朗，细节逼真繁琐，有矫饰倾向和说教气。

拉斐尔前派的倡导者是布朗（Ford Madox Brown，1821—1893），他认为拉斐尔以后的画家，受到文艺复兴盛期所形成的艺术模式束缚，创造力被限制。他提出要掌握拉斐尔以前的绘画精神。这就是"拉斐尔前派"这个名称的由来。布朗在意大利研究

图 155　透纳：雨、蒸汽和速度——大西方铁路，1844 年

早期文艺复兴艺术，并以明亮洁净的色彩和新画风影响了青年一代画家。

罗赛蒂（Dante Gabriel Rossetti，1828—1882）是画家和诗人，是拉斐尔前派的核心。早期作品工细，忠于自然真实。后期作品多梦幻和感伤情调，常以女友为模特，造型长颈倦眼，怅惘忧郁，格调柔靡（图 156）。作品有《帕尔塞福涅》（Proserpine）等。

亨特（William Holman Hunt，1827—1910）曾向布朗学画。作品多有道德说教意义。

图 156　罗赛蒂：《神曲》人物（La Pia de' Tolomei），1868 年

如代表作《雇来的牧羊人》(The Hireling Shepherd),表现牧羊青年置羊群不顾去和农村少女调情。画面将真实农民形象和美好自然风光结合起来,牧歌冲淡了教化作用。

米莱斯(John Everett Millais, 1829—1896)是油画家和插图画家。11岁即进入皇家美术学院,多次获奖。多以《圣经》故事和文学作品为题材,能将宗教内容世俗化。多愁善感,悲天悯人。代表作是《盲女》(The Blind Girl,图157)。

德国美术

19世纪的德国,结束四分五裂的局面,成为中央集权制国家,国力飞速发展带来科学文化的繁荣,美术也从服务于封建贵族和教会的狭隘天地中解放出来。美术展览会出现,艺术家协会和艺术博物馆建立,使广大观众有机会接触艺术品,艺术与现实生活和大众审美需要也有了比较紧密的联系。

19世纪前期,德国美术以浪漫主义为主流,代表画家是弗里德里希(Caspar David Friedrich, 1774—1840)。他主要靠自学成才,他的风景画或海景画,表现人在自然威力前的孤立无援,画面辽阔而孤寂。有些作品有象征性。

19世纪30年代后,德国开始了工业革命,写实主义艺术兴起,名家辈出,门采尔是重要代表。

门采尔(Adolph Menzel, 1815—1905)是自学成才的油画家、版画家和历史画家,作品题材广泛,能反映从宫廷到平民的各阶层情况。17岁接管父亲遗留下的石版工作室,为讲述普鲁士历史的书籍作插图,因生动再现腓特烈大帝宫中音乐会和国王威廉一世宫廷生活而成名。25岁后作小幅油画和素描,描写室内、街道和自然风光,画中充满光感和空气感,如印象主义来临。他还完成了别开生面的工业题材作品《轧铁工厂》(Iron Rolling Mill),是欧洲第一幅反映工业革命的作品。

《轧铁工厂》(图158)逼真地表现车间劳动的沸腾场面,选取仰视和俯视的不同角度,流汗的肌肉与闪光的钢铁形成强烈对比。该画是因一工业家订购而作,但由于表现出色,商业目的没有对艺术价值带来不良影响。

另一名写实主义画家莱布尔(Wilhelm Leibl, 1844—1900),受库尔贝影响,先在慕尼黑,后迁居巴伐利亚农村,表现周围农民生活,能直接细致地再现人物和环境。

图157 米莱斯:盲女,1856年

图 158　门采尔：轧铁工厂，1872—1875 年

利伯曼（Max Liebermann，1847—1935）是油画家和铜版画家，领导过德国印象派。他受米勒影响，经常去荷兰旅行。37 岁后定居柏林，作品多表现孤儿院、养老院、农民和城市劳动者（图 159）。组织柏林分离派，后出任柏林美术学院院长。

19 世纪末，以长期居留德国的瑞士画家勃克林（Arnold Bocklin，1827—1901）为代表，德国艺术中还出现象征主义思潮，专门表现神秘恐怖和怪诞的梦境（图 160）。

瑞典美术

19 世纪瑞典民族美术有重大发展。许多画家到巴黎学画，接受新的绘画思想，并且与表现本民族生活结合起来，出现了佐恩等重要画家。

佐恩（Anders Zorn，1860—1920）是优秀的风俗画和肖像画家。曾在斯德哥尔摩学院学习，后遍游欧洲各国，先后在英国、法国、美国工作。36 岁后回到祖国，用油画和水彩制作印象主义风格的风景画和肖像画，常以多种手法表现农村浴女。他的铜版画也极有特点，以平行复线技法完成，艺术效果松动。

图 159　利伯曼：制罐女工（Canning Factory），1879 年

图 160　勃克林：死岛（*Isle of the Dead*），1883 年

佐恩画风平易自然，多取材于平凡事物，表现健康向上的情调，笔法也流畅生动（图161）。代表作有《渔夫》（*A Fisherman*）、《星期天的早晨》（*Sunday Morning*）等。

比利时美术

比利时 1830 年 10 月 4 日独立，经半个世纪工业化进程，成为欧洲发达国家。美术受到法国写实主义影响，佛兰德斯的优秀传统也得到发扬，出现了批判现实主义艺术家。最有代表性的是麦尼埃。

麦尼埃（Constantin Meunier，1831—1905）是现实主义雕刻家和油画家。他的作品坚持以强烈的人文思想表现体力劳动者（如矿工、冶炼工、搬运工和女工）。曾去西班牙画宗教画，回比利时后，其大量青铜雕刻都表现社会主题。晚年任教于美术学院。

青铜雕刻《安特卫普》（*Antwerp Harbour Docks*，图162）是麦尼埃代表作之一，名称

图 161　佐恩：水边（*Waterfront*），1887 年

有象征意义,因为全世界的工人常汇聚于这个港口,所以雕刻家以一个搬运工人的立像来表达劳动者的巨大力量和信心。整个造型刚劲、明朗,强调坚毅、敏捷的形体美。

名词和概念

1. 产业革命(Industrial Revolution) 即第一次工业革命。指18世纪60年代出现机械化纺纱和随后蒸汽动力与铁产量高速增长后,引发人类社会从手工劳动转向机器生产,并从英国扩散到整个欧洲大陆和北美地区的巨大社会革命。革命持续到19世纪30—40年代,作为历史重大转折点的标志,人类社会生活的各个方面都受到了影响。

2. 地志画(Topographical) 描绘真实地形地貌环境的风景画,一般以水彩为多见。

3. 浪漫主义(Romanticism) 18世纪末出现的一场艺术、文学、音乐和知识运动,1800—1890年在大多数欧洲地区达到顶峰。基本特征是强调情感和个人主义,赞颂过去和自然,喜欢中世纪而不是古典主义。

4. 分离派(Secession) 19世纪末至20世纪初脱离官方学院艺术及其管控体系的一批现代主义艺术家团体。首先出现在法国,随后在德国和奥地利出现。其中最著名的是1897年成立的维也纳分离派(Vienna secession),该画派代表画家是克里姆特(Gustav Klimt)。

基础练习

一、填空

1. 19世纪英国风景画的代表人物是(　　)和(　　)。

2. 拉斐尔前派是出现在(　　)世纪后期的青年艺术家团体。

3. 欧洲第一幅反映工业革命的作品是门采尔的(　　)。

二、选择

1. 在19世纪对英国风景画发展有重大贡献的画家是(　　)。

　　A. 罗赛蒂　　B. 透纳
　　C. 布莱克　　D. 荷加斯

图162　麦尼埃:安特卫普,1890年

2. 透纳和康斯太勃尔的艺术风格启发了后来的（　　）画家。

 A. 印象主义　　B. 巴比松画派

 C. 拉斐尔前派　D. 新古典主义

3. 拉斐尔前派希望将工业化时代的艺术风格恢复到（　　）。

 A. 文艺复兴盛期　B. 文艺复兴早期

 C. 巴洛克时期　　D. 风格主义时期

4. 自学成才的德国画家门采尔最明显的艺术特色是作品中充满（　　）。

 A. 光感和空气感

 B. 尖锐的轮廓线

 C. 劳资双方斗争的场面

 D. 东方艺术的情调

5. 19世纪瑞典画家佐恩的艺术特色之一是（　　）。

 A. 色彩晦暗不明　B. 造型多有圭角

 C. 笔法流畅生动　D. 线条清晰可辨

6. 19世纪比利时雕塑家麦尼埃最擅长表现的创作主题是（　　）。

 A. 裸体女人　　B. 站立的老人

 C. 体力劳动者　D. 荷枪的士兵

三、思考题

如何看待拉斐尔前派艺术中出现的复古倾向和对文学作品的依赖？

第三节　19世纪美国美术

美国独立以前，殖民时代的艺术家多在欧洲学习成长。如斯图亚特（Gilbert Stuart，1755—1828），在苏格兰和英国学画，大量吸收新古典主义肖像技法。回国后开创美国式肖像画风格，长期享有盛名。

美国独立后，迅速发展为一个工业国，但仍有大量画家去欧洲学习。在国际上有名声的画家，也多出自长期居住国外的人。如萨金特（John Singer Sargent，1856—1925）有美国国籍，但主要在法国和英国作画。卡萨特（Mary Cassatt，1844—1926）也是主要在欧洲，大半是参加法国印象主义活动。惠斯勒（James Abbott McNeill Whistler，1834—1903）活了69岁，只在美国居住14年，其主要艺术活动是在法国和英国完成。

哈德逊河画派

哈德逊河画派（Hudson River School）是美国第一个本土画派，是包括几代画家的风景画创作群体。他们多在户外作画，以描写哈德逊河谷和附近地区原始景色为主，力图摆脱欧洲各画派的束缚而独创一格，有强烈的民族精神。

主要画家有科尔（Thomas Cole），被认为是画派创始人；杜兰德（Asher Brown Durand）表现经过细密观察的风景；英尼斯（George Inness）受巴比松画派影响，晚年又被称为"印象主义画家"。

本土绘画

19世纪后期，为数不多的美国本地艺术家初露头角，表现出独特才能，为美国艺术成熟做出很大贡献。其中最重要的两位是霍默和伊肯斯，被美国人称为"19世纪美国艺术中并立的两座山峰"。

霍默（Winslow Homer，1836—1910）幼时即爱好绘画，19岁后开始创作，早年从事插图创作。内战爆发后他去前线描绘士兵生活，并转入油画创作。他去过法国和英国，回国后，海洋成为他主要表现的对象。他把

画室设在渔村，面向大海写生和创作，表现人们如何与大海搏斗以求生存的主题。63岁时创作《湾流》（The Gulf Stream），代表他艺术上的最高成就。

霍默晚年表现海洋和渔民的作品气势雄浑，感情深沉，成为美国精神的象征（图163）。他的许多作品描绘的都是真实事件，如《生命线》（The Life Line），表现在海难中救生的紧张场面，就是霍默观看一次海上救生演习后所作。

伊肯斯（Thomas Eakins，1844—1916）早年去过法国和西班牙。26岁回美国后，开始以现实主义态度创作油画和从事教学。他作画只从体验过的生活中取材，描绘熟悉的人物和环境。他有许多朋友是科学家和医生，他早期的作品也注重艺术与科学结合，透视及造型极为精确，手法相当写实。

《格罗斯医生的临床课》（The Gross Clinic，图164）是伊肯斯最重要的作品。表现医学教授当着学生面作外科手术的场面。背景暗，天窗光线照亮了教授的宽额银发，形象十分动人。

赖德（Albert Pinkham

图163 霍默：浓雾预兆（The Fog Warning），1885年

图164 伊肯斯：格罗斯医生的临床课，1875年

Ryder，1847—1917）是这一时期最重要的浪漫主义画家。住在纽约贫民区，却习惯描绘海洋和风景。作品主观性强，有神秘倾向。他访问过欧洲，作画却不受欧洲影响，只关注自己内心世界的表达。

名词和概念

1. 美国独立战争（American Revolution, 1775—1783） 是英国与准备独立的美国及法国之间的一场战争。始于北美十三殖民地为了对抗英国经济压迫，但后来却因为法国加入战争而使战争范围超出英属北美洲之外。随着法国在海战中取得胜利，英国在1783年被逼签订《巴黎条约》承认美国独立。

2. 哈德逊河（Hudson River） 美国纽约州的大河，长507千米。19世纪孕育出有美国田园风格的哈德逊河风景画派。

基础练习

一、填空

1. 美国第一个本土画派是（　　）画派。
2. 19世纪美国本土画派的两位代表画家是（　　）和（　　）。

二、选择

1. 美国哈德逊河画派的艺术特点之一是（　　）。

　　A. 尊崇古典主义　B. 延续欧洲画风
　　C. 多在户外作画　D. 背景是古典建筑

2. 霍默晚年的绘画题材主要是（　　）。

　　A. 战争　　　　B. 农民
　　C. 静物　　　　D. 海洋

3. 伊肯斯的创作特点之一是（　　）。

　　A. 取材熟悉的生活
　　B. 接受印象派技法
　　C. 描绘街头闹市
　　D. 描绘北美原野

第四节　19世纪俄国和东欧美术

俄国和东欧美术主要繁荣于19世纪后半期至20世纪初期。一般说来，这些国家的艺术与西欧各国艺术无明显的风格差异，而且多是同时代西欧艺术的回响，但其内在的爱国思想和民族情感却颇具特色。

俄罗斯美术

俄国在17世纪后半期实施改革，以西欧为模式使国家强大起来。18世纪，受西欧宫廷艺术影响，艺术上一度繁荣，1764年在彼得堡成立皇家美术学院，但在19世纪之前，俄国美术上并无重要画家出现。

19世纪60年代以后，俄国改革法令和废除农奴制度，革命民主主义思潮兴起，俄罗斯文化在各个领域开始觉醒，美术上也出现了巡回展览画派，标志着有俄罗斯民族特色的、批判现实主义艺术流派的成熟。

巡回展览画派（Peredvizhniki）是俄国19世纪下半期的画家团体。他们反对俄国美术学院受外来影响的古典主义，积极表现俄国历史和民众现实生活，以通俗易懂的手法从事创作，定期举办巡回展览，在俄国画坛活跃半个世纪之久。该画派的代表画家是克拉姆斯柯依、列宾和苏里柯夫等人。

克拉姆斯柯依（Ivan Kramskoi，1837—1887）是巡回展览画派的发起人。他20岁进入彼得堡美术学院，因拒绝学院命题毕业考

试，他与另外14名同学离开学院，团结更多画家，组成画派。他的重要作品有《无名女郎》（Portrait of an Unknown）。

列宾（Ilya Repin，1844—1930）是巡回展览画派主要代表，曾游学法国和意大利。返俄后，一生致力于风俗画、历史画和肖像画创作。广泛描绘俄国中下层生活，心理刻画深入，艺术手法朴素易懂。他在34岁加入巡回画派，50岁时受聘为美术学院教授。重要作品有《伏尔加河纤夫》（Barge Haulers on the Volga，图165）、《伊凡雷帝杀子》（Ivan the Terrible and His Son Ivan）等。

苏里柯夫（Vasily Surikov，1848—1916）是历史画家，33岁加入巡回画派。擅长以悲剧性场面表现历史题材，往往将历史上矛盾事件以深刻的心理描绘展示出来。代表作是《近卫军临刑的早晨》（The Morning of the Streltsy Execution，图166）。

后期加入巡回画派的成员还有：谢洛夫（Valentin Serov，1865—1911），杰出的肖像画家，擅长用手势、姿态和道具来突出人物性格；列维坦（Isaac Levitan，1860—1900），风景画家，其特点是再现大自然的同时传达人的情绪和感情。

与巡回展览画派同时及之后，还有一些受西方现代艺术思潮影响的派别和艺术家出现，如"构成主义"（Constructivism）和"至上主义"（Suprematism）。他们以最激烈的形式，反对学院占统治地位的现状。后来成为西方现代艺术大师的夏加尔和康定斯基，以及后来默默无闻的马列维奇，都曾在1917年十月革命前后活跃在俄罗斯画坛上。

东欧代表画家

19世纪东欧与俄罗斯国情不同，许多国家尚未独立。所以，东欧美术多与民族苦难和民族解放运动相联系，有强烈的民族特色。有代表性的画家是罗马尼亚的格里高列斯库、匈牙利的蒙卡奇和南斯拉夫的梅舍特洛维奇。

格里高列斯库（Nicolae Grigorescu，1838—1907）是罗马尼亚民族画派的代表。在23岁时去巴黎学画，参加巴比松画派活动，

图165 列宾：伏尔加河纤夫，1870—1873年

图 166　苏里柯夫：近卫军临刑的早晨，1881 年

深受柯罗影响。后来，他来往于祖国和巴黎之间，创作了一系列人物、风景和历史画。他一方面继承本民族艺术传统，一方面吸收西欧绘画先进经验和技巧，多描写农民生活，尤其善画农村妇女，还描绘他亲眼所见的战争场面。艺术风格敏捷生动，银灰色调精彩，注重外光，笔法松活自然。代表作有《穆斯切尔的农妇》（*Peasant Woman from Muscel*，图 167）和《斯美尔塘的冲锋》（*Smardan Attack*），前者表现淳朴动人的妇女形象，后者反映了格里高列斯库表现军事题材的一个特点，即歌颂士卒们的献身精神。所有艺术手法也极为简练，只刻画二三个人物侧影，却有千军万马的气势。

蒙卡奇（Mihaly Munkacsy，1844—1900）是匈牙利民族画派的杰出代表，技巧精湛，画风沉雄凝练。年轻时当过木匠，先后在维

图 167　格里高列斯库：穆斯切尔的农妇，1874 年

第六章　19 世纪西方美术　269

也纳、慕尼黑等地美术学院学画。23岁去巴黎，深受库尔贝影响。25岁时创作《死牢》（The Condemned Cell，图168），在1870年巴黎沙龙展中获金奖。作品表现一个被判死刑的农民英雄与来探望的乡亲在一起，人物极有特色。他的最后一幅名作是《罢工》（Strike），描写工人阶级的斗争。

图168 蒙卡奇：死牢，1880年

梅舍特洛维奇（Ivan Mestrovic, 1883—1962）是克罗地亚雕塑家、画家，曾在维也纳学习美术。作品中多表现人类苦难和不幸，有表现主义特点。代表作是《无名英雄纪念碑》（Monument to the Unknown Hero），总体设计和女像柱非常有特点，人物造型概括、浑厚、典雅，充满真挚的情感。

名词和概念

1. 彼得大帝改革（Reforms Under Peter the Great） 俄罗斯君主彼得一世（Peter the Great）在17世纪末推行的系列改革，在政治、军事、经济、科学和文化等方面提高了俄罗斯的实力，为俄罗斯后来的发展打下重要基础，彼得一世也因此成为俄国历史上少数被称作大帝的君主。

2. 批判现实主义（Critical Realism） 现实主义传统的一个分支，通常用于描述19世纪在欧洲形成的一种文艺思潮和创作方法。该方法拒绝用艺术粉饰太平和美化现实，常常以不加掩饰的手法揭示社会的阴暗面。

3. 俄罗斯农奴制度改革 又称俄国1861年改革（The Emancipation Reform of 1861）。即以沙皇亚历山大二世在1861年颁布的解放法令（Emancipation Edict）为标志的社会改革。解放了占全国人口三分之二的所有农奴，2300多万农奴获得了自由公民的全部权利。俄国从此走上了资本主义发展的道路。

4. 构成主义（Constructivism） 又名"结构主义"，出现在1914年前后的俄罗斯。使用不同材质的块料组合成雕塑，强调形体内部空间而不是传统雕塑看重的外部体量感。对20世纪以来的现代雕塑有决定性影响。

5. 至上主义（Suprematism） 20世纪初俄罗斯抽象绘画流派，创始人是马列维奇（Kazimir Malevich, 1879—1935）。"至上主义"一词来自马列维奇在1915发表的宣言《从立体主义和未来主义到至上主义》。

基础练习

一、填空

1. 俄罗斯美术和东欧美术主要繁荣于（　　）世纪后半期至（　　）世纪初期。
2. 巡回展览画派是俄罗斯（　　）世纪后半期的艺术家团体。
3. 19世纪罗马尼亚民族画派代表是（　　），匈牙利民族画派代表是（　　）。

二、选择

1. 俄国巡回展览画派的出现标志着（　　）。
 A. 世界油画中心转移
 B. 对古典画法模仿
 C. 民族画派成熟
 D. 现代艺术兴起
2. 俄国巡回展览画派艺术作品的一个显著标志是（　　）。
 A. 抽象形式　　B. 古典技巧
 C. 通俗易懂　　D. 宫廷趣味
3. 俄罗斯画家列宾在艺术上的独特贡献之一是善于（　　）。
 A. 刻画人物心理　B. 运用透视原理
 C. 描绘自然景色　D. 创造新颖形式
4. 俄罗斯画家苏里柯夫在描绘历史题材时擅长表现（　　）情节。
 A. 常态化　　B. 隐秘式
 C. 悲剧性　　D. 道德化
5. 匈牙利民族画派的代表画家是（　　）。
 A. 蒙卡奇　　B. 卡拉奇
 C. 美第奇　　D. 马列维奇
6. 罗马尼亚画家格里高列斯库的艺术特点之一是（　　）。
 A. 热衷明暗光影　B. 善用银灰色调
 C. 选择工业题材　D. 强化肌理效果

三、思考题

为什么俄罗斯巡回展览画派对中国20世纪后半期的美术创作有重大影响？

第七章　西方现代主义美术

第一节　欧洲现代主义绘画

所谓现代主义（Modernism）美术，指的是 20 世纪以来具有前卫特色，与传统艺术观念截然不同的各种美术思潮和流派，是 19 世纪末欧洲艺术变革潮流的延续。它反对古典学院派和历史传统，以满足工业革命以来变化异常激烈的社会和文化要求。有关的研究认为，起源于后印象主义的欧洲现代艺术有三种主要倾向，即表现、抽象和反理性。

表现（Expressional），以凡·高作品为先导。

抽象（Abstractional），或不同程度的非具象表现，以塞尚作品为先例。

反理性或怪诞（Irrational or Fantastic），风格不一，以尼德兰画派的博斯为先驱。

许多画派或主义都出自这三种潮流。

野兽主义

较为明显的现代美术风格，首先出现在法国野兽主义画家作品中。

野兽主义（Fauvism）是 20 世纪初期在法国盛行的艺术风格。1905 年首次出现在巴黎"秋季沙龙"。因画法狂肆，形体夸张，色彩刺激而被评论家挖苦为"野兽"。该派画家和印象派画家一样，以直接写生方法作画，并将凡·高和高更的情感化色彩与塞尚的形式结构结合起来，但不再追求平衡典雅的格调。画派领袖是马蒂斯。

马蒂斯（Henri Matisse, 1869—1954），21 岁学油画，后来进入著名画家莫罗工作室，连续多年临摹卢浮宫大师作品，27 岁时在国际美术沙龙中展出 4 幅作品，获得成功。37 岁后开始游历阿尔及利亚、意大利、西班牙和莫斯科等地，39 岁发表阐明创作思想的《画家笔记》。他的作品包括油画、版画、插图等。晚年受疾病折磨，仍坚持在床上作壁画设计。

马蒂斯的艺术风格是平面写意装饰，线条流畅，色彩稀薄透明，追求单纯化美学效果。重要作品有《舞蹈》（Dance，图 169）、《红色内室》等。

图 169　马蒂斯：舞蹈，1910 年

野兽主义画家还有德兰（Andre Derain, 1880—1954），是传统现实主义的支持者，风格近于塞尚；弗拉曼克（Maurice de Vlaminck, 1876—1958），善用厚涂纯色，是法国式的表现主义风格；凡·东根（Kees van Dongen, 1877—1968），出生于荷兰，以描绘艳丽的妇女肖像著称；杜飞（Raoul

Dufy，1877—1953），善用轻快手法描绘奢侈享乐场面和海滨风景。

立体主义

立体主义（Cubism）是 1907 至 1914 年间，由毕加索和勃拉克在巴黎开创的艺术风格。特点是将不同视点所观察到的形体，集中描绘在同一平面上，造成重叠交错，不同于正常视觉经验的全新形象。画派得名于勃拉克作品《艾斯塔克的房子》，被批评为由立方体构成，但画风出现的标志是毕加索的《亚威农少女》。

毕加索（Pablo Picasso，1881—1973）是现代主义艺术的旗帜，有无止境的探索精神。他研究开拓了破坏性美学样式，将塞尚的构图原理与原始艺术形式（如非洲黑人雕刻）结合，创作中几乎涉猎造型艺术的所有样式，作品数量惊人，技巧多样，情感强烈，不断创新，给各国艺术家以深远影响。

毕加索出生于西班牙，15 岁入巴塞罗那美术学校，19 岁到巴黎，描绘劳苦人生活，开始其创作的"蓝色时期"，后又经历"粉红色时期"。25 岁时受非洲黑人艺术影响，创作《亚威农少女》，开创立体主义画风。又经历从分析立体主义到综合立体主义的转变。其间还探索新古典主义、超现实主义等画风。56 岁时为抗议德国纳粹空军轰炸西班牙，创作巨幅油画《格尔尼卡》。67 岁时出席华沙世界和平大会，创作后来被用作会徽的《和平鸽》。晚年他将以往大师的作品变形改画，还画了大批风格新颖的素描。

《亚威农少女》（The Brothel of Avignon，图 170）描绘 5 个裸体少女在向观众搔首弄姿，人物被分解为梭形，右侧两人形象受明显的黑人雕刻影响。《格尔尼卡》（Guernica，图 171）是表现人类苦难的作品，充满人道主义同情心，并对法西斯暴行表示愤怒和抗议。

立体主义画家还有勃拉克（Georges Braque，1882—1963），作品多为静物，画风粗放，色彩沉着；莱热（Fernand Leger，1881—1955），研究抽象几何风格，习惯表现建筑工人和杂技演员生活（图 172），色彩近于广告艺术，画风明朗单纯。

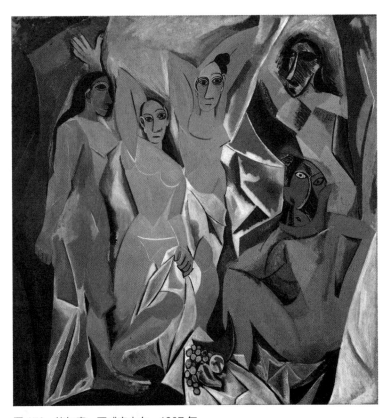

图 170 毕加索：亚威农少女，1907 年

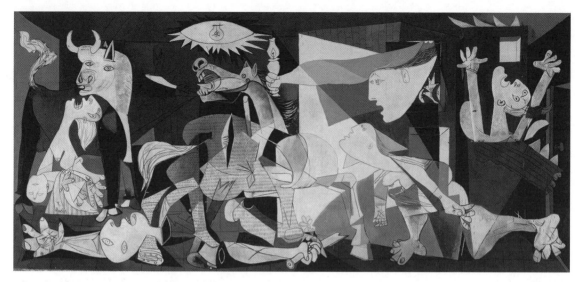

图171 毕加索：格尔尼卡，1937年

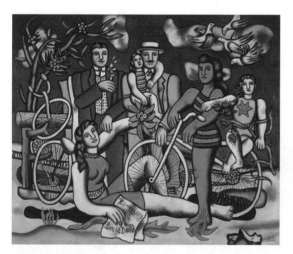

图172 莱热：向路易·大卫致敬（Homage to Louis David），1948—1949年

表现主义

狭义的表现主义（Expressionism），被认为是德国绘画中的本能倾向。通常特指德国三个现代艺术派别：桥社、青骑士和新客观派。

桥社（The Bridge），1905年在德累斯顿创立，创始者是学建筑的四个学生。他们受原始主义影响，风格简朴，注重鲜明轮廓线和强烈色块，多表现对人类苦难生活的同情和关心，对木刻复兴也有很大贡献。

青骑士派（The Blue Rider），1911年末在慕尼黑新艺术家联合会基础上发展起来，集中了一些资深艺术家，画派名称得于康定斯基一幅画的名称，并出版同名年鉴。该画派力求摆脱具象表现，相信内心体验，热衷于以抽象手法抒情写意。

新客观派（New Objectivity），1918年后出现，因主张在艺术中恢复视觉客观性而得名。但它与桥社和青骑士一样，反映了对时代的抗议和嘲讽，并以深刻的社会评论性著称。

德国表现主义画家注重作品的内在精神含义，关注社会人生，表现悲惨和伤感情绪，多从东方和非洲艺术中寻找艺术营养。作品形式感强烈，笔法凶猛凌厉，对表现邪恶和丑陋的现实生活不留情，有强烈的社会批判意识。

以上派别中的代表画家有凯尔希纳（Ernst Ludwig Kirchner，1880—1938），作品形式简练，变形锐利，表现出都市人的孤独和空幻感（图173）；黑克尔（Erich Heckel，

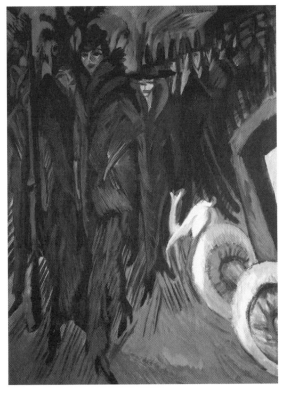

图173 凯尔希纳：柏林的街道（Friedrichstrasse, Berlin），1914年

1883—1970），对非洲雕刻感兴趣；马尔克（Franz Marc，1880—1916），主要作品是对动物的研究，他认为低于人类的生命形态更适于表达自然活力；迪克斯（Otto Dix，1891—1969），把同情和绝望情绪结合在一起，将现实描写成噩梦；贝克曼（Max Beckmann，1884—1950），以强烈反映20世纪悲惨事件著称（图174）。

表现主义在广泛的意义上不限于以上三个团体，还有一些画家也被视为表现主义大师。

蒙克（Edvard Munch，1863—1944），挪威油画家和版画家，表现主义先驱。他以疾病和死亡为主题，以扭曲的线性风格表现他眼中的悲惨人生。著名作品是《呐喊》（The Scream，图175），被认为是现代人类精神极度苦闷的象征。

图174 贝克曼：夜（Night），1918—1919年

图175 蒙克：呐喊，1893年

第七章 西方现代主义美术

科柯施卡（Oskar Kokoschka，1886—1980），奥地利画家和剧作家。其作品有激动颤抖的线条和浓烈的色彩，以悲天悯人思想表达现代生活危机。如《风中的新婚夫妇》(The Bride of the Wind，图176)，描绘在现实世界中无立足之地的一对情侣，听任狂风挟裹而去。

此外还有比利时画家恩索尔（James Ensor），法国画家卢奥（Georges Rouault）等，也被认为是表现主义画家。恩索尔以描写骷髅、幽灵和可怕的假面具为主，表达噩梦般的幻想世界（图177）；卢奥以粗黑线和厚涂色层为主要手法，造型粗略简化，多画社会底层人物。

未来主义

未来主义（Futurism）是意大利20世纪初期的艺术运动。其特点是反对传统美学观念和艺术价值，利用立体主义分解形体的方法，表现运动场面和时间感觉，要创造"速度的美"。为了达到表现速度和运动的目的，他们偏爱如行驶中的汽车、火车、自行车，运动中的舞蹈家和动物之类题材。

主要代表有波菊尼（Umberto Boccioni，1882—1916），雕刻家和画家，作品多表现剧烈运动（图178）；卡拉（Carlo Carra，1881—1966），以创作"形而上"的静物画著称；巴拉（Giacomo Balla，1871—1958），善于表现机械式运动和光线；塞维里尼（Gino Severini，1883—1966），多画夜总会欢乐场面，表达动作和音响感觉（图179）。

图176 科柯施卡：风中的新婚夫妇，1913—1914年

图177 恩索尔：阴谋家（The Intrigue），1890年

图178 波菊尼：空间中连续运动的独特形式（Unique Forms of Continuity in Space），1913年

图179 塞维里尼：塔巴林舞会的动态符号（*Dynamic Hieroglyphic of the Bal Tabarin*），1912年

抽象主义

抽象主义（Abstractionism）不是一个画派，是在不同画派中出现的一种相同创作方法。代表人物是康定斯基、克利、马列维奇和蒙德里安。

康定斯基（Wassily Kandinsky，1866—1944），俄国画家和美术理论家。在莫斯科大学读法律和经济学，获博士学位。30岁时去德国慕尼黑美术学院进修，结业后成为职业画家。45岁时参与创立"青骑士"团体，对现代艺术运动起重要作用。俄国十月革命前，康定斯基回国，担任美术学院教授和博物馆馆长等职。55岁又回到德国，任教于魏玛包豪斯学校。因学校被德国警察关闭，67岁时移居法国，后加入法国籍。

康定斯基参照音乐的表现语言，用抒情的抽象形式表现理念和情绪，能够自由运用有机形式和几何形式，作品汪洋恣肆，深邃而优雅（图180），对西方抽象艺术的创立和发展有很大贡献。著有重要美术理论著作《论艺术中的精神》和《点、线、面》，代表作品有《青骑士》（*The Blue Rider*）、《蓝天》（*Blue Sky*）等。

克利（Paul Klee，1879—1940）也是青骑士团体中的一员。他是瑞士人，21岁进入

图180 康定斯基：构图8号（*Composition VIII*），1923年

第七章 西方现代主义美术

慕尼黑美术学院学习，一年后退学，漫游意大利、法国等地，直接观摩研究古典大师及当代艺术家作品。27岁移居慕尼黑，33岁参加"青骑士"活动。第一次世界大战时服兵役。41岁受聘于包豪斯学校。54岁被纳粹驱逐出德国，晚年回到故乡定居。

以儿童般稚拙的线条画画（图181），在看似单纯的形色中体现深厚老到的艺术功力和修养，是克利魅力所在。他的作品技法多样，幽默快乐。典型作品有《美丽的园丁》（Beautiful Gardener）、《围绕着鱼》（Around the Fish）等。前者是克利晚年作品，用喷涂技法，色彩闪烁，以简练线条组成抽象人形；后者是静物，用线精细，多符号象征，被认为是超现实主义手法。

马列维奇和蒙德里安（Piet Mondrian, 1872—1944）都是纯几何形抽象画家。

马列维奇是俄国画家，倡导至上主义绘画，认为艺术应摆脱一切社会学或物质主义的联想。他的作品多是抽象几何图案（图182），第一幅作品是用铅笔在白底子上画一个黑方块。曾在莫斯科和列宁格勒（圣彼得堡）教授美术，因苏联政府反对现代美术，他在1921年后不再有作品问世。曾被捕入狱，后在贫困和默默无闻中死去。

蒙德里安是荷兰画家。追求一种能表现神秘主义信念的工整明确的艺术，排除一切表现性因素。画面由垂直和水平直线分割而成，只使用红黄蓝三原色（图183），纯净至极，对建筑和工业设计贡献很大。

超现实主义

超现实主义（Surrealism）思潮流行于1924年至1930年。该派画家受弗洛伊德"潜意识"学说指导，在绘画中将现实观念、潜意识和梦境结合起来，通过不合情理的时间

图181 克利：城郊公园（Park Near Lu），1938年

图182 马列维奇：白上白（White on White），1918年

图183 蒙德里安：红黄蓝的构成（Composition No. III, with Red, Blue, Yellow, and Black），1929年

图184 马格里特：收听室（The Listening Room），1952年

空间错位，表达个人幻想和任意联想。表现方法是写实与抽象兼有，画面效果是异常怪谬和荒诞。代表画家有马格里特、米罗、恩斯特、达利等人。

马格里特（Rene Magritte，1898—1967）是比利时画家。他在得到一家画廊资助后，便潜心作画。他的画构思新奇，举重若轻，常表现海洋和天空。惯用隐蔽、色情和日常街景作画（图184）。代表作是《受威胁的凶手》（The Menaced Assassin）、《红色模特》（The Red Model）等。

米罗（Joan Miro，1893—1983）是西班牙画家。作品以抽象为主，简洁自然，富于活力，运用线条与色块如儿童和原始人一样自由无拘束（图185）。1945年第二次世界大战结束后，他成为世界闻名的艺术大师，但仍不断探索新的主题。代表作有《人与鸟》（Person Throwing a Stone at a Bird）、《荷兰内室》（Dutch Interior）等。

恩斯特（Max Ernst，1891—1976）是德裔法国画家。作品以表达幻觉为主，追求"自动作用"效果（如通过拓印得到偶然的花纹和质感），艺术风格沉静、凝重和冷漠。代表作有《沉默的眼睛》（The Eye of Silence）等。

后期加入超现实主义活动的达利（Salvador Dali，1904—1989）是西班牙画家，以表现"潜意识"著称。作品多表现梦境和幻觉，绘画手法则近于古典主义。表达性爱是他最重要的主题。代表作是《永恒的记忆》（The Persistence of Memory，图186）。

此外，阿尔普（Arp）、唐吉（Tanguy）、德尔沃（Delvaux）等都是超现实主义阵营中的重要成员。

达达主义

达达主义（Dada）是20世纪初在欧洲兴起的虚无主义艺术运动。据说苏黎世一群青年艺术家把裁纸刀随意插入字典，打开后刀子正指着"达达"一词，于是他们将这个毫无意义的词作为绘画活动名称。

第七章 西方现代主义美术　279

图 185　米罗：小丑狂欢会（Harlequin's Carnival），1925 年

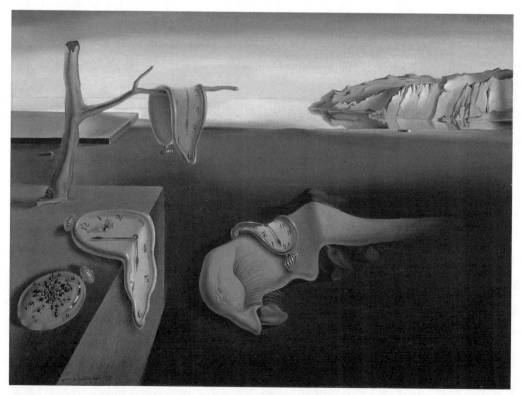

图 186　达利：永恒的记忆，1931 年

达达主义是极端反传统观念的代表，公开蔑视文学艺术的一切现有形式，致力于反秩序、反系统化。他们运用非理性方法抨击人类的愚蠢，并常将人性化内容与机械运动原理结合起来。代表人物是杜尚。

杜尚（Marcel Duchamp，1887—1968）是法国画家，出生在美术世家，兄弟姐妹中有4人是画家。他早年尝试过各种绘画风格，25岁前后形成个人面貌，但作品不被人理解。36岁后不再从事美术创作。68岁时成为美国公民，过隐居生活。但20世纪60年代初，美国新一代艺术家重新认识杜尚，随后，欧美各地相继举办他的大型回顾展。

杜尚的重要作品有：《下楼梯的裸体，第二号》（Nude Descending a Staircase, No. 2），以机械性重叠运动方式表示人体运动。《自行车轮》（Bicycle Wheel），用真的自行车轮倒插在一个高凳上，充当雕塑作品。《大玻璃》（The Large Glass，图187），在一面玻璃上用描绘和拼贴方法表现新娘和众单身汉形象，手法抽象怪异，极不易懂。《泉》，将一个瓷制小便器当成现成的艺术品。杜尚还在《蒙娜丽莎》印刷品上添画两撇小胡子，以嘲讽古典传统。总之，杜尚完全突破了西方已有艺术观念和形式的束缚，开创了全新领域，所以有人将他看成是"后现代主义"的创始者。

巴黎画派

在现代艺术流派涌动之时，有一些在巴黎的青年画家没有加入各派之中，而是各自独立探索艺术道路。后来，人们将他们统称为"巴黎画派"（School of Paris）。

这一派画家一方面吸收现代绘画成果，另一方面还能保持相对写实的手法和传统技

图187　杜尚：大玻璃，1915—1923年

巧，他们在似与不似之间徘徊，多数人穷困颓废，互相之间也很少往来。主要画家有：

莫迪里阿尼（Amedeo Modigliani, 1884—1920），有绝代才华，擅画肖像和人体。人物造型有忧郁的病态美，长颈、削肩、碧眼、宽臀，有非凡魅力（图188）。

夏加尔（Marc Chagall，1887—1985），生于俄国，后定居巴黎。在作品中永远画故乡风土人情、民间趣味和犹太教内容，画风自由（图189），有梦幻情调和天真的想象力。

郁特里罗（Maurice Utrillo, 1883—1955），只画巴黎市区的偏僻街道。画风纯净，尤其擅长用白色，以表达孤独静寂的内心世界（图190）。

图188 莫迪里阿尼：坐着的女人和小孩（Seated Woman with Child），1919年

图189 夏加尔：生日（The Birthday），1915年

图190 郁特里罗：小村庄（The Little Village），1925年

苏丁（Chaim Soutine，1893—1943），擅画社会底层人物。特点是涂色厚，笔法豪放。所绘人物以面部歪扭、四肢变形、爱用纯色（通常是红色）而著称。

现实主义画家

在现代主义狂潮席卷20世纪西方画坛之时，有少数画家顽强地坚持现实主义（Realism）创作方法。他们吸收现代主义绘画中合理因素，改造传统写实手法的拘谨和冷漠，使自己的作品有鲜明的个人特色和新颖的现代形式。其中的经验，很值得我们研究。

柯勒惠支（Käthe Kollwitz，1867—1945），德国女版画家、雕刻家。以深切同情心描绘无产者现实生活，揭露社会不平等现象，并歌颂人民的斗争和反抗。她30岁左右完成的组画《织工的反抗》（The March of the Weavers），35岁左右完成的组画《农民战争》（Peasant War），刻画了英勇无畏的劳动妇女形象和起义英雄。反对战争和反饥饿是她后期作品的主题。

她的版画明暗强烈，描绘深入细腻，构图有纪念碑效果，刀法磊落痛快（图191）。20世纪30年代时由鲁迅介绍到中国，对中国新兴木刻运动起了重大作用。

古图索（Renato Guttuso，1912—1987）

图191 柯勒惠支：牺牲（*The Sacrifice*），1922年

是意大利现实主义画家。他在第二次世界大战中积极参加抵抗运动，创作也紧密联系社会现实问题，艺术手法上受立体派影响，多拼贴式空间处理，能自由运用单色和复色作用。他既有画面简括的作品，也能描绘气势浩大的群像场面（图192）。他的作品多次参加国际上重大美展，20世纪50年代曾来中国访问。

毕费（Bernard Buffet，1928—1999）是巴黎20世纪50年代坚持具象造型的画家。作品主要表现凄凉、孤独情调，人物造型细长，棱角分明，以线为主，有程式化倾向（图193），被称为"悲惨现实主义"。

英国画家布朗温（Frank Brangwyn，1867—1956），倾向于传统学院派，主要成就是壁画和铜版画。其表现工人生活的作品令观者感动。

美国画家霍珀（Edward Hopper，1882—1967）善用强烈光线塑造形体，多画街景和室内人物。

名词和概念

1. 表现（Expression） 艺术中的"表现"是指忽视表现对象的外观形态，着重表现内心的情感和情绪，自然产生变形和抽象的效果。这种艺术方法自古就有，但作为一种艺术流派（表现主义，Expressionism）出现在20世纪。

2. 抽象（Abstraction） 与眼见具象世

图192 古图索：矿工的家属（*Miner's Woman*），1953年

图193 毕费：自画像（*Self-Portrait*），1954年

第七章 西方现代主义美术 283

界没有直接联系的艺术，通常使用点、线、面、色彩等形式元素直接构造画面。是20世纪出现于欧洲并影响全世界的艺术创作方法。

3. 反理性（Irrational） 一种否认逻辑关系和客观性，强调人的直觉、欲望、本能，以及绝对相信感觉和心理作用的艺术创作方式。20世纪的反理性艺术以"达达主义"（Dadaism）和"超现实主义"（Surrealism）为代表。

4. 秋季沙龙（Autumn Salon） 1903年起每年在法国巴黎举办一次的艺术展览。

5. 格尔尼卡（Guernica） 西班牙北部的一个小镇。其为外界所知的原因是1937年4月26日纳粹空袭了小镇，成为当时身在巴黎的毕加索（Pablo Picasso）创作名画《格尔尼卡》的灵感来源。

6. 新客观派（New Objectivity） 20世纪20年代德国的一个反对表现主义的艺术运动，被认为是表现主义或现实主义的一支。以使用尖刻手法描绘和谴责战后德国的腐败、寻欢作乐和堕落为基本特征，代表画家是奥托·迪克斯（Otto Dix）和乔治·格罗斯（George Grosz）。

7. 包豪斯（Bauhaus） 一所存在于1919—1933年的知名德国艺术学校。由建筑师沃尔特·格罗皮乌斯（Walter Gropius）在魏玛创立，由众多世界知名艺术家和设计师任教，以结合工艺和美术的设计方法而闻名，对后来全世界的艺术、建筑、平面设计、室内设计、工业设计等领域产生深远影响。

8. 潜意识（Subconscious） 心理学名词，通常定义为"在意识之外的运作或存在"。弗洛伊德曾一度用"潜意识"描述那些无法被意识触及的联想和冲动，但后来他放弃这个词，转而使用"无意识"（Unconscious）这个词。20世纪的超现实主义画家自称他们的创作与这个概念有关联。

9. 中国新兴木刻运动 中国美术家在20世纪30年代发起的木刻版画创作及推广运动，主要为宣传爱国思想。其开端是鲁迅在20世纪20年代邀请日本友人在上海举办木刻技法讲习会。

基础练习

一、填空

1. 西方现代主义美术的三种主要倾向是（　　）、（　　）和反理性。
2. 马蒂斯是（　　）主义的代表画家。
3. 毕加索是（　　）主义的代表画家。
4. 桥社是德国（　　）主义的画派之一。
5. 俄国画家康定斯基参与创立了表现主义的艺术团体（　　）。
6. 俄国画家马列维奇认为艺术应该摆脱一切物质联想，倡导（　　）主义绘画。
7. 马格里特和米罗的艺术风格差别很大，但他们都是（　　）主义画家。
8. 在达达主义艺术运动中最具影响力的人物是（　　）。

二、选择

1. 野兽主义画派的主要形式特征之一是（　　）。
 A. 注重体量　　B. 严谨造型
 C. 外光写生　　D. 色彩刺激
2. 马蒂斯作品中最明显的形式特征是（　　）。
 A. 明暗光影强烈　B. 平面写意装饰
 C. 深刻解析形体　D. 厚重苦涩效果

3. 立体主义作品标志性的视觉效果是（　　）。
 A. 体块重叠交错　B. 色彩光华灿烂
 C. 明暗光影强烈　D. 空间辽阔深远

4. 作为现代主义的一面旗帜，毕加索最突出的艺术特点是（　　）。
 A. 造型功力深厚　B. 审美理想高尚
 C. 探索精神强烈　D. 民族特色明显

5. 德国表现主义艺术较为明显的艺术特色之一是（　　）。
 A. 色彩优雅悦目　B. 提倡理想化审美
 C. 格调清新明朗　D. 表现悲惨和伤感

6. 曾经在包豪斯学校任教的俄罗斯艺术家是（　　）。
 A. 亚夫伦斯基　B. 康定斯基
 C. 基普林斯基　D. 艾瓦佐夫斯基

7. 保罗·克利的绘画中非常明显的视觉特征是（　　）。
 A. 儿童般单纯　B. 蕴含复杂哲理
 C. 惟妙惟肖再现　D. 笔法混乱错杂

8. 超现实主义画家为表达个人幻想，作画时经常使用（　　）。
 A. 具象写实技法　B. 立体主义技法
 C. 表现主义技法　D. 平面构成技法

9. 以最彻底的虚无主义态度对待传统艺术经验的画派是（　　）。
 A. 野兽主义　B. 超现实主义
 C. 达达主义　D. 立体主义

三、思考题

1. 现代主义美术的形式创新对于人类艺术发展有怎样的意义？

2. 现代主义美术与此前一切传统美术的根本性差别在哪里？

第二节　欧洲现代主义雕塑

19世纪后期以来，一些画家将绘画实验移植到雕塑领域，如杜米埃、德加和马蒂斯。20世纪雕刻家则创造新的雕塑方法，使欧洲现代主义雕塑与现代绘画同步发展。

立体主义雕塑风格由毕加索开创。重要雕刻家有阿西品科（Alexander Archipenko，1887—1964），他是美籍俄裔，创造以"空洞"和"实体"相结合的雕塑风格；里普西茨（Jacques Lipchitz，1891—1973），也出生于俄国，后移居巴黎，他仿立体派绘画制作雕塑，以棱柱形为主，被称为"透明体"。

表现主义雕刻家是巴拉赫（Ernst Barlach，1870—1938），他很喜爱德国晚期哥特式雕刻，塑造人物形象魁伟，动作简单有力，多有木雕效果；马里尼（Marino Marini，1901—1980），主要表现马和骑士的主题，风格粗犷朴实。

荒诞派雕刻家是贾科梅蒂（Alberto Giacometti，1901—1966），擅做火柴棍式雕刻，人物细如豆茎（图194），受到存在主义作家萨特的好评。

生物形抽象派雕刻家是亨利·摩尔（Henry Moore，1898—1986），他是英国雕刻家，生于矿工家庭。第一次世界大战时服过兵役，退伍后开始学习美术。23岁赴伦敦学习雕塑。28岁时创作了第一个斜倚女人像。33岁后开始制作抽象雕塑，受到猛烈批评。第二次世界大战期间作为官方战地画家，画了不少战争题材速写。48岁初次访美，在纽约现代美术馆展出作品，确立了国际声誉。晚年获得牛津、剑桥、哈佛等大学的名誉学位及英国最高级勋章。

图194 贾科梅蒂：7个身体和1个头像的组合（*Composition with Seven Figures and a Head*），1950年

对现代雕塑做出重大贡献的还有布朗库西（Constantin Brancusi，1876—1957），他是罗马尼亚雕刻家，长期活动在法国。生于农民家庭，学过木雕。27岁时去慕尼黑，后徒步去巴黎，入美术学院学习。30岁首次展出作品，32岁前后显示出个人风格。53岁时首次去美国参展，76岁加入法国籍。

布朗库西的艺术风格极为简练（图196）。他从原始和民间雕刻中吸取养分，重视材料属性和美感，同一题材常用多种材料创作变体作品，追求抒情诗意。重要作品是《无尽柱》

摩尔艺术受原始美术、埃及和墨西哥艺术影响，用自然生物形体而非几何形体去作抽象雕塑，曾搜集石块、甲壳和骨头进行研究，有空洞的浑圆人体是他作品的典型特征（图195）。代表作是《一家人》（*Family Group*）群雕。

图195 摩尔：斜躺着的人体（*Recumbent Figure*），1938年

图196 布朗库西：空间中的鸟（*Bird in Space*），1923—1941年

（*Endless Column*），以连续棱形垂直上升，用钢铁铸成，高达 30 米。

俄国的构成主义（Russian Constructivism）雕塑与至上主义绘画同时兴起，艺术方法也基本一致，都是抽象几何结构。构成主义使用工业材料制作雕塑，赞美现代工业原理的美学效果。该派艺术最重要的特点是，进行"利用空间摆脱密集的质量感"实验。重要雕刻家有塔特林（Vladimir Tatlin）、佩夫斯纳（Antoine Pevsner）和加博（Naum Gabo），最重要的作品是塔特林的《第三国际纪念碑》模型（*Monument to the Third International*，图 197），造型上以螺旋形铁架为主，表达异乎寻常的冲动和想象力。由于苏联反对构成主义激进美学思想，该团体后来自行瓦解。

图197 塔特林：第三国际纪念碑，1919—1920 年

名词和概念

1. 德国哥特式雕塑（Gothic Sculpture in Germany） 指中世纪后期（13世纪之后）在德国出现的青铜雕塑和木雕，通常用于教堂内部装饰，较少用于外墙。造型上既生硬又深入细致，有独特风格，在木雕作品中体现更明显。

2. 第三国际纪念碑 也叫塔特林塔（Tatlin's Tower），是俄国建筑师弗拉基米尔·塔特林（Vladimir Tatlin，1885—1953）设计的纪念碑，计划作为共产国际（第三国际）总部和纪念碑设置在圣彼得堡。可惜从未建成，只有一个模型保留至今。

基础练习

一、填空

1. 20 世纪立体主义雕塑风格的开创者是（　　）。

2. 艺术风格极为简练的罗马尼亚现代雕塑家是（　　）。

二、选择

1. 现代雕塑家亨利·摩尔和布朗库西的共有特点是热衷于学习（　　）。

　　A. 人体解剖知识　B. 工业材料知识

　　C. 古典雕塑原理　D. 原始民间艺术

2. 德国表现主义雕塑家巴拉赫的艺术来源之一是（　　）。

　　A. 盛期文艺复兴传统

　　B. 巴洛克艺术传统

　　C. 晚期哥特式传统

　　D. 19 世纪罗丹传统

3. 英国雕塑家亨利·摩尔的主要研究对

象包括（　　）。
 A. 植物和动物　　B. 石块和骨头
 C. 几何学和力学　D. 机械和速度

三、思考题

1. 现代主义雕塑中为什么会出现大量"空洞"与"实体"相结合的作品？
2. 有那么多现代主义雕塑家会向原始艺术和民间艺术学习，这是为什么？

第三节　美国现代及"后现代"美术

19世纪美国艺术仍在欧洲学院派风格统治之下，远离欧洲艺术中的新试验。直到1913年，在纽约一个军械库举行现代艺术展览会，展出大量欧洲现代绘画，才使美国公众首次了解欧洲艺术现状。

20世纪30年代后，欧洲一些知识分子和艺术家流亡到美国，标志欧洲文化在西方的优势结束。1940年以后，更大的移民浪潮由巴黎涌向美国，欧洲主要艺术运动也随之转移到美国，纽约成了世界美术的中心。

抽象表现主义

抽象表现主义（Abstract Expressionism）是1945年第二次世界大战结束后以美国画家为核心的美术运动。它集表现主义、抽象主义和超现实主义之大成，重视个性和风格，强调自由无目的性创作方法，以利于任意的、自发的个人情绪宣泄，达到现代主义绘画极点。代表画家是波洛克和德库宁。

波洛克（Jackson Pollock，1912—1956），以在画布上任意滴溅颜料作画而闻名。他出生在美国，16岁开始学画，18岁移居纽约，31岁举办个展，35岁时首次将画布铺在地上，把颜料滴溅到画布上。这种画法记录了他在挥洒油漆时的力量和动作（图198），所以又叫"行动绘画"。他后来死于车祸。

德库宁（Willem de Kooning，1904—1997），出生于荷兰。22岁去美国，48岁时创作以女人为题材的系列作品，引起轰动。他的画有具象因素，颜色和谐，笔触冲动狂放（图199），颜料像是喷放在画布上，有粗率不经意的风格。

抽象表现主义画家还有霍夫曼（Hans Hofmann）和高尔基（Arshile Gorky）。前者生于德国，50岁来美国，去世前向政府捐赠一所画廊，专门陈列自己的作品；后者生于土耳其，15岁来美国，后自杀身亡。

图198　波洛克：作品1号（Action Painting I），1949年

图199　德库宁：掘地（Excavation），1950年

波普艺术

波普艺术（Pop Art）流行于20世纪60年代，活动中心是纽约。它是现代都市生活与商业文化的产物，是对现代艺术中抽象形式的反叛。波普艺术的形象多来自电视、滑稽画报、电影杂志及各类广告，能很快被大众宣传工具接受和利用，所以也叫流行艺术、通俗艺术和大众艺术。它最主要特征是"现成品"（Found Object）陈列、组合或复制，被认为是西方现代美术向"后现代主义"（Postmodernism）美术转变的标志。

波普艺术的主要画家有沃霍尔（Andy Warhol，1928—1987），特点是以丝网版画无数次复制通俗形象（图200）；利希滕斯坦（Roy Lichtenstein，1923—1997），则是用印刷技术将连环画的画面放大（图201）；韦塞尔曼（Tom Wesselmann，1931—2004），使用混合材料创造大型表现室内生活的作品（图202）。

在波普艺术中发挥重大作用的是劳申伯格（Robert Rauschenberg，1925—2008），他的作品被称为"混合画"（Combines），常将立体的东西，如可口可乐瓶子和鸡标本结

图200 沃霍尔：玛丽莲·梦露（Marilyn Monroe），1967年

合在画面上。很多"混合"含有嘲讽意味（图203）。代表作《床》（Bed）直接将枕头和床单等挂在画布上，并在上边涂色，曾获威尼斯双年展首奖。

约翰斯（Jasper Johns，1930—）也是波普艺术的代表人物。他将平面绘画与实物结合起来，可看又可摸。代表作有《靶子和四个面孔》，靶子是平面绘画，面孔是石膏浮雕模型。

图201 利希滕斯坦：砰！（Whaam），1963年

图 202　韦塞尔曼：伟大的美国裸体第 98 号（*Great American Nude No.98*），1967 年

"后现代主义"美术

20 世纪 70 年代以来，西方美术发展进入所谓"后现代"阶段。照相写实主义、硬边艺术、装配艺术、大地艺术、观念艺术、光效应艺术、人体艺术等等五花八门的活动层出不穷。

照相写实主义（Photographic Realism）是 20 世纪 70 年代兴起于美国的画派。画家根据照片作画，或复制照片，表现客观真实的视觉现象（图 204）。该画派作品常常将描绘对象放大至真实尺寸的 5—10 倍，造成异乎寻常的美学效果，可看作是自然主义的极端倾向。

硬边艺术（Hard Edge）是抽象主义绘画的一个流派，产生于 20 世纪 50 年代后期。其主要特征是重视色相对比和大面积平面感，作品中形象或幅面本身有边缘清晰的几何图形，画的表面光滑而纯净（图 205）。

装配艺术（Assemblage）也被称为"拼凑和混合媒介艺术"，20 世纪 60 年代初在纽约出现。其特点是作品主要由装配构成，而不是描、画、塑而成。用以装配的材料必须是预先形成的天然或人造材料，而不能使用艺术类材料（图 206）。

大地艺术（Land art）是 20 世纪 60 年末

图 203　劳申伯格：女奴（*Odalisk*），1955—1958 年

图 204　理查德·艾斯特（Richard Estes）：电动扶梯（*Escalator*），1970 年

图205 弗兰克·斯特拉（Frank Stella）：俄斐（Ophir），1960—1961年

图206 路易斯·奈维尔森（Louise Nevelson）：美国人民向英国人民致敬（An American Tribute to the British People），1960—1964年

出现在欧美的艺术思潮。一批艺术家以大地景观为艺术创作对象，以挖坑造型、移山填海、垒筑堤岸等方式完成作品（图207）。又被称为土方工程艺术和地景艺术。

光效应艺术（Op Art）又叫奥普艺术，20世纪60年代中期兴起于欧美各国。特点是通过按一定方式排列的波纹或几何形画面（图208），造成观者视觉上的运动和闪烁感，使视神经在画面前产生眩晕般的光学效果。

人体艺术流行于20世纪60年代。特点是以创作者的身体或借助别人的身体作为艺术表现手段。通常是借助摄影或录像，让观众欣赏人的表演活动。有些人还邀请观众参加这种创作过程，共同完成作品。

概念艺术（Conceptual Art）流行于20世纪60年代。特点是排除传统艺术的造型性质，认为美术作品不是艺术家创作的物质形态，而是概念或观念的表示（图209）。所以，只

图207 罗伯特·史密森（Robert Smithson）：螺旋形防波堤（Spiral Jetty），1970年

图208 维克托·瓦萨列里（Victor Vasarely）：阿克托尔斯之二（Arcturus II），1971年

图209 约瑟夫·克苏斯（Joseph Kosuth）：没有什么（Nothing），1968年

要能传达观念，照片、教科书、地图、图表、录音带、录像带乃至艺术家身体都可以用作传达观念的媒介。

新表现主义（New-Expressionism）是20世纪80年代后在美国和西欧兴起的艺术思潮，起源地是原西德。其特点是用抽象表现主义手法表现强烈感情（图210），是对西方现代绘画中冷漠、缺乏情感内容的反叛。

关于"后现代主义"这个概念，目前还缺乏统一的认识和评价。它的形式和内容已经超出了"美术"的一般概念和范畴，性质改变，形态通俗，趋于国际化。目前，这一趋势仍在发展中。

名词和概念

1. 军械库展览会（Armory Show）　美国画家和雕塑家协会1913年在纽约国民警卫队军械库组织的一场展览，是美国第一次在本土展出欧洲先锋派的实验性艺术作品。因此成为美国艺术史上重要事件，对美国当代艺术的形成起到了催化剂作用。

2. 混合媒介（Mixed Media）　使用一种以上媒介或材料的艺术作品。组合和拼贴是混合媒介的两种常见艺术形式。它区别于多媒体艺术（Multimedia Art），多媒体艺术是把视觉艺术和非视觉元素结合起来，如录

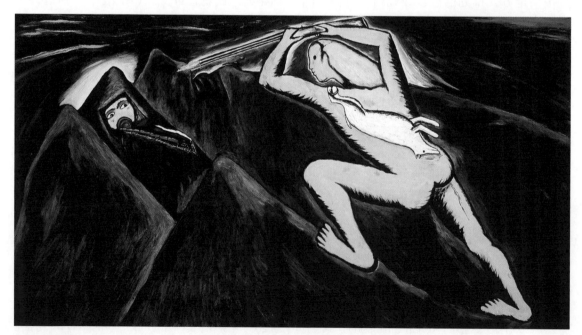

图210 恩佐·库奇（Enzo Cucchi）：猛烈冲击（Quadro Feroce）1980年

音、文学、戏剧、舞蹈、动画、音乐等。

3. 观念艺术（Conceptual Art） 又译"概念艺术"。指在创作中表达概念或想法优先于美学形式构造，并由此试图改变艺术的本体性质（视觉形式）。始作俑者是法国艺术家杜尚（Marcel Duchamp）1917年的作品《泉》（*Fountain*），但形成世界性潮流是在20世纪60—70年代。

基础练习

一、填空

1. 约1940年以后，西方现代艺术的活动中心由巴黎转移到了（　　）。
2. 1945年之后在美国出现的第一个以美国画家为核心的艺术运动是（　　）主义。
3. 20世纪60年代在纽约出现的以现成品陈列、组合或复制为特征的是（　　）艺术。
4. 西方美术从现代主义阶段转为后现代主义阶段的标志是（　　）艺术的出现。

二、选择

1. 强调自由无目的创作方法的现代艺术派别有（　　）。
 A. 浪漫主义　　B. 至上主义
 C. 表现主义　　D. 抽象表现主义
2. 以在画布上任意滴溅颜料作画而闻名世界的画家是（　　）。
 A. 劳申伯格　　B. 德库宁
 C. 波洛克　　　D. 霍夫曼
3. 使用丝网版画无数次复制女明星形象的艺术家是（　　）。
 A. 安迪·沃霍尔
 B. 罗伯特·劳申伯格
 C. 汉斯·霍夫曼
 D. 威廉·德库宁
4. 与"西方后现代艺术"的词义最为接近的词语是（　　）。
 A. 西方先锋艺术　B. 西方当代艺术
 C. 西方抽象艺术　D. 西方观念艺术

部分基础练习参考答案

第一章　古典前时期美术

第一节　原始美术
一、填空
1. 旧石器　2. 雕刻、洞穴壁画
二、选择
1.A　2.B　3.D　4.B

第二节　古代埃及美术
一、填空
1. 吉萨　2. 替身　3. 神庙　4. 阿蒙　5. 新
二、选择
1.A　2.C　3.C　4.D　5.B　6.B　7.A

第三节　古代两河流域美术
一、填空
1. 美索不达米亚　2. 亚述、巴比伦　3. 记功　4. 伊什达尔
二、选择
1.A　2.A　3.B　4.C　5.B　6.B　7.B　8.B

第二章　古典时期美术

第一节　古代希腊美术
一、填空
1. 爱琴、希腊　2. 克里特、迈锡尼　3. 神像、青年　4. 帕台农
二、选择
1.A　2.D　3.B　4.B　5.D　6.A　7.C　8.B

第二节　古代罗马美术
一、填空
1. 古希腊　2. 混凝土、拱券　3. 写实
二、选择
1.D　2.B　3.A　4.D　5.A

第三章　中世纪美术

第一节　早期基督教美术
一、填空
1. 私宅（或民居）　2. 米兰
二、选择
1.A　2.B

第二节　拜占庭美术
一、填空
1. 拜占庭　2. 圣索菲亚
二、选择
1.A　2.B

第三节　罗马式美术
一、填空
1. 11、13　2. 手抄本
二、选择
1.B　2.A　3.C

第四节　哥特式美术
一、填空
1. 13、15　2. 哥特式　3. 耶稣受难
二、选择
1.D　2.A　3.B　4.B　5.A

第四章　欧洲文艺复兴美术

第一节　意大利文艺复兴美术

一、填空

1.14、16　2.科学、写生　3.15、16　4.乔托　5.佛罗伦萨　6.博蒂切利　7.米开朗琪罗、拉斐尔　8.罗马　9.色彩

二、选择

1.A　2.B　3.A　4.B　5.A　6.C　7.D　8.C　9.C　10.C　11.B　12.D　13.A　14.C　15.B

第二节　尼德兰文艺复兴美术

一、填空

1.比利时、法国　2.祭坛　3.油画　4.老勃鲁盖尔

二、选择

1.A　2.D　3.B　4.B　5.A

第三节　德国文艺复兴美术

一、填空

1.荷尔拜因、格吕内瓦德　2.丢勒、荷尔拜因、格吕内瓦德

二、选择

1.C　2.A　3.C　4.A　5.D

第四节　西班牙文艺复兴美术

一、填空

1.格列科　2.《托莱多风景》

二、选择

1.C　2.B

第五章　巴洛克和罗可可美术

第一节　17世纪意大利美术

一、填空

1.17　2.贝尔尼尼　3.卡拉瓦乔

二、选择

1.B　2.A　3.A　4.C

第二节　17世纪佛兰德斯美术

一、填空

1.法国　2.鲁本斯

二、选择

1.A　2.D　3.B

第三节　17世纪荷兰美术

一、填空

1.哈尔斯、维米尔　2.小　3.《夜巡》

二、选择

1.A　2.C　3.A　4.B　5.C　6.A

第四节　17、18世纪法国美术

一、填空

1.古典、写实　2.普桑、勒南三兄弟　3.17、布歇

二、选择

1.B　2.C　3.A　4.A　5.C

第五节　17、18世纪西班牙美术

一、填空

1.17　2.戈雅

二、选择

1.A　2.A

第六节　18世纪英国美术

一、填空

1.18、荷加斯　2.雷诺兹、庚斯勃罗

二、选择

1.A　2.B　3.A

第六章　19世纪西方美术

第一节　19世纪法国美术

一、填空

1.法国　2.安格尔、古典　3.浪漫　4.《自

部分基础练习参考答案　295

由领导人民》 5.巴比松 6.农村 7.杜米埃、库尔贝 8.马奈 9.莫奈 10.雷诺阿 11.点彩 12.劳特累克 13.高更 14.塞尚 15.罗丹 16.马约尔

二、选择

1.B 2.B 3.B 4.B 5.A 6.D 7.A 8.C 9.B 10.C 11.A 12.D 13.D 14.A 15.A 16.D 17.C

第二节 19世纪英国、德国、瑞典和比利时美术

一、填空

1.透纳、康斯太勃尔 2.19 3.《轧铁工厂》

二、选择

1.B 2.A 3.B 4.A 5.C 6.C

第三节 19世纪美国美术

一、填空

1.哈德逊河 2.霍默、伊肯斯

二、选择

1.C 2.D 3.A

第四节 19世纪俄国和东欧美术

一、填空

1.19、20 2.19 3.格里高列斯库、蒙卡奇

二、选择

1.C 2.C 3.A 4.C 5.A 6.B

第七章 西方现代主义美术

第一节 欧洲现代主义绘画

一、填空

1.表现、抽象 2.野兽 3.立体 4.表现 5.青骑士 6.至上 7.超现实 8.杜尚

二、选择

1.D 2.B 3.A 4.C 5.D 6.B 7.A 8.A 9.C

第二节 欧洲现代主义雕塑

一、填空

1.毕加索 2.布朗库西

二、选择

1.D 2.C 3.B

第三节 美国现代及"后现代"美术

一、填空

1.纽约 2.抽象表现 3.波普 4.波普

二、选择

1.D 2.C 3.A 4.B

参考文献

中国部分

[1] 中央美术学院美术史系中国美术史教研室.中国美术简史[M].北京：高等教育出版社，1990.

[2] 王逊.中国美术史[M].上海：上海人民美术出版社，1989.

[3] 王伯敏.中国绘画史[M].上海：上海人民美术出版社，1982.

[4] 张光福.中国美术史[M].北京：知识出版社，1982.

[5] 王伯敏.中国美术通史（全8卷）[M].济南：山东教育出版社，1988.

[6] 李浴.中国美术史纲[M].沈阳：辽宁美术出版社，1984.

[7] 阎丽川.中国美术史略[M].北京：人民美术出版社，1980.

[8] 俞剑华.中国绘画史[M].上海：上海书店出版社，1992.

[9] 金维诺.中国美术史论集[M].北京：人民美术出版社，1981.

[10] 郎绍君.中国书画鉴赏辞典[M].北京：中国青年出版社，1988.

[11] 蒋勋.写给大家的中国美术史[M].北京：生活·读书·新知三联书店，1993.

[12] 徐邦达.中国绘画史图录[M].上海：上海人民美术出版社，1981.

[13] 杨泓，李力.中国艺术图鉴[M].上海：生活·读书·新知三联书店上海分店，1993.

[14] 杨仁恺.中国书画[M].上海：上海古籍出版社，1990.

[15] 陈传席.六朝画家史料[M].北京：文物出版社，1990.

[16] 陈辅国.诸家中国美术史著选汇[M].长春：吉林美术出版社，1992.

[17] 中国美术全集编委会.中国美术五千年（全8卷）[M].北京：人民美术出版社等，1991.

[18] 中国历代艺术编委会.中国历代艺术（全6卷）[M].北京：人民美术出版社，1994.

[19] 刘岱.美感与造型[M].北京：生活·读书·新知三联书店，1992.

[20] 叶朗.中国美学史大纲.上海：上海人民出版社，1985.

[21] 郑振铎.郑振铎美术文集[M].北京：人民美术出版社，1985.

[22] 陈高华.宋辽金画家史料[M].北京：文物出版社，1984.

[23] 陈高华.隋唐画家史料[M].北京：文物出版社，1987.

[24] 陈高华.元代画家史料[M].上海：上海人民美术出版社，1980.

外国部分

[1] （美）查尔斯·麦克迪.西方艺术简史[M].柯平,译.上海：上海人民美术出版社,1986.

[2] 中央美术学院美术史系外国美术史教研室.外国美术简史[M].北京：高等教育出版社,1991.

[3] 迟轲.西方美术史话[M].北京：中国青年出版社,1983.

[4] （英）贡布里希.艺术发展史[M].范景中,译.天津：天津人民美术出版社,1991.

[5] （英）休·昂纳,约翰·弗莱明.世界美术史[M].毛君炎,等译.北京：国际文化出版公司,1989.

[6] 王琦.欧洲美术史[M].上海：上海人民美术出版社,1985.

[7] （英）苏珊·伍德福特.剑桥艺术史（全3卷）[M].罗通秀,钱乘旦,译.北京：中国青年出版社,1994.

[8] 邵大箴,奚静之.欧洲绘画简史[M].天津：天津人民美术出版社,1987.

[9] 朱伯雄.世界美术名作鉴赏辞典[M].杭州：浙江文艺出版社,1991.

[10] （瑞士）沃尔夫林.古典艺术[M].潘耀昌,等译.杭州：中国美术学院出版社,1992.

[11] 德斯佩泽尔,福斯卡.欧洲绘画史：从拜占庭到毕加索[M].北京：人民美术出版社,1984.

[12] （美）萨拉·柯耐尔.西方美术风格演变史[M].欧阳英,樊小明,译.杭州：中国美术学院出版社,1992.

[13] （英）迈克尔·列维.西方艺术史[M].孙津,等译.南京：江苏美术出版社,1987.

[14] （美）H.H.阿纳森.西方现代艺术史80年代[M].曾胡,钱志坚,等译.北京：北京广播学院出版社,1992.

[15] 克里斯托弗·劳埃德.西方艺术图解辞典[M].北屋,等译.上海：上海人民美术出版社,1990.

[16] （意）文杜里.西欧近代画家[M].钱景长,等译.北京：人民美术出版社,1979.

[17] FREDERICK HARTT. Art: A History of Painting,Sculpture,Architecture[M]. New York：Harry N.Abrams Inc,1984.

[18] JANSON H W.History of Art[M]. Boston：Harry N.Abrams Inc, 1995.

[19] GEORGE HEARD HAMILTON.19th and 20th Century Art:Painting,Sculpture, Architecture[M].New York：Harry N.Abrams Inc,1970.

后记

中外美术史是美术专业的必修课，也是人文知识的一个方面。本书介绍了中外美术史的发展过程和重要艺术家，并在每一节后设计了练习题，以便于学生复习应试之用。考虑到美术通史教学的实际情况，本书在中国部分吸收了部分新的研究成果，在外国部分则只限于介绍西方美术。在编写过程中，参考了许多当代美术史家的著作，但由于本书内容是介绍一般美术史常识，为行文简便和便于阅读，在涉及有关专家的意见时，多以"有研究者认为"或"专家认为"概而述之。本书的基础是多年前作者在哈尔滨师范大学讲授美术史的讲义，初版至今已有20年。这次修订再版，内容上增加了"名词和概念"，对正文后的全部习题进行了重新编制，还替换了一些图片。无论初版还是再版，都是在哈尔滨工业大学出版社的大力支持下得以完成的，尤其是卞秉利老师付出很多辛勤的劳动，也在此一并感谢。

<div style="text-align:right">

王洪义

2024年12月

</div>

图书在版编目（CIP）数据

中外美术史简明教程 / 王洪义编著 . — 2 版 . — 哈尔滨：哈尔滨工业大学出版社，2025.5. — ISBN 978-7-5767-1892-8

I.J110.9

中国国家版本馆 CIP 数据核字第 20259ZH976 号

策划编辑　卞秉利
责任编辑　苗金英
装帧设计　卞秉利
出版发行　哈尔滨工业大学出版社
社　　址　哈尔滨市南岗区复华四道街 10 号　邮编 150006
传　　真　0451-86414749
网　　址　http://hitpress.hit.edu.cn
印　　刷　哈尔滨市石桥印务有限公司
开　　本　787 mm×1 092 mm　1/16　印张 19.25　字数 406 千字
版　　次　2004 年 4 月第 1 版　2025 年 5 月第 2 版
　　　　　2025 年 5 月第 1 次印刷
书　　号　ISBN 978-7-5767-1892-8
定　　价　78.00 元

（如因印装质量问题影响阅读，我社负责调换）